# 點燈傳藝 下冊

1945
~
1987

戰後至解嚴期間
帶領風潮臺灣美術家

# 目次
## contents

對臺灣美術的歷史撰述、議題梳理、方法學擴充或跨領域學科發展等方面，進行諸多學術調查、研究計劃及教育推廣活動，藉此裨益學界及社會大眾。

　　本調查研究暨出版計劃由本學會理事賴明珠教授主持，在文化部的經費支持下，進行長達兩年之久的口述訪談及專文撰寫，訪問藝術家不僅遍及北中南各地，部分亦已年屆九十高齡，其中辛苦不難想像。賴教授為臺灣藝術史學界重鎮，亦為本學會組織中堅，為持續透過學會機制開展學術課題，本計劃經由對十八位不同世代、性別、媒材之戰後代表性藝術家進行實地訪談，匯聚十八篇訪談稿及四篇主題專論，完整體現戰後美術發展數十年「點燈傳藝」的歷史脈動及時代意義。

　　這些訪談，在方法、提問問題及材料運用上不只客觀、聚焦且專業，其成果堪稱最炙手可熱的一手研究資料文獻，字字珠璣；其中更涉及諸多過去未曾發表、出土或討論的內容，足以擴展成多篇專論，實為近年出版中述論合一、兼具史料及理論價值高度的重要著作之一，不可多得。由於該計劃起始於本人在任期間，今值其完稿付梓之際，作為本學會跨越二任理事長任期之最新學術出版成果，令人無限欣喜，因聊表數語，以誌其勝。

# 現代轉向——從「極端新派」抽象到多元主體感知

賴明珠[1]

## 前言

　　戒嚴時期,從1957年至1973年,臺灣青年藉由「巴西聖保羅雙年展」架起的橋樑,踏上通往國際藝術舞臺的路徑。當年年輕藝術家,如:「五月畫會」莊喆(1934-)、劉國松(1932-)、韓湘寧(1939-)、胡奇中(1927-2012)、馮鍾睿(1934-);「東方畫會」蕭明賢(1936-)、李元佳(1929-1994)、夏陽(1932-)、吳昊(1932-2019)、秦松(1932-2007)、蕭勤(1935-)、陳道明(1931-2017);「現代版畫會」楊英風(1926-1997)、陳庭詩(1913-2002)、李錫奇(1938-2019)、江漢東(1926-2009);「年代畫會」江賢二(1942-)、姚慶章(1941-2000)、顧重光(1943-2020);以及「臺南美術研究會」曾培堯(1927-1991)、李朝進(1941-)等人,所作的抽象表現或非具象畫風之作品,一一在雙年展中嶄露頭角。[2]這些年輕藝術家極力甩開現實世界的約束,挪借西方現代主義語彙,以融合「民族性」與「現代性」的「極端新派」畫風,引領六〇年代臺灣現代美術之風潮。

　　六〇年代中期,五月、東方畫會成員陸續出國發展,加上歐美抽象風潮於五〇年代,受到強調「直接接觸現實」的普普藝術、新寫實,以及「具有『觀念』的特徵」之「物體藝術」(Object Art)等新風潮之挑戰。[3]位居六〇年代臺灣現代美術主流的抽象主義乃逐步退潮,美術趨勢也從單一的抽象表現轉為多元分歧的美術風格。

　　六〇年代中期至七〇年代,在威權統治下臺灣美術創作者普遍對政治與現實冷感,他們被迫從社會中疏離、異化出來,而有「超現實」與持「存在主義」質疑態度的現代藝術產生。七〇年代中期至晚期,因連續外交挫折,臺灣知識界集體對西方現代主義產生抗拒心理,帶動一股「鄉土尋根」的文藝運動,後續促使「本土意識」萌芽與茁壯。八〇年代初期前後,隨著海歸派藝術家、理論家相繼返臺,各種西方思潮亦逐步輸入,並在學院內、外發

---

1　「點燈傳藝——戰後至解嚴期間(1945-1987)帶領風潮臺灣美術家之訪談調查研究及出版」計劃案主持人。

2　以上所列舉參與「巴西聖保羅雙年展」年輕藝術家之名單,請參見陳曼華主編,《拓開國際:國立歷史博物館與巴西聖保羅雙年展檔案彙編I(1956-1961)》(臺北市:國立歷史博物館,2020),頁158-159、175-177;陳曼華主編,《拓開國際:國立歷史博物館與巴西聖保羅雙年展檔案彙編II(1959-1968)》(臺北市:國立歷史博物館,2021),頁117、129、158、164;陳曼華主編,《拓開國際:國立歷史博物館與巴西聖保羅雙年展檔案彙編III(1966-1975)》(臺北市:國立歷史博物館,2022),頁135、160、176-179、189、197。

3　比利·羅茲勒(Willy Rotzler)著,吳瑪悧譯,《物體藝術》(臺北市:遠流,1991),頁117、150、190。

揮影響作用。1987年解嚴前後，言論、思想、結社的解放，使得臺灣現代美術之發展進入百花齊放的盛況。

　　本文欲藉由18位在各種媒介場域努力多年的美術家之創作與對「現代性」的摸索，探討戰後在不同階段，他／她們如何與歐美藝術文化新思潮接觸？如何在擺脫威權後，以視覺藝術（Visual Arts）語言展現本土和國際的折衝與對話？又如何反思美術的本質及創作主體性等議題？

## 壹、存在質疑的年代

　　1949年戒嚴法開始執行，而五〇年代籠罩在白色恐怖氣氛下，臺灣知識份子普遍不敢表述自己的意見與想法，從事文藝創作者多數是孤寂而壓抑的。文學評論家呂正惠（1948-）說：

> 當知識分子被迫從自己的土地與人民、歷史文化中割離開來時，他如何從本身的存在去找到意義呢？⋯⋯當國民黨以強大的政治壓力迫使知識分子脫離實際政治、社會時，當知識分子因此無法找到心力的寄託時，「存在」問題就出現了。[4]

> 二十世紀五、六〇年代臺灣現代主義文學的基本特質就是，把知識青年在面對保守、封閉、扼殺青春活力的巨大社會的困境「哲學化」，把這些經驗看成是人的「存在處境」，或是人的命運問題。[5]

　　事實上，五〇至七〇年代，這種與現實脫離，並對「存在處境」感到疑惑的情形，不止出現在臺灣文學界，同時也出現於現代美術家的視覺創作中。臺灣文學史家彭瑞金（1947-）曾分析：「六〇年代台灣文壇對現代主義文學風靡的原因，⋯⋯是受到存在主義哲學以及佛

---

**4**　呂正惠，〈現代主義在台灣〉，《戰後台灣文學經驗》（臺北市：新地，1992），頁18-19。

**5**　呂正惠，〈青春期的壓抑與「自我」的挫傷——二十世紀六〇年代台灣現代主義文學的反思〉，《淡江中文學報》19期（2008.12），頁175。

洛伊德精神分析學潛意識和泛性心理學的衝擊」。[6] 而被尊為「東方畫會導師」或「中國現代繪畫先驅」的李仲生（1912-1984），[7] 應該是最早將佛洛伊德潛意識理論與超現實創作手法結合的現代美術家。[8] 東方畫會的霍剛（1932-），五〇至六〇年代的畫作，探索夢中「不合常理的」現實，並以超現實、半抽象形式表現，即是受到李氏的啟發。[9] 此外，李仲生跳脫戒嚴時期意識形態與學院寫實主義的窠臼，沉潛於「非主題性、非敘述性、非文學性、非眼所見的心象世界」[10] 之前衛創作精神；也是他1955年從臺北移居彰化後，仍有許多年輕學子甘願長途跋涉至彰化追隨他的原委。[11]

六〇年代前後，除了李仲生部分學生之外，例如陳水財（1946-）、楊識宏（1947-）、楊茂林（1953-）早期的繪畫，亦有探索潛意識、夢境與現實之衝突，或創造出一種絕對的現實——超現實的畫風。六〇年代美術學院中具有前衛思維的年輕學子，除了透過西方畫冊、雜誌，摸索超現實所欲觸及的內在心靈、夢及潛意識的領域，他們同時也受存在主義思潮的影響，對現實的存在充滿質疑，並表現於視覺創作中。

陳水財回憶他就讀國立臺灣師範大學（以下簡稱「師大」）美術系（1967-1971）時，曾接觸存在主義思想。他說：

> 那個年代，校園裡面流行存在主義。我記得在大學裡讀的第一本書是王尚義（1936-1963）《野鴿子的黃昏》，而印象較深的有貝克特（Samuel Beckett, 1906-1989）的《等待果陀》、陳鼓應的《莊子哲學》和《齊克果日記》等。[12]

楊識宏說他六〇年代晚期入伍當兵時，閱讀自己帶去的書籍，包括：

> 丹麥哲學家齊克果（Søren Kierkegaard, 1813-1855）的日記，……還有王尚義、李

---

6　彭瑞金，《台灣新文學運動40年》（高雄市：春暉，1997），頁110

7　蕭瓊瑞，〈李仲生的最後活動與思想——兼論其「隱居」生活的意義〉，蕭瓊瑞，《台灣美術史研究論集》（臺中市：伯亞，1991）頁136、161。

8　ARTOUCH編輯部，〈來自潛意識的超現實抽象繪畫：亞洲現代藝術先驅李仲生〉，《典藏ARTOUCH》，網址：〈https://artouch.com/art-market/content-169.html〉（2023.05.11瀏覽）。

9　賴明珠訪問及整理，「霍剛訪談稿」，2021年3月20日訪問。

10　ARTOUCH編輯部，〈來自潛意識的超現實抽象繪畫：亞洲現代藝術先驅李仲生〉。

11　葉竹盛說：「五月、東方其實對臺灣並沒有很大的影響。……李仲生對臺灣的影響比較大。……很多師大學生都跑去彰化找他」。他還舉曲德義（1952-）、黃步青（1948-）、李錦繡（1953-2003）、程延平（1951-）、陳幸婉（1951-2004）及吳梅嵩（1955-）等人為例，說明李仲生對臺灣現代美術的影響。（賴明珠訪問及整理，「葉竹盛訪談稿」，2021年9月25日訪問。）另外，蕭瓊瑞對李仲生1955-1984年「隱居」彰化的教學，亦有完整的論述，並分析此段期間追隨李氏請益者，含括師大、文化及藝專的藝術青年。（蕭瓊瑞，〈李仲生的最後活動與思想——兼論其「隱居」生活的意義〉，頁138-139。）

12　賴明珠訪問及整理，「陳水財訪談稿」，2022年4月18日訪問。

敖（1935-2018）⋯⋯沙特（Jean-Paul Sartre, 1905-1980）跟卡謬（Albert Camus, 1913-1960）的書⋯⋯年輕人就是「為賦新詞強說愁」，我又看那些存在主義的書，對未來很徬徨。[13]

楊茂林也提到，六〇年代晚期就讀高職時：

是一個充滿熱血的青年，喜歡涉獵一些有哲學內涵的書籍。那時候我看了一些存在主義的書，例如：卡夫卡（Franz Kafka, 1883-1924）、卡謬的書」。[14]

從上述幾位藝術家回溯年輕時的經驗，再參照他們初期帶有超現實風格，以及質疑生命、人生、存在的畫作；可見六、七〇年代，在傳統、保守、徬徨的處境中，存在主義思潮不只風靡於臺灣文壇，亦透過書籍、言論的傳遞，延燒至臺灣現代藝壇。因而在此社會壓抑、「人」倍感孤獨的年代，多位臺灣美術家都嘗試在作品中，以超現實或極簡風格表現存在的困境。

## 貳、吹奏鄉土之音

七〇年代正值臺灣外交政治激烈變動的時刻，外交的重挫刺激知識份子反思，並檢討過度仰賴西方文化的現象，進而激發鄉土意識的高漲。1972至1974年率先爆發「現代詩論戰」，[15] 1977年接續引發「鄉土文學論戰」（1977-1978），將文學之本質應該反映現實社會的議題檯面化。文學家葉石濤（1925-2008）肯定歷時一年的「鄉土文學論戰」，對臺灣「走向更開放、多元、寬容、自由的社會」貢獻匪淺。[16] 而彭瑞金則從臺灣文學史的角度著眼，質疑七〇年代的文學論戰，未對1930年「黃石輝等人所掀起鄉土運動」加以鏈接，因此「難免有體質駁雜，方位不明，位階不清的文學根本問題存在」。[17]

反觀藝壇對鄉土議題的討論，雖然由報章雜誌捧紅了素人畫家洪通（1920-1987）及木雕家朱銘（1938-2023），兩人卻也被批評為「實際上並非具有鄉土運動意識」，並缺乏和「變動中時代節奏」互動，更不具有「傳統與現代承續的歷史意識」。[18] 另有論者認為，七〇年代的

13 賴明珠訪問及整理，「楊識宏訪談稿」，2022 年 10 月 18 日訪問。
14 賴明珠訪問及整理，「楊茂林訪談稿」，2023 年 4 月 6 日訪問。
15 林巾力，〈「自我」與「大眾」的辯證：以現代詩論戰為觀察中心〉，《台灣學誌》6 期（2012.10），頁 28。
16 葉石濤，〈鄉土文學論戰十年〉，收於葉石濤，《臺灣文學的悲情》（高雄市：派色文化，1990），頁 145。
17 彭瑞金，〈鄉土文學與七〇年代的台灣文學〉，收於彭瑞金，《台灣文學探索》（臺北市：前衛，1995），頁 255。
18 林惺嶽，《台灣美術風雲 40 年》（臺北市：自立晚報，1987），頁 218。

鄉土寫實畫運動，無論在創作「質量」或「理論的探討」，「成就是相當有限」。[19]

　　然而若從更廣泛的層面來回顧，當時鄉土美術運動，從抗西保中的「民族意識」，轉向對鄉土、社會意識的認知，確實對臺灣文化美術的轉型產生關鍵性的影響力。

　　袁金塔（1949-）於1977、79年相繼獲得第二屆「雄獅青年組徵畫」（後改名為「雄獅美術新人獎」）第一名，以及「全國青年畫展」首獎。袁氏之作以細膩寫實手法，表現洋溢思古懷鄉意趣的農家景致，呼應了七〇年代晚期鄉土寫實繪畫的時代籲求。之後，除了持續以農家、廟會、漁港、廢墟、古蹟為創作主題，傳達懷古戀舊的浪漫情懷；他同時也探觸調車場、煉油場、港口等科技文明的題材，表達對現代人多元面向生活的關懷。[20] 身為鄉土寫實風潮要角的袁氏，雖然後來轉為多元的媒材與美術風格，但仍相當肯定鄉土繪畫的時代性意義。他説：

> 在鄉下長大，我對農村的生活很熟悉，像牛車、蓑衣、三合院、廟會、戲偶，都是我家鄉常見的東西。……因此，我畫鄉下景致是畫我所看到，感受到的身邊景物。……鄉土文學或鄉土寫實繪畫運動，乃是促使知識界回歸、認同臺灣，不再迷失於現代主義，……逐漸轉為以臺灣為思考核心，……之後才有下一波的本土認同運動。[21]

九〇年代末，他回顧戰後臺灣水墨畫的發展，體認到：「抽象的中國『傳統』或西方『現代』」[22] 並非我們所能掌握，而其藝術主體思維也「從『抽象的』中國轉換為『現實的』的臺灣」。[23]

　　六〇年代晚期，陳水財是以冥想的現代主義為創作核心。他「不認同」鄉土美術，「僅限於鄉土寫實、照相寫實，用照相寫實的方式去描繪鄉土」。[24] 他説，他的鄉土不在鄉村，而在生活的工業城市──高雄。又説：

> 保釣運動之後，整個臺灣的文化思維就轉向社會現實面。……那時候中鋼、中船已經開始在蓋，高雄快速的在工業化，所以這種工業景象在高雄變得非常突出。[25]

---

**19** 蕭瓊瑞，〈「現代水墨畫」在戰後臺灣的生成、開展與反省〉，《臺灣美術》6 卷 4 期（1994.04），頁 26-33；收於蕭瓊瑞，《島嶼色彩》（臺北市：東大圖書，1997），頁 178、180。

**20** 賴明珠，〈翻轉水墨──論袁金塔紐約時期現代水墨畫之實踐〉，《臺灣美術》124 期（2023.03），頁 108。

**21** 賴明珠訪問及整理，「袁金塔訪談稿」，2022 年 11 月 17 日訪問。

**22** 袁金塔，〈戰後（1945）台灣水墨畫發展初探〉（1999.04）；引自吳守哲總編輯，《我思・我畫──袁金塔美術文選》（高雄縣鳥松鄉：正修科大藝術中心，2010），頁 178。

**23** 賴明珠，〈翻轉水墨──論袁金塔紐約時期現代水墨畫之實踐〉，頁 133。

**24** 賴明珠訪問及整理，「陳水財訪談稿」，2022 年 4 月 18 日訪問。

**25** 同上註。

因此他由「玄想的世界掉落到地上來」，從1979年至八〇年代的作品，即是從「現代浪潮轉向現實」，並開始「關心周邊的問題」。[26]

七〇年代晚期至八〇年代初期，以超級寫實及硬邊風格崛起於畫壇的吳天章（1956-　），後來發展出帶有濃烈個人色彩的新表現繪畫及編導式影像、錄像創作。他說自己具有社會寫實及人本主義精神的作品，實乃受到七〇年代鄉土運動的啟蒙，因而產生「銘刻」作用。他說：

> 當年我在文化大學求學的時候，確實受到那一波「鄉土文學論戰」的影響。……外交挫折、臺灣的地位危險，因而激發出一個關懷本土的文學運動。……我們當時覺得說，藝術好像應該要有一些功能，藝術應該要能改變社會，甚至可以改變國家，我稱這個叫做「銘刻印象」。……「銘刻印象」決定了我的藝術走向。我的藝術從來不可能去做那些「為藝術而藝術」的藝術。藝術對我來講絕對是帶有使命，帶有人生、社會的功能，它幾乎老早就確定了。[27]

吳天章「為人生而藝術」的使命感，正是緣起於鄉土文學運動的「銘刻」，注定之後他對本土社會永無止盡的關懷。

從袁金塔、陳水財及吳天章的回溯記憶，我們可以用更寬廣的角度，重新評估七〇年代鄉土運動對臺灣美術的漣漪效應。鄉土美術運動被詬病的缺陷固然不少，例如：「不自覺地步入反西化、反現代的陷阱」，「古厝殘瓦」淪為形式化的符號；[28] 藝術表現「流於粗淺、表象」等等。[29] 然而因鄉土寫實畫而奠立藝壇地位的袁金塔，認為「畫鄉下景致」，對來自農村的他是很自然的事。而他後續的創作能「回歸、認同臺灣」，並逐漸轉向「以臺灣為思考核心」，[30] 則是鄉土運動對其藝術產生的真正意義。陳水財固然「不認同」侷限於描繪鄉村的寫實繪畫，但鄉土運動促使「臺灣的文化思維轉向社會現實面」，[31] 並讓他開始「關心周邊的問題」，確實也是他擺脫「玄想」，落實到以生活所在地——高雄這座現代工業城市，作為視覺語彙的發想根源。吳天章以「銘刻印象」概念，連結他「為人生而藝術」的創作「初心」，乃

26  同上註。
27  賴明珠訪問及整理，「吳天章訪談稿」，2023 年 4 月 22 日訪問。
28  倪再沁，〈在政治漩渦中的台灣美術〉，收於倪再沁，《台灣美術的人文觀察》（臺北市：雄獅，1995），頁 221。
29  蕭瓊瑞，〈「現代水墨畫」在戰後臺灣的生成、開展與反省〉，頁 178。
30  賴明珠訪問及整理，「袁金塔訪談稿」，2022 年 11 月 17 日訪問。
31  賴明珠訪問及整理，「陳水財訪談稿」，2022 年 4 月 18 日訪問。

是源自「鄉土文學」的孵育；同時也表明自己不屬於「哲學的、美學的」、「為藝術而藝術」的類型。他追求的是「賦予作品社會人生的意義」的藝術範疇。[32]

顯然地，如果我們不再框限於鄉土寫實畫的範疇，並廣泛地回顧七〇年代鄉土運動（文學、戲劇、電影、歌曲等）對臺灣美術的影響。那麼七〇年代之後，當臺灣現代美術的本土、社會意識被喚醒時，無論美術家是以何種視覺語言進行創作，鄉土美術運動的漣漪效應事實上早已擴散開來了。

## 參、異域歸來美術家的現代經驗

1949年戒嚴法頒布後，依據第十一條之規定，臺灣人民的自由與基本人權，包括集會、結社、言論、出版、旅遊等，都受到官方嚴峻的管控。戒嚴時期政府實施出入境管制，國人僅能以探親、留學、考察、開會、研習等名義申請出國，而且須經過重重審查方得離開國境。[33]

五〇年代中期開始至七〇年代，有些臺灣美術家藉由考察、開會、研習或留學等機會，出國參觀美術館，[34]或進入學校研習現代美術，因而得以親炙歐美傳統或現代的美術知識，開闊個人的藝術視野。八〇年代解嚴之前，出國習藝的年輕美術家更是絡繹不絕。其中多位美術家返臺後，乃將異域吸收、學習的現代藝術經驗輾轉帶回臺灣。這些美術家除了汲取異域現代美術之形式語彙、風格外，更因空間的移動與疏離，進而在「文化主體性、歷史意識、批判距離、感知體系等面向」，受到衝擊與反思。[35]這些域外現代經驗對這些創作者的意識與思惟的影響，才是他／她們美術轉型的契機；也是其返國後援引、轉用，以重構臺灣現代美術的重要動力。

以下章節將以幾位戒嚴時期（1960至1980年代）出國考察、開會、研習或留學的美術家，

---

**32** 賴明珠訪問及整理，「吳天章訪談稿」，2023 年 4 月 22 日訪問。

**33** 林淑慧，〈再現世界：台灣戒嚴時期旅外遊記的文化傳播（第 3 年）〉，《國立臺灣師範大學開放學者平台》（2020），網址：〈https://scholar.lib.ntnu.edu.tw/zh/projects/%E5%86%8D%E7%8F%BE%E4%B8%96%E7%95%8C-%E5%8F%B0%E7%81%A3%E6%88%92%E5%9A%B4%E6%99%82%E6%9C%9F%E6%97%85%E5%A4%96%E9%81%8A%E8%A8%98%E7%9A%84%E6%96%87%E5%8C%96%E5%82%B3%E6%92%AD-2〉（2023.05.13 瀏覽）。

**34** 例如，胡奇中因軍人身份，於 1955 年赴美遊覽當地美術館，很早就見識到西方抽象主義繪畫。（〈胡奇中〉，《佳士得》，網址：〈https://www.christies.com/zh/lot/lot-6118321〉（2023.05.13 瀏覽。）故其早期結合中國山水畫與抽象手法的畫作，深獲巴西大使李廸俊所讚賞。又如，1962 年廖繼春（1906-1976）及席德進（1923-1981），同時受美國國務院之邀赴美考察，並趁機至歐洲參觀旅遊。席德進甚至展開四年的異國漂泊生活。兩人的創作，皆在返臺後有極大的拓展。（賴明珠，《鄉土凝視——20 世紀臺灣美術家的風土觀》（臺北市：藝術家，2019），頁 264。）

**35** Bartkowski, Frances. *Travelers, Immigrants, Inmates: Essays in Estrangement*. Minneapolis: University of Minnesota Press, 1995，引自廖炳惠，〈旅行與異樣現代性：試探吳濁流的《南京雜感》〉，《現代中文文學學報》3：1（1999.07），頁 60。

探索他／她們在空間疏離與移動中所經歷的現代經驗；並分析在異域文化的參照，身體的離與返，以及多重「視域」（horizon）[36] 的改變中，他／她們如何重新認知自我與省思主體文化，又如何將「現代性」的體驗轉化為視覺藝術的表現語彙。

## 一、東方精神與西方文化的辯證

東方畫會成員蕭勤，因申請到西班牙政府提供的獎學金，於1956年離臺赴歐研習。滯歐期間，蕭氏除了轉譯所汲取的新資訊寄回臺灣發表之外；他也積極引介東方畫會作品至歐洲各地巡迴展出，並參與「龐圖（PUNTO）國際藝術運動」、「國際太陽藝術運動」（Surya International Art Movement）及「國際烎（SHAKTI）運動」等國際展的創辦。離臺初期因受李仲生啟蒙，蕭勤體認到要將「自己的東西認識清楚，跟他們西方的東西做一個對比」。因此他借鑒藤田嗣治（Fujita Tsuguharu, 1886-1968）的經驗，要「從中國的、東方的東西裡面去找出資料，創作自己的作品」，方能「跟西方這個藝術有一種對話作用」。[37] 我們從他赴歐初期的「道」、「兩極相生」、「氣韻」等系列作品，均以中國哲學、美學概念命名，可以看出他人在異地，卻不忘觀照東方文化精髓的視覺性表現。六〇年代中、後期「太陽」、「硬邊」系列的作品，形式上雖受西方極簡主義影響，但內在仍隱含對東方人文哲理的思索。七〇年代晚期開始，蕭勤對生命的探討擴延至印度、西藏的宗教學說，以及佛教「壇城」（Mandala）的宇宙概念，作品展現從自然物象到宇宙大我的禪境體悟。[38] 此後，無論是「莎芒姐之昇華」、「度大限」、「永久的花園」等系列，他持續在作品中觸探生命的真義，以及無垠生命與宇宙的關係。蕭勤長期對東方哲學與生命意義的思考，不僅止於彰顯民族與文化意識，同時也是他以自己為主體反覆辯證的藝術創作。

同樣是東方畫會成員的霍剛，1964年赴歐發展。霍氏未離臺之前的作品受李仲生啟發，以超現實畫風表現潛意識、不合邏輯的夢境；並對中國繪畫線條與西方超現實的關聯性有一定認知。六〇年代晚期至七〇年代，霍氏「無題」、「從內部觀察」、「內部之透視」等系列作

---

**36** 二十世紀初期，德國哲學家胡塞爾（Edmund Husserl, 1859-1938）提出「視域」（horizon）的概念。他說：「我們對物件或物體的知覺，……必然是在一種『世界之視域』（world-horizon）之內被知覺到的。每一個物件，都是『屬於這世界裡』的某物件，由之我們才明白我們的知覺裡經常有此視域」。（Edmund Husserl, *The Crisis of European Sciences and Transcendental Phenomenology*, Evanston: Northwestern University Press, 1970, p.143;引自魏光莒，〈生活世界──由『視域』理論到『場域』理念〉，《環境與藝術》4 期（2006.05），頁 18。）

**37** 賴國生主訪，賴明珠整理，「蕭勤訪談稿」，2022 年 4 月 10 日訪問。

**38** 蔡昭儀，〈以生命意義的拓樸為方法：蕭勤藝術的回顧與展望〉，蔡昭儀、蔣伯欣著，《八十能量：蕭勤回顧·展望》（臺中市：國立臺灣美術館，2015），頁 16-17。

品，從「象徵性的圖像」，逐漸轉換為理性的幾何抽象畫風；並嘗試將老莊哲思中的「冥想、大自然、超自然的觀念」帶入創作中，傳達「懷舊的（Nostalgia），同時也是一種精神」的內在意念。終其一生，他追求的是「個性」與「現代性」的表現，並強調「有自己個性就是現代性」的創作理念。[39]

劉國松於六〇年代初、中期，即已自行研發粗筋棉紙，並藉此創造出個人獨特的抽象水墨畫風。1966年獲洛克斐勒三世基金會（The JDR 3rd Foundation）獎金，赴美國、歐洲旅行參訪兩年。旅外歷程中，他因親自見到前衛藝術（包括普普、照相寫實等流派）迅速地變動，因而更堅定自己的創作路向。他説：

> 我一直認為山水理念是中國美術的主流，意境又是山水畫純妙的理念，將中國山水畫抽象化，一直是我創作理想。……因為我看了全世界，看了所有的地方，都沒有人畫我這樣的畫，我就覺得我自己這一條路走的對。[40]

返臺後，其七〇年代的「地球何許」、「子夜的太陽」、「月之蛻變」等系列，以及2000年後的「西藏組曲」、「波光水影」等系列，掙脫西方現代主義虛無的桎梏，轉而「從中國的泥土中找到了新的養份」，[41] 單純從自我對自然、宇宙的觀看，以及內心體悟到的美，演繹出個人獨具的視覺語彙。

1958至68年任職於臺灣手工業推廣中心的李再鈐（1928- ），1966年應「亞洲生產力組織」之邀赴日考察，得以「見識國際設計和藝術現況」。之後連續五年（1966-1970）因政府之僱聘，他履跡遍踏歐、美、澳、亞各洲。在辦理商展設計及展覽工作之外，更抽空遍覽各大美術館，因而知悉國外現代藝術發展的概況。[42] 1968年赴美時期，李氏特地至紐約各大博物館，想一探私下研究甚久的抽象表現藝術，可惜只看到低限（又譯為「極簡」）主義作品。回國後，其雕塑創作，在手法上，乃結合包浩斯（Bauhaus）之構成主義（Constructivism）、新造形主義（Neo-Plasticism）及低限主義；在創作精神上，則取《易經》「八卦、太極」，和老莊之「道」與「美學」，探求「將中國詩的意境融入數學美之中」。[43]

韓湘寧於1967年移居紐約從事現代藝術之創作。從1979年起，他每年固定返臺，因而對臺

---

**39** 賴明珠訪談及整理，「霍剛訪談稿」，2021 年 3 月 20 日訪問。

**40** 賴明珠訪談及整理，「劉國松訪談稿」，2022 年 9 月 25 日訪問。

**41** 尉天驄，〈五〇年代臺灣文學藝術的現代主義〉，《現代美術》29 期（1990.04），頁 3。

**42** 林以珞主訪，賴明珠整理，「李再鈐訪談稿」，2022 年 1 月 5 日訪問。

**43** 同上註。

灣現代藝術之發展頗為熟悉。赴美之前，韓氏除了以滾筒拓印法創作抽象畫風之外，他對普普藝術「多媒材」、將「生活融入藝術」的觀念，以及拍攝實驗電影等新媒材，表現高度的實驗興趣，堪稱是走在時代前端的藝術家。七、八〇年代寓居紐約時期，他敏捷地發展出「極簡白畫」、「極淡」和「非典型性照相寫實」畫風，並自覺地和紐約畫壇的極簡與照相寫實藝術，保持一定的距離，[44] 因而作品多能展現獨特的個性美感。

上述蕭勤[45]、霍剛、劉國松、李再鈐及韓湘寧五人，是於1956至67年間，相繼以留學、研習、考察或開會的機緣離臺，遠赴歐洲或美國。出國時，他們的年齡介於21到38歲之間，而且當時大都已是臺灣現代美術團體（東方及五月畫會）的成員，本身對現代藝術創作已有一定認知，並具有明確的中國哲學、美學的認同。因而五個人幾乎都能站在一定的批判距離，冷靜地觀察歐美藝術潮流的發展。他們對親身體驗的西方現代美術，基本上抱持學習、交流、對話的態度，並堅持以中國文化、藝術的精神，作為個人後續創作的核心價值。

## 二、鄉土與國際的對話

高中時期跟隨吳棟材（1910-1981）、李石樵（1908-1995）習畫的廖修平（1936-），於1962年臺灣省立師範大學藝術系畢業後出國。廖氏先後待過日本東京、法國巴黎與美國紐約留學、研習及工作，並於1973年首度返臺，任教於改制後的母校師大美術系三年多。之後，他又幾次往返於離與歸的旅程。在長期旅外的體驗中，他認為：即使運用的是世界潮流的抽象表現、幾何抽象或構成主義的現代美術語彙，[46] 但創作仍應聯結「本土文化」和「日常生活」，方能凸顯自己藝術的特色。[47] 六〇年代初、中期，其「回文」、「七爺八爺」、「門」、「經衣」等系列，以及七〇年代晚期至九〇年代「蔬果」、「季節」、「文人雅聚」等系列，創作靈感幾乎都來自對故鄉（臺灣）的記憶，與日常生活領悟的平凡之美，因而表現出與西方藝術截然不同的主體文化內涵。[48]

朱銘早年跟隨木雕師傅李金川（1912-1960）習藝，1968年拜楊英風為師，風格從民俗木雕轉向現代抽象雕塑。1976年國立歷史博物館首展的「歷史人物」、「鄉土」和「太極」系列

---

**44** 賴明珠訪談及整理，「韓湘寧訪談稿」，2021年2月19日及2022年1月29日訪問。

**45** 蕭勤雖然當初是以留學名義出國，但後來因為覺得馬德里及巴塞隆納的美術學校「過於學院」，因而他並沒有進學校就讀，而是參與馬約爾俱樂部（Cercle Maillol）及皇家藝術協會，並結識許多位「非形象」藝術家。（賴國生主訪，賴明珠整理，「蕭勤訪談稿」，2022年4月10日訪問。）

**46** 曾長生，〈構成主義的東方詮釋者——探廖修平幾何造形的深層結構〉，《造形藝術學刊》2007年度（2007.12），頁4-6。

**47** 賴明珠訪談及整理，「廖修平訪談稿」，2022年8月5日訪問。

**48** 同上註。

作品，即呈現他雕塑轉型的企圖心與實踐的歷程。首展的成功，激發他進而「想要去國際展」的意念。[49] 1980年，朱銘帶著一組九件的〈人間打太極〉飛至紐約尋找機會，並在布魯克林待了四個月。美國之行不但敲開朱銘步入國際創作的版圖，[50] 同時也確立他後續以「人間」命題統攝「太極」的創作路向。他說：

> 我為什麼要轉「人間」系列？……因為太極很難再發揮了，也不是我能夠隨心所欲的主題。……如果想一個統一的名字，把它們都歸納在一起，什麼主題才能統一呢？就是人間。……這是在國內這樣想，後來我去美國，我看到那個普普藝術，我的信心就十足了！普普藝術的作法跟我的態度，……很類似。……非常具有個性，……我一看到我的信心就加強起來。所以我在那裡我就確信我走對了，人間是對的。[51]

停留美國四個月的觀察與體驗，讓朱銘見識到美國普普藝術，並認知「藝術與生活」一體的概念。自此，他從「誇張、造型化」[52] 的現代主義語彙，轉向生活化「人間」系列的創作。我們從他後續「人間」系列的「三姑六婆」、「運動」、「休息」、「囚」等子系列作品，探討俚俗、日常及婚姻等生活議題，可以看出他回歸初心，以個人為主體，自由自在、暢意揮灑的創作態度。

水墨畫家袁金塔，早期作品「採西畫寫生」的途徑，表現「枯墨微染與疊漬重染」的墨韻特質，[53] 成為七〇年代晚期鄉土寫實繪畫的戰將。對「中國畫」（當時即指「水墨畫」）現代化懷有抱負的他，[54] 為了「開創『現代中國畫』的格局」，[55] 於1982年赴美，兩年後獲得紐約市立大學美術研究所學位返臺。

七〇年代臺灣處於戒嚴體制，袁氏一如多數水墨畫家，文化母體被鎖定在「歷史的」中國文化體系。而八〇年代，紐約是「普普藝術、新表現主義、觀念裝置藝術與數位媒體等前

---

**49** 賴明珠訪談及整理，「朱銘訪談稿」，2022 年 6 月 18 日訪問。

**50** 林振莖，〈版圖擴張——論張頌仁在朱銘雕塑國際推廣過程的角色〉，《雕塑研究》18 期( 2017.09)，頁 42。

**51** 賴明珠訪談及整理，「朱銘訪談稿」，2022 年 6 月 18 日訪問。

**52** 同上註。

**53** 郭軔，〈為中國繪畫藝術現代化探路——論工筆畫與「新工筆畫」〉，收於吳守哲總編輯，《我思‧我畫——袁金塔美術文選》，頁 540-542。

**54** 他說：「目前中國畫正遭遇空前的危機！它已無法適應這個時代，無法表現出這一代中國人的思想、感情，……現代中國畫應有別於傳統中國畫，應該要有屬於『現代的』風貌。」（袁金塔，〈為「中國畫」現代化探路——我想‧我畫‧我說〉收於吳守哲總編輯，《我思‧我畫——袁金塔美術文選》，頁 18。）

**55** 袁金塔〈為「現代中國畫探路」——我的第一個十年〉《雄獅美術》（1985.04），收於吳守哲總編輯《我思‧我畫——袁金塔美術文選》，頁 28。

**56** 袁金塔，〈我的藝術創作之路〉，2021，未刊稿。

**57** 賴明珠訪談及整理，「袁金塔訪談稿」，2022 年 11 月 17 日訪問。

衛藝術的天下」，[56] 身處其間，他宛如海綿般，幾乎任何流派及媒介都勤加學習與吸收。[57] 解嚴後，他對臺灣「水墨畫現代化」另有一番見解，他說：

> 鄉土文學運動的影響層面很廣泛，它不只是文學，還有布袋戲、民歌、歌仔戲、電影和美術。這樣的文化藝術運動所激起的社會集體思維，彰顯了臺灣的地位與重要性。……讓我們慢慢找到臺灣的主體性，……。我基本上相當肯定鄉土寫實繪畫運動，因為它促使我們省思臺灣夾在西方、中國強勢文化中的主體位置，以及從鄉土、本土出發的可行路徑。[58]

換言之，歷經美國多元文化的體驗，以及解嚴後不斷省思臺灣的主體性，九〇年代中期，袁氏已從「『抽象的』中國」回歸到本土「『現實的』的臺灣」。[59]

朱銘及袁金塔都是七〇年代鄉土藝術運動的代表人物，為了拓展個人創作的視野，兩人於八〇年代初期紛紛前往美國，並在紐約獲得普普藝術或其他前衛藝術思潮及形式風格的啟發。日後創作明顯從虛無、抽象的中國思維，轉向生活、現實的觀察、省思與批判。廖修平六〇至九〇年代長期滯居國外，雖然身在異鄉，但其創作幾乎都援引年幼時在故鄉臺灣的文化與記憶脈絡，或從日常生活環境中汲取創作靈感與象徵符號。廖、朱、袁三人的創作，乃是從淬煉鄉土元素中，尋找到與國際對話的可行路徑。

## 三、現代主義與個人主體的探索

林壽宇（1933-2011）16歲（1949）即離開臺灣、出國求學，後轉赴英國，並於1954至58年在倫敦綜合工藝學院攻讀建築與美術。[60] 六〇年代晚期開始，他融合老莊哲學與中國山水畫美學，創作「白色系列」作品，[61] 並以此知名於歐洲藝壇。[62] 1982年林氏返臺個展，並於1983、85年策劃「異度空間」、「超度空間」展，吸引多位年輕美術家圍繞著他，並啟發莊普（1947-）、胡坤榮（1955-）及陳慧嶠（1964-）等人，追隨他探索「簡約的形狀與表面」的

---

**58** 同上註。

**59** 賴明珠，〈翻轉水墨──論袁金塔紐約時期現代水墨畫之實踐〉，頁133。

**60** 〈林壽宇──簡歷年表〉，《伊通公園》，網址：〈https://www.itpark.com.tw/artist/bio/173/274〉（2023.05.16 瀏覽）。

**61** 袁慧莉，〈精微的筆墨觸及──近觀林壽宇白色系列的筆觸〉，《當代平淡繪畫展暨平淡美學論壇刊行本》（北京，2011）；引自《伊通公園》，網址：〈https://www.itpark.com.tw/artist/critical_data/173/1782/274〉（2023.05.17 瀏覽）。

**62** 莊普說七〇年代他在西班牙唸書時，常和陳世明（1948-）翻閱畫冊，有一次看到一位藝術家的作品，「看不出畫些什麼，都白白的樣子。……非常好奇，也很想認識這位藝術家」。後來才知道，那就是林壽宇的「白色系列」作品。（賴明珠訪談及整理，「莊普訪談稿」，2023 年 2 月 8 日訪問。）

觀念。林氏因而被視為臺灣「幾何抽象」藝術的先驅，[63] 或被尊為「抽象構成」藝術的開拓者。[64]

莊普於1973年赴西班牙，入聖費南多皇家藝術學院（Real Academia de Bellas Artes de San Fernando，後併入馬德里大學美術學院）就讀，並於1981年取得學位返臺。他在這所擁有五百年歷史的皇家藝術學院中，雖然跟隨超現實及田園寫實派名師學藝，[65] 但他對西班牙最前衛的藝術流派──「非定形藝術」（Art Informel），卻更為注目。[66] 回國後，莊普於1983年第一次個展──「心靈與材質的邂逅」，展現對「物質性」高度的興趣，即是受到達比埃斯（Antoni Tàpies, 1923-2012）等非定形藝術家「物體」（Object）觀念的影響。八〇年代初期與林壽宇接觸後，則轉向帶有禪宗「空悟」境界的「冷抽象」畫風。[67] 其著名的「一公分見方印記」系列之作，以方形印章替代畫筆，沾上顏料蓋印在小方格內，反覆堆疊的方塊印戳，橫、直、斜地形成單純或斑斕的色面空間，牽動著觀者情感的起伏波動。他形容這種「帶有節奏和秩序的表現行為」，宛若「種稻插秧一樣」。[68] 這種帶有禪修行為精神意涵的創作，乃是他整合西方材質觀念藝術，與東方空靈詩意美學的個人藝術實踐。

葉竹盛（1946-）於1975年，也進入聖費南多皇家藝術學院就讀。旅居西班牙期間，除了深化學院的繪畫技藝，他也透過參觀美術館、畫廊，認識歐洲的藝術文化。他對達比埃斯「不『著相』」，具有「東方道家、無為而治的精神」之創作，印象尤其深刻，並從中體悟出「材質本身具有它的生命，或者是生活的軌跡。」[69]

1977年葉氏取得學位，五年後（1982）返臺，先在故鄉高雄開設畫室，並南北奔波於各大專院校間兼課。1985年北上後，他持續參與「南台灣新風格」畫會，對南部材質抽象藝術的推動貢獻匪淺。其創作中「秩序與非秩序」、「花禪變」等系列，最能代表他對環境的自覺與對藝術本質探索的思維。他對「人與人之間、人與大自然之間，存在秩序與非秩序」的體悟

**63** 巴諾亞(Noah Buchan)，〈自由式改造〉（Freestyle transformation），《伊通公園》，網址：〈https://www.itpark.com.tw/artist/critical_data/173/967/274〉（2023.05.17 瀏覽）。

**64** 莊普說，國內一般都將林壽宇定位為「極簡藝術」（Minimal Art）畫家，乃是誤解。他說：「林壽宇他以前在創作的時候，跟極簡主義實在是沒有什麼關係。我覺得他的作品比較像構成主義，他是從英國前筆的那些畫家，像本·尼科爾森（Ben Nicholson, 1894-1982），英國有好幾個藝術家都跟他畫得很類似，比較是幾何圖形，……林壽宇因為學的是建築，構成主義正好蠻適合他走的路線。」（賴明珠訪談及整理，「莊普訪談稿」，2023 年 2 月 8 日訪問。）

**65** 莊普印象較為深刻的該校名師，包括超現實畫風的 Francisco Echauz Buisan（1927-2011），以及田園畫派的奧古斯丁·烏貝達（Agustin U'beda, 1925-2007）。（賴明珠訪談及整理，「莊普訪談稿」，2023 年 2 月 8 日訪問。）

**66** 賴明珠訪談及整理，「莊普訪談稿」，2023 年 2 月 8 日訪問。

**67** 莊普，〈負負得正白色數學之美──談林壽宇的一件小作品〉，《伊通公園》，網址：〈http://www.itpark.com.tw/artist/critical_data/173/571/274〉（2023.05.17 瀏覽）。

**68** 陶文岳，〈沉默的回聲──閱讀莊普的創作世界〉，《伊通公園》，網址：〈https://www.itpark.com.tw/artist/critical_data/38/728/275〉（2023.05.17 瀏覽）。

與二元思辯，實源自西班牙的留學體驗。他說，「兩地相對照」（包括社會與文化）後，他的創作更能從東、西文化間，得到「互相印證、互相成長」的醒悟。[70]

1975年赴西班牙研習的戴壁吟（1946-），滯居菲格雷斯（Figueres）深山期間，與西班牙名畫家達利（Salvador Dalí, 1904-1989）、米羅（Joan Miró, 1893-1983）等人交遊往來。之後，又和達比埃斯成為惺惺相惜的知己。[71] 他對當時風行於歐洲非定形藝術，主張對材質應具認知與解組能力，以及發揮材質本質之侷限性達最大張力，體驗甚深。他說：

> 回到簡單，回去面對最基本的問題。做創作的如果沒有touch（碰觸）到本質元素的基本東西，你的創作就不會產生。……在1980年代的（歐洲）社會中，知識界降到minimum（最小化），所以有Minimal Art（極簡藝術）和貧窮藝術，也就是說，把東西都降到最低。……回到很本質的材料，所以說是本質的美。[72]

1983至87年，他四度以「非定形」作品參加「ARCO（拱）馬德里大展」，並於1985年獲得第一屆「雄獅美術雙年展」推薦獎。[73] 八〇年代，戴氏這種不被外在形式拘囿，強調探索「本質的材料」、「本質的美」，以及回歸「生活」的創作行為，對因戒嚴而禁錮已久的臺灣藝壇，確實帶來不同向度的創作思維。1988年他在「雄獅美術新人獎」審查感言中，語重心長地說：

> 台灣始終存在著外來文化的接收問題，創作領域裡「本土內省」作品的欠缺，甚至毫無招架之勢，種種情況令人訝異亦令人擔憂。沒有任何「新文化」不是從歷史走來而面對當時的生活。[74]

這些評語固然是對國內年輕美術家的提點，但也是他長年滯居國外思索本土／國際、本質／外相、生活／藝術的心得。九〇年代及千禧年之後，他的「臺灣心象」、「臺灣站起來」、「台灣紙」等聯展、個展系列作品，即是他開拓材質藝術與推動「本土內省」新文化運動的具體實踐。

---

**69** 賴明珠訪談及整理，「葉竹盛訪談稿」，2021 年 9 月 25 日訪問。

**70** 同上註。

**71** 賴明珠整理，「戴壁吟大事紀」。

**72** 賴明珠訪談及整理，「戴壁吟訪談稿」，2021 年 10 月 16 日訪問。

**73** 賴明珠整理，「戴壁吟大事紀」。

**74** 戴壁吟，〈如觀「海市蜃樓」——第十三屆雄獅美術新人獎特輯〉，《雄獅美術》207 期（1988.05），頁 95。

李光裕（1954-）於1978年進入聖費南多皇家藝術學院深造，主要跟隨雕刻家托雷多（Francisco Toledo Sanchez, 1928-2004）習藝三年，因而「認識很多西方藝術及文化形態」，並對西方雕塑「從點線面或體來傳達生命問題」，或把「藝術跟人的生命連結」有深入的體認。[75] 1982年藝術學院改為國立馬德里大學，他又讀了一年，並取得馬德里大學美術學院的碩士學位。[76] 西班牙五年的學習，李氏觀察到米羅、達比埃斯的作品「色彩和情感都源自於西班牙文化」，並從閱讀美術史「發現人親土親的道理，因為那是你的日常生活」。但在域外的生活中，他也體會出自己永遠是「他者」，雖然娶了西班牙妻子，卻無法「融入西班牙人的圈子」。[77] 1984年他毅然決定回臺，稍後任教於國立藝術學院美術系。李光裕重新思索自我藝術的定位，並不斷反思如何連結西方「精緻」雕塑文化，東方道家、佛家「民族哲學」，以及傳統「底層百姓」的「民俗藝術」等多元文化。從中他領悟到，創作「是自己在環境中產生的，或在你內心自然產生的」，他稱之為「自生」美學。[78] 對於主體的闡述，李光裕也有一番漸悟的省思。他説：

> 我從30歲回國以後，就開始踏上尋找東方之旅，作品也發展出東方的面貌。我也發覺很多人都經歷過那個過程，去追求一個屬於自我的，我的鄉土或我的文化，……。事實上，人不需要這些標籤。現今對我來講，如何活得好要比作品被貼上東方或西方的標籤還重要。……作為一個藝術家，工作就藏在生活裡，其他的就不必去攀緣，因為都是徒勞心力的，我是用這樣的心態在創作。[79]

足見晚期他的創作，回歸以人為主體的意境，掙脫外加的「社會性或政治性」[80]之「規訓」（discipline），探索自我主體真理的「生存美學」（esthetics of existence）。[81]

初中一年級（1960）因為閱讀《梵谷傳》，立志要做藝術家的楊識宏，1976年短期至美國普拉特版畫中心研習石版、銅版約三個月。1979年他離臺赴美，展開長期旅外的創作生涯。滯居美國期間，他曾返臺個展及參展，並於1987年將評介西方現、當代藝術的著作《現代美

75 賴明珠訪談及整理，「李光裕訪談稿」，2022 年 10 月 31 日訪問。
76 賴明珠整理，「李光裕大事紀」。
77 賴明珠訪談及整理，「李光裕訪談稿」，2022 年 10 月 31 日訪問。
78 同上註。
79 同上註。
80 同上註。
81 Foucault, Michel, *The Hermeneutics of the Subject*. New York: Palgrave-Macmillan, 2005, p.15. 譯文引自黃瑞祺，〈傅柯的「主體性與真理」初探〉，黃瑞祺主編，《理論的饗宴》（臺北市：碩亞，2013），頁 121。

術新潮》，委由藝術家出版社發行。此書對許多無緣出國的美術工作者，給予綜覽歐美流行藝術新思潮的捷徑。2001年，去國22年，他受聘為國立臺灣藝術大學（其母校國立藝專改制）駐校藝術家兼客座教授半年。2009年他再度應聘為臺藝大美術系、所客座教授，自此乃定期返臺並寓居於淡水紅樹林。[82]

　　早期就讀藝專（1965-1968）及後來在臺北從事設計工作，楊識宏即透過自習方式，摸索表現主義及普普藝術畫風。他說：赴美時，恰值「minimal art 從顛峰轉向式微的時期」，當時歐洲及美國的年輕藝術家「開始反動」，要求「要有painterly（畫的感覺）」，「要有故事和形象」。整個八〇年代，德國新表現、義大利超前衛與美國新意象，都在鼓吹藝術要「重新回到各個文化傳統裡尋找表現的元素」。[83] 因而滯美初期，他嘗試以中國木刻畫山水的線條語彙，融合西方暴力、血腥、顏色強烈的符號，創造一系列獨樹一幟的東方新表現畫作。滯美十年後，他開始從炙熱的新表現轉為具有永恆詩意的「植物美學」。2003年，因機緣他著手研究中國草書，進而發展出「意識流」系列的抽象繪畫。他說：

> 在所有中國藝術的表現形式裡面，我最推崇書法，書法裡面又以狂草的藝術性最高。……書法呈現的是從心到手，呈現這個人真正內在的本質。在我看來，書法是最高的藝術形式。……我也希望能夠把形式內容都兼顧，然後把東方文化的元素、底蘊都灌注到我的抽象畫裡。……我透過水墨這古老的媒介進行大的創新。[84]

長期滯居世界藝術之都紐約，看盡西方現、當代新藝術潮流，楊氏最終的創作仍是從自己所來自的文化底蘊中，探尋創作內在的本質。

　　吳瑪悧（1957-）唸淡江大學時，就對「不講究文本，只傳達一個意象，傳達一個概念」的現代戲劇極感興趣，因而憧憬著將來出國留學。1979年她進入奧地利維也納大學戲劇系，之後轉到造形藝術學院雕塑系，又於1982年輾轉至德國杜塞道夫國立藝術學院雕塑系就讀。1985年獲得該校大師生（Meisterschüler）文憑後，即整裝返臺。[85]

　　八〇年代前半葉，吳瑪悧在維也納及杜塞道夫唸書時，先後接觸行為藝術、偶發藝術、新音樂、激浪派（Fluxus）等「新的、實驗性的表演」藝術，以及「跨界」的觀念藝術，這

82　賴明珠整理，「楊識宏大事紀」。
83　賴明珠訪談及整理，「楊識宏訪談稿」，2022 年 10 月 18 日訪問。
84　同上註。
85　賴明珠整理，「吳瑪悧大事紀」。

些經驗是啟發她「藝術轉變的重要契機」。[86] 她説：「我是1985年返臺，剛好面對臺灣解嚴前後的街頭運動及社會批判風潮。我開始思考藝術跟社會的關係，藝術要如何回應日常生活」。其八、九〇年代之「時間空間」、「咬文絞字」、「書寫」等系列，均利用報紙、書籍等現成物，以拼貼或解構的後現代形式，批判「黨國體制」下的媒體運作。[87]

1994年，吳瑪悧獲得美國傳爾布萊特獎學金（Fulbright Grants）赴紐約研究女性藝術，開啟對「性別與藝術」的省思。九〇年代晚期，其〈比美賓館〉、〈墓誌銘〉、〈新莊女人的故事〉及〈寶島賓館〉等影像、裝置作品，即從女性角度，思考、批判戒嚴時期的政治、經濟等議題。[88] 1999年開始，她從性別差異中體悟出「相對於陽性的價值思考系統」的「陰性思維」，[89] 創作了〈秘密花園〉、〈從你的皮膚甦醒〉、〈告訴我，你的夢想是什麼〉等作品，表現「脫離主流、強調合作、連結的想法與實踐」。[90] 2000年因為和社區「玩布工作坊」合作，自此展開她以社群為媒介的「社群藝術」，主張藉由「共學的社群」，「讓彼此有所成長」。2010年「樹梅坑溪環境藝術行動」及2020年「旗津本事」等系列，即是在「軟性的對話中」，讓社群成員「發現自己」，並「和他人對話」，[91] 進而產生改變個人或社群的力量。

七〇年代晚期，以超現實及普普藝術進行摸索的梅丁衍（1954-），走的是觀念性「前衛藝術」的路徑。[92] 身處「沈悶的大環境」，他自覺「社會性藝術」難有「生存空間」，故就讀中國文化學院（後改制為中國文化大學）美術系時，就萌生出國深造的意念。[93] 梅氏於1982年赴美，翌年入紐約普拉特學院就讀。八〇年代的紐約正逢歐洲新表現繪畫席捲，學校裡又以抽象表現為主要流派，一心想做「觀念性」藝術的他，覺得「抽象表現、普普、超寫實藝術已完全被（美國）主流媒體漠視」。[94] 面對此困境，他決定以自習方式涉獵達達運動史料，並深入研究杜象（Marcel Duchamp, 1887-1968），發覺普普藝術和觀念藝術（Conceptual Art），均受杜象的啟蒙，因而確立他「將達達、社會性及觀念性視為一整體性的創作理念」。[95]

---

**86** 賴明珠訪談及整理，「吳瑪悧訪談稿」，2023 年 3 月 20 日訪問。

**87** 同上註。

**88** 同上註。

**89** 陳香君，〈吳瑪悧：我的皮膚就是我的家／國〉，《伊通公園》，網址：〈http://www.itpark.com.tw/artist/column/13/-1/text/188〉（2023. 05.16 瀏覽）。

**90** 賴明珠訪談及整理，「吳瑪悧訪談稿」，2023 年 3 月 20 日訪問。

**91** 同上註。

**92** 賴明珠訪談及整理，「梅丁衍訪談稿」，2023 年 3 月 16 日訪問。

**93** 梅丁衍，〈梅丁衍創作自述〉（1996），《伊通公園》，網址：〈http://www.itpark.com.tw/artist/essays_data/36/97/-1〉（2023.05.22 瀏覽）。

**94** 賴明珠訪談及整理，「梅丁衍訪談稿」，2023 年 3 月 16 日訪問。

**95** 梅丁衍，〈梅丁衍創作自述〉（1996）。

1985年獲得創作碩士學位後，梅丁衍繼續待在紐約工作和創作。1989年北京天安門事件爆發，他啟程前往北京自助旅行一個月，感觸良多。[96] 返美後，由於紐約「政治性藝術」（Political Art）蔚為風潮，他首度感覺自己與大環境可以對話，[97] 自此他開始將華人的「社會、歷史、意識型態及政治」等文化脈絡，結合「身份認同的課題」，[98] 作為他以政治觀詮釋文化藝術的實踐路徑。

　　返臺前一年（1991），梅丁衍開始閱讀「後現代」（Post-modernism）相關論述，發現該理論與他對社會性、區域文化多元價值的思考頗有相通之處。然而他也警覺「去主體與去中心」若淪為「藝術的目標與功能」，「後現代理論」可能陷入「為現代主義背書」的泥沼。[99]九〇年代，臺灣已邁入後解嚴時代，威權體制與傳統價值系統已然瓦解。在新時代浪潮下，他持續以達達反轉物件語意的手法，結合現成物或歷史物件，採亦莊亦諧的態度，探索後殖民情境下，臺灣人夾雜在原住民、中原傳統、日本殖民，以及美國資本主義中的文化認同議題。

　　上述幾位在八、九〇年代臺灣社會文化累積能量、蓄勢待發時刻返臺的美術家，無論是以抽象構成、非定形、新表現、觀念或裝置等現代藝術語彙創作的美術家，他／她們都具有與異文化接觸的實戰經驗，並開啟後殖民、後現代對話的反思歷程。無論是在異鄉或返回臺灣，他／她們的作品多能保持客觀批判的距離，並與西方帝國主義文化脫鉤；也能以個人為主體，展現主體文化與歷史意識的脈絡化思維。幾位藝術家尤其著力於展現跨文化、跨歷史向度的視覺語言之闢建，一方面在創作上拓展臺灣文化與世界對話的多重視域，一方面也開創出更加多元的臺灣美學新途徑。

## 肆、本土美術家與主體意識的茁壯

　　解嚴前後從八〇年代開始，不只海外歸來現代美術家為臺灣開創多元的進路，同時國內的現代美術家也衝撞、突破舊有體制，對臺灣現、當代美術的深化與拓建，注入源源不絕的活水。以下章節將以洪根深（1946-）、陳水財為代表，討論南部現代美術家，如何以視覺語彙為媒介，探索區域的時空紋理特質，建構反轉「邊陲」為中心的路徑，並逐步發掘個人內

96　賴明珠訪談及整理，「梅丁衍訪談稿」，2023 年 3 月 16 日訪問。
97　梅丁衍，〈梅丁衍創作自述〉（1996）。
98　賴明珠訪談及整理，「梅丁衍訪談稿」，2023 年 3 月 16 日訪問。
99　梅丁衍，〈梅丁衍創作自述〉（1996）。

在的「主體性」。[100] 另外，再以謝春德（1949- ）、楊茂林及吳天章為例，耙梳本土美術家在解嚴前後，摸索出一套在地視域，探勘自我所屬「生活世界」（德文：Lebenswelt，英文：Lifeworld）[101] 之社會文化記憶與脈絡，並深化主體美術的多樣性意涵。

## 一、邊陲與主體意識的覺醒

南臺灣高雄港埠於六〇年代擴建，並附設加工出口區，逐漸發展為臺灣第一大商港。然而高雄的文化發展並未與經濟的繁榮齊頭並進，以致被譏為「文化沙漠」。[102] 七〇年代，因羅清雲（1934-1995）、李朝進（1941- ）、朱沉冬（1943- ）和洪根深等人的耕耘，高雄現代美術的氛圍被帶向較為「開放的無傳統壓力的自由實驗」階段。[103] 八〇年代晚期，隨著政治、社會的解禁，高雄現代美術團體如雨後春筍般冒出，畫廊及藝術雜誌亦適時出現，[104] 促使高雄得以脫離邊陲地位，並喚起在地現代美術家「高雄意識」的覺醒。[105]

成長於澎湖湖西鄉的洪根深，因居家周遭駐紮軍隊，故年少時期就接觸軍中藝術畫刊，也畫過領袖肖像參加臺北獻畫活動。六〇年代晚期，他北上就讀師大，對學院水墨基礎畫風及當時引領風潮的抽象表現風格，乃採取「包容的」學習心態，以俾探尋「底蘊深厚文化」的根源。大二（1967）時，洪氏開始嘗試「撕紙、紙摺跟紙印」等非傳統技法，摸索各種創新的可能性。畢業返鄉時，他開始思辨澎湖玄武岩及硓𥑮石所形塑的「既有世界」（the pre-given world）[106] 與文人畫的「大山大水」之差異。為了表現「人跟環境之間接觸後情感的反射」，他研發出「塑膠布拓印」法，以塑造「澎湖枯澀的境界感」。[107] 1972年遷居高雄教書後，其美術創作即和高雄的現代美術生態繫結為一。

七〇年代中、晚期，洪根深所作的寫實人物畫，被採用為工人作家楊青矗（1940- ）小說

---

**100** 賴明珠，〈行動、對話與主體——「島嶼溯遊」策展論述〉，賴明珠策展、撰述，《島嶼溯遊——『台灣計劃』三十年回顧展》（臺中市：國立臺灣美術館，2022），頁 17-18、21-24。

**101** 胡塞爾認為「視域」，是區別科學化、抽象化的「客體化世界」與具有真實向度的「生活世界」的關鍵。作為現象學哲學的開拓者，胡塞爾關切的是聯繫物件的「視域」，以及物件所屬的「生活世界」中的特定時空脈絡。〔魏光莒，〈生活世界———由『視域』理論到『場域』理念〉，頁 18-19。〕

**102** 洪根深，《邊陲風雲：高雄市現代繪畫發展紀事（一九七〇～一九九七）》（高雄市：高雄市立中正文化中心，1999），頁 19。

**103** 同上註，頁 25。

**104** 洪根深說：「『山集團』、『炎黃』或『翰林苑』雜誌等，1990 年代剛好天時地利人和，不然也不可能發展起來」。（賴明珠訪談及整理，「洪根深訪談稿」，2022 年 4 月 18 日訪問。）

**105** 陳水財，《「高雄市現代畫學會研究」研究報告》（委託單位：高雄市立美術館，2015），頁 11。

**106** 胡塞爾認為「既有世界」（the pre-given world）是在被理論化與科學化之前的原本世界，它是建立在原初經驗與直覺感知的一個世界。（魏光莒，〈生活世界——由『視域』理論到『場域』理念〉，《環境與藝術》，頁 19。）

**107** 賴明珠訪談及整理，「洪根深訪談稿」，2022 年 4 月 18 日訪問。

之封面，同時他又與臺灣鄉土文學家及詩人，如：葉石濤、彭瑞金、黃樹根（1947-）、鍾鐵民（1941-2011）、陳坤崙（1952-）、許振江（1949-2001）等人互動頻繁。[108] 在鄉土意識的啟發下，並為了表達「對人道和人性的詮釋」，他從「1979年下半年就不再畫山水」題材，轉而以「藍領階級、工人、乞丐及老人」為題材，創作一系列現代水墨「鄉土人物」畫作。[109] 後續又發展出「繃帶人性關懷」、「黑色情結」、「山形・人形」等系列，探討「人性內心深處無常的感覺」；表徵「人被成就、政策、社會眼光或道德所束縛」，而失去「自由的意志」；暗喻高雄「黏稠黑滯的城市特徵」；或運用「凹凸符號」，將「平面空間整個顛覆」。[110] 他的作品，可謂無一不是和他所屬「生活世界」之人與環境接觸後，從而衍伸出深沉記憶與生命脈絡的視覺化表現。

六〇年代晚期就讀師大美術系的陳水財，接受的是學院寫實之基礎訓練。但真正對他的藝術理念有所衝擊，則是來自校外世界，例如：羅門（1928-2017）、余光中（1928-2017）、蘇新田（1940-），和學長顧重光等人，對存在主義、現代主義的討論，激發他思考「臺灣藝術」、「創作」及「文化」問題。[111]

1971年師大畢業後，陳氏赴高雄任教。七〇年代「八荒」、「思維」等系列，取徑自「超現實」及「低限主義」畫風，[112] 是他早期處於「困境」下，「藉助傳統文人哲士的背影，嘆唱出幾絲形上禪意與文氣」。[113] 定居高雄十年後，因臺灣「文化風氣從現代主義，從所謂『東方』、『五月』的現代浪潮，開始轉向現實層面」，他開始「關心周邊的問題」，並從「玄想的世界掉落到地上來」。[114] 八〇年代初期，其「卡車」、「馬路」、「行道樹」等系列，呈現現實所感「高雄快速工業化」的景象。但偏好思索的他，不久發現「現象問題」不是重點，「藝術語言」才是藝術創作核心。[115] 八〇年代中期至九〇年代晚期，其「人頭」、「獨舞」、「牆」、「無言之歌」、「金剛」等系列，即將主題「詩意化、深刻化」，並以肢體及身體

---

**108** 賴明珠整理，「洪根深大事紀」。

**109** 賴明珠訪談及整理，「洪根深訪談稿」，2022 年 4 月 18 日訪問。

**110** 同上註。

**111** 賴明珠訪談及整理，「陳水財訪談稿」，2022 年 4 月 18 日訪問。

**112** 賴明珠訪談及整理，「陳水財訪談稿」，2022 年 4 月 18 日訪問；蕭瓊瑞評論陳水財七〇年代中期「大地」系列作品，採取「類似馬克・羅斯柯（Mark Rothko）低限繪畫的風格」；七〇年代晚期「八荒」、「思維」系列，表現「極富時代特質的前衛手法」。〔蕭瓊瑞，〈都會潛行——陳水財的介入與疏離〉，吳慧芳、林佳禾執行編輯，《流動風景——陳水財創作研究展》（高雄市：高雄市立美術館，2012），頁 10-11。〕

**113** 鄭明全，〈從藝術中熬煉「真實」——閱讀陳水財其人其文其畫〉，吳慧芳、林佳禾執行編輯，《流動風景——陳水財創作研究展》，頁 32。

**114** 賴明珠訪談及整理，「陳水財訪談稿」，2022 年 4 月 18 日訪問。

**115** 同上註。

作為探尋「生命經驗跟夢」的「記憶」之載體，反覆思索「人」面對「都市化」、「現代性」的內在體驗，與沉重的「壓迫感」。[116] 1996年接觸電腦後，他的「生命經驗」隨之又有轉換。之後，其「虛擬真實」、「聖境」、「大蘋果」、「傳說」、「對招」等系列作品，即游移於「虛擬世界」與「現實世界」[117]之間，持續追尋藝術的「真相」與「本質」。[118]

## 二、從「生活世界」到「靈魂世界」

如果說六〇年代「五月」、「東方」畫會對「民族性」與「現代化」的觸探，可以解釋為胡塞爾所謂「普遍性」、「抽象」的世界；[119]那麼七〇年代鄉土運動所啟蒙的「土地感」與「現實性」，則是具有「真實向度」的「生活世界」。[120]而八〇年代解嚴後，本土美術家即透過「生存活動」及「行為」來「開闊世界的意義」，[121]並隨著生命的增長邁向「靈魂」的主觀內在世界。

小學就立志要當電影導演的謝春德，17歲（1967）從臺中北上闖蕩，19歲（1969）在臺北精工舍畫廊首次個展，[122]龍思良（1937-2012）以「喜歡一切荒謬的事」來形容這位攝影界的新星。[123] 1969年「現代攝影九人展」的參與，[124]開啟他七〇年代持續參加「V-10視覺藝術群」，[125]並以攝影作為現代主義「繪畫觀念」表現媒介的進路。[126]

六〇年代白色恐怖時期，謝春德背著相機，花了15年時間拍攝臺灣偏遠的鄉村和部落。七〇年代至八〇年代，他完成「吾土吾民」、「時代的臉」、「家園」系列作品；又於2011年參

---

**116** 同上註。

**117** 同上註。

**118** 陳水財接受訪問時，說：「藝術家都在追求某種真相，或者某種價值真相，某種本質，藝術永遠都在追求這個東西」。（賴明珠訪談及整理，「陳水財訪談稿」，2022年4月18日訪問。）

**119** Mathias Obert，〈生活世界、肉身與藝術——梅洛龐蒂、華登菲與當代現象學〉，《臺大文史哲學報》63期（2005.11），頁229-230。

**120** 魏光莒，〈生活世界——由『視域』理論到『場域』理念〉，頁18-19。

**121** Mathias Obert，〈生活世界、肉身與藝術——梅洛龐蒂、華登菲與當代現象學〉，頁232。

**122** 賴明珠訪談及整理，「謝春德訪談稿」，2022年12月21日訪問。

**123** 龍思良的評論刊登於1970年1月1日創刊的《攝影世紀》上；引自魏竹君，〈超現實鄉愁：謝春德作品中的迷離都市與朦朧家園〉，《國家攝影文化中心》，「線上藝廊」，網址：〈https://ncpiexhibition.ntmofa.gov.tw/tw/OnlineExhibition/Detail/21121013503092451#_ftn1〉（2023.05.28瀏覽）。

**124** 1969年由胡永（1928-）發起，結合凌明聲（1936-1999）、葉政良、張照堂（1943-）、周棟國、劉華震、謝震基、張國雄及謝春德九人，於臺北精工舍畫廊舉行「現代攝影九人展」。此展乃是1971年「V-10」成形的前身。（林欣陵，〈「V-10視覺藝術群」對台灣當代「美術攝影」的影響研究〉（臺北市立教育大學美勞教育學系碩士論文，2006.12），頁2、16-17。）

**125** 1971年十位「V-10」成員於凌雲畫廊舉行「現代攝影——女展」，謝春德因服役於軍中，故未參展。（賴明珠訪談及整理，「謝春德訪談稿」，2022年12月21日訪問。）1973年「V-10」由10人擴增為16人，成立「視覺藝術群」，謝春德是其中一員。他們在臺北武昌街中華藝廊舉行「視覺藝術群展（GROUP V-10 / PHOTO IMAGE）」，請柬上發表簡短宣言，曰：「對現代藝術、攝影傳達和視覺媒介的愛好與探討」，表明這匯集了現代藝術、攝影與視覺影像創作者團體的共同目標。（參看謝春德提供1973年「視覺藝術群」請柬封面及內頁。）

**126** 謝春德說：「我比較不是靠決定性的瞬間，拿著相機遇到什麼就拍什麼。我一定是很清楚，一個畫面怎樣把它做出來，這比較像是繪畫的觀念。」（賴明珠訪談及整理，「謝春德訪談稿」，2022年12月21日訪問。）

加第54屆威尼斯雙年展「春德的盛宴」個展中，展出「生-Raw」系列，即是「把鏡頭轉向臺灣的鄉土」，記錄下他對土地、人民的感知，以及「以家為核心」所延伸對家的無限想像。[127] 這些系列影像，從早期存在、超現實理念影響的現代主義風格，轉換成色彩強烈，構圖主觀，以及跨越性別、族群的人本主義信念，整體表現出相當明顯的個人視覺意象特色。

2002年「無境漂流」系列，乃是他1975年以來，遠赴印度、不丹、美洲及中國西藏等地拍攝的底片，運用數位後製的影像處理，[128] 將色彩、空間「異化」，傳遞「強烈疏離感」，營造真實和虛擬之間的視覺張力，呈現他自己詩句所形容：「看見的和看不見的，都同時存在」的意境。[129]

2000年左右，有感於周遭世界經歷許多衝擊，包括：臺灣九二一地震、九一七納莉颱風和美國九一一雙子星恐攻，讓他深感生命之「卑微」，並開始探索「現實的家」與「靈魂的家」之區別。[130] 之後，他完成「平行宇宙」三部曲：「天火」（2013）、「勇敢世界」（2016）和「NEXEN時間之血」（2021）系列，綜合了影像、劇場、雕塑等媒介，營造魔幻般、「長篇詩劇」[131] 的意境，反覆思索「人類如何超越死亡」，以及生命如何「轉移」於「多重宇宙」[132] 之間的命題。

七〇年代晚期，從彰化北上就讀中國文化學院的楊茂林，畫作從原本熾熱的「表現主義」轉為冷調的「存在主義」，具現他對周遭環境（從城鎮到都會）變化的感知。八〇年代初期，「社會性」、「政治性」敏銳的他，[133] 受歐美返臺藝評家陳傳興（1952-）、李渝（1944-2014）引介的義大利「超前衛」及「新歐洲繪畫」理念文章的影響，[134] 開啟他「歷史再閱讀」與重視「區域語言」的理念。[135] 八〇年代中、晚期的「神話」、「圖像英雄」系列，即是重新觀照「本土」的「歷史、美術史、大眾文化」之作品。[136]「神話」系列，他選擇以中

127　賴明珠訪談及整理，「謝春德訪談稿」，2022 年 12 月 21 日訪問。

128　同上註。

129　傅爾得，〈無境漂流，創作的一種狀態〉，《典藏 Artouch》，2021.11.19，網址：〈https://artouch.com/art-views/content-53467.html〉（2023.05.29 瀏覽）。

130　賴明珠訪談及整理，「謝春德訪談稿」，2022 年 12 月 21 日訪問。

131　陳芳明，〈靈魂的詩劇──序謝春德的「時間之血」〉，《典藏 Artouch》，2021.07.30，網址：〈https://artouch.com/art-views/art-exhibition/content-45091.html〉（2023.05.29 瀏覽）。

132　賴明珠訪談及整理，「謝春德訪談稿」，2022 年 12 月 21 日訪問。

133　賴明珠訪談及整理，「楊茂林訪談稿」，2023 年 4 月 6 日訪問。

134　賴明珠，〈主體叩問：1980 年代「101 現代藝術群」的「新繪畫」取徑〉，《臺灣美術》120 期（2021.11），頁 89-93。

135　林裕祥，〈台灣烏托邦圖像的新品牌──訪楊茂林〉，《雄獅美術》258 期（1992.08），頁 60。

136　綜藝藝廊記者，〈楊茂林、吳天章、盧怡仲舉行一〇一新圖式聯展〉，《聯合報》（1984.12.15），版 9；引自呂學卿編，《悍圖文件II》（臺北市：悍圖社，2018），頁 102。

國歷史神話的「失敗英雄」，呼應動盪不已的臺灣社會，表達對「專橫體制的背叛與反抗」。[137]「圖像英雄」系列，則是臺灣進入更激烈年代，他轉而將「歷史故事慢慢去掉」，改用次文化的漫畫手法，將人物簡化為象徵「爭取自由民主權利」臺灣無名英雄之圖像。[138]

1987年解嚴之後，楊茂林從1989至2011年，以「MADE IN TAIWAN（臺灣製造）」為主題，進行「政治篇」、「歷史篇」及「文化篇」系列創作。在長達22年的三部曲系列中，「MADE IN TAIWAN」這個「生猛有勁的新品種」，是他見證「這個土地與整個時代」的「史詩」視覺敘事論述。[139] 藉此他塑造出「新的臺灣神話」，以召喚臺灣人對過往共同的「區域記憶」。[140]

1999年他考入國立藝術學院（2001年改名為「國立臺北藝術大學」）美術創作碩士班，接觸了電腦、木刻、鑄銅等不同媒材，開啟新的實驗性摸索階段，從二度平面油畫轉換為電腦數碼「卡漫人物」，再轉為三度空間雕塑創作。其「MADE IN TAIWAN——文化篇」之「請眾仙I、II」，乃運用現成消費商品跟次文化的圖像拼貼，將童年記憶中外來的卡漫人物「神明化」、「本土化」。[141] 而「請眾仙III」，則將西藏唐卡藝術「卡漫化」，或結合神佛與卡漫仙偶，是以「顛覆的創作手法」，進行「抗衡威權」的後現代「諧擬」（parody）之作。[142] 跨入耳順之年後，他從「尋求外放的事物」，轉向個人內在心靈的探索，並藉由「尋找曼荼羅」三部曲，企圖「發現自己」、「理解自己」，[143] 以複合媒材作品呈現「生命能量」的「內在轉向」，[144] 顯露出強烈向內探尋主體生命本質的自覺。

從彰化遷居基隆的吳天章，於七〇年代晚期進入中國文化學院美術系就讀。1982年他與學長盧怡仲（1949-）、楊茂林，及學弟葉子奇（1957-）創立「101現代藝術群」。1984年受「畫外畫會」蘇新田、李長俊（1943-），和「新繪畫藝術聯盟」董振平（1948-）等人，從美國帶回「歐洲新繪畫」訊息的影響，[145] 作品從原本「超級寫實及硬邊主義的混合畫風」轉向「超前衛」。[146] 八〇年代，他同時也受到鄉土文學啟發而「關注本土」，並因為「新表現」風潮

**137** 賴明珠訪談及整理，「楊茂林訪談稿」，2023 年 4 月 6 日訪問；有關楊茂林「神話」系列的論述，亦請參考盛鎧，〈叛神之神：解嚴前後臺灣美術中的中國神話之變相與解構〉，《臺灣美術》111 期（2018.01），頁 33-56。

**138** 賴明珠訪談及整理，「楊茂林訪談稿」，2023 年 4 月 6 日訪問。

**139** 楊茂林，《黯黑的放浪者：楊茂林》（臺北市：臺北市立美術館，2017），頁 70-72。

**140** 林裕祥，〈台灣烏托邦圖像的新品牌——訪楊茂林〉，頁 62。

**141** 賴明珠訪談及整理，「楊茂林訪談稿」，2023 年 4 月 6 日訪問。

**142** 同上註。

**143** 同上註。

**144** 嚴瀟瀟，〈「黯黑的放浪者」：楊茂林近期繪畫中的個性化方法〉，《典藏 Artouch》，2019.03.14，網址：〈https://artouch.com/art-views/art-exhibition/content-10982.html〉（2023.05.29 瀏覽）。

的「狂飆精神」，確立自己「為人生而藝術」的「銘刻」使命。[147] 八〇年代晚期「傷害世界症候群」、九〇年代「史學圖像／四個時代」等油畫系列之作，即是以「個人生命的經驗」，以及臺灣「被殖民」、無法「正常化」的歷史脈絡，[148] 運用「創造性的『新圖像』」[149] 語彙，表現臺灣人所歷經的「血腥風暴與歷史記憶」，以建構「集體歷史圖像」。[150]

九〇年代「春秋閣」、「傷害告別式」、「再會」、「春宵夢」、「戀戀紅塵」等複合媒材作品，延續他早期對「東方輪迴觀」的思索，進而探討臺灣民間魂魄「眷戀」於陰陽世，人鬼在「中間的灰色地帶」逡巡徘徊的意象。[151] 此時期作品因而被稱為「下沈的鬼魅風格」，[152] 表現主體意識強烈「臺客美學」[153] 的影像特質。

1999年他捨棄油畫筆，轉向「電腦藝術的創作領域」，2001年進而運用數位攝影可以「delay（延遲）」的特性，「仿造古典攝影」創造「臨界點」的「違和感」，帶領觀者體驗生／死、陰／陽、虛／實交錯的「中間美學」。[154] 2010年再度轉換至錄像創作的跑道，他說自己「在錄像裡把弄虛實和弔詭」，並「故意去挑戰數位」、「質疑電腦」。[155] 透過虛構的影像，他引導觀者凝視一去不復返的「靈光」（aura）[156] 與被塵封的生命內在肌理，並透過作品將自己的「靈魂留著」。[157] 近兩、三年，正在進行的「抗中保臺」三部曲系列，[158] 他以基隆來發想，既是自我「童年」記憶的尋找，也是他始終關切「國家認同」議題的反覆探究。[159]

---

**145**　賴明珠，〈主體叩問：1980 年代「101 現代藝術群」的「新繪畫」取徑〉，頁 95。

**146**　林裕祥，〈台灣家族群像的考古沉思──訪吳天章〉，《雄獅美術》258 期（1992.08），頁 63。

**147**　賴明珠訪問及整理，「吳天章訪談稿」，2023 年 4 月 22 日訪問。

**148**　同上註。

**149**　「101 現代藝術群」於 1984 接受訪問時表示，他們挪借西方「雷厲風行的新表現主義」，轉換成「新的視覺語言」，但仍以創作「本土的、感性的、圖像的新繪畫」作為創作思想的核心。（綜藝藝廊記者，〈楊茂林、吳天章、盧怡仲舉行一○一新圖式聯展〉，頁 102。）此種帶有地域性、感性、醜拙趣味的「新繪畫」，他們統稱之為「新圖式」或「新圖像」。（賴明珠訪問及整理，「吳天章訪談稿」，2023 年 4 月 22 日訪問。）

**150**　賴明珠，〈主體叩問：1980 年代「101 現代藝術群」的「新繪畫」取徑〉，頁 105。

**151**　陳莘，《偽青春顯相館：吳天章》（臺北市：臺北市立美術館，2012），頁 123。

**152**　黃明川，〈負世界的真實〉，引自陳莘，《偽青春顯相館：吳天章》，頁 13。

**153**　劉紀蕙，〈藝術─政治─主體：誰的聲音？──論後解嚴與後八九兩岸當代美術的政治發言〉，《臺灣美術》70 期（2007.10），頁 17。

**154**　賴明珠訪問及整理，「吳天章訪談稿」，2023 年 4 月 22 日訪問。

**155**　同上註。

**156**　班雅明（Walter Benjamin, 1892-1940）在〈攝影小史〉裡定義「靈光」（aura），他認為早期人像照片，因為長時間的曝光，「光的聚合形成……偉大氣勢」，彷彿有一道「靈光」環繞著他們。〔華特．班雅明（Walter Benjamin）著，〈攝影小史〉，收錄於許綺玲編譯，《迎向靈光消逝的年代》（臺北市：臺灣攝影工作室，1998），頁 30。〕

**157**　賴明珠訪問及整理，「吳天章訪談稿」，2023 年 4 月 22 日訪問。

**158**　「抗中保臺」系列三部曲，包括：2020 年〈港口情歌〉，以及尚未發表的〈再會拉巴爾（Rabaul）〉，和剛剛通過國藝會補助的電影計劃〈尋找聖保羅砲艇〉。（賴明珠訪問及整理，「吳天章訪談稿」，2023 年 4 月 22 日訪問。）

**159**　賴明珠訪問及整理，「吳天章訪談稿」，2023 年 4 月 22 日訪問。

## 伍、結論

回顧戰後臺灣現代美術的走向，五〇年代晚期至七〇年代初期，現代美術家藉由巴西聖保羅雙年展等，將作品送往國際藝壇。但因政策主導者之國家文化思維，參展作品之風格內涵皆須符合「極端新穎之現代」及「民族特性」雙重條件，[160] 換言之，當時以五月、東方畫會成員為主的抽象表現繪畫，乃是將現代性嫁接於典範的民族藝術之上，而成為六〇年代臺灣現代美術的主流。

六、七〇年代，這種與現實「既有世界」脫離，並對自身「存有」[161] 深感疑惑的現代美術家，因而乃取徑西方存在主義及佛洛伊德潛意識理論，以超現實、半抽象的畫風，為壓抑、苦悶的心靈尋找抒發出口。

七〇年代，臺灣因外交重挫連連，刺激向來服膺於現代主義的知識份子反身自省，並檢討過度仰賴西方文化的弊端，進而激發出強烈的民族與鄉土意識。七〇年代的鄉土寫實畫現象，雖被批評為：缺乏「運動意識」、「時代節奏」及「歷史意識」；或將「古厝殘瓦」形式化而已。但藉由幾位重要現代美術家的生命回溯與記憶探索，吾人應該跳脫鄉土寫實繪畫的範疇；並重新確立臺灣現代美術之「本土化」，以及美術家現實、社會意識之喚醒，實乃鄉土美術漪效應的擴散。

1949年「戒嚴令」的頒布，除了美援時期尚能與美國文化交流，臺灣現代美術家幾乎被阻絕於國際藝壇之外。[162] 五〇年代中期開始至七〇年代，部份臺灣美術家藉由考察、開會、研習或留學的機會出國，陸續將異域學習的現代美術經驗，輾轉帶回臺灣。1956至1967年間，如：蕭勤、霍剛、劉國松、李再鈐及韓湘寧等人，相繼遠赴歐洲及美國。他們對親身體驗的西方現代美術，多持學習、交流、對話的態度，並堅持以東方藝術、美學的精神作為個人創作的核心價值。1962年至1982年間出國，如：廖修平、朱銘及袁金塔等人，主要滯留於美國。他們雖然親身接觸，也汲取前衛藝術或普普藝術的思潮，但其創作主要援引母土臺灣的記憶，或從生活場域中汲取創作的符號與靈感。從1973年至1982年間，遠赴西班牙、美國和德國深造或創作，如；莊普、葉竹盛、戴壁吟、李光裕、楊識宏、吳瑪悧及梅丁衍等人，他／

---

160　陳曼華主編，《拓開國際：國立歷史博物館與巴西聖保羅雙年展檔案彙編III（1966-1975）》，頁142。

161　「在世存有」（英文：Being in the world，德文：Dasein）是海德格（Martin Heidegger, 1889-1976）最重要的哲學理念。他強調「人總是會發現自身是被拋擲於某種具體的日常情境之中。而這個具體的情境，背後又必然有某種文化與歷史的脈絡。」（魏光莒，〈生活世界──由『視域』理論到『場域』理念〉，頁21。）

162　臺灣現代美術家雖然能參與巴西聖保羅雙年展、巴黎國際青年藝術家雙年展及東京國際版畫雙年展等國際性美展；但因為都只是送作品參展，實際上美術家幾乎都無緣出國開拓視野。

她們於八〇年代解嚴前後返臺。其藝術創作語彙多元，再加上具有長期和異文化接觸的實際經驗，因而均能以個人為主體，表現跨文化、跨歷史向度的視域，開創臺灣現代美術的新進路。

解嚴前後的八〇年代，隨著政治、社會的逐漸鬆動，地處邊陲的高雄現代美術家，如：洪根深、陳水財等人，區域性主體的「高雄意識」因而覺醒。解禁後，高雄整體生活局勢鬆綁，在地現代美術家多能從接觸周遭生活環境中，梳理出記憶與生命經驗的脈絡，探索藝術之本質，反轉邊陲為中心，並以個人內在視象作為視覺表現的主體。另外，因鄉土運動啟蒙或刺激的本土現代美術家，如：謝春德、楊茂林及吳天章等人，解嚴前後也開始思索「人」與「土地」、「家」、「歷史」等「生活世界」的時空脈絡意義。他們以自身的原初經驗和直覺感知的「既有世界」，透過身體知覺的擴延，將現實與靈魂、歷史與記憶、個人與國家等多面向視域，藉由作品體現他們所探索「生活世界」的意義，並隨著生命之增長，邁向「內在心靈」、「靈魂」的主觀世界。

綜觀戰後四十年臺灣現代美術的發展，因國家美術政策的主導，具有典範性、普遍性意涵，融合民族與現代雙重特徵的抽象表現繪畫，乃是六〇年代臺灣現代美術的主流。然而七〇年代的鄉土運動，促使本土意識覺醒，而現代美術家更因此從形而上、虛無的現代主義，轉向可以掌握「有意義的真實世界」。[163] 到了八〇年代，由於臺灣政治、社會、文化力量的累蓄，域外回國美術家帶回西方前衛新思潮，以及國內本土美術家主體意識的抬頭，自此臺灣現代美術乃從閉鎖、單一的抽象表現，轉向以主體所視、所感、所思的開放、多元藝術。

---

**163**　魏光莒，〈生活世界——由『視域』理論到『場域』理念〉，頁17。

## 中文專書

· 比利・羅茲勒（Willy Rotzler）著，吳瑪悧譯，《物體藝術》，臺北市：遠流，1991。
· 呂正惠，《戰後台灣文學經驗》，臺北市：新地，1992。
· 呂學卿編，《悍圖文件 II》，臺北市：悍圖社，2018。
· 吳守哲總編輯，《我思・我畫──袁金塔美術文選》，高雄縣鳥松鄉：正修科大藝術中心，2010。
· 吳慧芳、林佳禾執行編輯，《流動風景──陳水財創作研究展》，高雄市：高雄市立美術館，2012。
· 林惺嶽，《台灣美術風雲 40 年》，臺北市：自立晚報，1987。
· 倪再沁，《台灣美術的人文觀察》，臺北市：雄獅，1995。
· 洪根深，《邊陲風雲：高雄市現代繪畫發展紀事（一九七〇～一九九七）》，高雄市：高雄市立中正文化中心，1999。
· 許綺玲譯，《迎向靈光消逝的年代》，臺北市：臺灣攝影工作室，1998。
· 陳水財，《「高雄市現代畫學會研究」研究報告》，委託單位：高雄市立美術館，2015。
· 陳莘，《偽青春顯相館：吳天章》，臺北市：臺北市立美術館，2012。
· 陳曼華主編，《拓開國際：國立歷史博物館與巴西聖保羅雙年展檔案彙編 I（1956-1961）》，臺北市：國立歷史博物館，2020。
· 陳曼華主編，《拓開國際：國立歷史博物館與巴西聖保羅雙年展檔案彙編 II（1959-1968）》，臺北市：國立歷史博物館，2021。
· 陳曼華主編，《拓開國際：國立歷史博物館與巴西聖保羅雙年展檔案彙編 III（1966-1975）》，臺北市：國立歷史博物館，2022。
· 彭瑞金，《台灣文學探索》，臺北市：前衛，1995。
· 彭瑞金，《台灣新文學運動 40 年》，高雄市：春暉，1997。
· 黃瑞祺主編，《理論的饗宴》，臺北市：碩亞，2013。
· 楊茂林，《黯黑的放浪者：楊茂林》，臺北市：臺北市立美術館，2017。
· 葉石濤，《臺灣文學的悲情》，高雄市：派色文化，1990。
· 蔡昭儀、蔣伯欣著，《八十能量：蕭勤回顧・展望》，臺中市：國立臺灣美術館，2015。
· 賴明珠，《鄉土凝視──20 世紀臺灣美術家的風土觀》，臺北市：藝術家，2019。
· 賴明珠策展、撰述，《島嶼溯遊──『台灣計劃』三十年回顧展》，臺中市：國立臺灣美術館，2022。
· 蕭瓊瑞，《台灣美術史研究論集》，臺中市：伯亞，1991。
· 蕭瓊瑞，《島嶼色彩》，臺北市：東大圖書，1997。

## 中文期刊論文

· Mathias Obert，〈生活世界、肉身與藝術──梅洛龐蒂、華登菲與當代現象學〉，《臺大文史哲學報》63（2005.11），頁 225-250。
· 呂正惠，〈青春期的壓抑與「自我」的挫傷──二十世紀六〇年代台灣現代主義文學的反思〉，《淡江中文學報》19（2008.12），頁 161-181。
· 林巾力，〈「自我」與「大眾」的辯證：以現代詩論戰為觀察中心〉，《台灣學誌》6（2012.10），頁 27-52。
· 林欣陵，〈「V-10 視覺藝術群」對台灣當代「美術攝影」的影響研究〉，臺北市立教育大學美勞教育學系碩士論文，2006.12。
· 林振莖，〈版圖擴張──論張頌仁在朱銘雕塑國際推廣過程的角色〉，《雕塑研究》18（2017.09），頁 39-94。
· 林裕祥，〈台灣烏托邦圖像的新品牌──訪楊茂林〉，《雄獅美術》258（1992.08），頁 57-59。
· 林裕祥，〈台灣家族群像的考古沉思──訪吳天章〉，《雄獅美術》258（1992.08），頁 63-64。
· 尉天驄，〈五〇年代臺灣文學藝術的現代主義〉，《現代美術》29（1990.04），頁 2-3。
· 盛鎧，〈叛神之神：解嚴前後臺灣美術中的中國神話之變相與解構〉，《臺灣美術》111（2018.01），頁 33-56。
· 曾長生，〈構成主義的東方詮釋者──探廖修平幾何造形的深層結構〉，《造形藝術學刊》2007 年度（2007.12），頁 1-25。
· 廖炳惠，〈旅行與異樣現代性：試探吳濁流的《南京雜感》〉，《現代中文文學學報》3：1（1999.07），頁 59-77。
· 賴明珠，〈主體叩問：1980 年代「101 現代藝術群」的「新繪畫」取徑〉，《臺灣美術》120（2021.11），頁 80-111。
· 賴明珠，〈翻轉水墨──論袁金塔紐約時期現代水墨畫之實踐〉，《臺灣美術》124（2023.03），頁 106-135。
· 劉紀蕙，〈藝術─政治─主體：誰的聲音？──論後解嚴與後八九兩岸當代美術的政治發言〉，《臺灣美術》70（2007.10），頁 4-21。
· 戴壁吟，〈如觀「海市蜃樓」──第十三屆雄獅美術新人獎特輯〉，《雄獅美術》207（1988.05），頁 95。
· 魏光莒，〈生活世界──由『視域』理論到『場域』理念〉，《環境與藝術》4（2006.05），頁 17-23。

## 網頁資料

· ARTOUCH 編輯部，〈來自潛意識的超現實抽象繪畫：亞洲現代藝術先驅李仲生〉，《典藏 ARTOUCH》，網址：〈https://artouch.com/art-market/content-169.html〉（2023.05.11 瀏覽）。
· 巴諾亞（Noah Buchan），〈自由式改造〉（Freestyle transformation），《伊通公園》，網址：〈https://www.itpark.com.tw/artist/critical_data/173/967/274〉（2023.05.17 瀏覽）。
· 林淑慧，〈再現世界：台灣戒嚴時期旅外遊記的文化傳播（第 3 年）〉，《國立臺灣師範大學開放學者平台》（2020），網址：〈https://scholar.lib.ntnu.edu.tw/zh/projects/%E5%86%8D%E7%8F%BE%E4%B8%96%E7%95%8C-%E5%8F%B0%E7%81%A3%E6%88%92%E5%9A%B4%E6%99%82%E6%9C%9F%E6%97%85%E5%A4%96%E9%81%8A%E8%A8%98%E7%9A%84%E6%96%87%E5%8C%96%E5%82%B3%E6%92%AD-2〉（2023.05.13 瀏覽）。
· 〈林壽宇──簡歷年表〉，《伊通公園》，網址：〈https://www.itpark.com.tw/artist/bio/173/274〉（2023.05.16 瀏覽）。

雕塑」的內容各有看法，並認為這個群體良莠不齊，在文末更明白地寫出現代雕塑中不應該有聖像和偉人像。[9] 藝評家所認為的這種懸殊，來自於展出藝術家的背景養成。但這篇藝評的看法其實和臺灣社會的藝術品味完全相反。即使到1970年代，現代抽象的雕塑作品對一般人而言還是相當陌生，一般大眾還是偏好聖像或具象工藝題材的作品。所以即使朱銘一心想創作所謂現代雕塑的作品，他還是必須在創作之餘，同時兼顧工藝品工廠的運作，這樣才有足夠的經費支持他的藝術之路。

朱銘1966年就以朱竟夢和妻子陳富美之名參加了第21屆省展獲獎。[10] 一心想成為藝術家的朱銘1968年拜楊英風為師。[11] 1970年代他雖然已經開始發展日後的「太極」系列作品，但在五行雕塑小集的成員中，他還是被貼上傳統雕刻匠師的標記。楊英風並沒有要求朱銘以學院的方式學習雕塑，而是把他帶到自己的生活和工作中，讓朱銘浸泡在藝術圈中，慢慢摸索關於藝術的一切虛實。當時楊英風除了公共工程外，也參與了許多藝術團體，除了現代版畫會，五行雕塑小集也是其中之一。而那時候的朱銘雖然被楊英風帶到藝術圈，但是他當時是無法理解現代雕塑，更無法理解何謂「抽象」表現。

1981年王建柱在《雄獅美術》發表的〈現代雕塑的激盪——兼及李再鈐的金屬雕塑〉中簡略的論及兩位致力於雕塑的藝術家，中肯的讚賞朱銘作品強大的生命力，轉而仔細的評論李再鈐和Norbert Kricke（1922-1984）、Mary Vieira（1927-2001）、Jose de Rivera（1904-1985）以及Max Bill（1908-1994）這些西方現代雕塑家的作品的關聯和差異。[12] 在文章中提及朱銘和現代藝術的距離，卻因幸運地受到關注，而李再鈐雖然涵養深厚，卻默默獨行。李再鈐和朱銘的共同點是，不同於戰後臺灣雕塑的主流，他們的雕塑發展是從設計和工藝開始走進純粹雕塑的創作，在「五行雕塑小集」的聚會裡短暫的聚集，再各自發展。

**9** 史遠，〈五行雕塑展觀感〉，《雄獅美術》51 期（1975.05），頁 65-66。
**10** 政府公文（aa000011），朱銘美術館資料室典藏檔案。
**11** 釋寬謙、蕭瓊瑞，《楊英風全集》5（臺北：藝術家，2007），頁 384。
**12** 王建柱，〈現代雕塑的激盪——兼及李再鈐的金屬雕塑〉，《雄獅美術》127 期（1981.09），頁 160-163。

## 壹、臺灣戰後雕塑媒材的轉變

臺灣戰後的官方體系中，除了部分留日體系的延續之外，也加入了隨國民政府來臺的雕塑家，如：丘雲（1912-2009）、何明績（1921-2002）、闞明德（1918-1996）及劉獅（1913-1997）等人。他們進入學院，發揮影響力，[13] 並陸續擔任全省美展評審委員，對於省展雕塑部的風格走向，產生一定的影響力。而公共場域上，因時代氛圍的影響，偉人像的翻鑄成為當時雕塑家的重要收入之一，如蔣中正、孫中山以及孔子像等。[14]

爾後五月和東方畫會的現代繪畫運動，以及歐美的現代主義思潮的影響，雕塑的媒材與觀念也開始有了新的方向，超越傳統繪畫和雕塑的分野，以反形式的觀念進行創作。這些前衛的創作中同樣的使用了許多的現成物以及工商業材料進行重組應用。[15] 1966年的「現代詩畫展」[16] 和1967年的「不定形展」都跨域並運用了許多媒材，當時還未出現所謂的「裝置」和「觀念」等這些名詞，在報導「不定形展」中如此說道：

> 所謂「不定形」，是由英文Free form翻譯而來，意即不拘形式，突破畫面，材料和空間的限制，使現實生活中的一切都成為「藝術」，⋯遠看似一堆廢銅爛鐵，其實應該屬於雕塑品之類的，是黃永松的作品，題名為「典當品」⋯。[17]

1977年雕塑學會在報紙上徵選作品這麼寫著：「參賽者作品的風格，寫實或抽象不限，取用材料銅、鐵、木、石、樹脂等隨意。」[18] 可見當時藝術家對工商業快速發展下產生的原料，和物件是能夠接受的，並且同時思索著如何運用在作品上。70年代的偉人像就在翻鑄過程中使用玻璃纖維，顯現出這些聖像鑄造過程中也無法避免應用這些便利的工業原料。[19]

第二次世界大戰後由於工業材料的發展，以及藝術派別的影響，雕塑從媒材到造形開始有多元化的改變趨勢，雕塑與建築和公共空間的環境關係也逐漸轉變。李再鈐在《鐵屑塵土雕塑談》中第一篇就是〈雕塑是什麼〉，接連著〈雕塑的現代感〉從雕塑的定義、理論、歷史脈絡和媒材等細細研析，涵蓋著東西方的藝術發展，更穿越了古今。在其中的〈二十世紀臺

---

**13** 劉獅擔任政戰學校美術系主任；丘雲、闞明德等人則任教於藝專雕塑科與師大美術系。

**14** 鄭水萍，〈戰後雕塑的破與立(中)〉，《雄獅美術》274 期(1993.12)，頁 57-65。

**15** 賴瑛瑛於所著《台灣前衛：六〇年代複合藝術》一書中，以「複合藝術」總括性的指稱。引自賴瑛瑛，《台灣前衛：六〇年代複合藝術》(臺北市：藝術家，2004 年)。

**16** 2019 年 2 月 22 日張照堂訪談內容，未刊稿。

**17** 本報訊，〈「不定形」藝展使生活中事物成為藝術以實物表達抽象的意念〉，《聯合報》(1967.11.12)，版 5。

**18** 〈雕塑學會鼓勵青年 有獎徵選作品〉，《中央日報》(1977.03.11)，版 6。

**19** 「方延杰是利用一種新的塑膠原料塑造王陽明先生銅像，不過，這座銅像看上去沒有『塑膠』味，和真銅做的沒有兩樣」。請參見〈陽明先生銅像矗立陽明山上〉，《聯合報》(1973.05.08)，版 6。

灣現代雕塑的時空背景〉談到臺灣的雕塑發展，在政治社會背景的變遷下從黃土水談起，戰後50、60年代間的經濟和逐漸自由的社會氛圍促進了70年代現代雕塑的發展，在80年代更因公共藝術政策的擬定更加興盛繁榮。

體制外，1970年代由民間發起成立的五行雕塑小集，更是開創出雕塑的各種可能性，不限材料，沒有宣言，也沒有主題，是一群愛好雕塑的朋友聚在一起辦了幾次的展覽，之後各自在各自的領域努力並頗有成就。李再鈐在《五行彫塑小集'75年展》畫冊〈展序〉上提到，當時展覽時大家不是用傳統的材料和技法表現。[20] 他自己就以〈60°的平衡〉和〈透明的三角椎體〉參展，[21] 以現代雕塑的媒材創作，處理形式和結構的純粹性。可是對他而言抽象作品的藝術價值是取決於思想，而不是材料。[22]

相較於其他藝術家大膽的使用其他媒材，朱銘當時展出的作品還是以木雕為主，當時展出〈正氣〉、〈轉〉、〈歸途〉等作品，可以看出傳統的關公題材之外，他的抽象思考是以塊狀和線條在木質造形上變化。

上述的雕塑媒材的轉變來自於藝術觀念的轉變，以及工商業發展的影響。在環境上，臺灣戰後都市環境的改變，以及建築的需求更是和雕塑媒材的改變息息相關。雕塑和建築緊密的關係來自於空間與材料。臺灣戰後人口大量增長，為了大量人口的需求，都市空間規劃自60年代至70年代持續的進行各種建設。1960年代修澤蘭（1925-2016）設計的日月潭教師會館和楊英風的〈日月浮雕〉是最顯著的例子，楊英風認為藝術作品不是建築的裝飾，而是建築設計時就需要相互合作的關係。[23] 不久之後雕塑界也出現這樣的呼籲：「現代中國雕塑該往那兒走？現代雕塑藝術，已不再只是捏弄泥巴的藝術了，而是應用各種科學材料，不管是塑膠、玻璃、化學材料，或是鉛、銅、鐵、石膏、木頭、石頭、水泥、竹子，甚至煤球，都可以用來表現藝術家美的造型與美的氣質。」[24]

這個時刻楊景天（1928-）直接點出藝術家需要跨域的合作，並利用現代材料進行創作。1970年在耕莘文教院展出「七十超級大展」，報導中提到這個展覽是：「從現實生活環境中去尋求雕塑構築的材料，以剎那間視覺感受的構思，運用立體幻感的表現手法，表現出現代人

20 李再鈐，〈枯木逢春——五行雕塑小集研究展〉，《破與立：五行雕塑小集》（新北市：財團法人朱銘文教基金會，2014），頁 8-9；林振莖，〈台灣現代雕塑開墾拓荒的先鋒團體——「五行雕塑小集」的發展與貢獻〉，《破與立：五行雕塑小集》，頁 12-46。
21 史遠，〈五行彫塑展觀感〉，《雄獅美術》51 期（1975.05），頁 65-66。
22 李再鈐，《鐵屑塵土雕塑談．李再鈐八十文鈔》（臺北：雄獅，2008），頁 47。
23 楊英風，〈雕刻與建築的結緣——為教師會館設置浮雕紀詳〉，《牛角掛書》（臺北市：楊英風美術館，1986），頁 8。
24 本報訊，〈雕塑家談造型藝術，應與時代緊密結合，捏弄泥巴時代已成過去，現代雕塑寧有創造精神〉，《中央日報》（1969.04.21），版 6。

對事物感觸和意識的吶喊。」[25] 此時的雕塑不再追求純粹的美感，從材料到表現手法都必須從生活中尋求。在臺灣之外，1970年以「人類的進步與和諧」為主題的大阪萬國博覽會，除了對未來科技與文明的預告之外，參與的藝術家希望能夠以藝術的前衛性為博覽會披上美麗的衣裳。[26] 1970年代李再鈐也在大阪博覽會的會場待了一個月，他認為整個博覽會最了不起的是主辦單位規劃了一個非常現代科技的展場，從材質到技術以及觀念都非常的前衛。[27]

　　50、60年代歐美藝術觀念的影響，從反形式到反傳統的跨域媒材的應用，前衛藝術概括了繪畫和雕塑的模糊分界，形式上的挑戰勝過多元媒材的應用，雕塑與現成物的界線依然分明。到了70年代工商業文明急速發展，出現簡易且經濟的化學材料，結合前衛藝術的思潮，雕塑的形式和媒材開始多元的發展。而都市計劃和各種建設興起，對裝飾「門面」的需求下，戶外雕塑的需求日增，1980年臺北榮星花園舉辦了戶外雕塑展，[28] 挑戰了公眾對於雕塑的想法，但也受到一些批評。[29] 80年代的臺灣，解嚴，經濟起飛，海外留學的藝術家回到國內，帶回當代的藝術思潮，隨著美術館的設置，各種展覽的開啟，此時的藝術發展已然沒有疆界，何況雕塑。從上述可知，臺灣戰後的現代雕塑不斷吸取西方藝術的能量，從單純的造形朝向材質、觀念甚至空間發展。

## 貳、李再鈐的雕塑發展

　　「我愛雕刻，我讀美術史，讀雕刻史，我遊歷，……。」[30] 1975年李再鈐在《希臘雕刻》的自序裡這麼寫著，在戰後貧瘠坎坷的臺灣藝壇，他選擇一條最辛苦的雕塑之路。以他深厚的書畫家學淵源，和短暫學院美術經歷，很順理成章地可以在繪畫發展，但他卻為了雕塑狂熱了大半輩子。1983年〈低限的無限〉隨著臺灣第一個公立美術館的開幕展出，後續引發的爭議模糊了這件作品的創作意念和造形意義，令藝術家無限唏噓。但反諷的是引起大眾對件作品的關注，並不是來自於對藝術核心理念的討論，而是社會環境對藝術作品的片段理解引起的爭議。李再鈐理性的從「意念」、「造形」、「構成」、「秩序」、「淨化」、「空間」和「色彩」去解析作品，[31] 其中「淨化」的內容將低限幾何和中國水墨寫意的境界相比，在藝術的概念

25　陳榕生，〈記「七十超級大展」〉，《經濟日報》（1970.05.04），版6。
26　吉見俊哉，蘇碩斌、李衣雲、林文凱、陳韻如合譯，《博覽會的政治學》（臺北市：群學，2010），頁217-248。
27　林以珞匯整，「李再鈐訪談」。
28　高穎，〈由室內走出室外榮星花園展出雕塑〉，《中央日報》（1980.04.13），版9。
29　也行，〈雕塑界需要推動〉，《中國時報》（1980.05.03），版30。
30　李再鈐，《鐵屑塵土雕塑談·李再鈐八十文鈔》，頁238。
31　同上註。

上連結了東西方的美學概念。

可是在李再鈐的低限幾何作品中看不見傳統的痕跡，更沒有急於將東方意象符號化的趨向，也不加諸地域性的標誌，極度純粹的從媒材和幾何結構的空間發展自己的脈絡。學者從文明與自然，現代與歷史談李再鈐的構成幾何美學，討論雕塑中的「現代性」。[32] 李再鈐的抽象雕塑表現雖然可以呼應當時臺灣現代主義的藝術風潮，但在雕塑上他卻是最大膽的，在結構上完全的以線條和幾何討論立體造形的表現。從砂岩開始，〈英雄氣短〉的飽滿渾厚，連凹陷都無比圓潤，李再鈐探索著雕塑中的抽象思維，石材上的鑿痕肌理細細滿布，琢磨著他在雕塑這條路上的堅忍耐力。在〈天使的飄帶〉中，鐵線瞬間焊接的火花點燃了他對「鐵」的熱情，一頭栽了進去。1964年〈夜行的盲人〉（偶之一）以不變形，現成的鐵片布排後直接焊出造形，繡蝕的面表現出生鐵的特質，也構成雕塑表面的肌理，樸質自然中鐵片的銜接和交錯表現出粗曠的節奏性，直接有力的在作品的結構中，表現出藝術家感性的刹那間。

李再鈐對西方「抽象的構成」非常熟悉，也對遠古的造像藝術多有著墨，更深深探究佛教藝術的造像。回到自己的現代雕塑，「無跡可循，無法有法，才是現代」，[33] 李再鈐從西方到東方來回的穿梭，在數學和哲學之間找到方法。1972年的〈莫比歐斯帶〉的無限纏繞著他，在幾何的角度面體裡他似乎找出了雕塑造形的底奧。多年後一位數學老師解出了他作品中的秩序和規律，〈低限的無限〉、〈元〉、〈天地人和〉和球體結構的計算是數學也是藝術。而這位數學老師更發現時空間的偶然，因應的設置空間，〈天地人合〉這件作品的內角接近23°，意外地呼應了臺南市立美術館地理位置的緯度。[34]

每個時代的物件背後反映了當時的生產條件、社會經濟與精神文化等，日常物件如此，藝術創作也是如此。李再鈐的雕塑美學在文化精神層面上，深入西方現代藝術思潮，並蘊含東方文化精神。他在純粹的鋼鐵結構裡將秩序、勻稱和明確中合而為一，以「和諧美」為目標，堅持著抽象幾何的創作。因此在李再鈐極度理性的作品背後，他投注了相當豐沛的感性思考。他談論起作品時，從數理中的邏輯談起，回到老子《道德經》中單純的美，再到《易經》的爻卦概念，回到資訊概論中的0和1。[35] 他的作品中充滿各種的思辨，許多作品的想法醞釀已久，如現在設置在臺灣大學的〈自強不息〉，雖然創作時間是2017年，但作品中三個圓

**32** 劉俊蘭，〈交界對話中的現代性：重探李再鈐的幾何抽象美學〉，頁 42-59
**33** 李再鈐，《鐵屑塵土雕塑談‧李再鈐八十文鈔》，頁 95。
**34** 彭良禎，〈藝 X 數合鳴〉，《無弦‧琴音‧李再鈐》，頁 62-77。
**35** 林以珞匯整，「李再鈐訪談」。

弧作品的組成的想法很久前就已經存在，只是因為鋼鐵工業技術才將這個作品付諸實現。

　　對自己的作品極度嚴謹的李再鈐面對臺灣的藝文環境，雖有批判卻又很寬宏的鼓勵和支持。1982年《雄獅美術》舉辦了一場建築師和雕刻家的對談，席間李再鈐不斷強調雕刻和建築其實在東西方都是結合在一起的，認為藝術是生活的一部分。面對建築師對雕塑價值的質疑和嚴厲批判，他謙虛溫和的認為雕塑不必西化，但臺灣雕塑作品的國際化還是可以逐漸做到。[36] 1992年他的作品〈無限延續〉設置在元智大學，1994年〈元〉被國立臺灣美術館典藏等，李再鈐的作品逐漸的出現在公共區域，融入生活之中。2015年他已87高齡，應邀創作桃園國際機場的〈即時即地〉，2017年甚至參加了第5屆東和鋼鐵的國際藝術駐場創作計劃。九秩耄耋的藝術家，面對需要大量體力，炙熱焊造鋼鐵的創作環境，他鐵了心奮力搏鬥創造出一件件作品，2023年新北市立美術館設置了他為新北美術館創作的〈種子〉。1960年代李再鈐在臺北「打鐵仔街」（今承德路）開始，長達半世紀的創作，藝術家認為自己老來運，[37] 殊不知真正幸運的是臺灣這塊土地。

## 參、從朱川泰到朱銘

　　朱銘本名朱川泰，不同於其他傳統匠師，從師父李金川（1912-1960）那裡得知，要如同黃土水（1895-1930）的作品才能參展之後，他開始創作一些寫實和半抽象的作品，並且從1963年開始參加省展，陸續在第21、22屆省展獲獎。這段時間的朱銘研究著報章雜誌上報導的省展作品風格，尤其欣賞蔡寬（1914-1989）的木雕。[38] 拜楊英風為師後，老師給了他「朱銘」這個名字進入藝術圈，他剛開始思考西方現代雕塑時，是從木雕進行結構性的改變。以「裸女」的題材為例，1969年他以木頭雕刻出立姿裸女，這件作品人體姿態傾向一邊，動作幅度較大，1977年的半身裸女像就以古典理想化的立面呈現，同樣微傾，但腰際維持平穩狀態。臺灣的學院內在西式雕塑的學習過程中，還是以泥塑為主，木材質的技法和表現方式對學習泥塑的藝術家而言相對有許多限制。[39] 但對朱銘而言，木材質是他最熟悉的材料，所以他能夠直接在材料上製作出造形、肌理與量體，但此時他尚且沒有將現代雕塑中對材質的

**36** 蔡宏明整理，〈提高我們的空間品質（李再鈐、李祖原、朱祖明、楊英風四人對談）〉，《雄獅美術》134 期（1982.04），頁 82-90。
**37** 李再鈐，〈鐵了心──「九十而作展」自述〉，《李再鈐雕塑：九十而作展》（臺北市：創價文化基金會，2018），頁 6-8。
**38** 林以珞匯整，「朱銘訪談」，朱銘資料室典藏。
**39** 蒲添生說：「……木雕因藝術上的表現受限制較多所以沒去研究。……」引自蒲添生，〈台灣光復廿年感言彫塑簡介台灣彫塑界〉，《聯合報》（1965.10.25），版 11。

概念帶進木材質裡。[40]

　　1971年的〈太極系列──掰開太極〉，這件作品某個程度上代表著朱銘已經開始思考著「材質」的現代性，不是一昧地造就形體。藝術家開始跳脫傳統木雕的格套，保留了部分木質的原貌肌理，代替傳統打磨仿古的表層處理。此時朱銘眼裡所見的「現代」來自於如抽象的造形、未完成的狀態等模糊的概念。當時他無法完全理解藝文界對前衛藝術的討論，況且當時的藝文界在鄉土運動的風潮下，希望他以鄉土藝術家的形象繼續刻著水牛。[41] 可是朱銘仍默默的以不同的媒材嘗試創作他理解的「現代雕塑」，如1975年的〈水獺〉等。此時朱銘也開始創作以「太極」為主題的系列作品，如1974年的〈太極系列〉中人物臉部還有刻畫些許細節，可以發現一開始他的創作仍限制在太極拳招式的正確性中。1976年的〈太極系列〉人物樣貌已經完全簡化，甚至出現雙人對招的姿態。1978-1979年的「太極」系列作品已經逐漸不被太極拳的招式束縛，也不刻意打磨處理木頭本身的細節，著重於雕塑的量體和造形的變化上。從1970年代的作品來看，朱銘努力且快速從各個層面理解「現代雕塑」的材質、造形和技法問題，室內和戶外的展示環境的變化只是眾多影響因素的其中一項而已。[42]

　　1980年的臺北榮星花園舉辦了戶外雕塑展，朱銘當時考慮到戶外展出緣故，所以參展的是木材質翻鑄的銅雕作品。[43] 1983年北美館開幕，五行雕塑小集參與臺北市立美術館開館十項聯展中的「國內藝術家聯展」之雕塑類，[44] 這次展覽的作品都非常巨大。對雕塑家而言，大型作品需要充足的經費和空間，通常難以負擔，但在北美館的展覽裡，藝術家們「全心全意地製作了許多巨型作品」。[45] 朱銘當時以兩組作品參展，分別是戶外與大廳內的「太極」系列，戶外的鑄銅作品放置於北美館正門口，另一件作品懸吊在挑高的正門大廳上方，為了懸掛的重量問題，當時這件作品是直接以保麗龍創作，外表包覆鋁箔薄片。[46]

40　侯宜人，〈面對材料物質性、情緒性和自發性的選擇與處理〉，《自然‧空間‧雕塑──現代雕塑透視》（臺北市：亞太圖書，1994），頁95-111。

41　蔣勳，〈優秀的木雕工作者──朱銘〉，《中國時報》（1976.03.19），版12。奚淞，〈朱銘和他的木雕〉，《朱銘木雕專集1》（高雄：德馨室，1977）。陳長華，《水牛乎？功夫乎？雕刻家朱銘的迷惘》，《聯合報》（1979.02.11），版7。蔣勳，〈朱銘的新作〉，《幼獅文藝》300期（1978.12），頁137-140。林振莖，〈心路刻痕──心路刻痕年代的朱銘〉，《雕塑研究》8期（2012.09），頁121-127。

42　蕭瓊瑞提及朱銘以兩人對招的方式表現最早的是1981年的作品，其實1976年即有以兩人對招形態出現的作品。參看蕭瓊瑞，〈劈剝太極──朱銘的現代雕塑〉，《朱銘國際學術研討會論文集：當代文化視野中的朱銘》（臺北市：文建會，2005），頁117。

43　靈芝，〈陽光‧綠茵與雕塑的合唱──楊、朱、何、郭的雕塑在榮星花園〉，《新象藝訊》10期（1980.04.21），頁3。

44　鄭純音總編輯，《臺北市立美術館》（臺北市：臺北市立美術館，1985），頁70。

45　吳兆賢先生與李再鈐在訪談中紛紛表示藝術家經濟拮据，舉辦展覽甚為不易的狀況。參看李再鈐訪談，2013年4月10日；吳兆賢訪談，2014年5月6日；李再鈐，〈展序〉，收錄於《五行雕塑小集：1986專刊》（高雄：金陵工藝雜誌，1986），頁2；郭少宗，〈台北市立美術館戶外大型雕塑巡迴〉，《藝術家》105期（1984.02），頁88。

46　朱銘訪談，郭少宗，〈台北市立美術館戶外大型雕塑巡迴〉，頁89-90。

1980年代的朱銘已在國內享有盛名，使用保麗龍材質創作並非經費問題，而是為了大型作品的尺寸。[47] 對朱銘而言保麗龍也是很好的創作素材，有材料本身的價值和精神，他並不把材料的屬性完全抽離。[48] 這點在後來的「太極」系列和「人間」系列作品中表露無遺，1987年的〈太極系列〉就保留了保麗龍的特殊肌理，對比著切割平整的面以及俐落的切割線條。1985年的〈人間系列〉一作則更大量地運用了保麗龍剝開後的粗糙表層，利用材質屬性強化了人物造型的豐富性，也留下切割和翻鑄後的痕跡。

這種在永久性材料中出現了少見的過程，也就是時間和作用力，同時也傳達出藝術家思考創作雕塑的想法。這樣的作品能夠讓觀眾拉進和藝術家的距離，直接的就本身的造形肌理和觀者對話。對朱銘而言，他除了保留材料本身的屬性外，更將工具技法的痕跡留在作品上，成為作品本身的一部分。藝術家的創作思維並非隨著媒材和技法而改變，[49] 而是他完整地將作品的構想、觀念、形式、材質和技法融合再一起，用最簡單的表現方式突顯雕塑最複雜的要素。

而他能夠這麼隨心所欲的創作是因為1980年代的美國行，印證了自己對創作的想法。[50] 而綑綁海綿更能實踐他這個創作理念：「〈人間系列〉綑綁海綿和雕塑相同，…那是半理性半客觀，…邊捆邊看它的效果，然後邊修改，…再決定停在那裡…那就是我的決定。」[51] 這種直覺的創作方式是〈人間系列〉最核心的創作精神。朱銘的〈人間系列〉並非一開始就從木刻直接到海綿翻銅，而是研究了許多材質，[52] 國外藝評家房義安（Ian Findlay）認為1985年朱銘以海綿翻銅的「人間」來自封閉的世界，有冷漠絕望的情調。[53] 藝評家以歐美對工業媒材創作的理解來解釋作品，但當時朱銘對這種工業材質的便利性並不排斥，反而利用柔軟的海綿綑綁營造出人體肌肉各部分的力量，大片的海綿製造出衣物的凝滯感，綑綁帶來的俐落的線條，對比不加處理的大塊體積，讓整件作品充滿張力，鑄銅後粗糙灰暗的肌理和當代城市的水泥建築相呼應。

**47** 朱銘訪談，2015 年 1 月 15 日，朱銘資料室典藏。

**48** 同上註。

**49** 朱銘面對材質的態度並非如同〈劈剝太極——朱銘的現代雕塑〉中提及的那麼單一的因素：「由於媒材改變了技法，技法也改變了思維」。參看蕭瓊瑞，〈劈剝太極——朱銘的現代雕塑〉，《朱銘國際學術研討會論文集：當代文化視野中的朱銘》（臺北市：文建會，2005），頁116-117。

**50** 林以珞主編，《亞洲之外——80's 朱銘紐約的進擊》（新北市：財團法人朱銘文教基金會，2016）。

**51** 朱銘訪談，2013 年 8 月 2 日，朱銘資料室典藏。。

**52** 蘇立文，〈朱銘的藝術——當代的，中國的雕塑者〉，《雄獅美術》247 期（1991.09），頁 273-277。朱銘訪談，2013 年 7 月 2 日，朱銘資料室典藏。朱銘述，響雲整理，〈與朱銘一席談〉，《藝術家》138 期（1986.11），頁 91-92。

**53** 房義安撰文，嚴志雄譯，〈論朱銘〉，《藝術家》138 期（1986.11），頁 93-94。

1980-1990年代朱銘以各種媒材創作，其實某部分是回應1960-1970年臺灣戰後藝文界以各種媒材和形式開展出來的「前衛藝術」。朱銘走在藝術這條路上是一位謹慎用功的學生，他並沒有放棄「雕塑」的物質性和造形元素，只是以創作來實踐他在美學上的思考。1980年代臺灣美術館、文化中心和公共場域的藝術品設置逐漸興起，海外留學歸國的藝術家引領著這股風潮，各種討論延燒到1990年代。[54] 這段時間朱銘的作品也出現在新竹科學園區、榮民總醫院和高雄的中正體育館等，值得關注的是此時從香港、新加坡、菲律賓等地朱銘的作品隨著展覽逐一出現在海外的公共空間。[55]

　　當朱銘以「人間」系列做為創作主題時，其實就已經預告著他創作主題的自由與寬廣度。1980年代他開始著手規劃自己這生中最大的作品「朱銘美術館」，從土地開發、建築設計，監工和設置成立，他耗費12年的心力。1999年開館的「朱銘美術館」更激起了朱銘創作的野心，將雕塑與建築和空間的關係真實的演繹並實踐。也因為美術館空間的關係，雕塑家開始著墨起量體，從體積到數量，200公噸的〈太極系列──太極拱門〉，和〈人間系列──三軍〉[56] 等許多的作品因應而生。而且美術館營運至今，藝術家的展覽推進也隨著這間美術館的運作機制而開展，從檔案的保存、作品的修復到展覽等，各項教育活動的多元化推進等，都讓朱銘的藝術發展和整個社會脈絡相連接，不斷的產生實際效應。

## 肆、小結：異材質中的和諧

　　1986年的五行雕塑小集在金陵畫廊的策劃下辦了一年在臺灣各地的巡迴展，展覽中李再鈐〈正三角的組合〉持續發展他在抽象幾何結構的創作理念。而同一年李再鈐在雄獅畫廊舉辦抽象幾何結構的雕塑展，也因為〈低限的無限〉作品爭議事件的落幕，《雄獅美術》9月份的期刊也以此作品作為封面。[57] 諷刺的是，此時朱銘也在紐約近郊和美國雕塑家Charles Albert Ginnever（1931-2019）聯展。Charles Ginnever展出的大型幾何金屬雕塑，強調觀眾在觀看他的雕塑時，會因為角度的差異而讓雕塑產生不同的空間結構。這種大型的抽象幾何雕塑的設置，就是讓觀眾從不同的空間維度感受幾何結構的變化，並進一步了解藝術家在結構的平衡以及造形美學上努力要表達的美學觀念。當時在漢查森雕刻原野（Max Hutchinson' Sculpture

---

**54** 呂清夫，〈十年來台灣現代雕塑之走向〉，《炎黃藝術》50 期（1993.10），頁 17-29。

**55** 林振莖，〈版圖擴張──論張頌仁在朱銘雕塑國際推廣過程的角色〉，《雕塑研究》18 期（2017.08），頁 39-94。

**56** 林以珞，〈淺談《人間系列──三軍》創作脈絡〉，《朱銘美術館季刊》72 期（2018.11），頁 4-5。

**57** 封面，《雄獅美術》187 期（1986.9）。

Fields）的展覽開幕中，漢查森表示這個雕刻公園未來還有更多元的作品，[58] 就如同當時這個園區還有如Mel Chin（1951- ）、Linda Howard（1934- ）和Alan Sonfist（1946- ）這些行為、觀念和地景藝術家等創作的作品。[59]

　　朱銘在臺灣戰後雕塑發展的前衛思潮中，難以從媒材和觀念上去佔得優勢，他僅能掌握木頭媒材和雕刻技法，走出和學院完全不同的路線。一開始朱銘是因為鄉土運動思潮而造就了「鄉土」系列作品。當時臺灣許多雕塑家已經開始將觀念和各項新興的藝術思潮帶入自己的創作中，可是對於社會大眾而言這的確是非常陌生的領域。朱銘其實和普羅大眾有相同的背景，他能夠接受新興的工業材料，也能夠嘗試新的工具技巧，但在創作上仍無法在觀念和媒材做大膽的嘗試。所以某個層面朱銘的雕塑被接受和肯定，是因為他的創作從造型到主題能夠被一般大眾理解，所運用的材料也是大家熟悉的木材質。

　　而日後朱銘以「太極」系列作品前往國際發展時，也是在國際的現代主義美學走到極致，因快速發展的城市冷漠疏離的人際關係中，「太極」系列作品中半具象、強調自然和諧的東方美學雕塑帶給當時冷漠的社會一股渾厚溫暖的力量。1980年代的臺灣社會漸趨開放，建設美術館和文化中心等，藝術的觀念和媒材也無疆界的發展起來。從上述得知此刻朱銘的「人間」系列挑戰並研究了各種媒材，但是當他綑綁海綿翻銅創作時，卻還是被報導是因為身體狀況無法雕刻木頭才選擇這種創作技法。這種層面上顯示藝文圈對於朱銘「傳統匠師」的身份，是否能夠轉換成「藝術家」存在著既定且深刻的價值判斷。這種價值判斷和民眾對朱銘作品的理解呈現的落差，代表著學院內外的分流以及大家對藝術理解的分層。

　　雖然朱銘的「鄉土」系列作品被一般大眾所理解，但「太極」系列還沒有受到國際的肯定時，藝文圈就認為他應該繼續雕刻自己熟悉的鄉土題材。而如上述即使被藝文圈認可的李再鈐，也因為臺灣社會大眾對於抽象雕塑的不理解而奔波努力，雖然他充滿時代意識，深入了解東西方的藝術發展和美學觀念，可是還是一路辛苦的在雕塑之路上孤獨的奮鬥著。遠居在金山上的李再鈐至今還是創作不斷。他的作品就散落在院子裡，有時迎著陽光，有時罩著霧氣，許多早期的作品就隨時光毀壞。而自己建造美術館的朱銘，同樣把大量的作品放在金山的山上，雖然有完整的美術館體系經營管理，每年卻也需耗費大量的人力和經費維持。

　　2013年在金山的朱銘美術館再次舉辦了「『破』與『立』五行雕塑小集」的研究型展覽，

**58** 洪素麗，〈林中人間──記漢查森雕塑公園開幕展〉，《雄獅美術》189 期（1986.11），頁 131-132。
**59** 林以珞編，《亞洲之外──80s' 朱銘紐約的進擊》（新北市：財團法人朱銘文教基金會，2016），頁 131。

梳理了這個戰後現代雕塑團體的發展和脈絡，更將大家重新聚集起來，聚會中的朱銘對於李再鈐如老師般敬重。而最為年長的李再鈐也為此展覽撰寫了一篇〈枯木逢春──五行雕塑小集研究展〉的序文，再次地強調日後大家單打獨鬥，在各自場域努力的成果，並自詡大家的確造就了今天臺灣雕塑蓬勃的景色。

　　以上綜觀李再鈐和朱銘的雕塑發展，李再鈐代表著臺灣戰後抽象雕塑的典範，從思想到造形在中國和西方雕塑裡，探究無限裡的平衡與和諧。而朱銘則是從臺灣這塊土地所孕育出來的抽象表現主義的雕塑家，他打破傳統雕塑的限制，在創作過程中思考雕塑的造形語彙，不同於西方抽象表現主義雕塑直接強烈的表現，朱銘將東方所追求的自然和諧融合在作品中。因此本文試圖從李再鈐和朱銘雕塑發展的歷程，梳理臺灣戰後雕塑媒材的轉變與社會文化間的關係，探究兩位藝術家在異材質和創作思想中所追求的和諧。

**參考書目**

**中文專書**
・李再鈐，《鐵屑塵土雕塑談・李再鈐八十文鈔》，臺北：雄獅，2008。
・李再鈐，《李再鈐雕塑：九十而作展》，臺北：創價文化基金會，2011。
・林振莖主編，《破與立：五行雕塑小集》，新北市：財團法人朱銘文教基金會，2014。
・林以珞編，《亞洲之外──80s' 朱銘紐約的進擊》，新北市：財團法人朱銘文教基金會，2016。
・侯宜人，《自然・空間・雕塑──現代雕塑透視》，臺北：亞太圖書，1994。
・奚淞，〈朱銘和他的木雕〉《朱銘木雕專集 1》，高雄：德馨室，1977。
・楊英風，《牛角掛書》，臺北：楊英風美術館，1986。
・楊孟瑜，《刻畫人間──藝術大師朱銘傳》，臺北：天下文化，1997。

**中文期刊論文**
・王建柱，〈現代雕塑的激盪──兼及李再鈐的金屬雕塑〉，《雄獅美術》127（1981.09），頁 160-163。
・史遠，〈五行雕塑展觀感〉，《雄獅美術》51（1975.05），頁 65-66。
・林振莖，〈心路刻痕──心路刻痕年代的朱銘〉，《雕塑研究》8（2012.09），頁 121-127。
・房義安撰文，嚴志雄譯，〈論朱銘〉，《藝術家》138（1986.11），頁 93-94。
・彭良禎，〈藝 X 數合鳴〉，《無弦・琴音・李再鈐》，臺北：財團法人創價文教基金會，2022，頁 62-77。
・鄭水萍，〈戰後雕塑的破與立（中）〉，《雄獅美術》274（1993.12），頁 57-65。
・劉俊蘭，〈交界對話中的現代性：重探李再鈐的幾何抽象美學〉，《無弦・琴音・李再鈐》，臺北：財團法人創價文教基金會，頁 42-43。
・蔣勳，〈朱銘的新作〉，《幼獅文藝》300（1978.12），頁 137-140。
・蘇立文，〈朱銘的藝術──當代的，中國的雕塑者〉，《雄獅美術》247（1991.09），頁 273-277。

**報紙資料**
・陳長華，《水牛乎？功夫乎？雕刻家朱銘的迷惘》，《聯合報》，1979.02.11，版 7。
・蔣勳，〈優秀的木雕工作者──朱銘〉，《中國時報》，1976.03.19，版 12。

**其他文獻資料**
・朱銘資料室典藏文獻資料。
・朱銘訪談匯整。（2013 年至 2018 年間筆者任職朱銘美術館研究部期間訪談資料。）
・李再鈐訪談匯整。（包含以下日期的訪談資料 2013 年 4 月 10 日、2013 年 11 月 18 日、2018 年 1 月 19 日、2018 年 2 月 9 日、2022 年 1 月 5 日。）

# 陳水財訪談錄

2022年4月18日,高雄

**賴明珠(以下簡稱賴)**:陳老師1960年代在師專、師範大學受學院正規教育,但您在1960、70年代中、晚期的作品,卻表現和學院寫實很不一樣的風格,比如說1970年代中期的低限主義風格。在1970年代晚期您的作品又出現和存在主義相關的思維,例如〈八荒〉、〈思維〉等,這一系列作品顯然是在思考一些和生命存在有關的議題,請問這些作品是受誰的影響?還是說這是一種時代趨勢?

**陳水財(以下簡稱陳)**:我想這跟師大的教育關係應該沒有很大,師大只是提供一個學習的環境。我們那個年代,是一個比較特殊的年代,「東方」、「五月」畫會在我們大一那一年才結束,我們有看到「東方」、「五月」最後的展覽,而且之後幾年「東方」、「五月」的氣息一直都在。那個年代,校園裡面流行存在主義。我記得在大學裡讀的第一本書是王尚義《野鴿子的黃昏》,而印象較深的有貝克特(Samuel Beckett, 1906-1989)的《等待果陀》、陳鼓應的《莊子哲學》和《齊克果日記》等,大概是這方面的資訊。因為當時學校裡的教學方式跟校外的風潮是很不一致的、很不搭嘎的。所以我們在那個學習的年代,是很難專心地接受學院的教育。一方面在學校裡面當然是要應付學校的功課;可是一下課,外面的世界卻是我們所嚮往的。那時候,耕莘文教院幾乎每個禮拜六晚上都會有演講,討論的還是離不開「東方」、「五月」,這是那時候的大議題,談論的是東方啊!西方啊!傳統的、現代的那樣的議題。所以在我們學習的年代,你說我們是受學院教育,事實上我們那時在學院裡面是徬徨的。所以也談不上真正的學院式教育,那是一種,怎麼說呢?一種社會氛圍混合交雜的學校教學,是在那樣的情境下成長過來的。所以我們花在爭論的時候,比花在畫畫的時間還要多。我們說爭論,事實上還談不上是討論,因為那個時候依我們的資訊,依我們的知識水準,還談不上討論,可是天天都在爭論這些問題。我們是在那種環境下成長,同學跟同學或和老師之間也會有爭論,有時也會到外面去,會聽到羅門(1928-2017)、余光中(1928-2017)、蘇新田(1940-)等人的論點,那對我們學習過程的影響是非常大的。

**賴**:老師剛剛提到的羅門、余光中,還有蘇新田,他們都是在公開的演講中討論這些現代主義,包括文學的現代主義跟藝術的現代主義議題嗎?

**陳**:是、是。當然私下也會有,比如顧重光(1943-2020),他就經常會到宿舍裡講一些我

們聽不懂的話。他是我們的學長，已經畢業4年了，這些都對我們造成很多影響。

賴：您剛剛提到「五月」、「東方」，他們是一種抽象表現，是受美國影響的抽象表現藝術，那跟您1970年代那種低限的繪畫風格還是不太一樣？

陳：我們也沒有真的接受抽象的東西，他們的討論大概聚焦在東方／西方、傳統／現代。劉國松（1932-）的那些批判性的書，都是針對這些議題的一種思索，是對臺灣藝術問題、創作問題、文化問題的一些思考，這些在我們年輕的心裡面是造成很大的衝擊。

賴：蘇新田也是師大畢業的，他那時候在藝壇裡面強調的是什麼樣的想法，對你們這些學弟有什麼影響？

陳：他們當時的想法我們也不是很懂。他們成立了「畫外畫會」，畫的和「五月」、「東方」截然不同的東西。當然這些進入我們的視域，進入我們的腦海裡，它總是會產生某種影響。

賴：所以您的低限風格是自己摸索出來的嗎？還是說當時受到國內誰的影響？

陳：我也想不起來，好像也沒有。當時比較清晰的是一種比較接近超現實的畫風出現，對年輕學子是比較有吸引力。

賴：蘇新田的畫風呢？

陳：蘇新田的畫風是接近現實的，接近普普但又不像，完全是另外一種類型。

賴：他那時好像去了一趟美國？

陳：去香港，去香港好像是跟電影有關的工作。

賴：您師大畢業後回來南部教書，到高雄教書。那時候高雄的幾個藝術家，像朱沉冬（1933-）、李朝進（1941-），他們的創作好像也跟這種所謂的現代主義、存在主義的思想有關聯。那時候你跟他們接觸的時候，是不是會對這方面會更加強？有沒有影響？

陳：我回高雄10年之內並不認識李朝進，只見過幾次朱沉冬，但是他們的想法呢？大概因為我覺得他們就是「東方」、「五月」的那種調性，所以對我也談不上有什麼影響，跟他們的接觸也非常少。

賴：你有參與朱沉冬救國團辦的暑期寫生隊嗎？

陳：沒有。當時我對寫生這樣的方式是不認同的。

賴：他那時候辦了一些藝文座談，您有參與嗎？

陳：沒有，回高雄10年間，應該是從1971年畢業到1979年之間，幾乎沒有朋友。那時候在高雄還不認識其他藝術家，我跟高雄的畫家也沒有任何往來。

賴：那時李朝進也不算是有認識？

陳：有一點認識，那時候還沒有太多接觸。大概是在1980年左右才認識李朝進。

賴：1979年開始到1980年代，老師的作品又進入另外一個階段。像「卡車」、「馬路」、「古厝」、「行道樹」，還有「鄉音」等系列作品，可以很明顯看出您作品的題材或內容，和之前〈思維〉、〈八方〉那種帶一點冥想性質不同，轉向比較關切現實，這是怎樣發展出來的？和當時七〇年代中期的鄉土運動、鄉土寫實繪畫有關聯嗎？

陳：嗯，這個應該這樣說吧！在七〇年代之後，現代藝術的浪潮慢慢地消退了，而鄉土浪潮開始出現。基本上我對鄉土寫實運動，也是非常反感的。繪畫的鄉土運動事實上並不是最早發生的，臺灣整個文化現象的轉變才是最早發生的。文化風氣從現代主義，從所謂「東方」、「五月」的現代浪潮，開始轉向現實層面。經過保釣運動之後，整個臺灣的文化思維就轉向社會現實面。我覺得鄉土浪潮也是在轉向現實面這樣一個浪潮下才起來的。但是臺灣美術的鄉土浪潮，僅限於鄉土寫實、照相寫實，用照相寫實的方式去描繪鄉土。我對當時這個狀況事實上是不認同的，所以我也沒有介入那樣的活動。但是在我的思維裡面，我開始慢慢從現代浪潮轉向現實裡面，開始去關心周邊的問題。我最先感受到的是，高雄的煙囪、煉油廠，再來是街道上的貨櫃車、水泥車等。因為那時候中鋼、中船已經開始在蓋，高雄快速的在工業化，所以這種工業景象在高雄變得非常突出。開始注意這些的時候，我發現我很快的就從那種玄想的世界掉落到地上來了。我自己形容說，好像從天上掉到地上一樣，開始對這些事情覺得很有趣，也覺得應該去關注，所以就畫了一些煉油廠、卡車、機車、馬路上的行人，甚至百貨公司的櫥窗，這些現實生活迷人的場景。所以我心念一轉後，原來認為庸俗不堪的現實生活就突然變得鮮活有趣，所以就在現實中去找創作的題材。

賴：到了八〇年代中期，您對題材客觀的重現，還有只是現實表象的表現，好像又開始有一些反省和質疑；所以之後又出現所謂「人頭」、「人形」、「人群」、「漫遊者」、「群像」等系列作品。請問這個時候您透過人像、人頭和漫遊者想要傳達的是什麼訊息？

陳：開始注意現實問題，當然是看到一些現象，所以去畫這些高雄都會的現象。但是很快就發現，現象問題不是我所關切的重點，因為我關切的還是藝術問題，藝術應該不是現象重現這麼簡單的命題。所以我開始去思索藝術應該是怎麼樣的問題。那是在不是很確定的

狀況下去思索這個東西，很快這些現實題材，行人、卡車、機車就畫不下去，並陷入一個瓶頸。這個時候，用後來的回想來描述的話，應該是藝術語言的問題，就是創作語言，而不是題材的問題，那是非常表面的，語言才是比較重要的。簡單來說，就是表現的方式、表現的手法，基本上也是一種表現的態度，對藝術的認知的問題。所以我開始去思索這個問題，那我就必須把題材給弱化。當我弱化題材的時候，就是說，不是卡車，不是那種橫衝直撞的，眼睛看到的，它可能只是一種簡單的東西。但是我透過一種藝術的語法，藝術的語言，我就可以把它詩意化、深刻化。所以我開始去畫一些比較簡單的東西，只畫一個人頭，只畫一個簡單的東西，然後從裡面去探尋我原本在思索的問題。

賴：「漫遊者」有什麼特別的意涵？

陳：「漫遊者」的提出應該是比較後來的事。「漫遊者」簡單來說就是「都市人」，我在畫人頭、畫人像，事實上也是在畫都市人。我覺得用一個簡單的人體、人頭也好，或者是人的形象也好，應該就可以去呈現都市人的很多種感受。所以題材簡化之後，我反而在裡面追求更多藝術的問題，而不是題材的問題。我一直認為，藝術永遠是在尋求某種章法、某種方式，去表達你的想法，題材只是其中一個不重要的部分。所以當我把題材這個問題拋開之後，我專注在人頭上面，專注在人頭形象上面，那這個裡面就有很多文章可以做，就慢慢去發展出自己的章法，這個章法就是剛剛我講的藝術語言。

賴：老師好像常常看很多國外的文學、哲學論述的文章。這個「漫遊者」跟班雅明（Walter Benjamin, 1892-1940）有關係嗎？

陳：「漫遊者」其實就是班雅明在形容波特萊爾（Charles Baudelaire, 1821-1867），他要說波特萊爾描寫巴黎的那些詩，像《惡之花》所描寫都會人的感覺。後來在展覽的時候，我才把這些都市人歸納為漫遊者，藉由漫遊者來表述都市人的一個形貌，一個行徑。漫遊者本身，據我的理解，他是都市人，是被觀看者，也是觀看者，他有這樣多重的身份，他就是都市人。我後來用「漫遊者」這個名詞，是在回應我早期畫的這些都市人像。

賴：所以漫遊者這個形容詞彙，您大概是八〇年代比較晚的時候提出嗎？

陳：漫遊者這個名詞是我在2012年展覽時候提出來的。我在九〇年代中就開始畫都市人，甚至於更早，畫的是人頭，那時候都市人的形象還不突出。最早在我的人像、人頭畫出現的是老兵。當時我經常帶學生到公園去寫生，公園裡面會有很多「老芋仔」，老兵。老兵的臉我就很感興趣，簡單的說，每一張臉都有一個故事，好像充滿了可以回憶、敘述的部分。後來我就把這種想法轉去畫都市人。雖然都市人的形貌並不清楚，每一個人似乎都一樣，匆匆忙忙，有一種焦慮、不安的感覺。當時我在臺南上班每天搭火車，在車站，我就去偷拍車

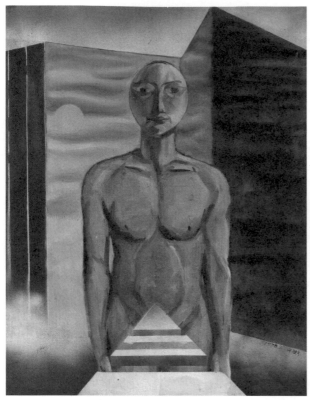

陳水財　1978　八荒之一　117×92cm　油彩、畫布　藝術家自藏（圖片來源：陳水財提供）

陳水財　1978　思維之一　100×80cm　油彩、畫布　藝術家自藏（圖片來源：陳水財提供）

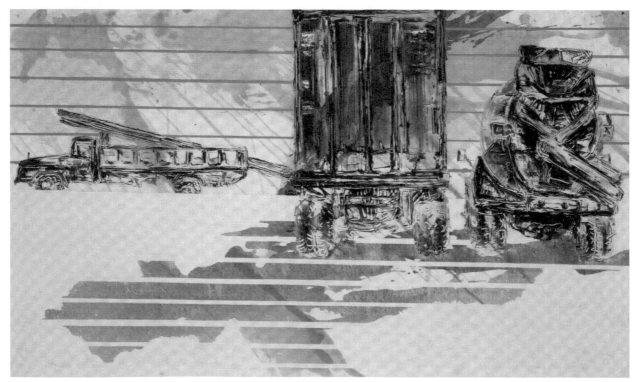

陳水財　1980　卡車之五　89×146cm　複合媒材、畫布　藝術家自藏（圖片來源：陳水財提供）

站裡的行人。車站不是要經過月臺地下道嘛！我也偷拍了一些影像，就覺得蠻好玩的，那時候還被警察制止。所以都市人一直是我心目中想要表達的對象。

賴：是畫都市裡比較邊緣的人嗎？

陳：也不是，是芸芸大眾。

賴：您1988年後開始出國旅遊，安排很多行程，到過很多地方，包括東北亞、歐洲、印度、中國、美國等都有去過。這些旅程中您也是會去美術館、博物館參觀藝術家作品。那這些吸收到的東西，回來之後是不是也會變成您創作的養分。可不可以跟我們分享一下旅遊過程對您的創作有什

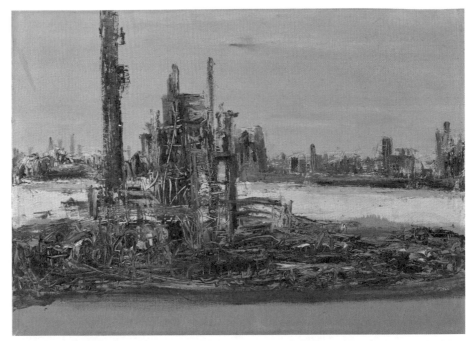

陳水財　1979　煉油廠之一　53×73cm　油彩、畫布　高雄市立美術館典藏（圖片來源：陳水財提供）

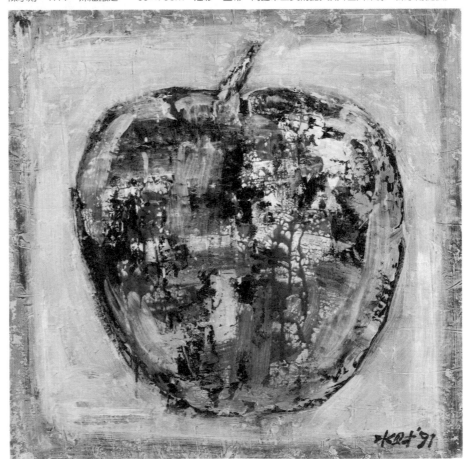

陳水財　1991　蘋果新滋味之二　78×80cm　複合媒材、紙　財團法人山藝術文教基金會典藏（圖片來源：陳水財提供）

麼影響？

**陳**：旅遊的確是對人會有影響，我認為旅遊最大的影響是擴大眼界，因為看到的東西當然也會刺激藝術思維。但是我並不認為旅遊會有助於某種觀念、某種藝術想法的立即獲得，比較重要的是，一種飛躍地球、穿越時空的開闊感，世界就在眼前展開，那一種對生命自由的體驗。因為到底我們還是觀光客，在那邊幾天、一個禮拜或是兩、三個禮拜，這樣的時間不足以讓你對一個文化、一個藝術做深入地理解。所以我想旅遊大概是開眼界、開拓視野、拓展藝術向度的作用，而不是立即獲得理念性的影響。

**賴**：早期您好像對魯奧（Georges Rouault, 1871-1958）、安塞姆・基弗（Anselm Kiefer, 1945-）這兩位西方藝術家的作品印象特別深刻，可不可以描述一下他們的作品有什麼特質打動您的心？

**陳**：魯奧我們從畫冊上就能夠理解。雖然畫冊跟原作會有一點距離，但是魯奧的作品都很小，畫冊上一些特寫反而會更清晰。基弗的作品應該說是震撼，因為我們看到那種400號、500號那樣大的作品陳列在美術館展廳裡。他的創作方式又不是在描寫什麼東西，而是非常直接地把某一種很深刻的感受藉由他的媒材呈現出來，他的媒材也很特殊，也沒有什麼精雕細鑿，那種感覺確實是很震撼的。那不對我的創作產生影響，大概也很難。因為我們很難去想像他們的那種歷史感，在臺灣我們找不到那種很深厚、很深沉的歷史感。他的場景，那種像工廠，像戰爭的那種東西，在臺灣的環境裡面你感受不到。所以如果有影響，我想大概就是震撼。

**賴**：您這次新出版的這本書《燠溽與呼愁：陳水財藝評文集》，封面的那個圖案好像常常出現在您作品中，那樣伸出來的歧狀物，是不是也是你旅遊過程中所接觸異國文化的轉化？

**陳**：沒有錯，2015年我到中亞旅行，中亞是一個特殊的地區，包括烏茲別克、哈薩克、吉爾吉斯、塔吉克、庫爾曼等國家，就是唐三藏取經的路線，也是張騫通西域中國境外的絲路路徑。那一次回來後，我在2015年的展覽叫做「看不見的旅程」，就是那一趟旅程的經驗，事實上我是借助了一個小東西，我在那裡買了他們的民俗藝品。我拿給你們看。

**賴**：這個頭的部分很像您封面的圖案。

**陳**：對呀，很明顯就是這個東西，當然是經過一些誇張的表現手法。這種很虛幻的，很不真實的，對我來說真的是很不真實，我們沒有看過這樣的人。但是他又充滿異國風情的感覺，我覺得很能夠表達我對這一趟旅程的一些特殊的感受。那這種東西呢，我把它做成一次展覽，我畫了一些120號的作品，把它放大到120號。放大之後，反而更有想像力，更能夠去做一些幻想。2015年臺南大學博物館香雨書院的展覽，旅遊不是馬上就帶給你什麼東西，不

一定。但是像中亞這一次就給我一些很特殊的經驗，也配合我後期的畫風，比較像虛擬的場景作為個人創作的發想。

　　**賴**：這是這個動物人玩偶頭上的冠飾囉！

　　**陳**：那個就是這個民俗藝品把它誇張了嘛！

　　**賴**：那這幾個分歧的東西呢？

　　**陳**：那是把腳分開，因為我如果寫實的描畫這個東西就沒有那麼有趣，所以我把它變成一種詼諧的、奇特的東西。

　　**賴**：1989年的「獨舞」系列，還有1990年「牆」、「大地」等這些系列。您捨棄現實景物的描繪，開始用象徵性的方法來表現，嘗試把現實跟精神結合為一。您怎麼去做呢？

　　**陳**：我已經慢慢在處理這個問題，當我跳脫現實，就是說我不再去描繪都會裡面的、即時的、眼睛看到的現象的時候，事實上我已經開始轉向，希望描繪一些更深刻的東西。

　　**賴**：所以應該說1980年代初期就已經開始在嘗試了。

　　**陳**：八〇年代中期，因為初期以畫那些卡車、行人為主嘛！之後我就停了好幾年，沒有辦法再畫。八〇年代中期，就找到簡單的人物，就以「獨舞」開始。「獨舞」是在表現現代人，表現所謂的「現代性」。我把現代人、現代都市人和現代性重疊起來，都市生活才有現代性，農村談不上現代性。所以「獨舞」事實上是現代性、都市人的一種觀念，我以都市人的形貌，試者去表達對現代性長久以來的思維。因為現代藝術、當代藝術，已經脫離「五月」、「東方」那種對文化，對東方／西方那樣的思考。而是針對一個比較細膩，就是說，我們比較能夠掌握的現代性這種東西在做思考。所以剛剛提到的漫遊者，也是因為這個緣故，後來才會有漫遊者的想法出現。所以不管是「獨舞」、「牆」或「大地」系列，它並非完全跟現實脫節，它還是來自於現實，只是企圖在現實中尋找現代性，以一種自我的章法，或者自我的語言，去把它再呈現。「牆」事實上也不是完全脫離現實。「牆」是高雄正在建設的那個年代，我曾經為了找一間列印的工作室，步入一條還沒有完成的街道，應該是高雄市臥龍街，那時的建築還沒有完成，整個烏漆麻黑的，可是又有一種很特殊的壓迫感。那種都市正在建設的強烈感受，對都市文明、工業文明的那種感受。所以「牆」事實上是對工地的強烈印象，而且也呼應了1990年柏林圍牆倒塌的時事議題，所以就用「牆」作為標題。「大地」事實上也是那個年代的高雄狀況，因為我每天從臺南到高雄，車子經過高速公路，看到現在岡山附近一片正在動工的燁聯鋼鐵廠，原來是一片綠綠油油的田，是稻田還是什麼田，忽然就慢慢地，那個工廠在中間，然後看著它一天一天蓋起來，大概一年不到就整片工廠蓋起來。後來幾年間又慢慢擴大，最後變得非常大。那個應該就是「大地」的題材，事實上也不能說

陳水財　1993　原野風光──工廠　150×200cm　複合媒材、畫布　高雄市立美術館典藏（圖片來源：陳水財提供）

陳水財　1994　雞籠捉影之一（基隆計畫）　57×80cm　絹印油墨、壓克力板　藝術家自藏（圖片來源：陳水財提供）

是忽然間想到的，也是來自對現實生活中的一些印象和刺激，高雄的現狀就這樣子出現了。

　　賴：「牆」這個系列有沒有人說和基佛的某些作品有點類似。因為他有一系列作品叫做「煉火爐」（Athanor），也是有線條往後面中間集中過去的構圖？

　　陳：這個我有印象，我想這個很難說，應該多少會有殘留在腦海中的某一些印象。但是那個年代，確實在現實也有觀察到很深刻的這種印象。

　　賴：到了1992到1994年這個期間，您有「記憶的臉」、「蘋果」、「肖像和蘋果」，還有「街市漫遊」等系列作品。這些作品裡面出現的人臉、蘋果、人像這些符號，請問這些符號的意涵是什麼？還有這些符號從人臉到蘋果，彼此之間有什麼關聯性？

　　陳：這是一個很有趣的問題。因為我不是在畫都市人嘛！都市人到1994年就濃縮成為一個永遠的人頭。那次展覽我就用了一個標題，就是「煮一鍋濃湯」，這是在創作中對「都市人」概念的濃縮。應該可以說，每一張臉都是一鍋濃湯。生命的經驗是流變的，漫無形式的，所以只能夠透過虛擬去掌握體現這樣的一種情狀。那麼一鍋濃湯的意思就是說，每一張

陳水財　1994　人頭1994-01　130×97cm　複合媒材、畫布　國立臺灣美術館典藏（圖片來源：陳水財提供）

陳水財　2015　旅程　194×130cm　複合媒材、畫布　藝術家自藏（圖片來源：陳水財提供）

臉都有故事，經年累月我們會把很多東西往自己臉上塞，當然不是真的塞，你的生命經驗就會在你臉上留下一些記憶。所以每一張臉都是一個記憶體，每一個人體也是一個記憶體。這個記憶體，當你不斷地在臉上去堆積你的人生，那張臉就會起變化。

林肯不是說每個人的臉40歲以前是父母負責，40歲以後就自己要負責，因為你的生命經驗呈現在你的臉上。對創作，那時候我就有一個觀念，不斷地在作品裡面加入一些東西。譬如說，我在煮濃湯，我加入胡蘿蔔、加入菜、加入雞湯等各種佐料的東西，一直熬到最後就什麼都分不清楚，就剩下一些味道。這是我當時對創作的一個比較強烈的想法。

賴：所以從人頭到蘋果的轉換，是有什麼樣的象徵嗎？

陳：蘋果也是一張臉。當時畫臉也跟畫蘋果一樣，後來想想臉跟蘋果也沒有差多少，所以我就畫蘋果。畫蘋果，它可能還有更多的意涵，因為蘋果可能是亞當的蘋果，可能是夏娃的蘋果，可能是維納斯的蘋果，可能是iPhone的蘋果，也有可能是現實中的蘋果。事實上，它是有一種意涵在。當然我不是真的去描繪蘋果。它只是一個意象，所以畫蘋果跟我畫人臉那種感覺是差不多，只是早期有畫過蘋果，後來我也畫蘋果，我畫過黑黑的蘋果，也畫過比較輕的、比較漂亮的的蘋果，那個是因為生命點不一樣，所以會有不一樣的蘋果出現。所以畫蘋果也是我對藝術觀念的另外一種實驗和體現。我一直認為題材本身並不是很重要，所以當我畫卡車，我畫不下去，也是基於這樣的想法，題材本身有那麼重要嗎？是藝術語言的章法，藝術的態度，那才是決定性的關鍵，那我就用最簡單的，最不加思索的事物來做我的題材。我在裡面去營造東西，那個東西可能才是比較重要的。所以當你把題材意義降低，那你真正想要追求的東西就慢慢會出現，才不會一直在題材旁邊一直轉，所以我是把題材意味降到最低。另外，我們從小畫畫，一直在訓練構圖。構圖意義到底在那裡？很重要嗎？我是想把構圖的意味也降到最低。我就把一個東西放在中間，人頭也是，蘋果也是，很多東西都是。我後來畫畫幾乎都把構圖的問題拋掉，把那些複雜的東西通通去掉，變成最簡單的東西。它就沒有構圖，我就是擺在中間，不在中間就是偏一點，構圖不會困擾我，就是很簡單，然後我就可以全力的去營造我所謂藝術的東西。

賴：所以您所譬喻的「煮一鍋濃湯」，這個濃湯裡面的味道是酸甜苦辣都有。

陳：味道也會變，早期的那個濃湯是都市人濃湯，所以它通常是焦慮、苦悶，或者是鬱卒之類的感受。後來的這個湯呢，就清淡了許多。因為這個應該牽涉到，因為等一下你會談到的「大蘋果」，就是「聖境」的問題。因為後來創作的想法有一些轉變，人生的經歷也有一些轉變，所以畫畫就有一些改變。滋味雖然變淡，但是味道我希望它還是五味雜陳。有時候我們喝真正的濃湯，它確實很濃，有時候我們喝一種比較清淡的湯，它味道也要夠，不是乏

味的。

賴：所以這個湯是隨著您的年齡、歲月、經驗的累積而改變的。

賴：您對「肉身」、「人體」的自覺及意識精神的探究，從早期的「獨舞」，到「無言之歌」、「金剛」系列等，幾乎都不斷在探索身體，您從身體所領悟到各種不同的意象和意涵。因為你蠻強調這種藝術的語彙、藝術的本質，請問您借用「身體」想探究的藝術本質是什麼？

陳：這是個大哉問，是一個很好的問題。因為剛剛我們講每一張臉都有故事，事實上每一個軀體也都有一段滄桑。當然有的軀體是到老都保持得非常優雅，但是我想滄桑也只是看不到而已，不是沒有。在1997年展覽我寫了一篇〈肢體在生長中虛擬〉，裡面一直都談到，肢體是記憶體，所有的生命經驗跟夢都被收納在體內。那肉體呢？本能縱慾，但也掙扎誠實，清醒自覺，也是自我的極限，既是證悟的對象，也是證悟的手段。我喜歡看那些修行者打坐，佛教的修行者，道教的修行者。在歷史文件中，我最喜歡遼代的羅漢像，有幾尊在大英博物館，有幾尊在大都會博物館。羅漢像他們是在苦修狀態下，表現那種臉部的表情，肌肉的狀態，把那種苦修的內在精神表達出來。我想透過肢體去揣摩他，把握住現代人那種焦慮不安的感受。現代人在這種都市環境之下，所感受到的種種情狀，是可以透過這樣的方式表現出來的。所以我畫了很多這種東西，包括「金剛」、「獨舞」，或「十字型的肢體」系列，這次在國美館（「島嶼溯游」）展出的作品都是那時候的作品。譬如說，在國美館展出的〈十字型的肢體〉，很簡單的一張，大概30號左右，我畫了兩個月，就好像一個修煉的羅漢在那邊苦修的感覺。最後就變成那個樣子，變得很簡單，多餘的動作好像都不對，做一個什麼樣的動作好像都不對，就只有站在那邊，默默站在那邊。透過肢體、肌肉不斷地去修煉，最後就修成那個樣子，這是對於肉身跟人體的感覺。我對於佛教，譬如說肉身菩薩這種東西，我覺得非常困惑。有些人是用肉身去證道，比如說「燃脂供佛」，你知道嗎？有些人就是把手指當作香、當作蠟燭燒，燒著手指在供佛，虐待自己的身體去達到精神的昇華。

賴：是中國的嗎？還是那邊的高僧？

陳：韓國也有，中國也有。這是用一種對身體最苦痛的方式去修煉，這個肉身可以被視為是臭皮囊，也可以被視為是聖物。佛教說，肉身是臭皮囊，可是他們又把肉身供奉起來膜拜。所以人類對肉體這種東西，事實上思維也是非常多端的，也不曉得怎麼去思考。當然，藝術家面對肢體時也是一樣，內心也是思緒澎湃的，也不曉得怎麼樣去面對它？怎麼樣去尋找它？當然，我在做那些東西的時候，基本上還是基於一個都市人、現代人的那種感受去處理它。

賴：早期的〈八荒〉、〈思維〉好像就有畫老僧的意象，所以老師其實很多問題的關懷，並不是說突然之間出來的，其實應該說都有延續性、有脈絡關係在。

陳：因為我很早，還沒有進大學之前，我就試著去讀《莊子》，事實上是讀不太懂，只讀到〈秋水篇〉，似懂非懂。那時候20歲還不到，就對《莊子》這樣對人生議題感到興趣。

賴：您1997年時的「虛擬真實」個展，和2005年的「聖境」系列，這幾個系列的作品遊走在現實跟虛擬之間，而且同時運用科技的數位影像，還有數位遊戲的概念來進行創作。請問老師「虛擬真實」與「聖境」這些理念跟科技是不是有關係？是怎麼萌生出來的？您想要藉由這種虛幻跟真實，神聖跟平凡的辯證探討什麼？

陳：應該是這樣說，我在1996年開始學習使用電腦。那時候用學校經費買了一臺筆電，45,000塊，用我的薪水我是買不下手。那個硬碟有多大你知道嗎？600M。你現在想起來都會笑，45,000塊，很重、厚厚的、不大，要用PE4或PE2，我都忘掉了。我開始學會使用電腦上課，幻燈片慢慢地幾年之間都改成數位檔。開始的時候，我都要拿一臺投影機、一臺幻燈機上課。後來就只用幻燈機就可以處理教學問題，電腦也就慢慢熟悉了。2000年左右，「天堂遊

陳水財　1990　牆 1990-06　130×194cm　油彩、畫布　藝術家自藏（圖片來源：陳水財提供）

陳水財　1994　午夜時分　131.5×66cm　複合媒材、畫布　財團法人山藝術文教基金會典藏（圖片來源：陳水財提供）

陳水財　1989　獨舞之二　76×52cm　複合媒材、紙　藝術家自藏（圖片來源：陳水財提供）

戲」出現了，還有「天堂金幣」，金幣買賣，我覺得不可思議。我對這種東西特別感到興趣，然後網路慢慢就普及了。網路世界是另外一個世界，我忽然間發現，這個世界不一樣了。都市已經不是我們生活的重心，網路才是我們的生活的重心。1997年，「虛擬真實」成為時尚用語，當時我就用「虛擬真實」這個標題來做展覽，雖然只是借用它，我還是很關心「真實」。但是到了2005年，我就做名為「聖境」的展覽，企圖要去把「虛擬世界」納入我的創作中。在虛擬創作、虛擬世界中，在「聖境」這個展覽裡，我拋開比較現實的東西，企圖把畫境導入一個比較虛幻的感覺。我寫了一篇〈寶物的聖境密語〉的創作自述。我從花開始寫，它好像行走在精神的層峰，然後一下子就變成變幻莫測的寶物。寶物披上金色、銀色，它不是現實的顏色，它是神聖的顏色。塑佛像、廟宇，大概都是金色、銀色為主色的。此後，我用顏

色的方式就改變了，重的顏色就不見了，顏色就變輕了，越來越輕，虛幻的顏色就出現了。所以我剛剛談到的蘋果，最初也是黑黑的蘋果，和黑黑的人頭，是同一回事，都是都市人的蘋果，都市人的人頭。到了2011年左右，我畫了一個大蘋果，非常大、120號的大蘋果，裡面就用了非常多元素，就是說有一些紋身貼紙，一些實體的東西就貼上去，那個顏色就變得有一點輕，比較悅目，比較清新的淡淡的感受，那種感受就是從虛擬世界的想像開始。所以我想大概應該這樣講，當網路世界展開的時候，我們確實已經感受到資訊社會的來臨。而且網路世界的魅力遠遠超過現實世界。我的學生，他們有「很早就睡」的笑話，他們說：「6點睡」，是指清晨六點就睡，他們整天的生活就是網路，那已經變成很多人生活的重心。甚至今天，網路在我們生活中是真實的，它絕對不是虛擬的。所以對於那樣生活方式的體會，時代的轉變，我充分地感受到那種東西也進入到我的創作層面去，變成我創作很重要的一個元素。

賴：2006年「大蘋果」系列，這個「大蘋果」跟1992-1994年的「蘋果」有什麼不一樣？

陳：這個蘋果還是跟我的生命經驗一起在轉換，這個蘋果可能比較接近元宇宙，它既是虛擬的，又是真實的，在虛擬跟真實的邊緣，事實上它已經模糊掉了。它不會像塞尚畫一個很扎實的蘋果，像新寫實主義畫如假包換的假蘋果。所以在這樣的一個世界裡面，那種蘋果的意涵就越來越豐富了。我早期的蘋果可能只是都市人的一顆蘋果而已，可是到了後來的大蘋果，它可能是維納斯的蘋果，夏娃的蘋果，那裡面有一種虛榮，有一種慾望，也有像iPhone這種好像存在的，好像又不存在的東西。既在現實中，也在神話的世界裡，在虛擬的世界裡。所以當整個充滿煙塵味的、黑的蘋果，轉換成一種變幻不定的蘋果時，那從現實到聖境都有它的身影。它好像在聖境存在，也好像在現實存在，就是比較接近元宇宙的概念。

賴：早期的蘋果好像比較偏顏色暗沉的，到了「大蘋果」系列顏色就開始鮮豔、豐富起來。

陳：原來的是苦悶的蘋果，鮮豔的是比較聖潔的、神秘的、難以捉摸的蘋果。

賴：您剛剛提到「大蘋果」系列的時候，會用一些Collage拼貼的方式來創作。

陳：對，我就是特意去找，到書局買那種紋身貼紙、很可愛的紋身貼紙去貼。

賴：用拼貼的方式，您覺得效果如何？還有您想要傳達的意涵是不是可以更完整地呈現？

陳：當然會比較接近當下，或者是比較最近的那種感受，我希望這個虛擬世界跟真實世界這樣子交融為一個世界。所以「蘋果」也是跟著人生在轉變。

賴：2007年的時候，老師做了「人相」、「我相」、「眾生相」這一系列，那時候您

有提到「臉是一面鏡子，映照出某種『相』」，「『相』反應出某種『真』，『相』即是介面，也是本質。」請老師詮釋一下，您從別人、自己及芸芸眾生不同的臉相中，要探索什麼樣的共同真相和共同本質？

陳：我想那是永恆的藝術課題，藝術家都在追求某種真相，或者某種價值真相，某種本質，藝術永遠都在追求這個東西。但是真相不明，本質不明，永遠都不明。這個就好像年輕時候的存在主義，永遠有一句話「存在先於本質」，就是告訴你，本質這個東西是不存在的，是沒有的，只有存在沒有本質。沒有說應該是什麼東西，只是不斷的去追求。關於「人相」，它當然只是一個媒介體，也只是探索的過程。當然創作者總是不斷的在追求某些東西，可是這個東西也不斷在變化。就像藝術，藝術無以捉摸，或者說那只是我藝術創作中的介質，或者說是手段，也難以追究。因為什麼是本質所以很難追究，但是對人、對現代人、對生命的思索，是作為創作者，也是我最主要的課題。雖然真相和本質一直都沒人能夠釐清，我到現在也沒有辦法釐清，恐怕以後也無法理清。但這是藝術家的終極關懷，也是藝術家創作核心的所在。所以我們並沒有辦法了解什麼是真相，可是我在追求真相，我無法了解什麼是真理，可是我還是在追求真理。該怎麼說呢？它是創作者的終極關懷。

賴：近十多年來，您的作品又有一些新系列，比如像「手印」、「倒立」、「傳

陳水財　1990　牆 1990-04　100×100cm　油彩、畫布　財團法人山藝術文教基金會典藏（圖片來源：陳水財提供）

陳水財　1997　無言之歌 -1　115×70cm　複合媒材、畫布　高雄市立美術館典藏（圖片來源：陳水財提供）

陳水財　2011　對招——呼起　194×130cm　複合媒材、畫布　藝術家自藏（圖片來源：陳水財提供）

陳水財　1999　流浪的人之一　117×91.5cm　複合媒材、畫布　藝術家自藏（圖片來源：陳水財提供）

陳水財　1999-2012　台灣塔露桑之一　210.5×150cm　壓克力顏料、凝膠、石蠟、畫布　高雄市立美術館典藏（圖片來源：陳水財提供）

說」、「對招」等，這些系列我們都可以看到那個您想要用肉身探尋生命和藝術的本質，請問這個階段的身體探索跟之前那個「獨舞」、「無言之歌」及「金剛」系列，有沒有什麼不一樣的地方？

陳：2009年我曾經經歷一場生命的劫難，到現在已經十二年。病好了之後，是不是痊癒我那時候也不知道。因為開完刀之後，經過大概半年的時間，我開始去接觸氣功，那段時

間對自己的身體事實上是比
較敏感的。過去身體就是用
來勞作的嘛！用來喝酒，用
來抽菸，這時候我對自己身
體的狀態就變得比較敏感。
而且經過氣功、打坐，也要
一些特殊的動作去實現，所
以開始關注自己的身體。之
前所謂「獨舞」、「無言之
歌」、「金剛」這些系列，關
懷的是都市的現代人，是別
人，是他們的焦慮，他們的
苦悶。可是這個時候已經不
是關心那些東西，而是關心
自己身體的某一些狀態。所
以那個人物，它反而展現的
是比較舒展，比較好像眾生
在天地之間的那種感覺。因
為做氣功，你的想像不是現
實世界，而是另外一個好像
不存在的那個世界。那麼這
個東西呢，事實上用要回溯
到2000年左右的虛擬世界，
2005年「聖境」那樣的一個虛
擬氣質。後來的這些作品裡
面的虛擬氣質，其實變得比
較明顯，還有就是說，經過
虛擬世界之後，後來這些肢
體的虛擬氣質也變得更加清
楚。我把這些東西跟後來的

陳水財　2000　新台灣計畫・澎湖雙心　50×50cm　相紙輸出　藝術家自藏（圖片來源：陳水財提供）

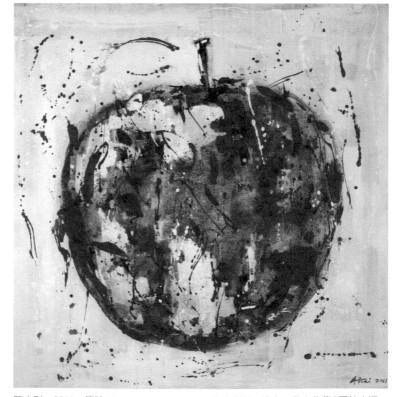

陳水財　2011　傳說 2011-1　162×162cm　複合媒材、畫布　私人收藏（圖片來源：陳水財提供）

蘋果都歸結為「傳說」系列，傳說就是不真實，可能是真的，可能是假的，那樣的一個似真還假、似假還真的世界。後來這些作品，大概是因為這樣的機緣，這樣的體會，它所表達出來的就不太一樣。

賴：所以後面的「傳說」這樣的大系列，最早是因為老師生病，然後慢慢藉由氣功身體復原的差不多之後，所以還是有您的真實經驗的感覺，然後再慢慢將虛擬的東西帶進來。

陳：關於「虛擬世界」的創作是在稍前階段，2005年就開始著手進行，它也不會說就這樣斷掉，因為你生命走到一個點的時候，它就是有那麼多東西存在，那些東西呢，你不會輕易地就從你生命中把它踢開。你說那個「都市人」，你就踢開了嗎？我想也沒有，它也是變成這個生命中的一部分，也變成濃湯中的一部分味道。

賴：後面這一些系列，看您裡面的人物的穿著，是不是跟您旅遊所經歷的這些國家，不同國家的服飾有沒有把它帶進來？

陳：沒有。「對招」這個系列的圖像，是取自馬王堆出土帛畫中的〈導引圖〉，就是氣功圖、氣功吐納。畫作裡那個跳起來的人，就是從〈導引圖〉裡面轉化過來的。我畫的時候稍微改變一下。所以那是一個想像的世界、虛擬的世界和現實的世界，都結合在一起。創作上的一些問題，我們大概很難這樣談，就是剛剛講到所謂的「語言」問題。這類型的作品，我大部分是透過絹版創造出來的。絹版對我來說，它跟版畫又不一樣，就是說我把絹版當作畫筆在使用。畫面上的人物，我是透過絹版刷印上去的，我用壓克力顏料刮刷，用壓克力膠稀釋處理。我認為藝術不是畫什麼的問題，是你用什麼樣的「語言」去呈現，這就是我的「語言」。這也是我創作了30年之後，才慢慢體會到，因為我年輕的時候一直不滿意寫生或是老師教我們的一套方式，後來才明白原來是「語言」問題。那很保守的「語言」，完全不是我想要的那種「語言」，它沒有辦法表達我想要的東西，所以我一直在尋找某一種「語言」。回過頭來再去看我1979畫的「工廠」系列，那時候我已在嘗試尋找自己的「語言」，那一些畫，我也是用了一些很特殊的方式去創作。

賴：好像有黏，有撕，有用東西先遮住，然後再畫，再撕掉等手法的運用？

陳：有一些有，但「工廠」沒有，「工廠」直接用畫，直接用膠，用畫刀去混合。因為膠比較透明，容易掛掉，所以處理起來那種感受就不一樣。如果用傳統的油畫，用畫筆慢慢去畫，怎麼畫它就是像一般人寫生的「工廠」，他就沒有辦法呈現一種新的感覺。所以這個我也是經過幾10年之後，才慢慢體會到那就是繪畫「語言」的問題。另外，我覺得不是學了什麼技術的問題，有一個觀念也可以跟你溝通一下，就是說我不是很同意說我受很多老師的影響。必須承認老師給我很多營養，但是他絕對不是師承，師承是工匠繼承某個師傅的某一

種特殊手法，可是老師給我的是觀
念，而不是一種技術。

我的創作歷程裡面，事實上
有一個很特殊的經歷。我最早學畫
是跟郭柏川（1901-1974）學，郭柏
川的方式跟一般老師不一樣。看他
畫素描，他當然也會強調石膏像的
質感、量感之類的，可是他更強調
炭色、線條、觸感。我也不是說完
全學到他那一套，可是他那樣的東
西給我一個很深刻的啟發。就是
說，藝術或是繪畫並不是去描繪某
一種東西，也可以很主觀的用你自
己的、很敏銳的感受去處理畫面。
看郭柏川畫素描，他有時候用饅頭
擦，有時候用手指、用手掌、用手
刀、用手背去畫。畫素描的時候，
饅頭是拿來擦乾淨的，有時候他是
整團拿來做出他要的效果。他在應
用饅頭，可以說也沒有什麼特殊的
方法，可是什麼都用到了，身體的
每一個部份都用到了。他強調的是
線條，很多老師他不會強調線條，

陳水財　2005　聖境──島嶼藍花　142.5×70cm　複合媒材、三夾板　藝
術家自藏（圖片來源：陳水財提供）

只強調形狀準不準。他特別強調線條、強調炭色，這就跟他在北京待很久有關，炭色可能是
受中國畫的影響，所以對我的啟發很大。我後來寫了一篇郭柏川的文章，標題就是〈郭柏川
給我的功課〉。我在那邊學畫的時間大概只有3個月，可是我覺得他給我的功課是一輩子的功
課。我是考師大前兩年去跟他學了3個月，後來因為路很遙遠就沒再去了，可是我在那邊得到
一個很充足的觀念，讓我一輩子用不完。

賴：老師年輕時好像也學過版畫？

陳：版畫我是跟廖修平（1936-）學，在雄中那邊他開了一個3天的版畫研習營。事實上是

聽他講，沒有實際操作，只有3天無法操作，所以是聽他講，因為原理很簡單，就是水和油的問題。還有就是隔離，就是如何把它隔離掉，把那個不要的隔離開，就是這樣一個簡單的問題，所以我後來運用很多絹版的技術。

賴：所以版畫部分，實際上您操作的時候是自己再去摸索出來的。

陳：我在1981年就做了五、六張版畫，就自己想自己做，那個都不是正統的。

賴：那我們今天的訪問就到這裡為止，謝謝老師！

陳：謝謝妳給我這個機會重新作了反省，妳提了一些問題讓我重新思考過去多年來的創作。

# 陳水財 大事紀

| 1946 | ・3月11日，出生於臺南七股。 |
|---|---|
| 1958 | ・就讀北門中學初中部。 |
| 1964 | ・臺南師範學校畢業。 |
| 1965 | ・7月，參加板橋教師研習會美術科研習，受教於李石樵、李澤藩。<br>・8-11月，入郭柏川畫室習畫。 |
| 1967 | ・就讀師大美術系，師事李石樵、陳慧坤、廖繼春、陳銀輝、黃君璧及林玉山等人。 |
| 1971 | ・6月，師大美術系畢業。<br>・任教於高雄前鎮國中。 |
| 1975 | ・參加「廖修平版畫講習會」於高雄中學美術教室。 |
| 1977 | ・轉任光華國中。 |
| 1979 | ・從光華國中再回到前鎮國中任教。 |
| 1980 | ・6月，與洪根深、區超蕃、黃崗、曾英棟、陳隆興、李俊賢等人成立「南部藝術家聯盟」。<br>・11月12日，參加朝雅畫廊舉辦「為中國現代藝術探路──我們的希望在那裡」座談會。 |
| 1981 | ・2月，任教於成大建築系。<br>・7月14日-22日，於臺北美國文化中心個展。<br>・高雄市立社教館個展。 |
| 1982 | ・6月，與洪根深、吳梅嵩、陳隆興、李伯元、戴威利、李俊賢、謝志商、林興華等人創立「夔藝術聯盟」。 |
| 1985 | ・3月25日，與洪根深、何文杞、羅清雲、蘇信義、李俊賢、莊明旗等人創立「高雄藝術聯盟」。<br>・11月，參與《藝術界》雙月刊創刊，並出任社長。 |
| 1986 | ・6月10日-15日，參加「高雄藝術聯盟作品展」於高雄市立中正文化中心。<br>・9月，參加「大高雄畫派'86聯展」於高雄山水藝術館。 |
| 1987 | ・7月，與洪根深、李朝進等人籌組「高雄市現代畫學會」。<br>・9月13日，「高雄市現代畫學會」成立，出任常務理事。<br>・《民眾日報》開闢「民眾藝評」，陳水財參與每週一次的「民眾藝評」座談。 |
| 1988 | ・赴韓國、日本旅遊，於東京上野美術館目睹莫內、雷諾瓦、盧奧等人原作。 |
| 1989 | ・8月，赴歐洲（義、瑞、法、比、荷、英）參觀各大美術館，對安塞姆・基弗（Anselm Kiefer）悲愴性作品深深著迷。<br>・《炎黃藝術》發刊。 |
| 1990 | ・2月，參加「高雄藝術聯盟聯展」於高雄市立中正文化中心。<br>・3月，出任《炎黃藝術》主編達七年。<br>・6月2日-28日，高雄炎黃藝術館個展。 |

| 1991 | ・6月13日-18日，與李俊賢、倪再沁於臺東縣立社會教育館舉行「臺灣計劃——臺東計劃」三人聯展。<br>・11月21日-27日，「高雄市現代畫學會第三屆第一次會員聯展」於高雄市立文化中心。<br>・參加高雄阿普畫廊「高雄當代藝術展」。<br>・參加臺北帝門藝術中心「90年代取樣展」。 |
|---|---|
| 1992 | ・設置永平路畫室。<br>・2月15日-3月1日，參加高雄串門藝術空間「高雄當代浮世繪」展。<br>・《文化翰林》發刊。 |
| 1992 | ・6月6日-30日，參加臺南新生態藝術環境「新生態藝術環境開幕聯展」。<br>・12月5日-27日，高雄炎黃藝術館個展。<br>・與羅清雲等人赴印度旅行。 |
| 1993 | ・赴中國絲路及敦煌石窟旅行。 |
| 1994 | ・2月，赴尼泊爾旅遊。<br>・8月27日-9月30日，參加高雄臺灣櫥窗「鐵器時代聯展」。<br>・9月10日-10月2日，參加臺北阿普畫廊「美術・高雄」展。<br>・11月5日-27日，臺南新生態藝術環境「都市情境——陳水財個展」。<br>・12月，參加「臺灣人權促進會十週年聯展」。 |
| 1996 | ・赴維也納及布拉格旅行。 |
| 1997 | ・6月，與畫友成立「新濱碼頭藝術空間」，出任「工頭」。<br>・8月，赴西班牙旅行；參加新濱碼頭藝術空間「物質思想起」展。<br>・12月13日-28日，新濱碼頭藝術空間「虛擬真實——陳水財'97個展」。 |
| 1998 | ・1月23日-2月15日，高雄市立美術館市民畫廊「現實與真實——陳水財個展」。 |
| 1999 | ・3月11日-21日，參加臺南市立文化中心舉行「臺灣計劃12——臺南計劃」聯展。 |
| 2000 | ・5月6日-6月11日，陳水財、李俊賢、倪再沁、蘇志徹於高雄山美術館舉行「臺灣計劃2000年總結展」。<br>・8月，赴紐約、華盛頓、費城等地旅行，拜訪司徒強、卓友瑞、區超蕃等人。區超蕃陪同參觀紐約各大美術館。<br>・10月14日-11月1日，成大藝術中心「時空行吟——陳水財2000個展」。 |
| 2001 | ・1月19日-3月10日，策展及參加高雄市立美術館「美術高雄2001——後解嚴時代的高雄藝術」。<br>・2月，赴南印度旅遊。 |
| 2002 | ・8月，自成大建築系退休，轉任臺南技術學院美術系。<br>・8月3日-25日，策劃「迷眩島嶼——藝術超連結」展於駁二藝術特區。<br>・11月7日-2003年3月2日，策展「美術高雄2002——游牧、流變、擴張」於高雄市立美術館。<br>・開始籌建「橋頭工作室」。 |
| 2003 | ・3月22日-5月25日，參加桃園長流畫廊「時間的刻痕——台灣美術戰後五十年作品展」。 |
| 2005 | ・3月，高雄上雲藝術中心「生之自覺：自畫像」個展。<br>・12月10日-2006年1月8日，於臺南台灣新藝當代藝術空間舉行「寶物的聖境秘語——陳水財2005個展」。 |
| 2006 | ・12月19日-2007年4月15日，參加高雄市立美術館「臺灣美術與社會脈動2——寶島曼波」專題研究展。 |
| 2007 | ・8月14日-10月12日，高雄高苑科技大學藝文中心「人相・我相・眾生相——陳水財個展」。 |
| 2010 | ・獲得高雄市政府文化局「高雄文藝獎」。 |
| 2011 | ・8月，臺南應用科技大學美術系退休。 |
| 2012 | ・9月29日-2013年1月1日，高雄市立美術館「流動風景——陳水財創作研究展」。 |
| 2015 | ・10月17日-12月27日，臺南大學博物館香雨書院「看不見的旅程——陳水財個展」。 |
| 2022 | ・1月，《燠溽與呼愁：陳水財藝評文集》出版。<br>・3月26日-6月26日，參加國立臺灣美術館「島嶼溯遊——台灣計劃三十年回顧展」。<br>・4月18日，接受「台灣藝術史研究學會」執行，文化部「臺灣藝術研究」經費補助之「點燈傳藝——戰後至解嚴期間（1945-1987）帶領風潮臺灣美術家之訪談調查研究及出版」團隊訪談。 |

# 楊識宏訪談錄

2022年10月18日，新北市淡水

**賴明珠（以下簡稱賴）**：老師，我們今天很高興能夠來拜訪您，您可以看出我列的提綱，其實是針對您從早期一直到晚期的創作做提問。想先請問老師，早期您是唸建中畢業的，當時最高的藝術學府大家都認定是師大，為什麼那時候您會選擇唸藝專？還有進了藝專以後，它的現況跟您本來想的是不是有出入？可以就此跟我們分析一下嗎？

**楊識宏（以下簡稱楊）**：其實我覺得這個問題有點奇怪，不過還是可以談。我當時是在想，因為聽人家說，讀師大將來畢業就是要當美術老師，可是我心裡想要的，是當一個專業畫家，所以藝專就變成我主要的選項。後來我去查了一下，其實當時師大、藝專跟文化學院都差不多。這些老師分別都有在這些學校教，而臺灣前輩藝術家最優秀的其實都在藝專，這個就是為什麼我會選藝專的原因。而且那時候也真的是懵懂啊！因為它叫國立藝專嘛！師大那時候還是省立的，在中國大陸不是有國立杭州藝專嘛！我以為兩者有關係。事實上，我們的老師有一位叫劉煜（1919-2015），他就是杭州藝專畢業的，跟趙無極（1921-2013）同一個學校。我既然想當專業藝術家，為什麼還要跑去教書？可是後來畢業以後，確實也當了幾年的美術老師。那不是我的意願，而是被環境所逼。因為從藝術學校畢業，如果要在社會做事，你能做什麼事情？我的畫，當時也還不能夠養活我的創作，所以就去當美術老師。結果，我後來就教了三、四年吧！就到臺北去了。因為臺北是首善之都，是臺灣文化經濟政治的主要都市，到了臺北就沒有教書。我教國中時，認識了賴傳鑑（1926-2016），反正人生就是一個機緣。

那再來講這個學校的問題吧！你知道大提琴家馬友友（1955-），他本來很喜歡拉提琴，後來因為某種原因就去讀哈佛大學，他並不是因為讀了哈佛大學而提琴拉得好。所以你剛剛講外界對這個學校的評價或觀感，其實如果要當專業藝術家，藝專比較好。後來馬友友就輟學，才開始全心投入去拉大提琴，所以這完全跟學校無關。其實藝術家是沒辦法教出來的，你不會說進到那一個大學就會變成很好的藝術家，不見得。安藤忠雄（1941-）才高中畢業啊！這麼偉大的建築師。然後你再看過去，從現代主義以來，高更、塞尚、梵谷，甚至畢卡索、巴斯奇亞（Jean-Michel Basquiat, 1960-1988）、安迪·沃荷等等，沒有一個是大學教出來的，所以我才會說這個題目有點奇怪。

賴：是這樣子的，因為我們希望這整個訪談，能夠回顧當時臺灣的藝術教育環境的發展狀況。所以我設定這樣一個題目，主要想要了解老師當年的選擇與整體社會文化的關係。您在國中的時候就看過《梵谷傳》，那時候就已立志要做藝術家，在這樣子選擇的過程中，比如建中的美術老師，他們對您這樣的選擇會不會有什麼樣的建議？

楊：這個我想高中的學校不會去干涉你的選擇，甚至你不讀也無所謂，不是以前有一個拒絕聯考的小子嗎？其實學校是沒有辦法量身打造出一個藝術家來，沒有一個好的藝術家是藝術學校教出來的。去比較說：「你讀那個是專科學校，這個是大學」，那是一個迷思啦！到後來我發現，都不重要。而且因為進了藝專，全臺灣最好的西畫前輩畫家都是我的老師，我可以唸給你聽：李梅樹（1902-1983）、李石樵（1908-1995）、楊三郎（1907-1995）、廖繼春（1902-1976）、廖德政（1920-2015）、洪瑞麟（1912-1996）等等，就是最好的全都在那邊教。這幾位全部在藝專，但是有幾位也會去師大兼課。所以師資是有一點雷同的。臺灣的環境，那時還沒有所謂的藝術市場，他們根本沒辦法靠畫維生啊！一直要到九〇年代左右，所謂「臺灣錢淹腳目」時期，才有所謂的繪畫市場、畫廊林立。你看那個時候臺灣的畫廊屈指可數啊！就是春之藝廊、阿波羅畫廊，大概10來家而已。紐約多少你知道嗎？600家畫廊。看到你頭暈啊！

我覺得，如果說這些老師能夠在你的創作理念上，或者是心態上，給你一個很好的榜樣，那怕只是一句話，我覺得就已經終生受用。我最記得是洪瑞麟老師，他是武藏野美術大學畢業，有一次他們去寫生畫畫，大家都找比較平、比較寬廣的地方，因為擺畫架比較好畫。他說，有一位同班的日本同學，一個人跑到最邊邊，雜草叢生，他在那裡設畫架，他想要畫一個跟大家不太一樣的風景。畫風景畫，就是畫一畫要退後看，他又往前、又退後，畫好的時候，已經被他走出一條路來了，在雜草叢生的地方走出一條路！這個故事給我很大的啟示，如果我去師大就聽不到這個。那些老師，除了幾位我們認為是比較好的藝術家之外，最主要的是有廖繼春老師，他們也不是為了教書才去搞藝術的。他們每一次來看你畫，都說不錯、不錯！到底那裡不錯，我也不知道，他也沒有講。楊三郎還用臺語講：「促咪、促咪喔！」就是你的畫有點意思。他們那有教你什麼，教的反而是一種對藝術的認知態度。像我

剛才講洪瑞麟老師講的故事，那才是你在藝術學校學到最珍貴的事。一句話就夠了——「路是人走出來的」。就是日本話叫作「いっしょけんめい」、「一生懸命」的態度。我後來到臺藝大當客座教授的時候，上畫畫課時一些學生邊畫邊聊天：「昨天去夜市」、「貢丸好好吃喔！」他們根本沒把心放在作品上，那個就是畫一輩子也畫不出東西來。我跟他們說，當你面對一張畫布的時候，就像宮本武藏跟佐佐木小次郎在決鬥，那是生命交關的一個剎那。兩人在巖流島決鬥，兩個最尖端的高手對峙的時候，那是一個腳步的移動、一個手的姿勢都不能馬虎，那裡還會去想那一家的擔擔麵很好吃，或者什麼的，對不對？這是心態的問題。面對畫布，是一個非常嚴肅、嚴謹的藝術創作，不是那麼簡單的。現代藝術給人的誤解就是太簡單了，尤其是當代藝術，西方始作俑者是杜象（Marcel Duchamp, 1887-1968）。前一陣子，一位義大利藝術家卡特蘭（Maurizio Cattelan, 1960- ）把一根香蕉貼在牆壁上，也是藝術。當然他們都有他們的論述，可以討論，但是就是說藝術變成太簡單了。我最近在網路上看到大陸一個學者訪問栗憲庭（1949- ），他說：「當代藝術的門檻太低了！」好像這樣搞也行，那樣搞也行，完全亂了套。

賴：您六〇年代晚期到七〇年代初期的作品，感覺色彩比較暗沉，還有用拼合的方式，題旨也大都是對人生的一些質疑，比如說：陰鬱、苦悶、分析、虛空還有無力等這些標題，這是反映您當時閱讀過一些西方的論述，尤其是存在主義，那是不是因為這一些論述的吸收，所以對自我存在有這樣的虛無感，並在您的作品上呈現出來。您那時候在思想上以及視覺藝術的表現上，是受到西方那些影響？除了存在主義之外，還有其他的嗎？

楊：我是1968年畢業，暑假就去當兵了，所以六〇年代就應該從當兵那個時候說起。當然，之前也有畫畫，就是學生，基本上就是我們常講的，算是習作吧！我收到召集令的時候，是在基隆集合，我就跟人家講在基隆當兵。他們說不是，基隆就是要去外島。果然，去到基隆就要坐船到馬祖當兵。我是預備軍官嘛！當一年兵，在軍隊裡沒辦法畫畫。我們在馬祖南竿前線，每隔一兩天砲彈就打過來。這一年沒辦法畫，我就充實自己的知識和學問，看了很多自己帶去的書。因為我母親是一個很虔誠的基督徒。她說，你要常常讀《聖經》，我就是在當兵的時候從〈創世紀〉讀到〈啟示錄〉啊！整個看了一遍。最主要的，剛剛妳提到存在主義，我那時候帶了丹麥哲學家齊克果的日記，還有他寫的東西，還有王尚義、李敖的書。李敖的書簡單講，就是叫人家要獨立思考嘛！然後也有沙特跟卡謬的書。最重要的是，我剛剛講的《聖經》。那個年紀，其實對人生的理解還很淺。你才20歲，你怎麼知道人生是什麼？擺在你前面是一個很大、值得探索的東西。人家講說，年輕人就是「為賦新詞強說愁」，我又看那些存在主義的書，對未來很徬徨，也不知道當藝術家當不當得成，所以就是

彷徨啊！虛空、苦悶啊！簡單來講，就是少年維特的煩惱，還有愛情、家庭什麼都有啊！

當兵回來以後畫的畫，絕大部分是跟馬祖體驗的生活有關。比方說，馬祖沒有電燈，要點煤油燈。到了晚上，我們有時候到附近的鐵板村，會去逛書店，經過他們住的地方，暗暗的，然後一盞燈在那裡，一家人在吃飯，說不定在等爸爸打魚回來。就很多想像。梵谷不是也畫那個吃馬鈴薯的人，就是一家人聚在那裏，所以很自然就畫那些東西。就是說，雖然對人生一竅不通，但是對人生很好奇，就是有一點人道關懷的感覺，看到弱勢的人，會覺得他們跟我一樣，為什麼過這種生活？

賴：這個跟洪瑞麟老師有沒有關係？

楊：沒有，妳是說因為他畫礦工嗎？洪瑞麟很喜歡盧奧，盧奧跟基督教很有關係，畫很多耶穌像，有人道主義的氛圍和關懷。洪瑞麟對藝術的基本認知或感受，我覺得是很正典的一個藝術家。之前我看了梵谷的傳記 *Lust for Life*（《生之慾》），就是歐文・史東（Irving Stone）寫的那本書，感受特別深。梵谷其實也是一個人道主義者，在當畫家之前，他是在礦區當牧師，曾拿東西給窮人吃，或是給他們衣服。尤其年輕的時候比較 sensitive，不是說老了就不 sensitive，是感覺不太一樣。那個時候的畫反映出對人的關懷，就是大的命題，就是對「人」非常想要探討。

楊識宏　1969　人生　91×72.5cm　油彩、畫布　桃園市立美術館典藏　圖片引自蕭瓊瑞編著，《歲月・心痕・楊識宏》（臺中市：國立臺灣美術館，2020），頁 26。（圖片授權：楊識宏）

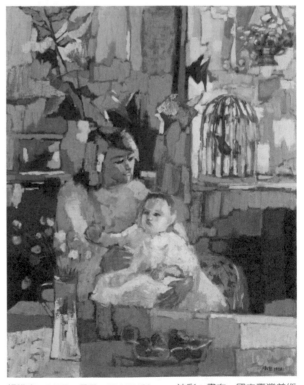

楊識宏　1972　母子　116.5×91cm　油彩、畫布　國立臺灣美術館典藏　圖片引自蕭瓊瑞編著，《歲月・心痕・楊識宏》（臺中市：國立臺灣美術館，2020），頁 24。（圖片授權：楊識宏）

賴：所以這一批作品，是您當兵時候就有的一些想法和念頭，退伍後才開始畫？

楊：對呀！

賴：您1970年代中期，開始接觸攝影和版畫；1976年去美國時，還去紐約普拉特版畫中心學石版跟銅版的技法，這些新媒材的學習，跟您後來提出「複製的美學觀」是不是有關係？

楊：我退伍後在中壢新明國中教美術，正好賴傳鑑就坐在我的斜對面，所以去教書也很愉快，沒事我們兩個就聊天，而且他知識蠻豐富，他以前寫過《天才的悲劇》，早期西方美術的介紹，賴傳鑑貢獻很大，他是從日文翻譯過來的。他本身創作達到很不錯的水平，我們很談得來，變成忘年之交。當時教書覺得很悶，因為心裡想的是要當梵谷，結果卻跑回中壢鄉下教書。有一次，我開畫展的時候，有一個教過的學生特地去看我的展覽，就寫了一封信給我，內容很令人感動。她說，那時候她發現我這個年輕的老師，每一次上美術課，不管是講藝術相關的故事或藝術史，或教他們畫畫，講完就會站在講臺旁邊的窗戶往外看，好像心事重重地在想著另外一個世界。就是說，我想要去巴黎，或者去當藝術家，可是怎麼會在這裡？後來我想，好吧！就像梵谷一樣，先到礦區或荷蘭，再到巴黎去。那臺灣的巴黎，不就是臺北嗎！其實那時候臺灣的藝術環境，不管是一般人甚至政府沒人在乎文化藝術。那時候國民黨整天想要反攻大陸，那有去管文化，所以那時候真正好的畫廊，春之藝廊算是好的，還有就是龍門畫廊，就沒有幾家。所以我把老師的職位辭掉，去臺北求職。當時臺北偶而會有一兩個好展覽，包括像曾培堯（1927-1991）他們的展覽，我們都會特地去看。偶而有郭柏川（1901-1974）和廖繼春老師的展覽。公家的展覽就是「省展」、「全國美展」等，非公家的就是「臺陽美展」。所以蕭瓊瑞（1955-）老師寫我，才會講說，我其實起步是從參加臺灣最local的展覽，最後end up到紐約的國際舞臺上，那個變化蠻有意思，值得探討。因為這個也不是任何人的對錯，而是社會的進程就是這樣子。當年臺灣國民所得很低，現在國民所得快要變成東亞第一名了，這是翻天覆地的改變。那時候我去求職，就像學古典音樂或者學聲樂的跑去夜總會或飯店裡唱歌一樣。我選擇跟藝術系比較有相關的美術設計，去應徵廣告公司，結果就被錄取。那是徐旭東（1941-）的遠東企業，包括百貨、紡織、水泥和運輸等，它們內部成立一個「裕民市場開發有限公司」，其實就是做廣告、做research and develop（研究和發展）。這麼多相關企業，足夠出版一份企業界內的刊物，就是《遠東人》。

賴：所以攝影跟版畫等媒材，是因為工作上的需要您才去學？

楊：沒錯。攝影和版畫還是屬於藝術啦！但是廣告界是所有的行業中最深入社會，而且經常接觸最新的訊息。所以業界那時候聽說百事可樂跟可口可樂在爭亞洲市場銷售與開發，他們就做市場調查。市場調查的問卷，高明到你根本看不出來是在做可樂市場的調查。

當然我們沒有去做，因為遠東關係企業的百貨需要很多美術設計，它算是當時臺灣很大的企業，我很榮幸認識這個企業。後來我早期的畫，就是自己想要畫的比較現代、前衛的畫，最早的買家是徐旭東先生。廣告業接觸的資訊都是最新的，我們經常要看日本、美國的廣告訊息。我後來作的廣告都得過獎，像「時報廣告獎」。包括報紙廣告、雜誌廣告或者設計的東西，一定會接觸到跟媒體和訊息有關的東西。我那時候就喜歡上攝影，比方說你做一個人壽保險的報紙廣告，你總要拍個媽媽，或者一個爸爸跟小孩什麼的。媒體本來就是廣告，媒體就是攝影，攝影就是影像。我們現在整天滑手機，全部都是被影像跟文字包圍啊！現在又更厲害了，那個時候還沒有電子媒體，我們大部分都做平面媒體，所以有機會接觸到攝影。當時在臺北做美術設計時，廖修平（1936-）老師剛好從紐約回臺灣，當時他正在各個學校推動版畫。我是因為在廣告公司接觸到一些外國雜誌，就叫公司訂一些美術或攝影的雜誌。那時候接觸到好多日本很好的設計家，他們也是版畫家。你知道那時候有一個叫做橫尾忠則（1936-）的日本設計家，他的版畫得過巴西聖保羅金牌獎。這樣的關係，讓本來對影像就很有興趣的我，自己摸索拍了很多藝術家、文人及音樂家等的照片。

那個時代版畫很新穎，是一種新的媒體。大家講，版畫不就是木刻嗎？不是喔！還有凹版、網版及平版，用的技法在傳統的美術表現方式裡算是很新的東西。而且版畫因為複數，故可以同時參加很多展覽。譬如，我參加英國的，還有邁阿密的版畫展，捲起來寄過去就行了。可能是我運氣好，我做的第一張版畫送去參加臺陽美展就得到金牌獎，然後送去省展也得到金牌獎。所以廖老師才會說，他認識過這麼多比他年輕一輩的人，我的版畫做得不錯。

攝影是我自己摸索出來的。那時候我搬到臺北，住在永和，自己搞一個暗房，自己沖片和印照片。張照堂（1943-）一直都在搞攝影，有一次他寫了一篇文章──〈臺灣的10位攝影家〉，把我也擺進去了，這就影響到我想進一步地探討。1976年我到美國，雖然只是很短暫的3個月左右，廖老師就說，你可以去全美國最出名的普拉特版畫中心。普拉特有一個印度教授，他教一版多色法。後來廖老師還跟他說，我的版畫做得不錯想要申請居留，請他幫忙寫推薦信。

**賴**：那麼這些新媒材的學習跟複製的美學有什麼關聯？

**楊**：因為那時我看到班雅明（Walter Benjamin, 1892-1940）寫了一篇〈機械複製時代的藝術作品〉，看了之後就發展出影像的複製的想法。本來版畫、攝影就是可以複製的，就自己在繪畫上提出一個「複製時代美學」的理論。有一次，我在臺灣展覽，某一個報紙的記者根本不知道這是什麼東西，他竟然說，楊老師以前還做過一些複製畫。我整個論述是在講複製時代美學，機械複製已非常普遍，而且影響到我們的日常生活。我曾經講過，你到巴黎看到一個泰國青年，或者日本青年、臺灣青年，或者巴黎青年，看起來都一樣，都是複製的，

為什麼？因為都穿牛仔褲啊！然後，嬉皮時代大家都留長頭髮，就是說連生活都在複製。還有一個理由，因為我在上班的時候，常常要用到複印機。一個東西去複印一下，如果機器很好的話，複製地很快，你複製10張，10張都一樣。所以這個讓我想到說，原來現在的生活已經漸漸失去了unique（獨特性）。其實消費社會的時代就是資本主義的生活方式，全世界在複製嘛，對不對？所以今天你說，即使去到摩洛哥，或者是去到巴黎、倫敦，你去看那些大品牌的旗艦店，每一家都一樣。到倫敦有Prada，到紐約也有Prada，全部都在複製。現在在臺北，也是什麼Bellavita啊！賣的東西其實跟美國都一樣，Hermes皮包也是到處都一樣。西方在六〇年代，所謂複製時代，就是指廣告、資本主義、消費社會的生活方式。美國在六〇年代藝術上已經有反應，就是普普藝術（Pop art），沃荷他會把那個康寶濃湯罐頭重複，可口可樂罐子重複，那也是一種複製。所以跟當時的環境、藝術的發展有關，那時候也是有這樣的現象。但是有一點必須提出來，因為我是在廣告界、設計界，又接受了班雅明的想法，還有實際看到消費社會的生活就是這樣。那時候總覺得，現代藝術一定要有理論基礎，所以我就提出這個想法。這在當時的臺灣是沒辦法接納的，那時候鄉土運動正在勃興，大家都在畫水牛、畫農村啦！普普藝術，閩南話說：「這是什麼碗糕？」我因為接觸廣告界接收到最新訊息，所以了解沃荷就是在搞這個。像那個詹姆斯‧羅森奎斯特（James Rosenquist, 1933-2017），他本來是畫廣告看板，他把義大利通心粉畫成一個畫面，所以那是普普藝術。我那時候，應該說是七〇年代初，等於也是複製他們的概念，但是在臺灣很少人知道。

賴：就是說，有受到那個時代的影響，可是還是您自己生活的體悟。那時候您所畫的複製美學作品，其實都是畫出來的，也不是真地去複印。

楊：概念是在講複製，可是我還是轉化成繪畫，因為我認為繪畫不是商品，是獨一無二的。繪畫是藝術門類裡比較重要的東西，所以我要堅守繪畫的獨特性。

賴：所以也沒有像安迪‧沃荷那樣，用版畫去複製？

楊：沒有，他是偷懶。他也是從當美術設計家開始的，本來不是畫家。他用絹印刮到畫布上，等於是版畫的概念，那也是一種複製的概念，所以我的創作其實也是很普普。我那時候畫百貨公司常見的服飾或內衣廣告，我有一張版畫叫〈三圍〉，都是日常生活看到的東西，但我還是把它還原到繪畫。如果只是講概念，那就拍個照片掛上去就好啦！但那樣好像又不能滿足我繪畫的慾望。

賴：1976年到1980年，您的畫作色彩開始變得比較單純化、意象也比較簡單。關注的焦點跟六〇年代晚期到七〇年代初期，又不一樣了。前一個時期您比較關注自我，就是不識愁的青年那樣的一些想法，這時候您關心的焦點，從自我轉移到比較注意外在社會環境。您到臺

北，面對的是外在都市文明，那麼這些創作形式跟內容的轉變，跟您學到的媒材或者新的觀念是不是有關係？

楊：對呀！這個其實都是在同一個時段發生的事情。就是說，我因為做美術設計，所以接觸到媒體、影像及攝影，這些反映到創作上都在同一個時期。

賴：剛剛有提到說，您受存在主義影響那個時期的作品，在觀念上，比如說您受看《聖經》、看存在主義這些著作的影響。那您在視覺表現上，有沒有特別受到那一個流派的影響？

楊：應該是這麼說，就是我從學生時代到快畢業的時候，就很喜歡德國表現主義畫派，特別是愛德華・孟克（Edvard Munch, 1863-1944）的作品是我最喜歡的，還有法蘭西斯・培根（Francis Bacon, 1909-1992）。

賴：所以像這些，您應該也都是從國外的書籍裡面去吸收養分的嗎？

楊：對。所以我常講，大概是藝專二年級左右，我看了很多畫冊。大部分都是借的，中央圖書館、道藩圖書館及美國新聞處圖書館，只要跟藝術有關的我都借回來看。

賴：可是這些圖書館，那時候書好像不能外借啊？

楊：可以，你要申請。中央圖書館的好像要在那裡面看，尤其是大的畫冊，不能借出來。所以在認識一些西方現代畫家以後，就會想要自己擁有，就像你剛剛講，不能借出來，也不能把它撕下來，所以就自己存很久的錢去買。我記得我第一次買西洋原版畫冊，當然《藝術家》雜誌或者《雄獅美術》應該都有出過，但是印刷比較沒那麼精良，所以我就自己買。我常常去衡陽路的大陸書店，它是賣進口書。每一次去看都流連忘返，世界美術全集、現代美術全集，一套都五、六十本，要買那一本？當然人家會說，就買梵谷啊！他是你的role model（榜樣）嘛！結果我想，那個以後一定有很多機會買得到，我就在有限的錢裡面選三本。第一次自己

楊識宏 1975 無法接連的空間 53×76cm 孔版／絹印版畫 國立臺灣美術館典藏 圖片引自蕭瓊瑞編著，《歲月・心痕・楊識宏》（臺中市：國立臺灣美術館，2020），頁42。（圖片授權：楊識宏）

花錢買西洋進口畫冊，就是要靠你的眼力，你看的是不是真的這麼厲害、這麼準。1967年左右，我買的三本書，一本是孟克，一本是法蘭西斯‧培根。我敢講，那時候臺灣大概沒什麼人知道法蘭西斯‧培根。還有一本是喬治‧莫蘭迪（Giorgio Morandi, 1890-1964），現在已經紅到不行。將近50年前我就挑這三本，最奇怪的是，我挑來挑去挑到Morandi。那時候他的一張畫可能1萬美金都不到，現在動不動就兩三百萬美金，Morandi現在夯得不得了！我有時候在講，藝術不能夠完全用新舊來判斷，好的東西是經得起時間考驗。那個時候沒有人甩他，畫一些瓶瓶罐罐，可是經過幾10年時間，發現太厲害了！這個才是真的藝術家個人的世界，他提出一個新的vision（視景）。

賴：所以就是這三位西方藝術家在那個階段對您的創作有啟發？

楊：從馬祖回到臺灣，還沒去教書，我就開始畫一些比較沉悶、晦澀的畫。當然不會去copy孟克的畫，可是精神是他的。

賴：莫蘭迪那一國的畫家？

楊：義大利。

賴：他比較偏那一種風格？

楊：他自己一個派別。現在很多人想要學他，包括藝術圈，甚至是廣告設計界或fashion（時尚）行業的。他們有一種說法，最近的新產品是「莫蘭迪色」，一般人不太知道什麼是莫蘭迪色，其實就是柔和的中間色。他一輩子就是畫些瓶瓶罐罐，就是所謂的still life，靜物看起來沒什麼大學問，可是他畫出一個大的世界出來。以人的精神狀態來講，他是一個很了不起的藝術家。

賴：老師1979年8月離開臺灣到美國去，您的畫風又再度轉變。那時候您的作品，會用歷史、文明、生命這些比較宏觀的議題做創作。這些變革和您在美國接觸到的「新意象」、「新表現」有什麼關係？您的「新表現」跟歐美的「新表現」有什麼差別？

楊：我去美國的時間點很重要，也很微妙。因為本來七〇年代中到末，西方藝術的發展已經走到minimal art，就是極簡藝術。它認為藝術跟宗教、文學、歷史都無關，藝術就是藝術本身，所以這個也丟掉、那個也丟掉。後來畫一張畫，就是一個顏色，灰的、黑的、白的。這樣走下去跟一般大眾越走越遠。在國外比較沒有碰過，在臺灣常常說，「你畫這是什麼物件（mih kiānn）？」「這什麼意思？」一片白的、一片黑的、一片紅的。我是講真正的minimal art，已經把所有東西都抽離掉，剩下什麼？一個畫框上面繃一個布，然後塗一個顏色。就是說很簡單，而且跟現實生活，或者跟視覺看到的周遭環境根本沒有關係，它是在講一個很pure、很純粹的概念。什麼叫繪畫？這個就叫繪畫。繪畫就是一個木框繃上畫布，上面有顏

色，而這個顏色它不是在講文學、也不是講歷史、也不講故事，什麼都不講，絕對是最純粹的，那個就叫minimal art。1979年我到美國，正好是minimal art從顛峰轉向式微的時期。歐美的年輕畫家說，我想畫我的愛人、我的母親不行嗎？為什麼我畫歷史的故事不行？其實那些畫所謂「新意象」的，還是有minimal art的影子。minimal art的理論基礎太強了，它不告訴你任何東西，繪畫只是一個物件。法蘭克‧史特拉（Frank Stella, 1936-）說 "what you see is what you see"，你看到什麼就是什麼。藝術不必去講故事、講歷史、講感情，就是這樣子。所以到了七〇年代末，歐洲的畫家跟美國的，尤其是年輕一代的畫家開始反動了，就是要有painterly，要有畫的感覺，要有故事和形象。

這個潮流，叫作 "painting revival（繪畫再復興）"。不是說把以前的東西直接搬回來畫，就臺灣來講，不是說再來畫牛車，而是用新的方法來畫，就叫做「新意象」。其實在minimal art裡面，約略看得出一些形象，或者是形象蠻清楚的。當時最紅的藝術家就是蘇珊‧羅森伯格（Susan Rothenberg, 1945-2020），我1976年去紐約剛好看到她的第一次個展，那時覺得繪畫可以這樣畫，很棒啊！看起來很過癮！她就是畫一匹馬的輪廓線，很minimal，她不畫毛、眼睛、尾巴，但你一看就知道那是馬，那變成她的繪畫語彙，只有很簡單的輪廓線跟一個顏色而已。我撰寫的《現代美術新潮》介紹過很多臺灣沒有人聽過的藝術家，包括義大利3C，3C就是弗朗西斯科‧克萊門特（Francesco Clemente, 1952-）、桑德羅‧齊亞（Sandro Chia, 1946-）及恩佐‧庫奇（Enzo Cucchi, 1949-），以及德國的巴塞利茲（Georg Baselitz, 1938-）這些人，那時候覺得這些藝術家很棒，好像突然為你開出一條新路。

西方很多人，尤其是理論、評論學者，喜歡做裁判官，說「繪畫已死」，不必畫了。其實更早就有人講繪畫已死，結果繪畫沒有死啊！大西洋兩岸美洲、歐洲畫家都有這個感覺，認為minimal art，我用一個字形容，叫做「貧血」，已經讓人很不耐煩。原本有形象的東西，在當代藝術中，是不能夠存在的，因為你是在映射一個東西，不是很純粹。但是，試想你每天都畫一個顏色的話，會不會累啊！

**賴**：那時候，臺灣大概就是林壽宇（1933-2011）在帶領minimal art。

**楊**：林壽宇在倫敦，他晚一點，大概八〇年代初期的時候，西方藝術界要談minimal art不會提到他的。

**賴**：他在倫敦的時候就是以minimal art著名。1976他首次返臺，後來影響到八〇年代初期的臺灣當代藝術家。

**楊**：那個時候我回臺灣時有碰過他。1979年正好是一個拐點，我去的第2或第3年，1982年，大家都還在畫抽象或minimal art。有一位藝術家菲利普‧加斯頓（Philip Guston, 1913-

楊識宏　1980　認同　177.8×127cm　油彩、畫布　桃園市立美術館典藏
圖片引自蕭瓊瑞編著，《歲月‧心痕‧楊識宏》（臺中市：國立臺灣美術館，
2020），頁65。（圖片授權：楊識宏）

楊識宏　1984　火鶴的狂想　169.5×218.5cm　壓克力顏料、炭筆、畫布
國立臺灣美術館典藏　圖片引自蕭瓊瑞編著《歲月‧心痕‧楊識宏》（臺中市：
國立臺灣美術館，2020），頁79。（圖片授權：楊識宏）

1980），他在紐約馬爾波羅畫廊（Marlborough Gallery）個展。他本來是畫抽象表現主義，還不是minimal art，抽象表現主義還分成很多不一樣的畫風。有人說，他是抽象表現主義裡的印象派，他的筆觸像莫內的畫，在市場上很受歡迎。加斯頓也不曉得那一根筋不對，突然開始畫卡漫似的人物，就是有形象而不是抽象。原本他是那家畫廊的大牌畫家，可是作風改變後一張畫也沒賣出去，畫廊就把他踢掉了。沮喪的他就去找德庫寧（Willem de Kooning, 1904-1997）訴苦，德庫寧看過他的畫，說：「很好，繼續幹！」加斯頓都快掉眼淚了，說：「全世界的人都反對我，只有你挺我！」後來證明德庫寧是對的。

「繪畫再復興」大約從八〇年代開始，很多年輕的藝術家說，這個有意思啊！整天叫我塗一個顏色，煩死了。加斯頓他畫什麼呢？他畫Ku Klux Klan就是三K黨，他就畫一個一個三角形，有一個洞。還有他抽菸抽得很兇，就用漫畫方式畫自己的側臉及一根煙。真的就是很拙劣的畫面，可是人家覺得這個有血有肉，讓年輕人覺得這樣才是真的繪畫。大家把他推為鼻祖，學術圈內在講新意象，一定會從他講

楊識宏　1983　有羊頭的山水　170.3×220.9cm　壓克力顏料、炭筆、畫布　臺北市立美術館典藏（圖片來源：楊識宏提供）

起。1979年惠特尼美術館（Whitney Museum of American Art）辦過「新意象展覽」，這個展覽很重要。新意象既然打破束縛了，就很野啦！德國那邊就把過去表現派的東西再發揚光大，變成更狂野的畫，所以也被稱為「新野獸派」，甚至有「壞畫」（bad painting）之稱。

這個時代其實蠻重要，因為隨著新表現、新意象，又有一個叫「後現代主義」的思潮。後現代主義簡單的講，就是重新回到各個文化傳統裡尋找表現的元素。所以說義大利的「超前衛」，是指評論家奧利瓦（Achille Bonito Oliva, 1939-）最喜歡的三位，加上帕拉迪諾（Mimmo Paladino, 1948-），可是他不是C開頭，常常都被忽略。他們就是回去義大利文化、美術史裡去找表現材料，德國就回到德國的去。所以你問到這一點很簡單，當然我就是回到我們東方的文化裡去找表現元素，因此跟他們就不一樣。

賴：例如〈有羊頭的山水〉。

楊：對呀！我畫那些山水，西方人不會畫這個東西呀！稍微懂得中國畫的人一看，說：「你這個不是拿中國畫開玩笑嗎？」不是啊！它是一個表現的方式。

賴：所以那是他們的概念，可是您用您自己的方法表現。

楊：有一次陳長華寫一篇，標題下得很好，說是「東方的新表現主義」，確實是。我為什麼可以在紐約畫壇崛起，這是原因之一。他們沒有看過這樣的東西，可是這個又合乎當時新的思想潮流。後現代主義本來是先在建築界出現，現代建築後來都是玻璃帷幕牆。就是說，他們不要古代的東西，不要圓頂或希臘柱子。可是後現代主義建築就是把以前的元素再抓回來，而繪畫就是在每一個自己的文化裡找養分。

賴：1989年到1997年，您開始使用，尤其是植物、化石、骨骸還有貝殼，做主要的圖像語言，進行半抽象的創作表現。那時候您提出「植物美學」的美學訴求。「植物美學」系列顯然比較接近東方的玄學，還有日本「侘寂」的美學觀。請問您當時想要表現的是什麼樣的心境跟精神？

楊：你都已經說出來了。有一個故事我已經講過太多遍，而且大概臺灣有稍微關注現代藝術的人，大概都知道這個故事，所以有時候我也就跳過去不講。

賴：帶去美國種子的故事？

楊：對！我種在我家院子裡，大約是1981、82年。那時我正在畫新表現主義，是很野的那種畫。簡單地說，那時候是吃葷的，後來我畫「植物美學」，差不多是1989年以後的事。我突然想到植物生長的奧秘，就大量地去研究相關文獻資料。植物看起來很柔弱，有一點像道家的思想。老子說：「弱者道之用」，其實植物很強，而且我自己體驗過，感覺很驚奇。但當時我沒有立刻畫，差不多到1988年後才開始畫。就是因為畫葷的畫，是很強沒錯，剛開始大家都在畫，「繪畫再復興」的時候是打得出來。可是我覺得要畫真正的自己，一個藝術家要忠於自己的感受。我就去紐約Botanic Garden（植物園）素描，還買很多相關的書籍來研究。非洲有千年的樹，像這個房子這麼大的一棵樹，具有千年生命的力量。中國西北部有一種胡楊木，隨便都是幾百年，可是人最多活200歲吧！樹動不動就是上千年，阿里山的神木都是900年或千年以上。植物雖然是靜穆，可是它含很大的力量。你知道印地安人如果說那一年玉米收成好，質量很高的，他們就把它留下來。不是留到明年種，他可以留到30年、40年、50年都可以。這個很神奇，怎麼這個東西，沒有變大也沒變小，更不會走，怎麼會有生命在裡面呢？這個讓我非常有興趣。所以那個時期，這個更感動人，而且帶有詩意的美，就是生和死，榮和枯，還有自然的規律。後來我在《紐約時報》看到一份文獻報導，有一位美國考古學家在死海發現一顆200年前的椰棗樹種子。他想這個東西還有生命嗎？已經200年了，如果人死了，早都已經腐爛了。他就拿去種，居然長出6尺高的樹，原來生命是在這麼不顯眼之處。法國作家紀德（André Gide, 1869-1951）說：「如果你是一粒麥子，就能夠再重生」。我那邊就

有一些種子，我給妳看，這裡面就是種子，這個不管多久拿來種，它還是會長。

賴：這是什麼種子？

楊：這個我也不知道，是我去雲南還是那裡買的。我不知道這是什麼植物。

賴：這種豆莢，臺灣也有，可是沒這麼巨大。

楊：植物很厲害，200年前的種子可以種出來，這確實是有根據的。這個時期我就發展出植物的美學，主要是因為我對生跟死，它的界線到底在那裡？生命的榮枯這種自然的規律很感興趣。而且植物本身的造型，不管是葉子、花瓣、花、樹、莖、根，都美得不得了，你看我這裡很多這樣的東西啊！

楊：這個好漂亮，放大做雕塑多漂亮啊！這個是已經很久的木頭，我喜歡這樣的東西。這是薊、蘇格蘭的薊。所以自然的東西，不管是植物、石頭、貝殼或種子，漂亮得很，對不對？所以那個時期，我就從吃葷的變成吃素的了。

賴：老師這個形容詞形容的很恰當，從東方新表現到植物美學的轉變。

楊：對呀！大概過程就是這樣。

賴：評論者認為您1998年到2010年的作品，是從半抽象轉為更單純內斂的空靈，因此把您歸類到抽象畫範疇。我想了解，就是說，因為抽象畫從1910年康定斯基的畫開始到1998年，您被歸類為抽象畫範疇的那年，已經發展將近90多年。您當時有沒有想過，您的抽象畫是要超越而不是停留在以前的抽象畫？

楊：抽象畫的歷史確實很久，我們東方的藝術家，其實整個文化背景是排斥抽象的。你去翻任何一本中國美術史的書，要找一張抽象畫出來，一張都沒有，對不對？

賴：有人說中國的書法就是抽象畫。

楊：對，後面就正要談到這個。繪畫受儒家思想的影響，孔子說：「子不語怪力亂神」，看不到的東西就不畫。中國的文化是很practical的、很現實、很實在的，一直到現在還是，抽象的思考是被貶抑的。5000年的中國繪畫史，不要講到民國以後，民國以後當然就有張大千（1899-1983），潑墨那也很像抽象。我回頭去看，發現中國文化裡抽象的元素其實很強。我講京劇為例，人從椅子跳下來，是從山上下來，然後揮兩下，已經是走幾百里路了，這些都是抽象的。其實中國是有抽象的美學，但是表現在藝術的，尤其在繪畫上，他們是反這個的，因為看不見，覺得沒有根據，不實在。這樣講好了，這是我個人的分析，東方的文化是屬於一種歸納的，我們不要跟老天作對，要天人合一；西方的文化是要上去月球，他還要去火星幹嘛的！為什麼呢？因為東方是歸納的；西方是分析的，打破砂鍋問到底。東方比較是內斂的，像侘寂美學是日本的，日本絕對是受中國影響。我最近在看一本書，所有日本最重

楊識宏　1995　第七日之前　188×244cm　壓克力顏料、畫布　藝術家自藏（圖片來源：楊識宏提供）

楊識宏　1995　安魂曲　198.2×248.9cm　壓克力顏料、畫布　私人收藏（圖片來源：楊識宏提供）

要的作家和畫家，都有去中國旅行過。包括芥川龍之介（1892-1927）、谷崎潤一郎（1886-1965），他們甚至還跟郭沫若（1892-1978）見過面。所以我們現在講東方的美學，其實就包括了日本，甚至韓國。我的重點是說，抽象好像在中國繪畫史上不存在，但其實是存在的，只是沒有被發揚出來。所以說，到後來你才感覺到原來它是轉到書法去了，尤其是狂草。打一個很簡單的比喻，書法當然是博大精深，現在的人永遠也沒辦法追趕上王羲之、米芾、蘇軾、張旭或懷素，永遠追不上。因為現代人整天滑手機，根本不用毛筆寫字啊！這就牽涉到我後來講的「意識流」，它在書寫的速度中，已經把形象的問題避開了，因為形象對東方美學來講是很大的束縛。蘇東坡就說：「論畫以形似，見與兒童鄰」，在評論畫的時候，畫得像不像？形似嘛！這個見解跟小孩子一樣。所以說，那個時候就有抽象的思想，太厲害了吧！對不對？所以說，要跟他們不一樣很容易，只是說整個西方藝術發展的話語權在他們手中，所以你說的不算。其實如果要我們說了算的話，那怎麼會沒有抽象藝術。而且怎麼樣超越他們，跟他們不一樣？我畫的抽象畫就跟他們畫的不一樣，就是因為我們的文化背景、知識結構都不一樣。谷崎潤一郎就說，美是經常隱藏在那個虛實掩映和幽微光影的微妙關係當中。這個太高明了，這就是東方的美學。杉本博司（1948-）或安藤忠雄（1941-），其實都受這個影響，但是谷崎比較早，他是近代文學的文豪。這個影響的根源是從中國文化來的，到現在為止，日本、韓國最高級的知識份子其實都會看漢字，會寫書法，這個太高明了。所

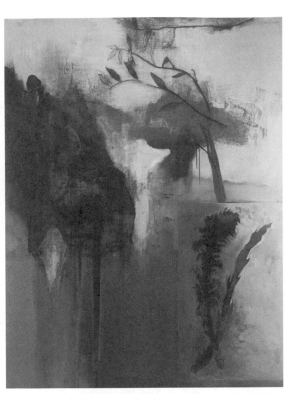

楊識宏　1987　自然循環的神話　223.5×172.7cm　壓克力顏料、畫布　國立臺灣美術館典藏　圖片引自蕭瓊瑞編著，《歲月‧心痕‧楊識宏》（臺中市：國立臺灣美術館，2020），頁 90。（圖片授權：楊識宏）

楊識宏　1990　渲染的心情　220.9×170.3cm　壓克力顏料、炭筆、畫布　臺北市立美術館典藏　圖片引自蕭瓊瑞編著，《歲月‧心痕‧楊識宏》（臺中市：國立臺灣美術館，2020），頁 112。（圖片授權：楊識宏）

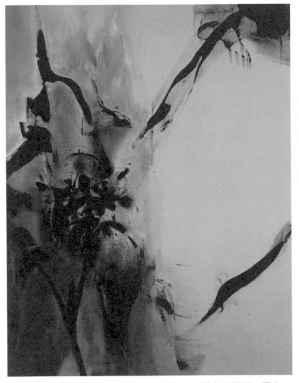

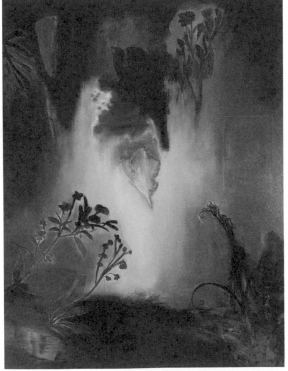

楊識宏　1993　黑色之花　198×152cm　壓克力顏料、畫布　私人收藏（圖片來源：楊識宏提供）

楊識宏　1994-95　花神殿　壓克力顏料、畫布　198.5×152.5cm　高雄市立美術館典藏（圖片來源：楊識宏提供）

以在所有中國藝術的表現形式裡面，我最推崇書法，書法裡面又以狂草的藝術性最高。老實講，狂草一拿出來，不要說外國人，就是中國人也不見得看得懂。字的結體、結構你不一定看得懂，因為它已經轉化成一種很微妙的造型語言，就是抽象的美。所以說，楷書我覺得像是寫實的畫，行書是半抽象，草書根本就是抽象。

在法國住很久的雕刻家熊秉明（1922-2002），他研究過書法。他說，狂草是「旋生旋滅」，你絕對很少看到寫狂草的寫一下還停頓一下，他是啪啪啪，就像呼吸一樣，一氣下來，寫得很快。而且那是在意識與潛意識的邊緣地帶，是練了很久，到後來他已經忘記技巧，技巧已經變成記憶了，太美了！西方人一輩子也研究不出書法的美。美國有一個抽象畫家布萊斯・馬登（Brice Marden, 1938- ），自認為對中國書法很有研究。我覺得他的畫有部份受書法影響，可是他只看到結構。書法不是由上往下寫嗎？是一行一行的結構，他看出這個妙，因為西方的文字沒有相互間、行與行的關係。中國的書法有一種形容，叫「疏可走象，密不通風」。它不是說只看一個字，是看整體的，有大有小，然後有墨多的，也有墨少的，裡面學問太大，我每一次看到書法，都五體投地。

賴：老師有寫書法嗎？

楊：有啊！你看那邊一大疊我練的書法，但還早得很啦！像張旭、懷素他們寫禿掉的筆就丟在那裡變成筆塚。

賴：您什麼時候開始練書法？

楊：就差不多在2007年以後。2003年我參加韓國的國際書藝雙年展，受到好評，其實我的作品不是書法，而是把書法轉化成繪畫。所以2003年第一次參加，2005、2007年他們繼續邀請我。2007年的時候，我發現書法很有意思，後來就把它變成藝術的內在和外在之間的轉化，那就不一樣了。我開始注意去看書法理論或者是書法家，才知道中國所謂文人畫，文人最注重的就是書法。像明朝徐渭（1521-1593）詩寫得好，還寫劇本、文章、書法和畫畫。大家都說他的畫最好，甚至我有朋友說他是「中國的梵谷」，可是他認為自己最好的是書法。溥心畬（1896-1963）也是一樣，因為書法呈現的是從心到手，呈現這個人真正內在的本質。在我看來，書法是最高的藝術形式。

當然也有很多人會說，他的創作受書法的影響，但我覺得深淺度還是有差別。有些人會說我的畫有一種飛白筆觸，有的下面就是幾條線而已。我說，因為學書不是分碑學和帖學，北碑南帖嘛！這個剛好是陰和陽。碑都是陰文，出來的是反白的。所以你把它利用到現代繪畫的表現裡，其實是蠻妙的東西。張大千去巴黎拜訪畢卡索，還送了幾支毛筆給他。當然不要低估畢卡索，他跟張大千講，"If I'm a Chinese"，他講法文啦！如果我像你一樣是中國

人，我不會當畫家，我會當書法家，他把書法放在第一位。所以，如果你跟徐渭說：「你的
畫很好」，他不會很高興；但是說：「你的書法很好」，簡直是不得了。中國從二王、米芾、
張旭、懷素、孫過庭等人，他們每天都在寫。有一個形容講張旭，說他在池塘旁邊練習寫書
法，寫到整個池塘都變黑的。很誇張，很形象化，對不對？這就像運動一樣，為什麼運動高
手像Tiger Wood可以打得那麼好，年紀輕輕就拿到三冠王，那是因為他每天都要練球。書法
也一樣，這些人每一天都在寫，寫一輩子了。它已經變成muscle的memory，已經變成肌肉
的記憶，太精彩了！現在真正好的書法，像顏真卿的〈祭姪文〉借去日本展，日本人都來拜
啊！三、四十萬人去看，但臺灣沒有太多人看重它。〈祭姪文〉裡面學問很大，因為它字有塗
改。為什麼？簡單的講，就是人都會犯錯，可以看出心情的起伏，寫來很自然。他不是修飾
過再換一張再寫啊！看起來是很簡單的形式，可是他不管是理性，還是感性，全部都灌注在
那兒。我也講過好幾次，王羲之寫完〈蘭亭序〉他很喜歡，隔兩天他又再寫，大概寫了十幾
本，沒有一本比第一次在蘭亭集會時寫的好，這東西就是無法拷貝，好的藝術就是這樣。所
以你說我轉到抽象，當然我也希望能夠把形式內容都兼顧，然後把東方文化的元素、底蘊都
灌注到我的抽象畫裡。有一次我參加中國一個大型抽象畫展覽，臺灣只有我一個人參加。展
覽的主旨說：「抽象是一種關於自由的表達」，展覽叫做「氣韻」，先在深圳展，之後巡迴展
至北京、上海、香港及紐約。展覽有辦座談會，他們聘請中國社會科學院專門研究哲學的學
者參加，他就說：「抽象我看這麼多，最喜歡你的作品」。當然抽象畫不太講究內容，可是我
覺得一個好的繪畫就是內容跟形式的決定，因為西方抽象畫最大的問題就是完全變成形式主
義，它要創造一個新的形式。沒有人畫過，那你就是最厲害的。不要去講內容，視覺藝術最
重要的就是形式。可是它這樣走下去，最後變成Formalism，就是形式主義。我們中文講的比
較好聽，不用內容的說法，內容好像就變成很狹隘，而叫底蘊。那個底蘊，我覺得是非常重
要的，因為那個就是所謂耐看，簡單的講，或者說很經看。一個畫你看完還會想再看，而且
你每一次看都不一樣。它是一個有生命，而且它的美是有各種內涵在裡面。西方的抽象畫，
有的就是這樣，它形式看起來很創新，可是再看就沒得看。我再用一個例子來形容，就是畢
卡索很瞧不起法國畫家勒澤（Fernand Leger, 1881-1955）。他說，勒澤的畫看的前5分鐘，跟再
看半個鐘頭，結果是一樣的，就5分鐘就看透了，因為沒底蘊、沒內容。西方比較講究形式，
所以整個不是只有繪畫的問題，而是文化和它的背景，甚至意識形態，總合起來所產生的東
西。我們看流行的東西就好，現在Louis Vuitton出一個新的包包，或者Hermes出一個包，它
就是弄一個新的形，其實東西都一樣，而且作用都一樣。我剛剛講侘寂美學，那就不一樣
了，它形式其實沒有太大改變，可是一看你就被吸進去，而且越看越妙越耐看。它就是像我

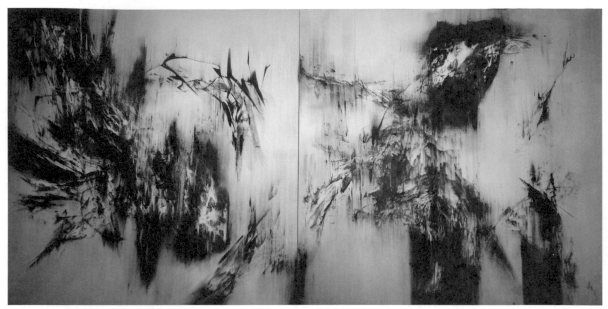

楊識宏　2013　迅雷　200×400cm　壓克力顏料、畫布　私人收藏（圖片來源：楊識宏提供）

剛才給你看的，那是很本質的東西。

　　賴：所以老師就是要追求這種有底蘊的抽象畫。

　　楊：這樣講也好像太籠統，應該怎麼講，我也想不出好的講法，因為繪畫本來就很難用

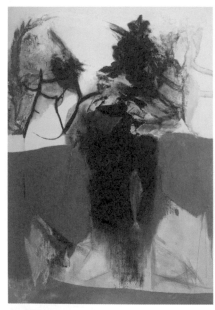

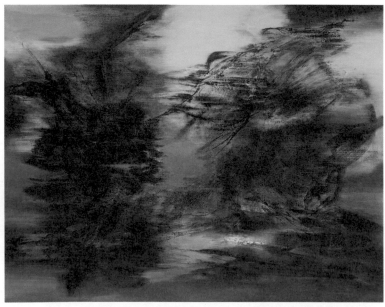

楊識宏　2002　春之心　162×112.3cm　壓克力顏料、炭筆、畫布　私人收藏（圖片來源：楊識宏提供）

楊識宏　2013　開闊　172×221cm　壓克力顏料、畫布　私人收藏（圖片來源：楊識宏提供）

文字來形容，所以歌德才說「繪畫不是用談的」，除非你是在那個畫前面，那可以討論一下。基本上繪畫就是用看的，不是給你去談的。如果說你是有創作經驗的人，大體上就比較能夠接受，你要用文字對一般人講清楚，沒那麼容易，文字是有限的。

賴：請問老師，2003年您參加韓國「世界書藝全羅北道雙年展」，開始對水墨材質有所體驗跟實踐。能不能談一下您對水墨這一項「既新又舊」材質的思考，是什麼樣的體驗與心得？跟您後來發展出來的「東方詩學」系列有什麼關聯性？

楊：剛才我們談的，多少都已經包含到書法跟繪畫的關係，還有意識跟潛意識的關係，我剛剛談書法不是談的蠻多嗎？就是發現原來最高的藝術表現形式居然是書法，而不是繪畫本身。

賴：不過您在創作的時候，畢竟是在畫畫，不是在寫書法。您怎樣把所認知到具有那麼高抽象意義的狂草，轉化為視覺的語彙呢？

楊：狂草，我剛剛講「旋生旋滅」，它是速度嘛！因為意識常常在把關，就是說，這個不能這樣寫，那個不能那樣畫。可是你一旦進入到似有似無、似是而非的時候，進入到意識與潛意識曖昧模糊的狀態時，就是所謂「忘我」。你已經忘記你自己，就叫做「神韻」、「氣韻」好了，這時候才會生出來。所以這不好講，但是簡單講，就是說書法它轉化成繪畫的可能性，還有很多可以拓展的地方。

賴：寫書法是用毛筆在寫，可是你畫的時候並不是用毛筆，那怎麼樣去轉換出來呢？

楊：有時候不同的工具，但是用相同的理念去做，它產生的效果是不一樣的。很簡單啊！中國的毛筆是尖的、圓的，西方的畫筆是扁的，基本上西方的畫筆全部是扁的，所以它這兩個也不能模仿，也不需要模仿。但是如果你是用圓的筆的精神，用扁的筆來畫，它

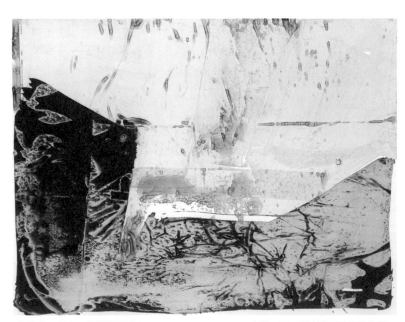

楊識宏　2007　意識流系列 S-O-C#32　51×66cm　水墨、紙　國立臺灣美術館典藏
圖片引自蕭瓊瑞編著，《歲月・心痕・楊識宏》（臺中市：國立臺灣美術館，2020），頁134。（圖片授權：楊識宏）

會產生一個很不一樣的，就是跟純粹沒有那種想法是不一樣的。所以像書法的勾啦！勒啦！撇啦！那學問很大，即使是這樣下去，要上去一點再下來。西方沒有這樣的東西，因為中國字是世界上少有，大概只有一兩個民族的文字是象形的。西方的ABCD字母本身沒什麼意義，就像1234也沒什麼意義。但是中國的字是象形的，它已經轉化過一次了，妳看「山」這樣寫，它已經從實體的山轉化，而且這個轉化是造型的轉化，因為它是象形的。大概到最後就是抽象跟意識流跟書法這幾個概念的分析，還有它的轉化跟研究，大概是這樣子的。

賴：因為意識流（stream of consciousness）是文學，尤其是小說有所謂意識流概念的傳遞。從文學方面來看，其實老師您自己本身對文學、電影都很有研究，也善用各種不同藝術創作的媒材。因為您對文學跟電影，像文學的文字力量，或電影的影像力量，您其實是有很深的體會，也撰寫過很多文章討論過這些方面。所以當您提出這種所謂意識流的創作概念的時候，這個文學跟藝術之間的關係，您是不是可以再跟我們分享？

楊：首先，意識流這個term，是1890年美國心理學家威廉・詹姆斯（William James, 1842-1910），就是亨利・詹姆斯（Henry James, 1843-1916）的哥哥，他提出來的。亨利是作家，威廉是心理學家，他提出來的只是一個概念（concept）而已，真的體現在文學裡，是《尤利西斯》（Ulysses），就是詹姆斯・喬伊思（James Joyce, 1882-1941）寫的小說。中國有一個作家叫蕭乾（1910-1999），他說《尤利西斯》是天書。另一位心理學家卡爾・榮格（Carl Gustav Jung, 1875-1961），他也看了這本書。他寫信給喬伊思說：「我花了三年才把你這本書讀通啊！」他說，這是一部很大手筆的書，我受益良多，但是我永遠不會喜歡這本書，因為這本書太磨損神經。其實很少人真的好好把它看完，因為那本書的原文，最後一章有38頁，又分成八大段，只有第四段跟第八段後面有一個句點，整個38頁、八段裡面沒有半個標點符號，你說怎麼唸啊？所以他是完全打破所謂藝術表現的手法或形式。這就像是立體派一樣，它顛覆了傳統的繪畫構成方式。喬伊思像文學界的畢卡索一樣，他創立一個新的高峰，有的人激賞，有的人罵得要死，怪它太磨損神經了。但是，它是一個新的表現方法與形式，在文學上從未有過這個理念，因為人的思緒跳來跳去的，整個八段是在講一個女子胡思亂想，本來這就是人真正的內在與外在，意識和潛意識的狀態，這在文學界有一個說法叫「內心的獨白」。你把它轉化到視覺藝術，就是一個新的concept。所以說，現代藝術最強調的就是內在的真實。以前的畫家，我是講文藝復興或照相術發明以前，就是畫外在看到的東西，到了現代主義以後，才有畫內在的視景。高更（Paul Gauguin, 1848-1903）說：「我閉上我的眼睛，為的是要看到」。很弔詭吧！閉上眼睛就什麼也看不到啊！這是內觀，看內在的東西，這就是現代繪畫的精神。我的著作《藝思錄》，就是一種內觀、內省的紀錄，內容有如金句式、格言式

的，不是連貫有情節的，它是一個思考的結晶，只要裡面一句話能夠打動你就受用無窮。比方說，裡面講到「深者見深，淺者見淺」，這麼簡單的句子，你必須仔細去思考。我運用書法的概念，尤其是狂草和意識流結合的理念，我覺得這是蠻重要的。將書法轉化為「意識流」系列也是一樣，不要一直認為意識流是文學的，它所啟發的是人與心理學的關係。我們看到的每一個人，都只是冰山的一角，他下面的冰，水下面的潛意識才是真正的他。

我透過水墨這古老的媒介進行大的創新，一般人會認為你只是將水墨畫變一下而已。中國水墨畫雖然有所謂皴法，但它不重視肌理，西方繪畫的物質性比較強，所以它注重肌理。我作品裡的肌理是從版畫的概念轉過來的，很多東西可以在裡面發展的。中國所謂新文人畫，根本沒有什麼新意。水墨畫上千年來沒有再開發出新的領域，我的作品其實只是一個twist，就是一個很重要的眉角，轉一下就變成這樣子了。你有沒有看過水墨這樣畫的，沒有吧？後來我「意識流」系列展覽的時候，國美館還馬上收藏了兩張。也就是說，我把一個已經上千年的水墨畫拓寬了。所以我常常講，畫家跟藝術家是不一樣的，藝術家是provocative，有啟發性的，而且會打開另外一個領域，闖出一條新路。

賴：最後想請問老師，您對未來有何新的挑戰方向？

楊：2019年我開始又把攝影跟繪畫結合，這也是沒有人做過的。

賴：有發表嗎？

楊：有啊，王焜生策展的，在高雄琢璞藝術中心展。我準備要把繪畫跟攝影再度結合，這是一個全新的概念。我提出一個媒介本身，或者叫媒體，英文是medium。媒材本身沒有主觀意識，沒有高下之分，你不能說油的就比水的好，或者是說雕塑就比繪畫強。材料本身是沒有高下之分的，重點是誰在使用這個材料，而且把這個材料最大的可能性發揮出來。攝影，尤其現在的智慧型手機，每一個人都可以拍照。我2019年展覽的作品，就是用智慧型手機拍出來的，觀眾以為是繪畫，其實是攝影，我提出一個新的觀看方式。

賴：展覽名稱就叫「觀看的方式」嗎？

楊：展覽名稱叫「觀看美學——攝影與繪畫之間的辯證」。有一對很有名的德國攝影家夫婦，伯恩和希拉‧貝歇（Bernd Becher, 1931-2007 & Hilla Becher, 1934-2015），他們曾經參加過巴西聖保羅雙年展，6張或9張一組拍水塔的照片，得到雕刻大獎。它是照片沒錯，但他們要表達的不是材質本身。Minimal Art的大師唐納‧賈德（Donald Judd, 1928-1994），有一年參加聖保羅雙年展，他運過去9塊磚塊，把它們疊起來，就這樣而已，他也是得到雕刻大獎。就是說，你怎麼樣看待這個媒材，或是你把媒材的可能性或定義重新探討的話，它就變一個新的東西。有的人可能說，你這是水墨，我說這個是繪畫，因為我是用繪畫的觀念把水墨媒材

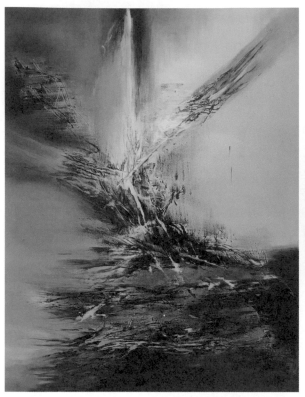

楊識宏　2015　春雷　197×152cm　壓克力顏料、畫布　私人收藏（圖片來源：楊識宏提供）

楊識宏　2019　偶然／必然　80×60.5cm　複合媒體　藝術家自藏（圖片來源：楊識宏提供）

重新釐定及表現。我的攝影，也是可以複數的，可以洗兩張、三張或四張。但我的就是一張，那不是就像繪畫嗎！2019年的展，有的說它是跨領域，因為是用影像，沒有畫嘛！

　賴：這些作品都老師拍的？

　楊：對，但是在視覺效應上，它是繪畫。我是將數位影像輸出到畫布上，就跟安迪・沃荷用印的道理一樣，但我只有一件，它有點立體的，像浮雕一樣。不是說每一張我隨便拍都可以，它必須是我心中的意象，而且必須符合繪畫的美學要求，才變成作品。

賴：所以拍的對象是您看到現實世界的東西，再把它轉化成您的概念？

楊：對，可是現在它已經不存在了。繪畫就叫做unique，只有一件，全世界只有一件。攝影可以變成複數，但是我只做一件而已，所以我在觀看的時候就已經在畫了。我覺得這是一個可行的，至少比那個NFT（非同質化代幣），更藝術吧？

賴：確實看起來，您不說的話，覺得每一張都像一張抽象畫。

楊：而且沒有人這樣畫過，它本身只是媒材，是用科學的技術，就是數位，把它產生出來。媒材有各種用法，只是看你怎麼用它，它其實跟我的畫作一樣的，你一看就知道這很像我的畫，而且還要避開已經既有的形式。比方說，我也看到一個牆壁，上面劃一刀，那就是封塔那（Lucio Fontana, 1899-1968）嘛！那我何必又去抄襲。所以這是我的繪畫語言，我把媒材的界限打破了。它就是繪畫；線條、構圖、色彩、肌理都有啊！而且這意象是我肯定它的，你會說，這個是翻拍原有的東西，但你現在去找，全世界都找不到了。因為這是一輛垃圾車，早就報廢了，所以這是觀念藝術啊！這個觀念我覺得發展性太大了。畢卡索很厲害，他說：「藝術是一種發現，不是發明」，這不是我發明出來，是我發現的，我覺得這比畫還漂亮。

賴：所以老師這個新的系列還會繼續做下去？

楊：我的創作是無時無刻都在進行，只是媒材、形式、方法容或有不同。不過說老實話，這個疫情和我的眼疾，對我目前的創作有蠻大的干擾。對我而言，藝術創作是我一生的志業，鞠躬盡瘁，死而後已。

楊識宏　2015　快板　152×203cm
壓克力彩、畫布　私人收藏
（圖片來源：楊識宏提供）

【左頁左下圖】
楊識宏　2016　崇高
203×152.7cm　壓克力彩、畫布
藝術家自藏
（圖片來源：楊識宏提供）

# 楊識宏 大事紀

| 1947 | · 10 月 25 日，出生於中壢。<br>· 本名楊熾宏。 |
|---|---|
| 1948 | · 隨父母遷居桃園。父親於糧食局米穀檢驗所工作。 |
| 1952 | · 全家搬回中壢。 |
| 1953 | · 入中壢新明國民學校就讀。隨母親至教堂禮拜，從小受基督教思想薰陶。 |
| 1959 | · 考入省立武陵中學就讀。 |
| 1960 | · 初一時，因閱讀《生之慾——梵谷傳》深受感動，並立志從事藝術創作。 |
| 1964 | · 插班考進臺灣省立臺北建國中學就讀。 |
| 1965 | · 建中畢業，考進國立藝專美術科西畫組。 |
| 1968 | · 國立藝專美術科畢業。 |
| 1970 | · 退伍返鄉，任教於新明國中。 |
| 1971 | · 國立藝術館首次個展。<br>· 與張瑞容小姐結婚。<br>·〈人生〉入選第 25 屆「省展」。 |
| 1972 | · 〈有船的風景〉入選第 26 屆「省展」。 |
| 1973 | · 臺灣省立博物館第二次個展，展完又移至國父紀念館展出。<br>· 〈母子〉獲第 27 屆「省展」西畫組第三名。 |
| 1974 | · 臺北美國新聞處「楊熾宏油畫個展」。<br>· 辭去教職，任《遠東人》雜誌美術指導。<br>· 〈合奏〉獲第 28 屆「省展」西畫組優選。 |
| 1975 | · 絹印版畫入選邁阿密國際版畫雙年展。<br>· 擔任華美建設公司美術設計師。<br>· 〈日子〉獲第 38 屆「臺陽美展」版畫類金牌獎。 |
| 1976 | · 赴日本及美國旅行。入普拉特版畫中心研習石版、銅版的製作，並熱中於攝影。<br>· 版畫〈無法接連的空間〉獲第 30 屆「省展」版畫部第一名。 |
| 1977 | · 臺北龍門畫廊「『複製』觀念的連作」個展。 |
| 1978 | · 6 月，與陳庭詩、李錫奇、李朝宗四人組成「版畫四人展」，赴東南亞巡迴展覽。<br>· 為《藝術家》雜誌撰寫「攝影訪問」專欄。<br>· 任國立藝專美術科兼任講師。<br>· 兼職於《中國時報》、《工商時報》及《時報周刊》，任藝術指導或顧問。<br>· 絹印版畫為新加坡國家美術館典藏。 |
| 1979 | · 4 月 6 日 - 15 日，臺北阿波羅畫廊「楊熾宏油畫個展」。<br>· 8 月，獨自卜居美國紐約皇后區傑克森高地。<br>· 10 月，妻子、兒子來美團聚；隔年租賃紐約十七街畫室。 |
| 1982 | · 6 月，作品於蘇荷區蘇珊考德威爾畫廊（Susan Caldwell Gallery）展出。<br>· 9 月，於蘇荷視覺藝術中心（Soho Center for Visual Artists）展出。 |
| 1983 | · 畫室遷至 Tribeca 赫得遜街，與謝德慶分租一個空間。 |
| 1984 | · 紐約西葛當代畫廊（Siegel Contemporary Art Galley）專屬畫家（1984-1987）。<br>· 紐約市亞美藝術中心（Asian Arts Institute）舉行紐約首次個展。<br>· 紐約州政府補助出版第一本畫集《紙上作品》，由著名評論家姚約翰（John Yau）作序。<br>· 獲得 P.S.1 美國「國家工作室」（National Studio Program）計劃之獎助，進駐「鐘塔」（Clocktower）畫室二年。<br>· 首度返臺於新象藝術中心及高雄市中正文化中心個展。 |
| 1985 | · 露絲西葛畫廊個展。　　· 麻州大學畫廊個展。 |
| 1986 | · 前往中國西北地區及北京旅行。<br>· 赴倫敦費賓卡森畫廊（Fabian Carlsson Gallery）舉行歐洲首度個展，並參觀大英博物館及「薩奇收藏」（Saatchi Collection）當代藝術品。 |
| 1987 | · 著作《現代美術新潮》由藝術家出版社出版。<br>· 成為麥可沃斯畫廊（Michael Walls Gallery）專屬畫家。<br>· 赴哥斯大黎加國家美術館畫廊個展，並參觀熱帶原始森林，獲得創作靈感。 |

| | |
|---|---|
| **1989** | ・改名為楊識宏。<br>・獲美國紐約州州長頒發「傑出亞裔藝術家獎」。<br>・麥可沃斯畫廊個展。 |
| **1990** | ・參加美國威斯康辛州密爾瓦基大學美術館「手頭的事情——當代素描」（The Matter At Hand: Contemporary Drawings）聯展，與露易絲・布爾喬亞（Louise Bourgeois, 1911-2010）等知名藝術家共同受邀展出。 |
| **1991** | ・參加臺北市立美術館「臺北、紐約：現代藝術的遇合」聯展。 |
| **1995** | ・紐約歐哈拉畫廊（O'Hara Gallery）專屬畫家。 |
| **1996** | ・歐哈拉畫廊個展，畫集由美國著名藝評家當諾卡斯畢（Donald Kuspit）作序。<br>・北京國際藝苑美術館個展。 |
| **1997** | ・接受日本倍樂生公司（Benesse Corporation）訪問，內容收錄於該公司製作發行之錄影帶 ——《現代美術與美國》（Contemporary Art and America）。 |
| **1999** | ・高雄山藝術館「楊識宏紐約廿年——火與冰的軌跡」展。 |
| **2001** | ・受聘為國立臺灣藝術學院駐校藝術家及客座教授半年。<br>・應邀參加紐約石溪大學（Stony Brook University）主辦「15 位亞裔美國藝術家」展覽。<br>・臺北亞洲藝術中心個展。<br>・7 月，首次赴上海參加上海美術館「本位與對話：臺北現代畫展」。 |
| **2003** | ・首爾世宗美術館個展。<br>・參加韓國「世界書藝全羅北道雙年展」。 |
| **2004** | ・1 月，參加「比較沙龍」展於巴黎歐德耶藝術空間（Espace Auteuil）。<br>・6 月，著作《攝顏：臺灣文化人攝影紀事》出版。<br>・策劃「板塊位移——六位臺灣當代藝術家展」於紐約 456 畫廊及林肯中心柯克畫廊。<br>・9 月 23 日 - 10 月 24 日，國立歷史博物館「象由心生——楊識宏作品展」。 |
| **2006** | ・2 月，被檢驗出罹患早期前列腺癌。<br>・11 月，參加評論家羅伯・摩根（Robert C. Morgan）策劃的雙個展於紐約 2×13 畫廊。 |
| **2007** | ・5-6 月，首度創作水墨「意識流」系列。<br>・10 月 16 日 - 23 日，北京中國美術館「心象情境」個展。 |
| **2008** | ・4 月，由藝術學者艾瑞克・席那（Eric Shiner）策展，於紐約中國廣場畫廊（China Square Gallery）個展。<br>・5 月，母親病逝。<br>・8 月，臺北國際藝術博覽會發表「水墨新探——意識流系列」。 |
| **2009** | ・2 月，應聘為國立臺灣藝術大學美術系、所客座教授。<br>・返臺寓居於淡水紅樹林。<br>・9 月 19 日 - 10 月 18 日，國父紀念館中山國家畫廊「雕刻時光——楊識宏個展」。 |
| **2010** | ・11 月 13 日 - 2011 年 2 月 13 日，國立臺灣美術館「歲月・流光——楊識宏創作歷程 40 年」個展。 |
| **2013** | ・Discovery 頻道《華人藝術紀》系列紀實影片開拍，首次製作國際級華人藝術家楊識宏、李真、徐冰及張洹四人紀錄片。楊識宏專輯於 12 月 15 日首播，總計於 28 個國家播出。<br>・6 月 1 日 - 11 月 24 日，歐洲「全球藝術中心基金會」（Global Art Center Foundation）邀請亞洲藝術中心共同策劃第 55 屆威尼斯雙年展平行展「文化・精神・生成」（Culture・Mind・Becoming），楊識宏以〈開闔〉、〈驚蟄〉等作於莫拉宮（Palazzo Mora）展出。 |
| **2014** | ・亞洲藝術中心年度大展「複調的詩學——楊識宏個展」。<br>・受邀參加紐約歷史博物館「美籍華人」文獻展首場活動：Discovery 頻道《華人藝術紀》美國首播及講座。 |
| **2015** | ・10 月 15 日 - 11 月 1 日，日本東京上野之森美術館「永恆的當下——楊識宏近作展」。 |
| **2017** | ・12 月 16 日 - 2018 年 3 月 4 日，北京亞洲藝術中心「計白守黑——楊識宏意識流系列近作展」。 |
| **2019** | ・4 月 3 日 - 5 月 5 日，廣東美術館「磅礴——楊識宏作品展」。<br>・12 月 9 日 - 31 日，高雄琢璞藝術中心「觀看美學——攝影與繪畫之間的辯證」個展。 |
| **2020** | ・國立臺灣美術館策劃「家庭美術館——藝術家傳記叢書」《歲月・心痕・楊識宏》出版。 |
| **2021** | ・4 月，著作《藝思錄》由印刻文學出版。 |
| **2022** | ・10 月 18 日，接受「台灣藝術史研究學會」執行，文化部「臺灣藝術研究」經費補助之「點燈傳藝——戰後至解嚴期間（1945-1987）帶領風潮臺灣美術家之訪談調查研究及出版」團隊訪談。 |

# 莊普訪談錄

2023年2月8日，臺北市

**賴明珠（以下簡稱賴）**：老師好，我們今天想針對您一生的創作來做回顧與訪談，因此有些問題想請教老師。可不可以請老師先談一談，早期從1960年代到1970年代，您從復興美工畢業，之後到西班牙留學。也就是說，您從國內到國外，這樣一個學習歷程的轉變，還有您在復興美工跟後來到西班牙唸書的時候，這兩個階段有沒有那些老師對您的影響是比較大的？

**莊普（以下簡稱莊）**：在復興美工的時候，影響我最大的大概就是蘇新田（1940-）。他以前是師大第一名畢業，當時很有名的繪畫團體叫「畫外畫會」，蘇新田就是其中的一位。他剛畢業的時候就來我們學校任教，他教的是油畫跟素描課。那時候，他走的比較是超現實主義、達達主義的路線，所以他給我們一些當時比較新穎的純藝術觀念，這些對我的影響很大。

**賴**：除了蘇老師，還有沒有別的老師？

**莊**：其他老師我比較沒印象，但有一個做平面設計的老師余秉中，對我的影響也蠻深的。

**賴**：您唸復興美工是60年代晚期，當時蘇新田剛從師大畢業，他還沒有去國外。聽說他有一陣子好像去了香港、美國，短暫停留。回來之後，畫風就跟60年代晚期不太一樣。

**莊**：其實我80年代從西班牙回來的時候，也還有去拜訪他。回國的第一個展覽，也請他寫評論文章。他的孩子蘇匯宇（1976-），也是我現在一個藝術團體的成員。

**賴**：「新店男孩」這個等一下我們也會問老師。所以您覺得復興美工那時候的學習風氣如何？

**莊**：復興美工就是高中，大家進去的時候都還蠻年輕的。其實我們要學的東西五花八門，什麼都有，什麼都學，但也什麼都學不精，就是比較廣泛的美術教育。就以我來講，在學校裡面我喜歡比較創作性的課程，像油畫、水彩、素描，我就比較有興趣，其他的對我來講就比較累一點。

**賴**：復興美工還是強調基礎教育的訓練，那麼蘇老師跟一般學院教育有什麼不一樣的地方？

**莊**：因為他是師大畢業，師大當時也是保守的學院，比如說他的素描、油畫底子都蠻深

厚的。所以基本上他教我們素描、油畫就是很正規。那時候他剛從學校畢業，在創作上很有企圖心，也很熱情。所以在學校的時候，我們也會受他創作方面超現實主義、達達主義的一些藝術觀念的一些影響。其實我們很多同學，在展覽時期也會幫他的忙。

賴：您是說「畫外畫會」的展覽？

莊：應該是他在省立博物館個展的時候，我們也有幫他在畫布上畫了幾筆。

賴：那可不可以請老師再談談，您到西班牙學習的歷程？

莊：其實我很早就想出國，但我覺得我的學科好像不是很好，以我當時學科的實力來看，我可能連一所大學都考不上，那就只能等當完兵，直接去國外唸了。當時出國在選擇上面，就一些朋友建議的，就去了西班牙。

賴：是誰建議去西班牙？

莊：可能就是我學校的一些老師，師大的劉文煒（1931-2022）老師等，而且又碰到吳炫三（1942-）。

賴：吳炫三也在復興美工教？

莊：不是，他當時在臺北很有名，剛從西班牙回來，知名度很高。有朋友介紹我去見他，我就問他西班牙情況怎麼樣？他說：「哦，你趕快去，那邊的藝術環境很好！」我聽了就覺得好像蠻不錯的，因為常常看到一些西班牙的藝術家，像達利（1904-1989）、達比埃斯（1923-2012）、米羅（1893-1983）、畢卡索（1881-1973），這些大師的作品都有來臺北展覽過，他們都稱得上是世界級的名家。西班牙畫家這方面蠻吸引我的，我想看看他們的故鄉，他們的環境，怎麼造就出這些大師們。

賴：您是70年代初期出國的，那時候臺灣還是戒嚴時期，那麼您要申請到國外唸書，有沒有碰到什麼困難？

莊：是，很困難的，我也忘記當時怎麼申請。因為都是靠父母親，他們就幫我弄到機票，因為那很複雜，你要有學歷證明，要什麼警察局報備、什麼良民證的、要銀行存款證明……。

賴：是那邊的警察局，還是我們臺灣？

莊：我們臺灣的，臺灣要辦很多學科的成績證明，要與西班牙教育部的同等學歷比較學分。你要經過外交部翻譯認證，然後送香港認證，再等這項認證回來，手續上非常麻煩。

賴：所以說就是要通過很多門檻才能出國唸書？

莊：對。我當時也只不過是想試一下吧！反正還年輕嘛！後來就蠻順利的。其實我家裡只給我一張單程飛機票及一千五百元的美金，那時候出國不容易。我們那個時代，以前的這些前輩們也都是一去不復返的，都是買單程機票。不然就是坐船跳船，就滯留在那邊不回來了。

賴：這次我們的訪問中，包括葉竹盛（1946-）老師、李光裕（1954-）老師，他們都說當時是買單程票，因為不曉得什麼時候可以回來。

莊：真的，所以我也是時隔八年後才回到臺灣。

賴：在西班牙，您是在馬德里唸書？

莊：對啊！在馬德里。以前在臺北也只知道馬德里的皇家藝術學院。

賴：因為我們訪問李光裕老師時，他有提到說，馬德里大學美術學院以前是聖費南多皇家藝術學院，所以您去唸的是聖費南多皇家藝術學院？

莊：我剛去的時候是叫聖費南多，因為法蘭西斯科‧佛朗哥（Francisco Franco, 1892-1975）下臺之後，西班牙變成自由民主國家，就投票選總理。整個教育學院就反對用皇家，所以就改制了。

賴：所以您剛去時，唸的是聖費南多皇家學藝術學院，後來學校改制，也改名稱了。

莊：對，因為我的畢業證書還是聖費南多皇家藝術學院，有國王的簽字。

賴：請問老師您在聖費南多皇家藝術學院的學習歷程？

莊：其實我看他們的那些課程，我覺得的確是非常紮實。我希望就是沒有什麼學科，我期望全都是術科，就是所有時間都以素描跟油畫為主。基本上，學校還是走文藝復興的路線，還是得研究解剖學、透視學，還有一些藝術材材料製作的過程，以及美術史這幾樣科目為主。然後還有溼壁畫，最後一年則是教育學和舞臺設計。

賴：舞臺設計？不是畢業製作？

莊：不是，是舞臺設計。最後一年，其實最難的是投影幾何，因為一般學科的人要上這個課非常頭痛，這個跟數學比較有關係。

賴：所以這個投影幾何是屬於美術系裡面第四年要學的？

莊：應該算是第五年，因為第一年是預備班。預備班就是雕塑跟繪畫課都放在一起，然後一年級開始就要分科，就是你要專攻雕塑或平面繪畫，這時候要分開來。

**賴**：所以您後來選的是平面繪畫？

**莊**：對呀！

**賴**：所以在學校的時候，就是說這樣一個歷史悠久的美術學院，有沒有那些老師您對他印象比較深刻？

**莊**：印象最深刻的，應該就是兩位老師，一位是一年級油畫課老師Toledo，一位是上素描課的老師叫做弗朗西斯科·埃紹茲（Francisco Echauz Buisan, 1927-2011），他當時在馬德里知名度很高，得過很多獎，影響了很多的年輕藝術家，很受學生們的尊敬，他的繪畫跟學院完全不一樣。

**賴**：比較前衛一點？

**莊**：對，比較前衛一點，他喜歡探討關於這個都市跟人之間的關係，就是比較都會型的創作者。還有一位就是奧古斯丁·烏貝達（Agustin U'beda, 1925-2007）老師，他的畫風比較像田園畫派。他專門畫一些風景，就是西班牙的田園風景。烏貝達的作品，在市場上頗受歡迎的，所以學生都蠻喜歡他，稱他為大師。那Echauz比較前衛，反而學生覺得他不是那麼厲害，還有被同學們罷課趕走的安東尼奧·洛佩斯·加西亞（Antonio López Garcia, 1936-）。

**賴**：所以您跟那個老師比較親近呢？

**莊**：應該是烏貝達，因為他比較活潑。他可能就是對自己的藝術能力蠻有自信的，所以在教學上面就是比較大牌，比較有架勢。然後在評論你的作品上面，他有看到一些特別的東西，在臺灣沒有見過這樣的教學方式。他講話也非常大膽，這一點我覺得他蠻不錯的。

**賴**：所以您指的是那位比較田園畫風的老師？

**莊**：賺很多錢的那位。

**賴**：那他的教學方法跟其他老師有什麼不一樣？

**莊**：他比較大牌，所以很少來學校。偶爾會來一次，其他時間都是助教在帶我們。我覺得他們當老師蠻好的，薪水很高，可是出席率不是很高，剛好相反。有一點我就覺得蠻特別的，就是他口袋裡隨時會帶一些色票，看作品時，他就會拿出來貼，然後就說，這應該是這個顏色。

**賴**：建議您要用什麼顏色？

**莊**：嗯，對。然後跟你說應該用什麼視點？要拉什麼距離？因為我們畫的都是人體模特兒跟道具，就像劇場舞臺，就非常文藝復興那樣。有個劇場式的舞臺，擺好之後，大家在一起輪流抽籤，安排位置，沒有座位都用站的，然後再進行畫畫。或者是告訴你，跟畫布之間的距離，你要怎麼去拉這個空間。

賴：那Echauz雖然您跟他不是那麼親近，但是他的創作觀念對您有影響嗎？

莊：因為我本身非常喜歡他的作品，他的作品也是比較帶點超現實主義。他有點像法蘭西斯・培根（Francis Bacon, 1909-1992），就是人的肉塊、肉身跟電梯大樓與建築物之間怎麼搭配，表現一冷一熱、一硬一軟這樣的關係，他認為這時代很多人一輩子活著都只在水泥地上，沒有真正活在地球的表面。我覺得他作品非常特別，非常有趣，所以我對他印象非常深刻。

賴：聽起來，這兩位老師的創作風格跟您回臺灣之後的創作，其實並沒有太密切的關係。

莊：你說得完全正確。我們這個學校有五百年的歷史，浪漫主義畫派畫家法蘭西斯・哥雅（Francisco Goya, 1746-1828）當過校長，他是創辦人。因為歷史悠久，所以我們學校就是歐洲，我不要說歐洲，是全世界最保守的學校。它只允許你畫你看到的東西，你不能用想像的東西，所以我覺得它是保守到不行的。學生怎麼罷課，它還是一樣，就是不肯改變，所以它就是無法自由創作，沒有自由創作這個課程。就是很學院、很呆版的一所學校，藝術的基本基礎非常紮實。

賴：那麼達比埃斯您是怎麼知悉他的觀念和創作？

莊：1970年代我們到西班牙的時候，應該是佛朗哥死了以後，達比埃斯他們這支畫派，就是非定形主義（Informalism），是當時最紅的一支藝術流派，當時被稱為畫布上不流血的革命。

賴：在西班牙？甚至還影響到歐洲其他國家？

莊：對，因為其實你看歐洲的時候，你就會發現，他們跟「零藝術」（ZERO）都很接近。所以像達比埃斯這樣使用材料，其實是無可避免的，因為不只是西班牙，當時整個歐洲像德國，都是用這種方式。你看，像杜布菲（Jean Dubuffet, 1901-1985）也是用材料拼貼在畫布上面；或讓・福特里耶（Jean Fautrier, 1898-1964）、阿爾貝托・布里（Alberto Burri, 1915-1995），這一派都稱為「非定形繪畫」（Informal），或是「非形象」，或「非具象」。像德國藝術家安塞爾姆・基弗（Anselm Kiefer, 1945-）、約瑟夫・波伊斯（Joseph Beuys, 1921-1986）、沃爾夫・福斯特（Wolf Vostell,1932-1998），整個歐洲，它的風氣都是這樣子。就好像從超現實主義、達達主義之後，就是立體派之後，他們所有的材料都是很厚重的，很平整、很厚重地拼貼在畫布上面。這幾乎算是整個世界的一個潮流，而達比埃斯就掌握地非常好。

賴：那達比埃斯的原作您是在怎樣的機緣下看到？

莊：當時幾乎每個地方都在展他的作品。不管你去飯店或餐廳，到處都掛他的作品，

美術館也會展他的作品。所以我們學生每次逛街的時候，看到一根木頭斜斜的，打個叉，就說：「這是達比埃斯的作品！」就是在諷刺他。你看到的所有東西，牆壁啊！西班牙牆壁上的塗鴉，都是達比埃斯的作品。所以你去當地看西班牙太陽下的古城，厚重有歷史的牆壁，你就會覺得，原來達比埃斯是因為這樣的關係，所以他會這樣做。

賴：所以您在西班牙的生活空間裡，等於隨處都可以看到達比埃斯的那些符號。那1983年返臺後的第一次個展《心靈與材質的邂逅》，那時候您就表示對繪畫的物質性有高度興趣；而呂清夫也寫了評論，因為您當時入選第一屆「雄獅美術雙年展」，他稱您的作品是「物體」（Object）藝術，請問這種材質取向的藝術風格和達比埃斯有關聯嗎？

莊：有一定的關聯，沒錯，可是不是很直接。我剛剛有說，就是當時整個歐洲，像Fluxus激浪派，很多這樣的繪畫運動其實跟達比埃斯都很像。就是從立體派、超現實主義、達達之後，很多作品都是傾向這種物質性很強的創作，就是object，就是物體藝術，以及貧窮藝術，當時是歐洲最盛行的時候。所以我回臺灣展覽的時候，就想說，在臺灣的藝術圈子裡，嘗試讓畫布上的材料解放，因此就做了這樣子的一個展覽。

賴：那就您的物體藝術來說，您是如何借用這個材質？因為物體其實是一個現實世界東西的物件或者是說材質，藝術家當然想傳達的是一些比較屬於精神性的東西，那您怎麼借由這種材質來表現屬於形而上的藝術概念？

莊：那個時候回臺灣之後，在東南亞地區，日本有「物派」（もの派）、韓國有「漢城畫派」，你會覺得那好像就是一個世界潮流，整個影響到東亞這一帶。那個時候就蠻流行，就是要接軌禪宗這種精神性的東西，因為在那個時代歐洲很多藝術家都受到鈴木大拙（D. T. Suzuki, 1870-1966）的影響，禪宗藝術會影響他們。比如說「物派」，我覺得他們都受到這個影響。在臺灣，就是1980年代我們幾個人從國外回來的時候，像林壽宇（1933-2011）跟我，當時正好風行這個所謂禪宗的東西。

賴：那像達比埃斯的非定形藝術，會去討論東方禪宗的思想嗎？

莊：他很多的畫作有殘缺之美，是有限中感受無限，是簡單樸素或粗糙簡陋的美的心境，似日本所謂的「侘寂」。我當時看到他比較晚期的作品，他非常喜歡表現毛筆的筆法。其實他不是用毛筆，他可能是用拖把沾了墨汁，就是很書寫表現形式。就像我後面牆壁上的那件作品一樣，就是書寫式的塗鴉，把符號塗鴉或一些簡單的詩句或物體的名稱，然後就寫在畫布上面。他有一些作品，會讓人聯想到東方傳統水墨畫，道教跟水墨畫之間的關係，人會在天上飛，龍飛鳳舞的那種感覺。我覺得達比埃斯其實受東方藝術的影響非常大。

賴：他的那一種書寫式的繪畫，不一定是用水墨吧？

莊：我覺得好像是水墨欸！他可能不是用毛筆。當時我聽過戴壁吟（1946-）說，他提供達比埃斯很多畫國畫的毛筆，但我不曉得他有沒有用到。

賴：戴壁吟跟他交往比較密切。

莊：對。

賴：聽起來他真地有接觸到東方媒材。

莊：感覺上有，因為他的作品，就是說所謂非定形，物質性很強。可是他又界定在有點超現實主義，他不是抽象表現，因為都不抽象，他經常有具象的東西直接在作品裡面出現，就像是夢一樣。好像附身在某種精神狀態，並呈現出一些很奇怪的東西，身體的一部分或怎麼樣的。我覺得他畫的東西，會讓我想到牧谿（c.1210-c.1270）、梁楷（c.1150-?）的表現方式。

賴：所以那個年代，其實蠻多西方藝術家也是希望從東方的、比較玄學的理論，去找到一些創作靈感。

莊：對。

莊普　1978　五張貼紙　93×75cm　貼紙、素描　李道明收藏（圖片來源：莊普提供）

賴：老師您那個「一公分見方印記」的創作，這是什麼時候開始產生的？

莊：那是皇家藝術學院快畢業的時候，我很擔心以後離開學校不知道要做些什麼，因為我不可能再畫裸體模特兒了，請模特很貴嘛！學校有提供這樣的東西，但你回到家就沒有了，所以那時候我就很擔心離開學校之後的創作。離開這種環境，你不知道要畫什麼東西，但你還是得積極地創造出自己的形式風格。你要有一個什麼象徵性的東西，你要先找到那個東西，那麼你才能夠發展下去。

賴：我看過您的作品，但未必是最早的，就是1978年，也就是

莊普　1983　心靈與材質的邂逅 II　76×56cm　宣紙、水彩紙、紙板、壓克力顏料、粉彩　臺北市立美術館典藏（圖片來源：莊普提供）

莊普　1984　顫動的線　262×196cm　木頭、畫布、鐵絲　臺北市立美術館典藏（圖片來源：莊普提供）

您畢業那一年，有一張叫做〈五張貼紙〉，這件算是「一公分見方印記」系列的第一件嗎？

　　莊：對，因為那個時候我就是不知道要做些什麼東西，就是回到說，可能還是先走學院派的路線。所以我就用鉛筆畫一個寫實的東西，畫完之後，覺得怎麼又回到學院派的感覺。所以我就把這張畫破壞掉，讓它重新組構一個什麼新的方向。我就在上面貼了五張染有水墨的宣紙，然後再用鉛筆來連接。

　　賴：所以〈五張貼紙〉算是您最早運用「一公分見方印記」方式完成的作品？

　　莊：對，我就先打格子，打1公分的格子，再貼染墨的宣紙。

　　賴：那回來臺灣以後，您跟林壽宇他們碰面，並參與他所籌劃的「異度空間」和「超度空間」這二個展。林壽宇的創作理念是什麼？對您有什麼影響？

　　莊：是這樣的，因為以前我在西班牙時，常跟陳世明（1948-）翻閱畫冊。有一次看到海外聯展的一本畫冊，裡面有林壽宇的作品。我們就想說，這個人是誰？我們不認識，其他的人我們都知道是誰，就這位藝術家的作品，又看不出畫些什麼，都白白的樣子。當時我們二個人對他非常好奇，也很想認識這位藝術家。就是很湊巧，他從巴黎回來臺灣，我跟陳世明

展覽的會場裡就碰到他，我們二個人都很高興，馬上就約他一起喝咖啡聊天，才真正認識這位藝術家跟他的作品。當時他也正在龍門畫廊開個展，所以我覺得好像就是有一個緣分在，就這樣子碰面了。

賴：所以老師覺得，像林壽宇這種Minimal Art的表現方式，在那時候的國內，算不算他是第一個把這種創作風格帶進來的？

莊：不是，我覺得應該是這樣的，就是說，雖然我們說臺灣當時正好開始在醞釀極簡風，可是其實林壽宇他以前在創作的時候，跟極簡主義實在是沒有什麼關係。我覺得他的作品比較像構成主義，他是從英國前輩的那些畫家，像本‧尼科爾森（Ben Nicholson, 1894-1982），英國有好幾個藝術家都跟他畫得很類似，比較是幾何圖形，那時候英國正在流行那一類型的風格。林壽宇因為學的是建築，構成主義正好蠻適合他走的路線。回來臺灣在一起聊天時，他說他早就不再看藝術新聞了。其實他對所謂Minimal Art，認識的不是很多；他只說，對抽象表現主義的藝術家非常熟悉。我覺得他的概念是從抽象的理念轉過來的。

賴：所以，林壽宇並不屬於Minimal Art這個系脈，而是接受了「包浩斯」的影響，他算是抽象主義的，是用構成的概念來創作。

莊：對，我覺得應該是這樣。因為人家一直說他極簡，後來他也懶得去辯駁，就變成極簡了，其實不是。

賴：老師可不可以從臺灣美術史，從時代背景的觀點來談，您1988年籌組「伊通公園」，跟2012年籌組「新店男孩」，那時候的起心動念是什麼？

莊：說起來就是我的個性比較隨遇而安。剛回國的時候，賴純純（1953-）開設了一個SOCA工作室招收學生。因為她跟我是好朋友，所以就去幫忙帶一個課。在SOCA的工作室裡面，我就帶了七個學生在創作。後來賴純純去美國了，工作室因此收掉了。那我這幾年帶的七個學生，每天都在咖啡廳裡遊走，我覺得還是需要有一個空間。剛好我的學生劉慶堂（1961-），他說要找到個地方開攝影棚。他覺得我教的很有趣，所以希望留一個空間讓我繼續教下去。因此他就分出一個空間，給我們做藝術實驗或創作。那時候並沒有對外公開，後來就成為「伊通公園」。

賴：我們一般都說伊通公園是一個「替代空間」，因為1980年代中、晚期雖然臺北市立美術館已經成立了，可是比較前衛的藝術家還是很難進入美術館的殿堂，所以回國的前衛藝術家就各自成立替代空間，以創造展出的機會。依據您剛剛所說的，伊通公園最早是劉慶堂的攝影工作室，同時也是您和其他藝術家實驗創作的地方，那後來怎麼會變成替代空間呢？

莊：後來可能因為想要鼓勵年輕藝術家，我們就籌劃了一些展覽。就有一些我們的好

朋友來看展覽，並相互批評、討論。那裡原本來是很私密的，不對外開放的，後來就以耳傳耳，每天都會有人來參觀，最後就乾脆想辦法讓它開放，變成一個展演的空間。其實那個跟什麼替代空間、另類空間沒有什麼關係。

賴：那「二號公寓」跟伊通公園有沒有交流？

莊：好像一點都沒有。兩個團體是不同的藝術家。二號公寓大部分是美國回來的，伊通公園則大部分是從歐洲回來的。

賴：那為什麼要成立「新店男孩」？

莊：新店男孩是因為我住在花園新城，就吳東龍（1976-）從南藝畢業之後，他回到臺北，正巧就租房子住在屈尺，離我這邊很近。蘇匯宇他是從北藝大畢業後，他就住在新店的花園新城，他就變成我的鄰居。另一位陳順築（1963-2014），他也住在新店，就在捷運站附近。因為陳順築的關係，我們常常聚在一起吃飯。我個人也蠻好客，喜歡跟人家喝酒、聊天。順築以前就常常在伊通公園，他在伊通公園個展過許多次，他也策劃過展覽。我們四個人就從鄰居又變成戰友了。所以，因為地緣的關係，我們四個人在一起，就想說我們就組一個什麼團體共同創作，就這樣子一拍即合。

賴：新店男孩前後辦過幾次聯展，其他幾個人的創作形態，比如說蘇匯宇比較偏錄像，陳順築是攝影，那你們怎麼規劃展覽？

莊：順築是攝影裝置，蘇匯宇是表演藝術、行動藝術，而吳東龍是平面繪畫，我則很多的裝置。其實我們個性、風格、年齡完全都不一樣。我也覺得，我們這樣子可能就是，自己在創作時有某種風格，但四個人在一起的時候，就儘量把各自的風格先擱置一旁，共同激盪一下，看能不能夠創造出新的路線來。這有點像那個樂團一樣，很多樂團也是拆開、組合，另外拆開又蹦出新的創作來。

賴：所以新店男孩展的時候，是你們各自提出作品來展？

莊：不是。

賴：那你們是聯合製作展出？

莊：我們是共同討論，我們常常喝了點酒，有點快醉了，這樣就決定要做什麼。然後就開始計劃、找經費，因為四個人創作真的是件很困難的事。我們都會說你剛剛提出來的跟你的作品比較有關係，那我們用別的方法試試，就儘量排除個人的影子在作品裡。

賴：新店男孩的作品多數都跟新店溪有關聯性嗎？

莊：因為我們住在新店地區，當然我們希望以我們的生活環境為主。我們命名叫「新店男孩」，就是想以新店或新店溪為主要創作的源頭，所以我們不管做什麼都可能跟環境、文

莊普　1984　七日之修　120×240×4cm（7pcs）　合板、螺絲釘、水泥漆　新北市立美術館典藏（圖片來源：莊普提供）

莊普　1992　光與水的移位　25×26×60cm（×10）　玻璃、鐵板、石頭、鐵夾子　臺北市立美術館典藏（圖片來源：莊普提供）

化有關，就聚焦在新店區上面。

賴：所以新店男孩的作品在主題取向上，會比較偏跟環境、地域有關聯性？

莊：對，跟歷史文化有關聯性。

賴：其實這樣的一個創作型態跟你們各自本來的創作型態好像不一樣？

莊：不一樣，有了「新店男孩」的風格。

賴：還會繼續下去嗎？

莊：會啊！我們今年年底可能會在新北市立美術館有一個展覽，我們正在籌備當中，經費可能已經確定了，已經有了計劃。

賴：是新北市立美術館那邊的經費來源嗎？

莊：對。

賴：您有說過「要了解傳統才能走出傳統」，可不可以請以實際的創作例子，對這句話做一個解釋。

莊：這是我以前好像是在西班牙有個電影節，放映了對他們來說蠻重要的片子，是日本的電影，我不記得是黑澤明（1910-1998）還

是誰的電影，叫做《切腹》〔按是與
黑澤明並稱為「四騎士」的小林正
樹（1916-1996），1962年的作品〕。
這部意識流的電影引起很多人的討
論，它的意思就是說，為什麼要遞給
他竹刀，要他切腹？它是想用傳統來
反傳統。我覺得，你要去做一個創新
的東西，勢必要了解脈絡和歷史；你
要懂得傳統的東西，才能走出傳統。
譬如說我在馬大唸書，它是非常傳統
的學院，到最後我還是要用他們基本
邏輯的想法，來走出這個傳統。譬如
說你免不了可能就光線、尺寸、材料
等問題進行探索，這些也跑不出傳統
的範疇。所以你一定要利用到傳統，
就是怎麼運用材質去做畫布、去做原
料，可是在形式上你勢必會進行改
造。也就是說，在創作上你要怎麼將
材質留在空間裡面，這個才是你要面
對的問題。

賴：老師的創作特別強調「印
記」跟「詩意」的表現，譬如最近在
創價的展覽就用這個做為展覽的主標
題。那麼印記就是蓋章，是蠻理性的
一個意涵，而詩意卻是非常感性的，
請問您如何在充滿矛盾的兩者之間去
作調和？並在您的創作中表現？

莊：這個我就很難講。為什麼用
詩意？因為詩是文字裡面最簡潔的形
式，從很複雜的文字裡提煉一些字，

莊普　1992　幻滅之國　43.5×46.5×5cm　竹子、壓克力顏料、畫布
臺北市立美術館典藏（圖片來源：莊普提供）

莊普　1993　鋯　104.5×74.5cm　鉛皮、蠟筆、相紙　臺北市立美術館
典藏（圖片來源：莊普提供）

莊普　1999　尺度外　20×25cm　鉛筆、壓克力顏料、魯班尺、鐵絲、水彩紙　臺北市立美術館典藏（圖片來源：莊普提供）

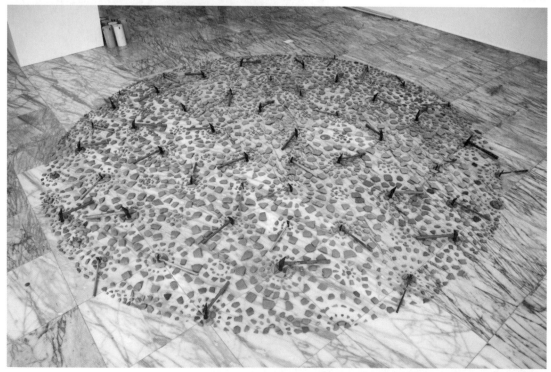

莊普　1996　六月裡的後花園　直徑 450cm、高 10cm　綜合媒材、裝置作品　臺北市立美術館典藏（圖片來源：莊普提供）

來表現更廣大的意義。在創作的時候，其實我並沒有去想創作的東西到底要呈現什麼，我到底想表達些什麼？這個很難用言語講出來。那只是一個一直延續發展個人脈絡的符號，完成的時候，你覺得這個景象在你面前，你只能用詩意來形容，詩意是非常抽象感知的意思。我在創作的時候，套用波伊斯的話，當你在創作時，可能有很多學院的體制、邏輯或思想，但在最後一刻時，你可能一個倒反過來，突然就覺得完成了。它不是你用邏輯所能推算出來，可是你前面一定要用邏輯的方式去醞釀作品。可是最後，可能就在一剎那，邏輯全部被推翻了，變成一種頓悟的形式出現。我覺得頓悟的形式就像一首詩一樣，本來只是文字，就像超現實主義的文字一樣，拼拼湊湊，你也不是刻意的，它突然就出現了，就是即興、偶發的結果。

莊普　2004　有逗點句點的風景　52.1×37.5cm　炭筆、紙　藝術家自藏（圖片來源：莊普提供）

賴：老師的作品好像都會用比較有象徵性的標題，以詩意的蘊含來命名。請問您是作品完成後才命名？還是說，在創作過程中早就有想法了？

莊：有些作品我是刻意的，就是說你大概想要表現一個形式、一個精神的東西，我剛剛說的邏輯是這樣的，所以我會去設計用什麼材料，以怎麼樣的方式來創作。可是有的時候，就不一定是這樣子做的，有些是無意間就表現出那個無意義的狀態。

賴：老師有提過，您受到俄國導演安德烈‧塔可夫斯基（Andrei Tarkovsky, 1932-1986）《雕刻時光》的影響。塔可夫斯基在書裡面，說他一直在探討生命雕刻的詩意，並透過電影的素材去表現這樣的美學概念。您覺得他這樣的概念跟你的創作，就是說在詩意這個部分，有沒有什麼共通的地方？

莊：共通的地方，當然最後還是要看他的作品。他的電影像《飛向太空》、《鄉愁》或《犧牲》等，你會覺得他好像跟你的創作蠻接近的，因為他一直想把所有的東西都拉到藝術

莊普　2004　速度的藝術　複合媒材（不銹鋼、霓虹燈、冰刀溜冰鞋等）　600×400×400cm　國立臺灣大學體育館（圖片來源：莊普提供）

莊普　2008　表現之光　130×194cm　壓克力顏料、畫布　臺北市立美術館典藏（圖片來源：莊普提供）

莊普　2014　四顧山光接水光　130×194cm　壓克力顏料、畫布　大趨勢畫廊收藏（圖片來源：莊普提供）

莊普　1999　轉風　218×290.5cm　壓克力顏料、畫布　高雄市立美術館典藏（圖片來源：莊普提供）

莊普　2017　港都太陽　130×194cm　壓克力顏料、畫布　高雄市立美術館典藏（圖片來源：莊普提供）

這個層次。也許因為他父親是個詩人，他也非常喜歡詩，所以他所有電影裡面的造景，例如，他會運用水、火、光影這些物質表現得很戲劇性，在他的電影裡面營造出詩意性的氣氛。對他的電影，我最感動的就是在詩意性這方面，而不是他的政治面或者其他方面。

莊普 2019 短史 45.5×53cm 壓克力顏料、紙、鋁製品、畫布 私人收藏（圖片來源：莊普提供）

莊普 2022 意識即中心 72.5×60cm 壓克力顏料、畫布（圖片來源：莊普提供）

**賴**：所以他的電影您是很早就有看嗎？

**莊**：其實是學生給我看的，應該是1980年代初期。《鄉愁》我看了大概不下20遍以上，才把它看完。這部電影我看十分鐘就睡著了，因為太藝術了，鏡頭太慢了，不符合時代的潮流。所以你要把它當作藝術品看的話，你會很累。你要持續的看，你永遠不會覺得這部電影不好看，但你可能會睡著。我就花了20幾次才把它看完，我覺得這部電影太藝術了、太棒了！

**賴**：關於老師作品中的印記或印章，您說您的創作是身體的一種勞動，您如何在日常的勞動裡表現詩意呢？

**莊**：以前在馬大唸書的時候，他們教你的那個材料的繪畫過程，可能就已經讓你訓練到了。例如，你在畫國畫的時候，你一直在磨墨，它就是一種勞動，你在勞動之間就會去思考下一步要做什麼。就等於我們在畫油畫一樣，當然這個時代不一樣了，我們那個時代會蠻享受，如何把畫布很完美地釘在木架上面，因為是你自己釘，不是別人做好的，那就是一種勞動。所以說，你在釘畫布的時候，那個勞動會讓你有時間去思考，下一步當你面對這些白色畫布的時候，你要怎樣開天闢地，怎樣創造一個宇宙。

**賴**：勞動是您生活的一部分，就是一種日常。您的作品也是從日常的生活、日常的勞動，去提煉出所謂的詩意，把詩意的邏輯呈現在作品裡。

**莊**：藝術家也能好好地運用這個勞動，就是當你想不出作品來的時候，你會想把牆壁

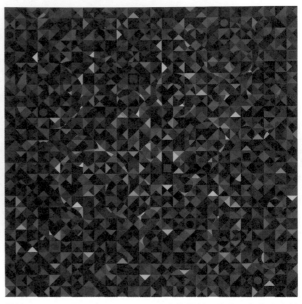

莊普 2017 間隔一道 130×130cm 壓克力顏料、畫布 國立臺灣美術館典藏（圖片來源：莊普提供）

莊普 2019 曜 130×130cm 壓克力顏料、畫布 臺北市立美術館典藏（圖片來源：莊普提供）

莊普 2011 事物的秩序 91×116.5cm 壓克力顏料、畫布 藝術家自藏（圖片來源：莊普提供）

再刷一遍白色的，或把地掃乾淨，或擦得亮晶晶，你才安心地説：「我現在可以開始畫畫了！」所以勞動就變成一種儀式，好讓繪畫的元氣再度落到你的身上來，你才可以再出發、再投射在畫面上。

**賴**：所以等於就是讓自己歸零，然後再重新開始。

**莊**：對，就是重新再啟動，因此勞動的過程像儀式般的重要。

**賴**：最後想問老師，您的創作除了印記作品之外，還有一些裝置作品跟公共藝術的其他類型。在這樣多元創作的形式裡，您想要表達的核心意念是什麼？

**莊**：這很難講，我套一句話就是我以前的老師跟我講的，就是你可能用很多東西表達一個你無法表達的表達，這就是你創作的意義。因為很多東西你無法用文字，無法用聲音表達，那你最後要透過材料、透過形式、透過造形，來表達你平常很難表達東西，這有點像極簡主義或是絕對主義一樣，就是你看到的就是你看到的，它已經成為它自己了。

**賴**：像這一次創價的展覽，〈尺護〉（2022）這件作品都是用量尺來裝置，它的意涵是什麼？

**莊**：我稱它為「魯班尺」。就是説我們一直會讓別人覺得你是裝置藝術，你是極簡主義，你是外來的。其實我們也不能否認，就是你現在所有的藝術都是殖民過來的，一個大殖民的一個社會這樣子，你的作品不可能脫離這個世界的環抱。你可能唯一的，就是説，雖然好像看起來是一個極簡主義或表現主義，但你加上你的文化在裡面的時候，你只有透過這個文化去產生意義，使它跟別的地方不一樣。所以我找到魯班尺，它上面有很感性的「命運」這些東西，全世界的尺可能都一樣，就唯有這個魯班尺不一樣。所以我用這個來代表文化上的東西，就可以跟國外所謂極簡主義或者其它的東西可以做出區別來。

# 莊普 大事紀

| 1947 | ·2月26日，出生於上海。 |
|------|------------------|
| 1969 | ·復興美工畢業。 |
| 1973 | ·入西班牙聖費南多皇家藝術學院（Real Academia de Bellas Artes de San Fernando，後併入馬德里大學美術學院）就讀，接受歐洲學院派基礎訓練。 |
| 1978 | ·畢業自聖費南多皇家藝術學院。 |
| 1980 | ·西班牙桑坦德市旅遊文化局展覽廳「中日雙人展」。 |
| 1981 | ·自西班牙返臺。 |
| 1983 | ·臺北春之藝廊、臺中三采藝術中心「心靈與材質的邂逅」個展。<br>·參加臺北春之藝廊「異度空間」展。 |
| 1984 | ·以〈顫動的線〉獲臺北市立美術館「中國現代繪畫新展望」臺北市長獎。 |

| | |
|---|---|
| **1985** | ·臺北春之藝廊、臺中名門畫廊「邂逅後的誘惑」個展。<br>·參加春之藝廊「超度空間」展。<br>·入選第一屆「雄獅美術雙年展」。 |
| **1986** | ·與賴純純、張永村等人成立「SOCA 現代藝術工作室」。<br>·參加 SOCA 現代藝術工作室「環境·裝置·錄影·SOCA 現代藝術工作室開幕聯展」。 |
| **1987** | ·參加臺北市立美術館「行為與空間」展。 |
| **1988** | ·以〈四方〉參加臺灣省立美術館「媒體·環境·裝置」展。<br>·與陳慧嶠、黃文浩、劉慶堂等人成立「伊通公園」，以開拓臺灣行為藝術、觀念藝術、裝置藝術的視野，並提供藝術家發表實驗、前衛、非主流創作的舞臺。 |
| **1989** | ·西班牙關卡（Cuenca）高地畫廊「一棵樹·一塊岩石·一片雲」個展。 |
| **1990** | ·高雄串門藝術空間「一棵樹·一塊岩石·一片雲」個展。<br>·臺北市立美術館「軀體與靈魂之空間」個展。<br>·參加臺灣省立美術館「台灣美術 300 年作品」展。<br>·參加「伊通公園開幕聯展」。 |
| **1991** | ·高雄阿普畫廊「蠻荒原質」個展。<br>·高雄阿普畫廊「形上與物性之間——莊普、葉竹盛、黎志文三人展」。 |
| **1992** | ·以〈光與水的移位〉獲臺北市立美術館「臺北現代美術雙年展」獎。 |
| **1993** | ·臺北伊通公園「不滅的愛」個展。<br>·臺北伊通公園「莊普·胡坤榮·賴純純三人展」。 |
| **1994** | ·參加二號公寓「纖維」展。<br>·參加伊通公園「無可描述的未知——伊通公園基金籌備展」。<br>·參加橫濱港邊畫廊「台灣當代藝術展」。 |
| **1995** | ·竹圍工作室遊移美術館「名字與倉庫」個展。 |
| **1996** | ·以〈六月裡的後花園〉參加臺北市立美術館「1996 年雙年展：台灣藝術主體性」展。 |
| **1997** | ·伊通公園「你就是那美麗的花朵」個展。<br>·與吳瑪悧、范姜明道受邀參加第 47 屆威尼斯雙年展於聖約翰教堂舉行「裂合與聚生：三位台灣藝術家」平行展。 |
| **1998** | ·以〈飛蛾撲火〉參加「夜燄圖：行動暨裝置藝術展——臺灣省立美術館十週年」館慶展。 |
| **1999** | ·臺北誠品畫廊「在線上」個展。<br>·參加陸蓉之策劃之「複數元的視野：台灣當代美術 1988-1999」展，於北京中國美術館、臺北國立歷史博物館、新竹清華大學藝術中心及高雄山美術館巡迴展出。 |
| **2001** | ·伊通公園「非常抱歉」個展。<br>·3 月 3 日 - 5 月 10 日，參加關渡美術館「千濤拍岸——台灣美術一百年」開館首展。<br>·5 月，參加臺北當代藝術館「輕且重的震撼」開館展。 |
| **2002** | ·10 月 4 日 - 12 日，參加伊通公園「一場要命的幻象——革命是當太多仍然不足之時」展。<br>·參加韓國光州廣域市立美術館「止——韓國光州第四屆雙年展」。<br>·參加西班牙沙拉哥紗修道院「Chinese Ink Tree ／無限的改變 III」展。 |
| **2003** | ·11 月 29 日 - 12 月 2 日，參加伊通公園「64 種愛的欲言——在 SARS 漫延的年代」展。 |
| **2004** | ·8 月 14 日 - 10 月 10 日，參加臺北市立美術館「幾何·抽象·詩情」展。<br>·10 月，受邀參加國立歷史博物館籌辦於西班牙巴塞隆納主教博物館舉行「福爾摩沙台灣當代藝術展」。<br>·9 月 18 日 - 11 月 28 日，參加臺北市立美術館「立異—90 年代台灣美術發展」展。 |
| **2005** | ·伊通公園「在遼闊的打呼聲中」個展。<br>·參加關渡美術館「二〇〇五關渡英雄誌——台灣現代美術大展」。 |
| **2006** | ·參加巴黎大皇宮「巴黎首都藝術——聯合沙龍大展」。<br>·9 月 16 日 - 10 月 10 日，受邀參加臺北市立美術館籌辦，於北京中國美術館舉行「台灣美術發展 1950－2000」展。 |
| **2007** | ·伊通公園「散步——莊普、賴純純、陳慧嶠三人展」。<br>·參加大趨勢畫廊「形色版圖——顛覆與重建」展。<br>·獲文建會第一屆「公共藝術獎」最佳創意表現獎。 |
| **2008** | ·5 月 10 日 - 6 月 7 日，伊通公園「我討厭村上隆」個展。<br>·11 月 8 日 - 12 月 6 日，參加伊通公園「小甜心——伊通公園二十週年慶」展。<br>·11 月 1 日 - 2009 年 2 月 8 日，參加國立臺灣美術館「家—2008 台灣美術雙年展」。<br>·參加印象畫廊當代館「抽象與材質的當代開拓」展。<br>·參加韓國釜山當代藝術館「Art is Alive —— 2008 釜山雙年展」。 |

| | |
|---|---|
| **2009** | ・3 月，參加昆明 99 藝術空間「第一接觸——台北・昆明・香港當代藝術聯展」。<br>・10 月 24 日 - 2010 年 2 月 28 日，參加國立臺灣美術館「觀點與『觀』點：2009 亞洲藝術雙年展」。<br>・伊通公園獲第 13 屆「臺北文化獎」。 |
| **2010** | ・大趨勢畫廊「疏遠的節奏」個展。<br>・1 月 30 日 - 12 月 26 日，作品參與國立臺灣美術館「異象——典藏抽象繪畫展」。<br>・5 月 22 日 - 8 月 8 日，臺北市立美術館「莊普地下藝術展」。<br>・11 月 13 日 - 12 月 12 日，參加臺北誠品畫廊「台灣當代幾何抽象藝術的變奏」展。 |
| **2011** | ・新竹財團法人榮嘉文化藝術基金會「粼粼」個展。<br>・參加首爾藝術中心漢嘉阮美術館「第 26 屆亞洲國際美展」。<br>・3 月 7 日 - 4 月 15 日 &6 月 11 日 - 9 月 11 日，參加北京中國美術館及臺中國立臺灣美術館合作策劃的「複感・動觀—— 2011 海峽兩岸當代藝術展」。<br>・4 月 29 日 - 5 月 29 日，參加臺北赤粒藝術「返本歸真：台灣當代抽象繪畫展 I」。 |
| **2012** | ・大趨勢畫廊「斜角上遇馬遠」個展。<br>・臺南加力畫廊「7,034,071,329 之 1」個展。<br>・關渡美術館「末日漂流」個展。<br>・3 月 31 日 - 4 月 25 日，參加臺中二十號倉庫「集合物語 # 藝術的日常遊戲」展。<br>・6 月 2 日 - 30 日，莊普與吳東龍、陳順築及蘇匯宇組成創作團體「新店男孩」，創團首展「生活的決心」於非常廟藝文空間舉行。<br>・7 月 7 日 - 9 月 2 日，參加臺北市立美術館「非形之形→台灣抽象藝術」展。<br>・10 月 27 日 - 2013 年 1 月 6 日，參加高雄市立美術館「當空間成為事件 | 臺灣，1980 年代現代性部署」展。<br>・獲臺北市政府捷運工程局內湖線第三屆公共藝術獎。 |
| **2013** | ・德國幕尼黑 Apartment of Art「閃耀的星塔」個展。<br>・10 月 4 日 - 12 月 15 日，參加關渡美術館「亞洲巡弋——物體事件」展。<br>・1 月 12 日 - 3 月 31 日，參加屏東美術館「在地與他方的力量——臺灣當代藝術的感性座標與路徑」展。 |
| **2014** | ・大趨勢畫廊「召喚神話」個展。<br>・大趨勢畫廊「莊普 2014 新作展——光陰的聚落」個展。<br>・5 月 16 日 - 8 月 31 日，參加中國深圳 OCAT 當代藝術中心「第八屆深圳雕塑雙年展——我們從未參與」。<br>・獲文化部第四屆「公共藝術獎」卓越獎。 |
| **2015** | ・臺中月臨畫廊「白・意識流」個展。<br>・北京現在畫廊「五彩竹 | 莊普的拾貳獨白」個展。<br>・伊通公園「2014 伊通公園限量版」展。<br>・12 月 19 日 - 2016 年 1 月 31 日，參加尊彩藝術中心「超驗與象徵——臺灣新造形藝術展」。<br>・12 月 26 日 - 2016 年 2 月 5 日，臺北双方藝廊新店男孩 Part2「0343」展。 |
| **2016** | ・9 月 10 日 - 2017 年 2 月 5 日，參加國立臺灣美術館「一座島嶼的可能性——2016 臺灣美術雙年展」。 |
| **2017** | ・誠品畫廊「晴日喚雨・緩慢焦點」個展。<br>・4 月 22 日 - 5 月 28 日，參加双方藝廊新店男孩 Part3「星際迷航——RED」展。 |
| **2018** | ・參加臺南耘非凡美術館「低限冷抽——九人展」。 |
| **2019** | ・誠品畫廊「幻覺的宇宙」個展。<br>・參加華山 1914 文化創意產業園區「第 27 屆亞細亞現代雕塑家協會作品年展」。<br>・參加國父紀念館博愛藝廊及臺南耘非凡美術館「兩岸當代抽象藝術交流展」。<br>・獲國家文化藝術基金會第二十一屆「國家文藝獎」視覺藝術類。<br>・獲文化部第十四屆「文馨獎」銀獎。 |
| **2021** | ・國立陽明交通大學藝文中心「莊普新『境』展」。<br>・4 月 1 日 - 10 月 17 日，參加臺南市美術館「永聲花——無盡的聲音風景」聯展。<br>・4 月 17 日 - 5 月 22 日，非常廟藝文空間新店男孩 Part4「無名之年」展。<br>・參展日本福岡九州藝文館「第 29 屆亞洲國際美術展覽會」。<br>・5 月 15 日 - 8 月 29 日，參加臺北空總臺灣當代文化實驗場「勒法利計畫」聯展。<br>・8 月 14 日 - 10 月 17 日，擔任國立臺灣美術館「所在——境與物的前衛藝術 1980-2021」策展顧問，並展出〈七日之修〉。<br>・獲文化部第十五屆文馨獎銅獎。 |
| **2022** | ・2 月 1 日 - 2024 年，「印記／迴盪／詩篇——莊普個展」於創價美術館臺北、彰化、臺南、桃園各分館巡迴展出。<br>・10 月 1 日 - 11 月 6 日，參加臺南大新美術館「非常態——臺灣亞洲國際美展會員展」。<br>・12 月 3 日 - 31 日，誠品畫廊「遠方的吸引」個展。 |
| **2023** | ・2 月 8 日，接受「台灣藝術史研究學會」執行，文化部「臺灣藝術研究」經費補助之「點燈傳藝——戰後至解嚴期間（1945-1987）帶領風潮臺灣美術家之訪談調查研究及出版」團隊訪談。 |

# 袁金塔訪談錄

2022年11月17日，台北市

**賴明珠（以下簡稱賴）**：謝謝老師今天接受我們的訪談，請問老師您從1971到1975年在師大美術系唸書，那時候您校內、校外都有學習活動，可以跟我們介紹這些學習歷程嗎？另外這些學習和您後來的創作有什麼關係？

**袁金塔（以下簡稱袁）**：我那個年代，美術系全國有三所，師大是龍頭老大，是考生的第一首選，所以能夠考進去的人都還蠻幸運。我覺得當時師大的制度或師資都相當好。比如說制度方面，現在大學美術系大部分都分科，分西畫、設計或水墨系，可是我唸書的年代並沒有分科，學科比例也很重。我們錄取的時候，學科佔百分之六十，術科佔百分之四十，現在回頭看，覺得這個制度蠻好的。我認為創作就是要有想法，創作環境背後的社會、歷史、文化、習俗、美術史及人類歷史等，這些都屬於學科；創作者一開始就接受這些學科訓練，可以培養他具有想像及思考的能力，未來也能具有充分的整合力。教育應該先廣博，再專精；師大七〇年代的教育制度，就是先求廣泛博通，再讓學生走向專業，這和當時的國立藝專、文化大學很不一樣。國立藝專一開始就分水墨組、西畫組，造成它和師大的發展走向不太一樣。

第二，我覺得當時師大的老師都是一時之選，以水墨畫來說，就有溥心畬（1896-1963）、黃君璧（1898-1991）、林玉山（1907-2004）及孫雲生（1918-2000）等老師。孫雲生是張大千（1899-1983）的入室弟子，傳承張大千的畫風。這些年長的國畫老師，或年輕輩老師有梁秀中（1934-）、羅芳（1937-），幾乎都是學有專精。西畫老師也是一樣，像年長輩的李石樵（1908-1995）、李梅樹（1902-1983）、廖繼春（1902-1976）、陳慧坤（1907-2011）、馬白水（1909-2003）、郭軔（1928-）、席德進（1923-1981）；年輕輩的陳銀輝（1931-）、陳景容（1934-），還有版畫老師廖修平（1936-）；書法有王壯為（1909-1998）、王北岳（1926-2006）。理論課程的老師則有，故宮博物院副院長李霖燦（1913-1999）教中國美術史，王秀雄（1931-）教美術心理學，沈以正（1933-2022）教中國美術史。當時在這些老師的教導下，我的學習層面頗為廣泛，無論學科或術科，師大都擁有最好的師資與教學環境。

大三教我油畫的李石樵老師，對我的啟發最大。我不只課堂上跟他學油畫，有一段時間還去他新生南路附近的日式畫室學素描。我每個禮拜或兩個禮拜會去畫室一次，每次他畫架

上都會換上另一張畫。看到李老師畫得很勤快，差不多兩個禮拜就完成一張作品。當時他在研究立體派的幾何分割，採用造型或面塊的元素，營造出具有節奏感的韻律。雖然我並沒有承襲他的作品風格，但卻學習到李老師的研究精神和專注投入的創作態度。

又比如說廖繼春老師，上油畫課時他偶而會作現場示範。油畫管就像牙膏管子，興致一來，他把油畫顏料直接擠到畫面上，再用手去抹，或用手指頭去畫。我覺得藝術創作不必那麼嚴肅，非得用畫筆畫，從廖老師的示範，可以看到他創作時輕鬆愉快的一面。

黃君璧老師畫畫的動作很快，他都用一枝山馬筆一次畫到底。他在畫紙後面不墊布墊，而是墊棉紙。他大概兩個小時就完成一張全開的畫，興致高時，他會將底下的墊紙攤開來畫，因為上面那一張畫的墨會滲透過去，他就利用這張墊紙上斑駁的痕跡或墨點，畫成第二張畫。我比較喜歡他的第二張畫，因為就殘留的斑點、墨痕去思考，去發揮想像力；這對我也是一種啟發，原來藝術可以應用這些偶然性效果，再加以想像而創造出另一種風貌作品。

另外，像廖修平老師教我們版畫，我很喜歡版畫自由組合的構圖，與拓印斑駁肌理，以及黑色配以強烈色彩的效果，這些都是傳統水墨畫所欠缺的。

就讀師大時，我也會去校外探索。大二、大三時和同學一起跟隨校外老師學畫，但都是很短期的學習經驗。例如，跟隨歐豪年（1935-）、蘇峰男（1943-）和喻仲林（1925-1985），大概都學了三個月到半年時間。為什麼我會去外面和這些老師互動、學習呢？主要是因為，我也想多看看校外老師不同的表現方式。比如說，嶺南畫派在那個年代頗有影響力，歐豪年是嶺南畫派的代表人物之一，因此我也想一探究竟。跟歐老師學畫時，我主要研究嶺南派畫家高劍父（1879-1951）到日本所學的渲染、潑墨及撞色的技法。之後，我又跟蘇峰男、傅狷夫（1910-2007）學畫山水、海景和海浪，跟喻仲林學溥心畬系脈的工筆花鳥畫。這樣我剛好就把師大老師黃君璧、溥心畬，以及校外張大千、歐豪年等人的畫風結合在一起；藉此我對當時臺灣整體水墨創作環境即有一定的了解。

第三，我大學四年的學習當中，在理論的探索上收穫頗多。我大概初中時，就跟隨美術老師趙宗冠（1935-）所帶領的寫生隊去寫生，所以技法上有一定基礎；可是在理論思想上就比較貧弱。進入師大以後，透過藝術概論、美學、中西藝術史、中國畫論、心理學、哲學概

論;美術心理學等課程的研習,我領悟到什麼是藝術,以及蘊藏在藝術作品背後的社會人文思維。藝術不只是表面的圖畫,繪畫後面的故事和社會結構更值得去探索。

第四,我從年輕時就喜歡畫畫,進入師大後,我會利用寒、暑假畫很多作品,開學時就在學校舉辦觀摩展。師大有八間大教室,教室外面的走廊都很開闊,學生可以申請這些空間展示作品,讓大家來觀摩欣賞。我就辦過兩次觀摩展,並從而獲得信心。我大二時畫了一張〈廁所〉,陳慧坤老師就故意摀著鼻子,說:「好臭!好臭!這個不行,要請環保局來取締」。我聽了以後,覺得很高興,這表示我的畫讓他感受到那個味道。我是在畫廁所,不管老師是開玩笑或讚美,至少他被我的作品感動了。林玉山老師看過後,問我說:「你的油畫學多久了?」我說:「才剛開始學」。這表示他認為我的油畫技巧不錯,才會問我油畫學多久,其實我學還不到一年呢!

我和同班同學林文昌(1952-)及詹前裕(1952-),下課後相約去李石樵老師畫室學素描。有時候我沒去,老師就會問林文昌和詹前裕說:「袁金塔怎麼沒來?」老師說:「你們要跟他說,他畫的觸感很棒!」也就是說,李老師對我畫面所表現的質感、肌理感,蠻有感覺的,我聽了也很高興。

我覺得在師大求學過程中,大概因為常常受到老師鼓勵,後來又得過很多獎,因此激勵我日後走上創作的路。從畢業後到現在,我都沒有停過筆,也沒有轉到別的行業,歸結就是上述四個因素,讓我能在這個基礎上不斷累積,並發展出個人創作的生命軌跡。

**賴**:謝謝老師針對1971到1975年的學習,做了如此詳細的敘述。那麼關於您得獎的事情,例如1977年獲得「雄獅美術」第二屆青年繪畫比賽首獎,那時接受《雄獅美術》主編奚淞(1947-)訪問,您回答時提到:「詩人艾略特說:『詩人過了二十五歲,而沒有歷史的使命感的話,就不該再寫詩了』。……畫家又何嘗不該如此?」請問那時候您的使命感是什麼?為什麼會有這樣的回應?這個使命感是來自什麼地方?

**袁**:這和我的個性,或是說人格特質有關。我記得唸初中時就很喜歡看傳記類、歷史演義的故事,比如《三國演義》、西方凱撒大帝或居禮夫人的傳記,可能因此受到潛移默化。所以在我懵懂的年齡時,這些歷史英雄人物就已是我尊崇的偶像,覺得將來一定要做有意義的事。進入師大美術系後,被許多老師肯定,又陸續獲得一些獎,我因此覺得自己很適合走藝術創作這條路。初中與竹師時期,我只是單純地喜歡塗鴉、畫畫;進了師大以後,逐漸領會到畫畫是一種志業和理想;大三時我在外面學畫,看到某些老師的作品,發現我有不認同的地方,才體會到原來我還可以有更多作為。或許就是因為這樣,慢慢地創作就變成一種對自我的期許與使命感。我之所以提艾略特(Thomas Stearns Eliot, 1888-1965)的觀點,是因為

當時看過許多獲得諾貝爾文學獎的書，發現他們的作品都很感人，慢慢就形塑出自我的使命感。

我一開始是從西畫入手，我初中、新竹師範時期是畫水彩，經常到戶外寫生，畫的都是當下所面對的真景畫。那時候覺得，教中國畫的老師只是把傳統繪畫的符號、圖像或構圖照樣畫出來而已，這和我所認知的藝術不一樣。我覺得這不是創作藝術，藝術是要把自己的想法表現出來。當時我領悟到，水墨畫存在很大的開創空間，而我的使命感就是在這樣的時空環境下產生的。一九七〇年代正值我大學時期，我熱切地想畫出當下的感覺，畫出臺灣的風土民情。而這些在很多大畫家的作品裡面（包括我的老師輩或校外的畫家）是看不到的，所以我才特別強調使命感，因為我覺得可以從臺灣風土民情中走出一條水墨的新路來。

賴：老師1977年以〈蓑衣〉獲得第二屆「青年繪畫比賽」首獎，1979年以〈牆角一隅〉勇奪「全國青年畫展」第一名。請問這兩件作品在選材上比較偏向鄉村景色，那時候是想要反映什麼樣的外在環境和內在心境呢？因為這和當時的鄉土運動、鄉土寫實繪畫的發展有關係。還有，老師您如何替鄉土寫實繪畫作歷史定位？

袁：其實我當時畫鄉土寫實，應該是很直覺的。我認為藝術創作直覺非常重要，強調的是自由和感性。創作，第一就是要有所感，接著再進行構思。像我習慣於做筆記和蒐集資料，這就是第二階段理性的補足。最後就得一氣呵成，憑感性灑脫地完成作品。我的創作都是從感性到理性再到感性，就是禪語所謂的「見山是山，見山不是山，見山又是山」的轉折，在「見山不是山」時，激發出想像力，產生創意。

我是從水彩畫開始的，我覺得水彩跟水墨很接近，兩者都用水做溶劑。我是從西畫相關領域轉換到水墨，並且使用西畫結合傳統水墨概念進行水墨創作。在鄉下長大，我對農村的生活很熟悉，像牛車、蓑衣、三合院、廟會、戲偶，都是我家鄉常見的東西。因此上課要交的作業，或是參加比賽的作品，或隨興想畫時，自然就會畫熟悉的故鄉素材，因此，我畫鄉下景致是畫我所看到、感受到的身邊景物，加上魏斯（Andrew Nowell Wyeth, 1917-2009）與當時西方流行的新寫實主義的啟發，自然而然的去創作，而與鄉土文學無關。我創作的作品早於鄉土文學論戰。當時我本來就不認同那些沒有體驗過的大山、大水，我也畫不出像黃君璧、張大千那種山水畫。臺灣山水綠色比較多，我畫的就是周遭環境或鄉下的自然景物。我在彰化鄉下長大，那兒是小城鎮，人口當時大概只有十幾萬人。我從六〇年代就開始用水彩畫身邊的景物，七〇年代剛好碰上鄉土文學論戰，像黃春明（1935-）寫《兒子的大玩偶》、《看海的日子》等小說，他真的是用心去感受臺灣的農村和漁村，寫出社會轉變下人所面臨的問題。他的出發點跟我是一樣的，這也是我創作鄉土寫實繪畫的重要內涵。當時我並沒有

袁金塔　1973　廁所文化（一）　112×145cm　油彩、畫布
作者自藏（圖片來源：袁金塔提供）

袁金塔 1978　牆角一隅　112×124cm　水墨、宣紙拼貼、水彩、油彩、
國畫顏料、蠟　私人收藏（圖片來源：袁金塔提供）

袁金塔　1976　簑衣　85×170cm　水墨設色、宣紙拼貼、
拓印　雄獅美術收藏（圖片來源：袁金塔提供）

袁金塔 1981　五妃廟　66.6×84.5cm　彩墨、紙　國立臺灣美術館典
藏（圖片來源：袁金塔提供）

袁金塔　1985　窗前雪　65×87cm　水墨設色、描圖紙　臺北市立美術
館典藏（圖片來源：袁金塔提供）

說一定要怎樣畫，我只是有自覺地在畫。剛好外在環境鉅變，臺灣面對退出聯合國（1971）、石油危機（1973-1974）、中美斷交（1979），這些事件讓我反思東方、五月畫會所提倡的現代主義是否適宜？我開始思索崇拜西方或學習西方的結果，我們還是被強國給踢走，還是變成亞細亞的孤兒。之後臺灣經濟發展起飛，許多提007手提包、到處做生意的中產階級小老闆，他們多數是在鄉下長大，很懷念過去成長空間的一景一物。我的畫讓他們感覺親切，因此有很多人欣賞和收藏。我覺得當時的鄉土寫實繪畫能夠起來，確實有它外在、內在的形塑條件與氛圍。

賴：那您對鄉土寫實繪畫的歷史定位有什麼看法？

袁：因為我是在臺灣土生土長的畫家，跟大陸來的畫家們對土地的感情不一樣。那時候他們都想著反攻大陸，在思想上認為臺灣是過渡之地，待個10年、15年就能回大陸。他們對臺灣的認知和我們不同，我們對臺灣的認同是根深蒂固的。我們會畫出生於斯、長於斯的情感。求學年代，我還會歌頌現代主義，認為五月、東方畫會較符合當代潮流。但是他們的成員還是有差別性，有些人完全倒向西方，有些人稍微傾向東方。他們的核心思想比較偏向歐美的西方及中國的東方，臺灣完全被忽略的。他們說要「中西融合」，其實這裡面完全沒有臺灣，因為他們的「中」是大陸的「中」，不是臺灣的「中」，這是我當時的感覺。學生時期

袁金塔　1983　車道　108×89cm　水墨設色、道林紙　私人收藏（圖片來源：袁金塔提供）

袁金塔　1986　紙老虎　52×53cm　版畫　法國尼斯亞洲藝術博物館典藏（Musée des arts asiatiques de Nice）典藏（圖片來源：袁金塔提供）

我並沒有想太多，這是後來慢慢體悟到的，才知道說原來有這些不同的現象存在。我剛剛說過，提倡現代主義的人一直在鼓吹，很多人都在畫現代畫，我們在課堂上也是嘗試做這種事情。可是後來石油危機發生，臺灣經濟受到很大的衝擊，之後又退出聯合國，我們等於變成亞細亞的孤兒。因此才幡然大悟，現代主義根本是假的，因為你是在畫別人的東西，你真正的文化不在，你文化的根只是移植過來的。那時候我才頓然覺悟到，這樣的現代藝術是令人質疑的。

我認為1970年代鄉土文學運動的影響層面很廣泛，它不只是文學，還有布袋戲、民歌、歌仔戲、電影和美術。這樣的文化藝術運動所激起的社會集體思維，彰顯了臺灣的地位與重要性。我深深覺得鄉土文學或鄉土寫實繪畫運動，乃是促使知識界回歸、認同臺灣，不再迷失於現代主義，並回頭觀看自己的土地與人民。臺灣無論如何弱勢或身處未開發國家，至少它是一個讓你能夠安身立命與生存的空間。七〇年代的鄉土文學或藝術運動，讓我們慢慢找到臺灣的主體性，找到主體的真正內涵。進入八〇年代，我們的民主政治慢慢起來，民進黨成立了，蔣經國宣布解嚴，媒體開放、新聞自由，老兵可以返鄉探親，也開始和對岸互動交流。整體來說，此時臺灣算是找尋到自己的定錨位置，無論從文化、政治、社會和藝術，都逐漸轉為以臺灣為思考核心，這對臺灣的民主化及文化藝術的振興，確實發揮正向的功能，之後才有下一波的本土認同運動。八〇、九〇年代之後，新一波的臺灣認同乃是奠基於之前的鄉土運動，才有後面波濤壯闊的本土運動。我基本上相當肯定鄉土寫實繪畫運動，因為它促使我們省思臺灣夾在西方、中國強勢文化中的主體位置，以及從鄉土、本土出發的可行路徑。

賴：謝謝老師對照整個歷史作了相當深入的回溯與分析，其實您本身就是七〇年代鄉土寫實繪畫裡的重要見證者。您的作品隨著時代潮流的演變，也從鄉土到本土一路演化，反映出歷史的轉變歷程。接下來想請問老師，您於1982年7月赴紐約留學，隔年（1983）4月，就在紐約聖若望大學亞洲中心舉行個展。當時紐約市立大學美術系主任賈古伯‧羅森伯格（Jacob Rothenberg）教授，曾撰文評論您個展的作品。他說，您：「以多點透視及旋轉視點實驗」，並「利用空間上和視覺上的曖昧性，創造出令人激賞的繪畫結構的新形式」。請問當時這種透視、旋轉視點及創新構圖，您是如何將這些概念轉換成視覺藝術？這些技法或觀念上的運用，是受到那些西方或東方藝術的影響？

袁：我在師大唸書時讀過中國美術史，當時就知道中國畫有所謂的反透視。臺北故宮博物院收藏的〈唐人宮樂圖〉，就是運用反透視概念，畫九位宮廷仕女圍坐於方桌旁。畫中的方桌，前窄後寬，完全違背西方單點透視的畫法。我覺得中國古畫的反透視觀念，讓後面景物

被看的更清楚也蠻好的。另外，中國山水畫採多點透視，像范寬（約950-約1032）的〈谿山行旅圖〉，你必須像坐電梯一樣，一層一層往上升觀看。這種移動式的觀看，必須藉由記憶將所見之景物連接起來，才能看到作品的全貌。換言之，這種多點透視的概念出國之前我就有了。到了美國，平常我都會看電視，那時候美國人瘋登陸月球，幾乎天天電視都會播放。看了後覺得很有意思，因為太空人在太空艙內沒有重力，飄來飄去，東倒西歪。我覺得人物在旋轉，沒有固定的觀看方向，這個畫起來蠻好玩的。

後來我又看了一些畫冊，像夏卡爾（Marc Chagall, 1887-1985）的油畫主要畫俄國家鄉的民俗，他筆下那些顛倒的房屋，空中飄浮的婦女，都不是用定點透視，而是多點、隨性地畫出來。版畫家艾雪（M. C. Escher, 1898-1972）的作品也是運用多視點，轉來轉去，讓人暈頭轉向，像在走迷宮一樣。另外兒童畫、土人塗鴉、原住民圖案、史前壁畫、新石器時代圖騰符號等，也都不用透視，而是隨性地畫。這些作品激發我，讓我嘗試做旋轉構圖，或者飄動、倒掛等的非定點透視的畫面組合與構成。其實創作本來就是多元的融合，你很難說是單單受那一個影響，它都是潛移默化的，什麼時候領悟到，即刻就靈通了。

賴：1985年4月，您在《雄獅美術》發表過〈為現代中國畫探路——我的第一個十年〉，這是您從美國回來後發表的文章。1990年1月，您又發表〈我的變與不變〉，文章中您提到：「我所選擇的是為中國畫的現代化而努力。……使中國畫朝著多元化發展。」請問您是如何實現「中國畫」的「現代化」與「多元化」？這裡所謂的「中國畫」，在當時您應當是指臺灣的水墨畫吧？

袁：我是比較直覺型的創作者，因此只要直覺感應到我就會去做。當時我覺得所看到的傳統中國畫，或者說是水墨畫，真的離我們的生活太遠了。它們都屬於強加記憶的東西，也可以說是憑概念做出來的。那時我就想要把它拉回到生活來，拉回到當下的體驗與感受；不要再畫那種宋、元、明、清早期的山水形式。我覺得那種東西，不會引起觀眾或愛好者的共鳴，因為缺乏共同的生活體驗。我認為臨摹傳統山水，是師承而已，它並沒有真的生命、真的體驗在裡面。我們常說，你要先感動自己才能感動別人，你自己都沒有感動，要怎麼去感染別人呢？所以我主張現代化就是要入世的，不要出世。古代中國畫家都講出世、遁世，參加科舉的人，考不好他就隱居山林畫山水。我覺得這個離我們很遙遠，我們應該生活在當下，畫你所知、所見、所想的東西。想，就無奇不有了。我所提倡的現代化，是以入世生活為核心，強調親身體驗，並發揮最大的想像力。不管任何題材或內容，只要你思索當下的議題，都可以轉換為創作，我思考的是內容的現代化。

再來就是媒材，因為科學、經濟發展，材料都有新的開發。西方除了蛋彩、油彩與水彩

外，像壓克力彩和油性蠟筆都是後來開發出來的。我們的水墨畫媒材，不應該只有一張薄薄的紙，以及大概12個的傳統顏色。我們為什麼不用西方開發出來的水彩，或日本的膠彩、水干、礦物彩都可以啊！就不要局限於傳統水墨畫原料啊！

所以從內容走入當下的議題，到媒材、形式、構圖都可以改革。不要老是說「筆墨為上」，筆墨之外其實還有很多可以發展。我覺得要讓臺灣的水墨畫走向現代化，內容與媒材形式技法這兩項要搭配的好。你當然就是當下的，因為你怎麼畫都不會是過去的。

像我作品〈解構年代〉畫的是示威遊行，就是第一次總統直選520民進黨在臺北市中華路抗爭的歷史現場，示威者躺臥在鐵軌上不讓火車通過，那是非常震撼的一幕。這是你所看到當下臺灣的歷史景象，為什麼不畫呢？為什麼要去畫梅蘭竹菊？我覺得那些都很遙遠。所以我主張現代化，就要畫當下。世界是這麼奇妙，多采多姿，我覺得不斷觀看、接觸和吸收，就能走入現代與當代。

**賴**：在1980年代晚期到1990年代，您相繼創作很多系列主題的作品，比如說「螞蟻」、「樹葉」、「稻草人」、「戲偶」、「傀儡」、「蛹變」、「官場文化」（「貪官」、「肥官」、「龜官」）等系

袁金塔　1985　人偶　100×78cm　水墨設色、報紙　法國國家圖書館典藏（圖片來源：袁金塔提供）

袁金塔　1993　官場文化　120×105cm　陶瓷、釉料　藝術家自藏（圖片來源：袁金塔提供）

袁金塔　1993　聚　40×48cm　水墨、綜合媒材　私人收藏（圖片來源：袁金塔提供）

列，裡面蘊含很多象徵的意義。請問您透過借喻、轉喻的手法，要刻畫、反諷什麼樣的現實世界？還有在材質的運用上，您從水墨拓展到複合媒材和陶瓷，這些材質的突破是不是也是您「中國畫的現代化」的一種方法與手段？

　　袁：對，沒錯。我先補充上面有關跨文化跟多媒材的問題。當年我主張中國畫的現代化，就是希望跨文化、跨領域地把各種文化、媒材加以整合，就像前面所說的兒童畫、原始藝術及當下生活，將這些所見、所想、所感的整合為一，即符合我所說的跨文化的精神。好，現在妳問我關於借喻的問題，我還是回到我的個性來談。因為個性，我喜歡幽默，也喜歡思考，我的畫也具有這些特質，帶點幽默、揶揄或反諷，這應該是個性使然。我往往畫中有話，指桑罵槐，這也和我的人格特質有關。比如說示威遊行作品，很多人會說這是畫民進黨遊行，表現的是民主與自由。可是我看到的是，這些都在騙人，我看到的是，你爭我奪，

這是我非常個人的觀點與想法。這是我獨特的觀感，表現的是說謊話術背後人性的貪婪好鬥。我覺得創作就是要忠於自己，藝術史上很多大師也都這樣做，反諷式的比喻也就變成我的作品特色。我畫「螞蟻」，其實是在反諷股票漲到萬點，一下子又跌下去，這都是大戶在操控。所以我就畫幾隻紅色螞蟻當領頭羊，後面幾萬隻跟著牠們繞，最後都被坑殺了。又譬如「稻草人」系列，稻草人在鄉下是單純嚇趕偷吃稻子的麻雀而已，可是我發現現在的社會，1990年代很多勞資對立的抗爭場合，讓我想以稻草人來象徵勞資問題。稻草人默默不語，無論颱風、下雨或大太陽，都會守著稻田、任勞任怨。

另外，我看到烏龜、青蛙，也讓我想到那些很會吹牛、呱呱叫的為官者，我也會用到布袋戲藏鏡人來作比喻。就是說，他表面上做什麼，背地裡又做什麼，我會利用挪用或錯置的意象，轉換為我的視覺元素。我還會把歷史的文化元素，結合當下所看到的，在混搭後產生激盪的火花，我覺得這種創作形式蠻有趣的。

**賴**：您的作品很喜歡用昆蟲或動物作為借喻的元素，請問您對植物、動物是否情有獨鍾？

**袁**：對的。這可能和我成長的環境有關，小時候在鄉下沒有化學農藥污染的問題，四處可見各種昆蟲，蝴蝶、螞蟻或金龜子在樹上爬。我本來就喜歡戶外，也喜歡觀察大自然。後來我發現，昆蟲跟人一樣是群體的、分工的社會，有老大、老二、老三。你看那些死掉的都是工蟻，有些兵蟻負責打戰，而蟻后只有一隻，這跟我們人一樣。人類是群性社會，跑到最上面的就當老大，任意宰制別人。我覺得昆蟲、螞蟻就是一個縮小版的人類社群。我的作品後來都是在講人性，講人的本性、鬥爭和競爭。螞蟻的分工合作是有社會性的，昆蟲幾乎都有這種特色。我把這些昆蟲或動物運用在我的作品，以昆蟲來隱喻人性。

當然，我可能也受到文學的影響，比如賦、比、興是古人作文章的表現方法，將內在的心情、思維以這三種修辭法來表達。比喻、轉喻或擬人化，這和西方「後現代」的挪用、錯置很類似，我把這兩者綜合應用。所以我常把昆蟲、動物比擬為人，或把人比擬為動物。

**賴**：1995年您有許多巨幅的現代畫卷，例如〈關渡長卷〉，請問這些九〇年代貼近風土的長卷作品，在表現方法和內在意涵上，和七〇年代鄉土寫實有何不同？還有大約同時期開始創作的「女體」、「換人坐」、「臺灣魚」和「廁所」等系列，它們和現代畫卷又不一樣了，您是用普普藝術手法，以圖像重複及拼貼的手法來創作，請問這些系列探討的是什麼議題？

**袁**：應該這麼說，1973、1974一直到1979年，我畫的那些鄉土寫實畫和我九〇年代的現代畫卷不一樣。七〇年代我畫的鄉土是比較直覺的，表達的是對鄉土的感情，因此畫的是單純美的感覺，是我對故鄉土地的懷念與省思。但是到了九〇年代，我是以一種批判的角度來

畫。比如我畫〈清明時節圖〉，是因為當時我到土城瓷揚窯做陶瓷，幾乎每天開車都會經過一大片墳場。沒多久因為北二高的闢建，土城的墳墓全被鏟掉了，這件事令我很吃驚。原來在現代社會的變遷下，地貌可以瞬間就改變，文化也跟著消失了。當時我正在照顧生病嚴重的母親，對生老病死非常敏感，所以就想趕快把清明節的習俗紀錄下來，否則未來它可能完全消失不見。

另外一張〈解構年代〉，是描繪那時候總統直選的競選活動，我跑去參加遊行的情形。他們跟我說，遊行得綁綠色的帶子，不然會被打。我怕被打，就綁了帶子跟他們混在一起。結果我發現，他們都各有所圖，遊行根本不是為了民主。它就是市議員、立委、鄉長都去摻一腳，那場遊行根本是各懷鬼胎。當然還是有正面的，雖然我看到的是某些負面。正面就是民主化，他們還是有貢獻的，我覺得這些應該要紀錄下來。九〇年代的鄉土寫實和七〇年代的不一樣，我發現社會變遷後人性的另一面，因為經過設計包裝後產生一些奇特的現象，九〇年代我畫的就是這些解構的亂象。

2003年的作品〈解放〉也是一樣，那有女孩子站著尿尿。主要是批判當時男女不平等，女性被歧視，臺灣有一句俗語：「女人再能幹，尿尿灑不到牆壁」。剛剛所談的〈解構年代〉是在描述社會變遷中人性的貪婪和鬥爭。像現在大家為什麼要講環保？講地球暖化？這也都是因為人性的貪婪。就是說，賺一塊還不夠賺，其實我們一百塊就夠了，可是我要賺一千塊。一百塊就夠我們吃、夠我們用，賺一千塊等於就會破壞地球。我心裡一直都有這種危機感，像本來很美的景物一下子不見了，高速公路蓋過去就被破壞掉了，什麼都沒有了。〈解構年代〉講民進黨遊行，講總統直選，講政客們都是各懷鬼胎，就是這樣的。

另外，當時我已經四十幾歲了，我覺得藝術家的作品尺寸大很重要，大才有雄渾感。長卷是我創作大作品的一個方向，〈關渡風雨中〉（48×1265cm），可以把這個房屋繞一圈，我花了一年多完成。〈清明時節圖〉（72×1070cm），都是大型畫作。〈解構年代〉（101×1010cm）。當時我覺得應該創作一些大作，所以就選擇長卷的形式以表現震撼力。但是這些巨幅畫作，都得花上好幾年時間。像我光畫〈清明時節圖〉就觀察了四年，因為清明時節每年只有兩個禮拜多，掃墓兩個禮拜就結束了。為了要觀察，我每天都去看，利用那二、三個禮拜好好觀察。蒐集資料前後共花了我三、四年時間，等到真正著手去畫，也花了將近一年時間才完成。當然，這個我也受到中國古畫的影響，譬如北宋張擇端（1085-1145）的〈清明上河圖〉。然而創作〈清明時節圖〉，實際上也有它重要的歷史意義。既然我是臺灣的藝術家，就應該把臺灣的風土民情記錄下來，尤其是將要消失的民間文化。

另外，關於運用普普手法創作的系列作品，我剛才已經講了一部分，那就是社會變遷帶

袁金塔　2003　解放　177×1057cm　水墨、複合媒材　藝術家自藏（圖片來源：袁金塔提供）

給我的壓迫感，促使我畫下一系列的作品。那時候，我的畫不在只是歌頌自然，描寫自然之美，而是轉向人性內在的探索。我運用普普手法來創作，這跟我留學美國的經驗有關係，例如美國畫家班‧夏恩（Ben Shahn, 1898-1969）的影響力，慢慢就浮現出來。我覺得人是具有整合能力的，人腦可以整合創作時湧現的軟件資料，並加以串聯。當時我使用普普藝術的手法和形式，以具有批判性的圖像，針對臺灣社會的變遷及人性本質作了一些描寫。例如，我創作〈書中自有顏如玉〉、〈官場文化〉、〈換人坐〉等作品，都是因為看到了人性。當年我跑去聽陳水扁演講，瘋狂地拍了很多競選演講的紀錄影片。有一次在青年公園，那時候阿扁看好度已經上來了，大家都爭相跑去聽他演講。因為青年公園離我家很近，我也跑去聽，去感受選舉政治狂熱的氣氛。

　　賴：2000年競選總統的時候嗎？

　　袁：對。他演講的內容很直白，他說「終於輪到我了」。這顯示他的迫切企圖心，他就

袁金塔　1995　關渡風雨中　48×1265cm　水墨、紙、複合媒材　私人收藏（圖片來源：袁金塔提供）

袁金塔　1995　解構年代　101×1010cm　油彩、壓克力彩、畫布　藝術家自藏（圖片來源：袁金塔提供）

像獅子、老虎、鯊魚聞到血一樣。雖然他不是這樣講話,但是我直覺那就是人性的鬥志與貪婪,後來他真得當選了。人家説,創作是從比較自然的表象轉換為內在的精神性,這些系列性作品我想表達的概念就是人性。譬如「官場文化」系列我是運用民俗文化的概念,像烏龜、藏鏡人、官帽及銅板,就是把一些俚俗的圖像符號組構在一起。當時我發現這些人性的貪婪、説謊、騙人及鬥爭等問題,我即挪用俗民文化的符號表達我的想法。我在美國看過很多普普藝術作品,也把它的技法轉借來用。「換人坐」系列有兩種,第一種就是畫很多椅子,概念來李自成的故事。明末他不是把崇禎皇帝逼到自縊,最後攻進京城想做皇帝。可是他又説坐龍椅會頭暈,他不敢坐,也坐不穩。這讓我想到用椅子象徵權位,皇帝貴為九五至尊,他的權位最高。大風吹,換人坐;民進黨喊出來:「換人換黨做看看」,「換人坐」系列就是講這個。後來我又把座椅椅背變成撲克牌,我是在説,政治有如騙術。撲克牌是騙人的,你打這個牌,就是在賭,賭誰輸誰贏;我講的是政治宛如一場騙術,「換人坐」系列的脈絡大致

上是如此。

賴：那「臺灣魚」系列呢？

袁：「臺灣魚」總共有三個系列，1.臺灣魚，2.秘雕魚，3.樹葉魚。臺灣魚是省思臺灣的悲情宿命，小國的無奈。秘雕魚是表現生態汙染。樹葉魚則是超現實幻想。我覺得在國際形勢中，即使到現在我們仍處於「臺灣地位未定論」階段。我們現今常常有一種悲情，就是不曉得明天會怎樣？可能三天前還很悲觀，但這兩天拜登跟習近平稍微談一下，大家好像就覺得稍微安心一點。因為他說沒有即刻要打你，至少這一兩年還不會。可是之前裴洛西訪臺的時候，幾乎要打起來了。這就是臺灣人的悲哀，因為你無法主宰自己。我畫「臺灣魚」，把臺灣島橫躺下來變成一條魚，豎的像甘薯，橫看很像魚。為什麼是魚？我們從歷史來看，這條魚中國曾經抓住過一陣子，四百年前臺灣是大陸的版圖；大航海時期，荷蘭、西班牙打到亞洲，曾經把我們抓住；十九世紀末被日本抓，現在又被老美抓。我們什麼時候自由過？沒有，一直都是被人家掐住。「臺灣魚」代表的是漂泊的命運，我們還無法決定自己的未來。

「秘雕魚」系列則是有感於，核能廠的設置導致東北角的魚遭受嚴重的污染；「樹葉魚」系列則是以枯葉為造形，用比較幽默手法把樹葉幻想成有趣的東西。

賴：老師確實很關注生態的議題，從1993年的「秘雕魚」系列，到千禧年之後的「生態・時尚・消費──袁金塔作品展」（2008/7）、「生態關懷──袁金塔製作展」（2008/12），您關切的焦點都在生態與消費的辯證，請問您在作品中如何把人文關懷轉換為視覺表現語彙？

袁：我是在鄉下長大的，小時候家鄉的稻田和溪水都很清澈乾淨，烤地瓜、抓青蛙都是童年美好的回憶。長大後出外打拼，每次回家就感覺家鄉變了，發現河水變臭，魚死掉了，這些都是因為污染所引起的。後來我看了很多空拍照，才知道家鄉的山被剃頭，樹木被砍伐，只是為了蓋高爾夫球場，我心裡覺得很難過。然後又有報導說，巴西的亞馬遜森林一天消失一個運動場這麼大，我覺得有一天一定會出現災難。兩天前我的朋友從冰島旅行回來，導遊跟他說，去年冰島的冰河在一公里外的地方，現在快融到腳下了。他說，再過幾年整個海水會上漲，紐約部分會被淹掉，威尼斯會不見了，上海、臺灣也都會被淹掉一些。你的周邊一直都有這種訊息傳來，這是全球性的警訊與危機。我從年青時代開始，就認為藝術品絕非只是美美地被掛在牆上，藝術是一種思想語言，是一種自我表達的媒介，藉由它藝術家可以講出內心的話。我在創作時，經常會看到不好的一面，我認為應該把它用藝術語言講出來，這就是為何我把生態議題看得這麼重。就是說，我看到很多負面的部分，看到地球危機，看到我身邊小生命不見了。這些不斷壓迫著我們的問題，我對它有切身的危機感，同時也希望將自己的想法傳達給別人。地球是所有生物所共有的，人類不能那麼自

私，這是我生態系列創作想表達的最重要理念。我用後現代主義的「挪用、錯置」，與文學的「擬人化」、「賦、比、興」方法，將魚與人，魚與枯葉，蝴蝶與枯葉，羽毛與螳螂，貓頭鷹與松果，瓢蟲與蓮蓬等結合，再用拓印、影印、掃描、電腦、多媒材技法，產生「似與不似」、「擬真」、「超現實幻化」間的美感。

賴：您對生態問題關切地蠻早的，是從1993年開始的嗎？

袁：可能還更早。其實我一開始創作就很強調個人的獨特風格。在紐約求學時就提出我的座右銘：「別人做過我不做，別人不敢我敢，別人不能我能」。別人做過得我不做，因為我喜歡獨創的品牌與風格，所以別人做了，我就不做，因為那樣只是在複製而已，這是我一貫的創作風格。為什麼我不斷在尋找新的創作議題，因為我連自己都不肯重覆。所以我說別人做過我不做，這是非常重要的。像我在創作魚或蝴蝶，我用絹印、拓印，用比較屬於當代的自動性技法。例如，西方超現實畫家馬克思・恩斯特（1891-1976），他喜歡拓印技法；我則將版畫、潑墨、潑彩等技法結合中國寫意概念，轉變成我的創作技法。我也加入許多科技性的東西，包括影印、掃描，以及電腦反轉組合的處理，這些都是我常用的表現技術。基本上我的生態系列都帶有幽默感，看起來像魚，又不是魚，覺得很熟悉但又不太像。我先引起觀眾的注意，讓他們停下來思考，發覺魚、瓢蟲原來這麼可愛、這麼美，觀者就會想要珍惜牠們，不要破壞牠們。

賴：您從1975年〈簑衣〉一作開始，就對各種型態的紙，比如生宣、色宣、金紙、描圖紙、報紙等，都抱著實驗、創新的態度來運用。2013年您更強調將水墨與紙藝結合，並以《詩經》、《山海經》、《茶經》、《本草綱目》、《神農本草經》及《離騷》等古籍，作為創作的象徵符號。請問您這系列想探索的是什麼？在水墨與紙藝跨域的結合中，您又有什麼新發現？

袁：一路走來我的作品就是和臺灣的歷史發展連貫在一起。因為我感受到社會變遷的腳步，我慢慢地、一步一步跟上來。早期我的鄉土寫實畫作，是對自然美的喜愛，裡面帶點浪漫的感傷。我有感於臺灣對資本主義的追逐，導致農村土地遭受嚴重的破壞，所以我的畫主要表現感傷和懷舊的美。後來，我大概是從1981年開始做陶瓷，這算是給我很大的加分。因為不管畫油畫、水墨或水彩，它們都是平面的；陶瓷創作則讓我從平面跨界到三度的立體空間。立體往往佔據較大的空間，在組構上可以變化萬千。比如說我畫一個瓶子，再畫二個，變成三個以上，我五個瓶子就變成一組立體作品。但一張水墨畫掛在牆上，完全沒辦法變化。陶瓷帶來很多可能，它可以擺上擺下，我從陶瓷裡獲得很多知識和養分。

我陶瓷一直做到差不多2005年左右。2006年鶯歌陶瓷博物館個展後，我獲得更多出國展出

袁金塔　1995　迷　96×127.5cm　水墨、複合媒材　私人收藏（圖片來源：袁金塔提供）

袁金塔　1998　換人坐（做）（二）　166×91cm　水墨、綜合媒材、紙　私人收藏（圖片來源：袁金塔提供）

袁金塔　2002　臺灣魚──漂泊的命運（一）　122×140cm　水墨、綜合媒材　藝術家自藏（圖片來源：袁金塔提供）

袁金塔　1993　秘雕魚　40×43cm　陶瓷　私人收藏（圖片來源：袁金塔提供）

袁金塔　2001　葉魚　41×45cm　水墨、綜合媒材　私人收藏（圖片來源：袁金塔提供）

袁金塔　2011　新山海經　400×29×60cm　綜合媒材　藝術家自藏（圖片來源：袁金塔提供）

的機會，陶瓷在運輸過程很容易打破，這個問題深深困擾著我。我一向都會做整合型創作，當時我也做了很多內部擺放燈泡或蠟燭的陶瓷，以強化出立體空間的光效。當時剛好有個機緣，我帶師大學生到臺北市長安東路長春棉紙行去逛，在那附近有一座樹火紀念紙博物館，我們就順道去參觀他們的製紙過程。我越看越喜歡，覺得手製紙蠻好的，所以我大概是從2005年開始接觸手工紙，約莫是2011年左右才真正大量以紙來創作。也就是說，經過一段醞釀期，我才把立體的陶瓷轉變成紙漿的創作。

　　1981年我到土城瓷揚窯做陶瓷，大概做了快一年，我發現師傅拉的胚，數百個都一樣。

袁金塔　2020　算計（離騷·野百合·太陽花）　1100×1100×340cm　水墨、手抄紙、紙漿、現成物裝置作品　藝術家自藏（圖片來源：袁金塔提供）

然後，讓所有的畫家來畫。我怎麼想都覺得不對，因為張三用的胚體跟我一樣，李四也一樣，那我還有什麼搞頭啊？我想說，我再厲害也只得50分，因為大家都像穿制服一樣嘛！人人都穿一樣的制服（同樣的胚體），我不喜歡與別人用同樣的胚體，所以後來就我自己動手捏。我本來就很喜歡古書，所以我捏的第一個作品就是書，我還蠻喜歡的。後來我又改用紙來做書，我買了傳統的冊頁書，看起來是一本書，但拉開起來則是三十幾頁，這個很合乎我的概念，我可以把它變成一件很大的作品。我的第一本〈詩經〉作品是用中國製的冊頁書，內容是我自己編輯的，自己印刷的，自己畫插畫。當時我看到聞一多（1899-1946）寫的《詩經》的故事，他講到詩經裡的魚，包括炒魚、烤魚、煮魚、翻魚，他都詮釋的很有趣。指出都是做愛的動作、姿態，我覺得太妙了，因為我也創作一些與情色有關的議題。我買過很多情色的書來看，這個議題本來就是我喜歡的。我說過，別人不做我做；別人不敢我敢。為什麼別人不敢？因為必須挑戰禁忌。政治跟情色在當時的臺灣社會沒人敢碰，我覺得我應該碰，因為別人碰過就沒意思了。這是我的原則，別人不敢我敢，所以我就碰了情色和政治。聞一多談《詩經》講到情色，哇！太好了！我原本不曉得《詩經》竟然有這麼多情色，譬如「關關雎鳩，在河之洲。窈窕淑女，君子好逑」，都在講這個啊！我就把它用到我的書，並且畫了很多做愛的動作。在〈詩經〉這件作品裡，我也用魚的圖案來作象徵，這就是我的第一本手工製冊頁書。雖然是用別人製作的手工書，但裡面從繪畫、設計到編排，都是我自己構思的。我把它組構成一件裝置作品，這跟我作陶瓷作品一樣。第一本手工冊頁書是買大陸製的，第二本我就想自己做，先是找長春棉紙行，但價碼談不攏。後來我問南投埔里的廣興紙寮，他們願意配合我，我就畫一些草圖請他們幫我，並開發出我想要的系列紙漿。因為手工冊頁書都有三十幾面，拉起來很長，必須要有內容，聞一多讓我想到古書裡有許多可以利用的素材。所以我開始閱讀《山海經》、《茶經》等書，獲得很多啟發。文本我是用古書，例如我摘錄《茶經》的主要章節，經修改後再用絹印製版，重新設計後再畫入圖像，這就是我所作的古籍新版冊頁書，這些系列我都是以人性作為貫串的主軸。比如說「詩經」系列講性、男女情愛；「山海經」系列講神奇鬼怪故事；「茶經」系列講喝茶的歷史，從大陸的湖北、到福建、到臺灣。後來我想談農藥問題，「本草綱目」系列就是談食安，而臺灣和大陸都有地溝油、餿水油、多氯聯苯等食安問題，並借用李時珍（1518-1593）《本草綱目》的養生寶典素材。上述這些系列，我都是引用古籍的文本，去帶出當代社會的弊端，最後結合為我視覺創作的圖像。

最近，我的〈離騷〉作品則是探討政治議題；從離騷屈原到野百合和太陽花學運的政治算計、權謀和鬥爭。現在我則想討論COVID-19，我構思了將近兩年，才想到一個創作的概

念。我覺得COVID-19是一個重要的警訊，你看一個病毒序列，就把我們打得東倒西歪。現在大家都在戴口罩，這也是結合環保跟紙材。目前我還未完成，所以還不敢跟你說，因為不知道會不會成功。但是我已經找到重要的核心理念，包括形式和感覺，我希望可以做出我想要的COVID-19作品。

賴：明年在老師的美術館就可以看到了嗎？

袁：或許吧，現在都還在進行中。我自己發現，紙漿作品應該是我最具個人特色的風格，因為用紙的媒材與水墨結合做成立體、裝置藝術品的國內畫家並不多。我不敢說沒有，但畢竟是少數。它是結合東方、臺灣、西方的多元文化，更重要的是我也看到這個東西的潛力。第一、它有文學底蘊。藝術品的內涵很重要，我剛好運用到文學的。第二、這是我們東方特有的，印刷術、火藥、指南針都是我們東方文化最偉大的發明。蔡國強搞火藥，我現在搞紙，剛好。而且我做紙，坦白講已經到達前人所無的效果。比如我做浮雕式的茶壺，用紙漿在陶瓷板上鑄紙，表現渾厚強勁的立體線條。你說，吳昌碩的線條怎麼可能立體，他是靠墨的濃淡表現線條的立體感，我則直接做出凸起的立體線條，這不是更好？而且我可打光有投影，可以透光。所以我覺得自己在紙這方面的開拓，從線條到紙的材質變化都兼顧了。我在紙漿裡加了很多材質，比如茶葉、洋蔥皮、榕樹根及白千層等，這樣紙變得更美。我覺得找到紙這個媒材，讓我的作品走向一個全新的創作方向。我正在寫一本書，專門講造紙，及怎麼用紙創作，我準備將心得整理出來和大家分享，大概明年會出書。

賴：上次我拜訪老師時，您有提到說最近正在嘗試使用日本的金、銀潛紙創作。原本想問您在金、銀潛紙的探索上是否有新發現和新作品。可是剛剛聽您的描述，覺得您下一個新主題應該是跟COVID-19有關聯。

袁：其實我一直很喜歡探索媒材，三十歲左右在紐約寫的座右銘：「別人做過我不做，別人不敢我敢，別人不能我能」，我特別強調別人不能我能。金、銀潛紙我用了快五、六年了。金潛紙美在它的紙質佳，適合於雙鉤線條，也可潑墨，潑彩，渲染，顯色顯墨效果好；同時具有裝飾性、富貴氣、富麗堂皇的感覺。它很適合拿來表現天燈、稻穗的金黃色，或是描繪神像、神轎的題材。我覺得金色很強烈，又晶瑩剔透，搭配這些內容都非常適合。金、銀潛紙我會繼續開發，因為我現在只開發了一部分。所謂做到老，學到老，我當然會繼續做。未來我希望把紙做得更豐富，或和其他媒材結合，做出更大張、更有立體感的作品。我現都用拼組裝置的方式，因為拼組到國外展覽，運輸上比較方便。但我想做比較大件的，只在國內展也好。我覺得這方面還有很多可以開拓的。但現在我更想做的，就是剛才說的COVID-19的議題和內容，這件作品，主要媒材也是紙漿手抄紙、手工書與現成物。

# 袁金塔 大事紀

| 1949 | ・4月10日，出生於彰化縣員林市埔心鄉瓦窯村。 |
|------|------|
| 1965 | ・就讀省立新竹師範學校。 |
| 1971 | ・入國立臺灣師範大學美術系就讀。 |
| 1973 | ・第23屆省展油畫部優選。 |
| 1975 | ・第39屆臺陽美展國畫部第三名。<br>・國立臺灣師範大學美術系畢業。<br>・獲師大64級畢業美展國畫、油畫及水彩三冠王（第一名），以及書法第二名。 |
| 1976 | ・擔任師大助教。 |
| 1977 | ・水墨作品〈蓑衣〉榮獲雄獅美術第二屆青年繪畫比賽（後改名為「雄獅新人獎」）第一名。 |
| 1979 | ・〈牆角一隅〉獲光復書局主辦，藝術家雜誌社協辦「全國青年畫展」第一名。 |
| 1980 | ・5月，春之藝廊個展。<br>・參加日本、韓國「亞細亞第十六屆美展」。<br>・參加漢城國立現代美術館「韓中書畫藝術展」。 |
| 1981 | ・8月，任師大美術系講師。<br>・參加法國巴黎「中華現代畫趨向展」。 |
| 1982 | ・4月，龍門畫廊個展。<br>・8月，入紐約市立大學（The City University of New York）美術研究所就讀。 |
| 1983 | ・4月，於紐約聖若望大學（St. John's University）亞洲中心中正藝廊個展。<br>・7月，於愛荷華大學愛荷華國際中心（University of Iowa, Iowa International Center）個展。<br>・9月，於北卡羅來納大學格林斯伯勒分校（University of North Carolina at Greensboro）文化中心個展。 |
| 1984 | ・2月，於伊利諾伊大學的伊利尼聯盟（University of Illinois, Illini Union）個展。<br>・六人聯展於紐約蘇荷區李氏畫廊。<br>・8月，獲得美國紐約市立大學美術研究所繪畫碩士學位（MFA）。<br>・返臺。 |
| 1985 | ・4月，於《雄獅美術》第170期發表〈為「現代中國畫」探路——我的第一個十年〉。<br>・4月，春之藝廊個展。<br>・參加臺北市立美術館「國際水墨畫大展」。 |
| 1986 | ・參加臺北市立美術館「中華民國水墨抽象展」。<br>・參加東京都美術館、上野之森美術館「第22回亞細亞現代水墨展」。 |
| 1987 | ・參加韓國國家現代美術館「中華民國當代繪畫展」。<br>・參加「第一屆韓國太田市國際青年雙年展」。<br>・參加美國舊金山「中華民國當代美術展」。 |
| 1988 | ・參加美國加州聖荷西埃及博物館「中華民國當代藝術展」。<br>・12月，臺北市立美術館個展。 |
| 1989 | ・4月，臺灣省立美術館個展。<br>・參加漢城市立美術館「第四屆亞洲國際美展」。<br>・參加奧勒岡博物館策劃「中國現代畫美加二年六人巡迴展」。 |
| 1990 | ・1月，比利時布魯塞爾余易畫廊個展。<br>・參加臺灣省立美術館「1990台灣美術三百年作品展」。 |
| 1993 | ・12月，臺北形而上藝廊「人間——袁金塔瓷畫展」個展。<br>・參加上海美術館「上海、台北現代水墨展」。 |
| 1994 | ・6月，美國紐約Z畫廊個展。 |
| 1995 | ・與劉國松等人成立「21世紀現代水墨畫會」。<br>・6月，臺北市立美術館及9月國立臺灣美術館「歷史的腳印——袁金塔現代畫卷展」個展。 |
| 1996 | ・6月，新竹清華大學藝術中心個展。 |
| 1998 | ・9月，臺北長流畫廊「袁金塔彩墨、陶瓷、油畫個展」。<br>・參加中國深圳「第一屆深圳國際水墨雙年展」。 |
| 1999 | ・8月，出任師大美術系主任及所長。<br>・11月，參加法國巴黎艾菲爾布朗麗展覽館「巴黎今日大師與新秀大展」。 |

| 2000 | ・9月，臺中文化中心大墩藝廊「生命組曲──袁金塔畫展」個展。<br>・11月，法國巴黎蒙馬特洗衣坊畫廊（Le Bateau Lavoir）個展。 |
|---|---|
| 2001 | ・11月，日本九州福岡美術館「袁金塔的生命記號系列」個展。<br>・12月，中國江蘇省美術館「袁金塔畫展」個展。 |
| 2002 | ・11月，加拿大溫哥華卑詩大學（University of British Columbia）亞洲文化中心個展。<br>・參加中國深圳「第三屆深圳國際水墨雙年展」。 |
| 2003 | ・9月，紐約水晶畫廊（Crystal Gallery）「袁金塔個展」。<br>・10月，師大畫廊「人性進化論」個展；臺中市文化局文化中心「廁所文化」水墨裝置創作展個展。 |
| 2004 | ・1月，臺灣創價學會臺北、新竹、臺中、斗六及高雄展覽館巡迴個展。<br>・12月，臺北觀想藝術中心「我是一條書蟲」個展。<br>・〈換人坐（1）〉獲第一屆「傅抱石・中國南京水墨畫傳媒三年展」傅抱石獎。 |
| 2005 | ・參加「第二屆北京國際美術雙年展邀請展」。 |
| 2006 | ・1月，鶯歌陶瓷博物館「書蟲趴趴走──陶藝多媒材作品展」個展。<br>・7月，臺南藝術大學藝象藝文中心「生活拼圖──袁金塔陶瓷水墨創作展」個展。<br>・8月，參加紐約、舊金山、夏威夷「書──再創展──當代中國藝術」巡迴展。 |
| 2007 | ・6月，中國陝西省美術博物館「袁金塔作品展」個展。<br>・7月，韓國首爾 Jung Gallery「袁金塔作品展」個展。<br>・10月，新竹交通大學藝文空間「關照之眼──袁金塔創作展」個展。 |
| 2008 | ・7月，中國上海美術館「生態・時尚・消費──袁金塔作品展」個展。<br>・8月，參加北京「2008 北京奧運美術展」。<br>・12月，日本京都文化博物館「生態關懷──袁金塔製作展」個展。 |
| 2009 | ・3月，高雄正修科技大學藝術中心及中國北京中國美術館「臺灣印記──袁金塔作品展」個展。 |
| 2010 | ・10月，臺北長流美術館「島嶼臺灣──袁金塔作品展」個展。 |
| 2011 | ・11月，韓國首爾 A1 Gallery 及釜山 Montmartre Gallery「字符的變奏」個展。<br>・12月，中國山東省青島美術館「字符與文本」個展。 |
| 2013 | ・4月，彰化藝術館「不紙這樣──袁金塔水墨紙藝多媒材作品展」個展。<br>・10月，臺北國父紀念館中山國家畫廊「不紙這樣──袁金塔水墨紙藝多媒材作品展」個展。 |
| 2014 | ・3月於美國華盛頓特區門羅展覽廳與麥菲利展覽廳（Monroe and MacFeely Galleries）展出「袁金塔水墨多媒材作品展」個展。<br>・8月，葡萄牙里斯本東方博物館「袁金塔水墨紙藝多媒材作品展」個展。<br>・9月參加國立臺灣美術館「台灣報到 - 2014 台灣美術雙年展」。 |
| 2016 | ・4月，北京保利藝術博物館「袁金塔水墨鑄紙多媒材作品展」個展。<br>・6月，「財團法人袁金塔文化基金會」正式設立。<br>・12月，參加宜蘭美術館「離散的夢土──臺灣近當代水墨畫展」。 |
| 2017 | ・4月，參加美國紐約市「2017 紐約藝術博覽會」。<br>・4月，中國山東美術館「袁金塔水墨鑄紙多媒材作品展」個展。<br>・5月，受邀參加法國 Pages 國際書沙龍展，獲選為榮譽藝術家。<br>・5月，中國陝西美術博物館「袁金塔水墨鑄紙多媒材作品展」個展。<br>・9月，受邀參加第十屆法國沙馬利埃市立當代美術館「國際版畫三年展」。<br>・9月，參加中國美術館「第七屆中國北京國際美術雙年展」。<br>・9月，袁金塔當代美術館成立。<br>・9月，於法國沃爾維克（Volvic）市立博物館及洛代沃（Lodève）市立多媒體藝術中心舉行「袁金塔水墨鑄紙多媒材作品巡迴展」個展。 |
| 2018 | ・12月，參加京都二条城／二之丸御殿台所、御清所「2018 京都現在展」。 |
| 2019 | ・2月，法國亞維農（Avignon）沃蘭博物館（Muse Vouland）「2019 袁金塔法國巡迴展」個展。<br>・6月，法國尼斯（Nice）亞洲藝術博物館「2019 袁金塔法國巡迴展」個展。<br>・8月，法國巴黎蒙馬特聖伯多祿文化中心「2019 袁金塔法國巡迴展」個展。<br>・8月，參加臺北育黎藝術「具象・非象 2019 維也納・東亞當代繪畫新貌交流展」。 |
| 2021 | ・12月，彰化縣立美術館「袁金塔跨文化・多媒材作品展」個展。 |
| 2022 | ・2月，東京都美術館「袁金塔水墨紙漿多媒材作品展」個展。<br>・11月，接受「台灣藝術史研究學會」執行，文化部「臺灣藝術研究」經費補助之「點燈傳藝──戰後至解嚴期間（1945-1987）帶領風潮臺灣美術家之訪談調查研究及出版」團隊訪談。 |

# 梅丁衍訪談錄

2023年3月16日，臺北市

**賴明珠（以下簡稱賴）**：根據老師的自述，您的美術啟蒙是「在超現實主義與寫實主義兩種風格中摸索」。請問這兩種風格跟當時的學院教育及官辦美展有沒有關聯？您當時獲得第二屆雄獅美術新人獎，臺陽美展也得到版畫類銀牌獎。這些獲獎作品算是您那時候的代表作，是不是屬於超現實跟寫實主義的風格？

**梅丁衍（以下簡稱梅）**：在文化學院唸書時，學校主要是以前輩畫家的「類印象派」畫風為主。許多學長訓誡我們，要練好紮實的寫實基礎再來談創作，甚至標榜，要先畫十年再開個展。當時省展、市展等官辦美展，評審委員也都是前輩畫家，評選的標準大同小異，我參加一兩次就沒參加了。

我第二屆「雄獅美術新人獎」（1977）和「臺陽美展」版畫類銀牌獎（1978）的作品，風格完全不同。新人獎是我參加系展的作品，因為沒有得獎，就送去參加新人獎。至於「臺陽美展」作品〈靜物〉，是套了10色的絹印版畫。那時候我剛畢業，準備當兵，因為加入「十青版畫會」，在廖修平老師（1936-）老師的鼓勵下，才以跳脫傳統媒材，風格表現也較自由。當年可能間接受到普普藝術的影響，所以展現了一點前衛藝術的姿態。

**賴**：那時候李仲生（1912-1984）所帶的學生，譬如霍剛（1932-），他們的創作帶有超現實意味。我的意思是，在校外您還是會多方接觸，不知道李仲生和您有沒有關聯？

**梅**：我在文化學院讀書時，並沒有人提及李仲生。也沒有人討論李仲生是屬於超現實主義或抽象繪畫。因為大時代的氛圍是美國「照相寫實主義」，也就是要畫很逼真的寫實風格。

**賴**：那時候的美術系主任嗎？

**梅**：不是系主任要求。當時系主任是施翠峰（1925-2018），接著是田曼詩（1926-2006）。施翠峰畫水彩，而田曼詩是畫國畫。當年的師資結構，難以想像李仲生的角色會產生什麼作用。我們現在會提李仲生，是因為後來美術史學者認定他是時代改革的代表者，所以大家以為他的風格會影響到學院。

**賴**：您並沒有接觸到李仲生，那麼您〈最後的晚餐〉的超現實畫風，是參照什麼而來的？

**梅**：我唸大學時，西洋美術史教的內容，從希臘、羅馬到文藝復興時期，但是到印象派就結束了。所以關於超現實主義或照相寫實主義，都是自己課外摸索。當時市面上幾

乎沒有超現實主義的翻譯書籍，我是在學校的圖書館翻閱英文畫刊時，望圖生義，包括達利（Salvador Dalí, 1904-1989）、馬格利特（René Magritte, 1898-1967）的作品，帶有扭曲、變形的風格。我是透過畫冊、雜誌的圖片去揣摩，再加上一點點對夢幻的想像，並運用不合理形式、空間感去把它複雜化而已。事實上，我還沒有領悟到「潛意識」的概念，只能說是將一堆不相干的畫面湊在一起，但也只嘗試了一兩件就沒動力了。至於寫實主義，當時是和「照相寫實主義」搞混在一起，當年對於它的「社會學」內涵完全無知。後來才知，超現實主義與寫實主義在戒嚴時期都是被禁止的。因為很多法國超現實主義都加入共產黨，而光復初期來臺灣的木刻版畫家，也因為提倡「新現實主義」而遭到槍斃。

那時候系裡有一位年輕老師許坤成（1946-），他剛從法國回來，他以中國功夫為題材，他很鼓勵我，他對學弟們，包括「101現代藝術群」的影響很大。許坤成一直希望我畫寫實，但我沒有走這條路。不論是1930年代臺灣受日本影響的寫實風格，或是中國共產主義的寫實主義，還是外來的照相寫實，基本上都是題材問題，我一時也沒找出方向。我覺得，無論是李梅樹（1902-1983）、許坤成，或是當時雜誌報導的照相寫實，基本上都有題材的限制，後來我決定不走這條路。1970年代時，我與潮流保持距離，包括《中國時報》將洪通（1920-1987）、朱銘（1938-）的作品視為本土寫實的典範，他們就糾葛在照相寫實與印象本土寫實之間。當時我一概不理。

賴：您的寫實功力很強，像1980年〈躊躇〉一作，您不是在畫客觀的鞋子，而是在表現觀念。

梅：在西方有些畫家你是很難歸類他們是寫實或超現實。什麼叫超現實？這是無法定義的。你可以畫寫實畫到有超現實的感覺，就是說，它已經不屬於客觀描繪，而是主觀的意識。像〈躊躇〉，它是來自雜誌廣告，由於印刷不清楚，我只好憑感覺，像是畫卡漫或插圖的手法，它已經是下意識的表現，包括色調、影子，是去除筆觸的非現實主義，基本上它屬於超現實。

賴：請問您退伍前後，對普普這種比較屬於觀念性藝術的認識，是怎麼來的？當時您對蘇新田（1940-）等人的「畫外畫會」有什麼看法？

梅丁衍　1976　最後的早餐　52×38cm　綜合版畫　藝術家
自藏（圖片來源：梅丁衍提供）

**梅**：有關普普的資訊，主要是來自於學校的圖書館，那裡有一區放著幾本進口的書，包括普普大師羅森伯格（Robert Rauschenberg, 1925-）及賈斯伯・瓊斯（Jasper Johns, 1930-）的畫冊。此外，我也跑去美國新聞處看美術期刊。那時就感覺臺灣的藝術與美國迥然不同，因此燃起到紐約看一看的慾望。

大三時，廖修平老師剛從美國紐約回來，他到文化學院兼了一年的課。版畫在當時是很新鮮的東西，他帶回很多新的技術及觀念，他會鼓勵我們參加國際版畫展，甚至提供國際版畫展的表格。1976年我就把超現實的習作〈最後的早餐〉，送去瑞士國際版畫三年展，結果入選了。臺灣只有我一人入選，我還是該屆最年輕的入選者。

退伍後我手邊有一些構想，就想找畫廊準備開個展，順便呈現我大學時期與服役後不同的創作類別。後來龍門畫廊負責人楊興生（1938-）同意了。我花了整一年多時間創作，開始以現成物作媒材，有些半裝置，1980年就在龍門畫廊開了首次個展。當時我不清楚「畫外畫會」，蘇新田是在我個展時認識的，個展開幕時，畫廊邀請一些現代繪畫的前輩來參加，我是第一次認識那麼多藝術家，他們很鼓勵我，尤其是蘇新田，但那時候我並不了解他的藝術風格。

大學畢業後，廖老師介紹我認識「十青版畫會」成員。「十青」主要是師大的畢業生。文化學院在山上，比較封閉，因此我盼望與臺北市美術圈接觸，所以也關注師大美術系的動向。「十青」會友中，我對董振平（1948-）的作品最感興趣，他於1979年在美新處開個展，非常佩服他處理複合媒材及多元風格的表現。他和蘇新田很熟，蘇新田當時是協和工商的美工科主任。我當完兵回來後，董振平正要去美國進修，蘇新田就讓我就去接他的教職。這很不容易，因為那時候師大畢業生才有教書的資格。當時我與師大的關係，克服了跨越校際門戶的難題，主要是大家都在摸索現代藝術的可能性。

**賴**：1983至1985年您至紐約普拉特學院進修，請問當時紐約主流的藝術風潮是什麼？這和

您主張的「達達、社會性及觀念性視為一整體性的創作理念」有衝突嗎？

**梅**：我申請普拉特學院所提供的作品幻燈片，就是希望從這個基礎去尋找未來的發展，所以沒有在乎潮流。大學時我已知照相寫實進入尾聲，但沒想到，到紐約時德國新表現主義與義大利超前衛的繪畫正席捲全世界，紐約的大畫廊也都在展新表現繪畫。當時的感覺是，抽象表現、普普、超寫實藝術已完全被主流媒體漠視。

梅丁衍　1980　躊躇　88.9×68.5cm　油彩、畫布　臺中臻品藝術中心收藏（圖片來源：梅丁衍提供）

在紐約思考主流是個大問題。80年代在歐洲新表現風潮的籠罩下，連美國自身跟進的新表現藝術都遜色不少。紐約是屬於國際的，也就是說，人才、經濟合一的藝術市場運作最後匯集在紐約，它是一個超級大磁鐵。我當時帶著幻燈片到學

梅丁衍　1981　三分鐘與五分鐘　25.5×45cm　熨斗烙痕、現成物、複合版畫（圖片來源：梅丁衍提供）

校去，原本想找出接受我的老師，但最後指導教授卻是畫抽象表現的，他們有兩代藝術家都走這一條路。抽象表現早已成為紐約學院的主流，很多外國學生都來學這個，課堂討論時，同學也都在講抽象表現，反而較少談論新表現主義。因為他們認為那只是潮流，是歐洲的東西，他們只想做自己的東西。在這種情況下，我只能自己摸索。

**賴**：您那時候申請普拉特學院的幻燈片，就是龍門個展的作品嗎？

梅：對，我是用達達類作品去申請。普拉特當時為什麼讓我通過？我也在找答案，二年級時我才知道是那位老師。因為他主動說要擔任我的指導教授，但他原本想把我導向抽象表現，可是我想做複合媒材。我跑去跟系主任商量，第二週指導教授就氣沖沖地跑來說：「你要做達達，我也可以指導你達達！」現在想想，達達要怎麼指導？因為達達本身就是反學院的！

賴：您普拉特畢業展是做抽象表現還是達達？

梅：就是達達。那時候我並沒有標榜達達，我也不算是達達，我只是用那個態度來創作。指導教授有時候會帶一些破銅爛鐵給我，他常強迫我很快驗收作品，並且還要我解釋作品，還真像是教練培訓球員一樣，有壓力。但我很懷念那段日子，老師們基本上都認同我的創作。那時候我與臺灣留學生在國際交流的過程中都有壓力，都在尋找自己的路。

話說回來，畢業3年後，1989年中國天安門事件爆發，當時我決定去北京看看。那是我第一次赴中國自助旅行一個月，感想很多。那時候我在紐約已經生活了好幾年，我決定從美國華人史的歷史脈絡中尋找創作方向。因為我真實地生活在紐約，我知道形式主義或個人內心的超現實，在國際交流中無法激發出新議題。所以那個時候我決定把社會、歷史、意識型態及政治等，納入身份認同的課題，當時美國不太有這類的外國藝術家，華人藝術家更沒有。要挑戰這個議題，等於觀眾在理解我的藝術之前，必須先認識臺灣和中國的關係，等於要做很多功課。這樣創作當然是吃力不討好，可是我覺得好像是一輩子的課題，我很開心自己能夠找到這個方向。

賴：請問在美國工作，您的生活經濟來源主要是報社的工作，那您有沒有進入紐約的藝術市場？

梅：沒有。一方面我的作品跟主流不同；另一方面我的創作內容必須要經過解說，談文化議題本身就真太沉重了！加上我是走觀念性創作，因此展覽都在非營利機構，沒有考量市場。

賴：這跟媒材也有關係吧！紐約的藝術市場繪畫還是比較吃香。

梅：繪畫永遠吃香。1980年代德國新表現也都是以繪畫為主。重點是，當時我探討的是政治、社會及文化，而且我是外國人。這件事我還算得意，因為那麼多年，華人沒有一位藝術家這樣做。當時我是在《中報》當美術編輯。1991年我在紐約美華藝術中心（CAAC）辦了一個展覽。自北京回來後，我以臺灣藝術家的立場，針對中國問題做了一個展覽。之後認識不少ABC藝術家，才知道紐約竟然有那麼多年輕藝術家在藝術圈邊緣奮鬥。他們生活在中國城周遭，也領悟到很多關於弱勢族群問題，這些都成為創作題材。後來我參加一個為愛滋病

聲援的聯展，可能是作品內容太激進，印象中《紐約時報》曾作了一個短評，意指如果我對美國這麼不滿，不如滾回去。我才體會到，原來藝術創作在美國也有很保守的。這時，剛好《雄獅美術》主編王福東（1956-）邀我回臺灣，他先前在臺中創立臻品藝術中心。後來《中報》因為報導天安門事件倒閉了，我也失業了，之後，我找到一家美國設計公司工作。1990年之後，紐約的經濟下滑，臺灣則是「錢淹腳目」，所以我就決定回來了。

賴：《中報》是簡稱嗎？英文叫什麼？它是華人創立的嗎？

梅：《中報》英文是*China Daily News*。負責人是傅朝樞（1926-2002），是蔣經國（1910-1988）那一代的。他在臺灣曾經營《台灣日報》，因為報紙常批評蔣經國，報社就被國防部收購，之後在香港創《中報》，並輾轉到紐約。天安門事件時，《中報》的編輯反對天安門鎮壓事件，但老闆卻寫社論支持鄧小平（1904-1997）的鎮壓，《中報》是在抗議拒絕訂閱而結束。我在報社裡聽到很多國內聽不到的臺灣政治內幕消息，包括臺灣即將解嚴的傳聞。

賴：1985-1988年在美國時，您曾接觸幾位「禪」藝術家，例如喬治・布烈格特（George Brecht, 1926-2008）、弗拉克斯團體（Fluxus）等人的思想，可否說明當時您是在什麼動機下去接觸「禪」藝術家？他們對藝術的見解有沒有影響您？您又如何從對虛無主義的迷戀，轉向到思考個人的「身份認同」（Identity）議題？

梅：我面臨現實，面臨所謂藝術事業，也盡量不做和別人雷同的作品。達達只是一個基礎，因為達達可以懷疑任何事情。我研讀過不少杜象的資料，對他的日記或對話非常著迷。後來是在達達的大脈絡中，我連結到布烈格特和弗拉克斯團體，但他們是帶有社會性、自由主義及浪漫色彩的。

後來我覺得，如果繼續虛無下去，就無法靠藝術來支撐生活。我可以從事設計相關工作，但在美國正式的工作的壓力很大，沒有餘力創作，就等於遠離藝術圈。後來覺得可以透過整理歷史、整理自己的歷史，從內在與外在的關係慢慢理出一種創作觀，當時決定繼續用類似達達的複合媒材來做裝置。

關於像喬治・布烈格特，他算是弗拉克斯團體的靈魂人物，我想他們多少受到語言學家維根斯坦（Ludwig Wittgenstein, 1889-1951）的影響，也就是說，觀念藝術家通常會用符號或文字遊戲來玩弄語意。其實，冷戰後的60年代現代藝術有一股「左翼」的潛流，例如，安迪・沃荷大量複製商品符號，這看起來像是擁抱資本主義，其實是帶有反諷的虛無主義意味。而同時歐陸的「新達達」運動，以及之後的觀念藝術、偶發藝術、地景藝術等，也都帶有濃厚的虛無色彩。或可以說，在新表現主義繪畫當道的十年間，我在鍛鍊裝置藝術美學，朋友後來開玩笑說，可惜我太早回臺灣，否則我就成為90年代紐約裝置藝術的先驅！

梅丁衍　1985　為什麼小提琴殺了琴師　99×79.8×10.2cm　複合媒材、木板　國立臺灣美術館典藏 （圖片來源：梅丁衍提供）

梅丁衍　1987　抉擇　203.4×122cm　木、鐵、布、溜冰鞋、顏料　臺北市立美術館典藏（圖片來源：梅丁衍提供）

**賴**：弗拉克斯的思想觀念，您也是透過閱讀方式理解嗎？

**梅**：我有看過他們的展覽，我就是喜歡大雜燴。我喜歡奇怪的物件，覺得它們就是一種顏料，就像看到七彩，我就會想拿來創作。回想還沒出國之前，我開始思考版畫的定義，後來我用電熨斗在白紙上燙了兩個焦痕，一個是三分鐘，一個是五分鐘，這意味著三分鐘熱度（沒有耐心），當時我認為遊戲是一種創作態度。弗拉克斯團體就是一個鬆散的組織，彼此相互影響，生活瑣事都可以成為創作靈感，不需高深的藝術理論。

**賴**：另外想問老師是如何從虛無的迷戀中轉向「身份認同」的議題？

**梅**：關於身份認同，基本上它是屬於哲學的提問，然後再回歸到人與人，或社會、政治及歷史記憶的課題。它包含的領域非常廣，大概無人可以回答這個問題。

**賴**：身份認同的議題，當時在國外不只在藝術界，還有老師提到的人文思想界，都開始把身份認同當作重要議題在討論，並影響藝術圈？

**梅**：美國是一個移民國家，一般人不願意公開談論身份認同。新表現主義的能量很強，

梅丁衍　1988　無題　71×62×15cm　鐵、木、人造皮　高雄市
立美術館典藏（圖片來源：梅丁衍提供）

【右上圖】
梅丁衍　1990　鏡中的物體較真實為近　117×157.6cm　壓克力
顏料、鏡子、金屬、畫布　臺北市立美術館典藏（圖片來源：梅丁
衍提供）

但畢竟它們是屬於西方藝術脈絡，所以仍然
擁有廣大的市場。我將身份認同視為創作內
涵，那是因為我察覺到華人的人口數量已創
歷史新高，在紐約可以凝聚出一種特殊藝術

梅丁衍　1990　萬壽無疆　100×150cm　湯匙、壓克力顏料　臺北市立美術館典藏（圖片來源：梅丁衍提供）

風格，這在民族大熔爐的美國應有發聲的條件。

**賴**：李俊賢（1957-2019）提過，他在紐約市立大學唸書時，學校老師課堂上會討論後現代、認同的議題。

**梅**：後現代一定會牽涉到身份認同。女性主義的歷史脈絡也屬於身份認同。我剛講的不是國族的身份認同，而是文化的身份認同。這議題不容易談，因為一定會涉及文化的優越性敏感話題，尤其在西方人面前談東方文化問題，大家真的很怕帶來文化歧視。

我的身份認同純粹是作為一個華人的課題。首先要問：華人藝術的發展土壤應該在中國，為什麼要跑到西方來談？我以身份認同為主題，後來也覺得似乎不必跟外國人講太多。再說，為什麼中國大陸開放後，會有那麼多外國人去觀光？主動去認識中國的歷史？我想不同文化可以存活那麼久，一定有它的獨到之處；從不同文化中，是不是可以找到和自己文化的異同性，然後再來反思自己存在的意義呢？我覺得身份認同，每個人都有自己的標準，談論的方法和態度都應該被尊重，但嚴肅的學術就不是一般人可以輕鬆地談。談身份認同很容易被貼標籤，很多人會害怕，因此也少有人願意認真對身份認同課題下功夫，這要有勇氣和理性解構文化意識形態的能耐。我指的身份認同是血緣、歷史脈絡、記憶及意識形態等複雜的政治意識，它們是如何被教育、被形塑？又該怎樣在交流過程中找到自己的信念而免於困惑。這原本就是每個人必然會思考的事情，尤其作為一位藝術家。

**賴**：您思考這些問題是在美國的時候嗎？

**梅**：是。美國給我一個足夠自我的檢視的環境。因為大家都是移民，在移民史中，大家都在求生存，希望未來日子過的更好。或許整個問題都出在現代藝術？或許問題出在民主制度？再說，藝術圈畢竟是少眾人口，這些都可能是問題。我在美國展覽時，也故意用中文來表達，但美國朋友會說：「最好把它翻譯成英文。」我反說：「你要學中文啦！」就是這麼無聊！其實身份認同就是只能從周邊的人先討論起，但很多人並不想談它。

**賴**：這個議題在美國時有作品嗎？

**梅**：例如1991年的〈三民主義統一中國〉，有人會問是畫誰啊？毛澤東（1893-1976）外國人還算認識，但孫中山（1866-1925）幾乎沒有人知道。我那時候就是以中華民國的角度在創作，然後大家才知有個臺灣。

**賴**：1991年〈無題〉一作也是在美國創作的嗎？

**梅**：我是從複合媒材、達達，再轉到政治主題，這個中間我是穿插地進行。因為我不想讓人家解讀我的作品只是政治立場，所以我必須用一些東西來軟化敏感的話題。今天我們談身份認同，很容易陷入權力的陷阱，民眾如果著迷於此，他很容易成為激進種族主義者，或

權力慾望追求者。我嚮往達達的虛無，或許帶有老子哲學中的無為概念。

**賴**：〈無題〉裡的狗，有什麼符號意涵？

**梅**：它是大麥町，被商業化的狗，它也是勝利牌音響對著喇叭的白犬，是很有名的古董。其實我只是在表達它身上的identity被抽象表現主義剝走了。不管是潑墨或是傑克森‧波洛克（Jackson Pollock, 1912-1956）的滴灑顏料，我只是用似是而非的抽象表現美學來聯繫兩者，形式上是讓達達與繪畫對話，橋樑則是身份認同，是玩語言遊戲，與權力無關。

**賴**：1991-1992年，您陸續在《雄獅美術》發表〈由美國多元性文化反思「本土文化自覺」〉、〈談台灣美術鄉土寫實中現代意識之盲點〉、〈台灣現代藝術本土意識的探討〉，以及〈「本土」誠可貴「真理」價更高〉、〈台灣現代藝術「主體」的迷思〉等多篇文章，抒發對國內「本土」、「現代」、「主體」等爭議性問題的高度關切。請問當時您對這些議題的觀察與批判是什麼？您曾說：「所有社會性的創作關懷，應該回到自己的文化土地上執行」，也提到想「為台灣現代藝術找尋一條真正理想的『出路』」。您秉持這樣的創作理念回到臺灣，請問那時候您對「本土」、「現代」、「主體」等議題的思索，現今的感觸有什麼變化？

**梅**：回臺後是想當專業藝術家，我和臻品藝術中心簽約，成為經紀藝術家，我不用再打工。當時又有《雄獅美術》可以發表想法。在美國時期我投稿的文章，標題看起來頗具野心，主要是想拋磚引玉，因為大家的意見都出來後，才容易凝聚議題，不過後來卻因為糾纏太多議題而胎死腹中。

那時臺灣解嚴不久，包括政論節目也都百家爭鳴。如今臺灣藝術已有一定的基礎，在民主與自由的辯證中，藝術雖有多元化的表現，但大家仍處在見樹不見林中，因為多元化本身不是藝術課題，而是藝術家如何藉藝術反射出社會意義。以這樣的思維來切入藝術當然有一定難度。藝術有出世與入世之分，我將身份認同放置在臺灣這個大課題上來表現，一方面是鼓勵自己多閱讀，另一方面試著與史的意義有所聯繫。如果沒有這種認知，那就只能尾隨國外的藝術潮流。比如臺灣藝術與中國大陸藝術要交流對話，那麼就不是簡單使用中國符號而已，還要面對一種中國文化的差異性來思索藝術意義，這絕不是用超現實主義的潛意識理論可以交流的。西方對中國文化本來就很陌生，如果連自己也無法理解，那還能作什麼樣深度的國際交流？此外，臺灣的國際交流處處受到排擠，那就更凸顯了思考藝術的特殊性意義所在。

另外值得反思的是，臺灣現代藝術早在日治時代就已奠定，大家追求民主自由的代價與成果也有目共睹，但為什麼30年來的所有藝術光芒後來都被中國大陸拿走？很多國際藝評家寫他們、談他們，但就是不敢寫到身份認同的問題，更不敢提文化大革命、天安門事件。

梅丁衍　1991　三民主義統一中國　138.5×105.5cm
攝影、拼圖　國立臺灣美術館典藏（圖片來源：梅丁衍提供）

梅丁衍　1991 無題　高 127cm　綜合媒材　臺北市立美術館典藏（圖片來源：梅丁衍提供）

而今日全球都在擔憂的事，不就是共產體制的本質？可見若沒有深刻的藝術素養，很容易在體制中求安逸，於是就成了大家諷刺的「歲月靜好」藝術。

**賴**：您曾以批判臺灣主體認同標籤化為議題，進行臺灣歷史的反身思考及創作。請問您運用重疊臺／日／中／美的圖像，想反映的是什麼樣現實的政治性藝術（Political Art）？

**梅**：後現代給了我們一個言說權利，就是去中心化、去主體化，可以任意挪用傳統。我覺得這個世界原本就是一個符號世界、語言世界，所有的視覺都可以經過語言分析而得到理解。我對中國近代史、臺灣近代史或臺灣社會政治的觀察與考察，覺得確實是有點「悲哀」。在這樣消極悲觀、前途不明的情況下，所有的政治都籠罩著陰影。所以我把臺／日／中／美的圖像重疊，也許是受達達的影響。中國藝術家黃永砅（1954-2019）在巴黎曾用洗衣機把中國美術史和西洋美術史攪一攪，稱它是中西合璧。我將政治圖像重疊也很簡單，因為這個世界本來就是大雜燴的重疊，如果看到我的作品會吵架，那更是一種大雜燴。什麼事情都包容，那是政治涵養，不是美學。我提出問題，是希望世界太平。我以30年的作品來隱喻自己走過的路而已。

**賴**：這樣的精神基本上是非常虛無、非常達達的。

**梅**：你不覺得現在我們講虛無就是兩種狀態嗎？一種就是與世無爭、修身養性，出家也算虛無吧！另外一種就是精神上地關愛人、關愛世界。我真的懷疑，達達的虛無可能被誤解了，達

梅丁衍　1996　旋藏法　227×486cm　壓克力彩、畫布　國立臺灣美術館典藏（圖片來源：梅丁衍提供）

達的虛無是反戰的，他們對人生有深切的體悟，藝術家們認為創作可以是一個突破口。中國歷史的文人畫，也在表達某種虛無，只是表現方式不同。

賴：請問老師，2000年以後您開始嘗試數位影像合成。例如，「境外決戰」（2001）、「Kiss」（2003）、「台灣西打」（2008）、「台灣可樂」（2009）等系列，都是以數位圖繪技術完成。請問這些歷史仿擬意象傳達的是什麼觀念？

梅：我在大學主要教版畫，當時的數位版畫就是影像輸出。所以我嘗試以照片影像合成來虛擬政治素材。另外，我很喜歡柑仔店的東西，就試著把收集來的懷舊物件當

梅丁衍　1998　戒急用忍　410×1286cm　綜合媒材、透明壓克力角珠　高雄市立美術館典藏（圖片來源：梅丁衍提供）

梅丁衍　1996　哀敦砥悌　尺寸依場地布置　綜合媒材　臺北市立美術館典藏（圖片來源：梅丁衍提供）

作素材。我是外省第二代，周圍有眷村朋友，後來我唸了6年的臺籍延平中學，深深感覺省籍的問題，我就試著想找出交集，後來就有了兩個系列，一個叫「台灣西打」，一個叫「台灣可樂」。我在搜集這些懷舊物件時，同時也收集了戰後美援時期的一些文宣和商業廣告，有些產品有中英文混雜的現象。從這些現成物留下的痕跡，我把它們重新組合，安排像舞臺戲的場面，讓物件本身對話。瞭解這些老物件的背景，想像美軍駐守臺灣的戒嚴時期，臺灣人是怎樣受到美國文化及國民黨的教育長大。

賴：老師的作品還包括日治時期的舊照片。

梅：那就是「台灣西打」系列，我在網路收購的不少被拋棄的老照片，照片破破爛爛，都是小市民生活照，不是富貴家庭照。還有一些小學畢業紀念冊的團照等。這些照片勾引起我對日治臺灣很多想像，我刻意把這些人物穿插、組合，讓新世代凝視這些無名氏存在過的歷史。從柑仔店老物件，到老照片被拋棄，我想以補綴記憶的概念來呈現。我做了修復和上彩，所以虛擬的成份很高。我的「台灣西打」、「台灣可樂」系列，滿足我在思考的所謂鄉土寫實、照相寫實、社會寫實及電腦合成寫實的一個後現代理念。

賴：最早用數位影像做的「境外決戰」和「Kiss」系列呢？

梅：「境外決戰」是因為前總統陳水扁（1950-）在任時提到「境外決戰」一詞，當大家在解讀「境外」的定義之際，我從市面的軍事雜誌，找到各個角度的經國號戰機和中共米格機的圖片，然後將它們合成戰爭的畫面。從意識形態看，總統府建築屬於外來風格，因為它是日本人蓋的西洋建築；中正紀念堂是外來政權國民黨帶來的風格；回教清真寺也是外來建築，所以我把它們都炸一炸，因為這樣就限制了戰爭的範圍，比較不會引起國際戰爭。電腦圖像可以任意縮小放大、扭曲變形、加上特效，就像好萊塢電影，很好玩！不過後來「境外決戰」系列的清真寺，我不太敢拿出來展，因為激進回教徒有時是很難預料的！

賴：那「Kiss」系列呢？

梅：基本上它屬於攝影系列，不是電腦合成影像。我請學生當模特兒，然後做簡單化妝，再租戲服來擺拍。

賴：它實際的主題叫什麼？

梅：文化混血。它有日本古裝武士和原住民接吻、關公和原住民接吻、麥當勞叔叔跟京劇小丑接吻，最後雙方的妝扮相互混合出新的妝樣，這就是一種文化混血，搞不清的。順便提，原本有一件是用錄影記錄，但是後來發現忘了裝錄影帶而流產。

賴：1991年您發表〈談台灣美術鄉土寫實中現代意識之盲點〉，批判「鄉土美術的意識型態如果只能用彩筆來重現環境，那麼藝術的意義只能停留在風景、靜物描繪等習作境界」。

到了2008年，您撰寫〈伊通二十歲生日思想起〉，則認為「八〇年代初現代藝術是在鄉土寫實的尾聲中進行第一波的盤整，開啟了現代藝術的『春秋時代』的序幕。」請問您現今對七〇年代末臺灣鄉土寫實的歷史評價是什麼？

**梅：** 我先談一下我對鄉土寫實的理解。關於臺灣文學界的鄉土寫作，早在1930年代就已經有了，後來受日本殖民政府打壓。光復初期楊逵（1906-1985）等人曾經在《新生報》副刊首次鼓倡臺灣鄉土文學。就文學界來看，鄉土寫實是一種文學意識的啟蒙，他們認為文學要反映人民的生活，是為生活而藝術。但是70年代受到鼓勵的寫實畫，都是畫鄉下的風景或農舍。當年美國新聞處舉辦過魏斯（Andrew Nowell Wyeth, 1917-2009）的印刷品展覽，我去看過，我覺得不論水準還是技術都有感動力，但臺灣鄉土寫實畫都沒有達到。當年的鄉土寫實，基本上是媒體在鼓吹。以朱銘為例，他是來自民間廟宇的木匠，朱銘有這樣的基礎，後來他用大刀闊斧的粗胚手法刻了水牛、家禽等木雕，作品既現代又鄉土。當時朱銘在國立歷史博物館辦了個展，但之後他突然說要改做現代雕塑，於是跟隨楊英風學習。我當時覺得很怪，因為一個有廟宇美學背景的人，也受到媒體高度肯定，居然拋下傳統，走向西方現代雕刻，這真是反諷，但沒有人去質疑。

那時是從文學燃燒到美術，大家說是因為保釣運動讓他們希望檢討臺灣學院派長期西化的美學，並注入人道主義，但我認為那是開倒車。自由創作固然是現代藝術的重要條件，但我認為應該從達達開始啟蒙。因為要先認清當時是處在冷戰的格局下，共產黨或是社會主義的理想，為什麼在反共國家裡會被醜化？而在共產主義國家中，唯心美學為何要被徹底推翻？這根本是兩個陣營企圖毀滅彼此。所以我認為只有回歸達達才得以救贖。我認為西化與現代主義之間，必須細心地區分和討論。以照相寫實為例，它是在描繪大都會的冷漠現象，商品櫥窗玻璃反射著摩天大樓，你會感覺到某種孤獨，這也是一種人道美學，但它是現代的，而不是表象的農村面貌。所以臺灣鄉土寫實標榜農村題材，我懷疑是有受到中共工農兵文學主題的影響。

**賴：** 是懷舊吧？應該也是對臺灣傳統農業社會的一種懷舊。

**梅：** 懷舊是空洞的，懷舊需賦予內涵。像楊逵、陳映真（1937-2016）他們一定知道農民是被剝削的社會底層，所以農民不只是表象的農民，鄉土寫實也不是畫些雞舍、豬圈就算了。

**賴：** 那時候的鄉土文學運動、鄉土寫實，陳映真有介入嗎？

**梅：** 有啊！陳映真1975年已從監獄出來，1976年他是《夏潮》編輯，1985年創辦《人間》雜誌。另外還有畫家吳耀忠（1937-1987），吳耀忠常替《人間》畫封面。我是指他們的主題

梅丁衍　2000　給我抱抱　依展場空間布置　複合媒材　國立臺灣美術館典藏（圖片來源：梅丁衍提供）

梅丁衍　2000　關於平行思考　560×1200cm　影像輸出　藝術家自藏（圖片來源：梅丁衍提供）

梅丁衍　2003　Kiss III　60×90cm×（4）數位輸出　藝術家自藏（圖片來源：梅丁衍提供）

描繪的是工商社會底層，可是當時報紙、媒體標榜的卻是農村。或許算是左翼文藝對西方學院派的兩面夾攻術吧！

**賴：**2008年您曾說：「八〇年代初現代藝術是在鄉土寫實的尾聲中進行第一波的盤整，開啟了現代藝術的『春秋時代』的序幕。」您的意思是指70年代的鄉土寫實，對後來80年代的現代藝術還是有貢獻的嗎？

**梅：**不是。應該是說1980年初期鄉土寫實就走向尾聲。我1980年開個展時，來參加開幕的大都是現代藝術工作者，包括藝術先進韓湘寧（1939-）、李錫奇（1938-2019）等人。1980年前後，臺北市的畫廊，包括龍門、阿波羅也都開始展覽現代藝術作品，不再只是展前輩老畫家的作品。值得一提的是，1982年成立了「中華民國現代畫學會」，那時候還在戒嚴中，所有藝術團體都要經過內政部審核。陳正雄（1935-）和蘇新田他們覺得現代藝術的氣候已成熟，蘇新田以最高票當選理事，陳正雄則出任理事長。換言之，1980

梅丁衍　2009　後內戰誌　228.5×149.5cm　綜合媒材、紙
高雄市立美術館典藏（圖片來源：梅丁衍提供）

梅丁衍　2007　時局青春慰　179.5×119.5cm　數位影像輸出
國立臺灣美術館典藏（圖片來源：梅丁衍提供）

梅丁衍　2016　烽火寫真誌　70×48cm　數位輸出、
相紙　藝術家自藏（圖片來源：梅丁衍提供）

梅丁衍　2020　前創世紀　180×180cm　壓克力彩、畫布　藝術家自藏（圖
片來源：梅丁衍提供）

年初期鄉土寫實結束後，有一批藝術家早已躍躍欲試推動現代藝術，只是那銜接的過程沒有人提。

**賴**：所以說蘇新田他們早就在鼓吹現代藝術。

**梅**：那時候他們一直在觀察，所以才會匯聚在龍門出現在我的展覽開幕。我是展覽結束後才認識他們，可能是我的展覽似乎點燃了現代藝術的希望？理事會成立後，因為我已準備去紐約進修，蘇新田建議我可從紐約寄回最新的藝壇訊息，我拍了很多幻燈片，也寄書籍回來。但最後我的理事缺額還是被迫放棄，由我的老師王秀雄（1931-）來接替。

**賴**：創立時王秀雄沒加入？

**梅**：沒有。他不是畫家。我是想說，鄉土寫實的確是媒體造勢起來的，非常風光，但卻是悄悄的結束，再也沒人關心。後來現代藝術雖起來，但鬥爭嚴重，兩年就結束了。中華民國現代畫學會結束後，臺北市立美術館（簡稱「北美館」）才接了棒。假如現代畫學會成員正向、積極活動的話，他們或許會影響北美館初期的作為，那麼就未必是林壽宇（1933-2011）極簡藝術風格了，這也算是臺灣藝術的宿命吧！

**賴**：您所謂「春秋時代」是指百花齊放嗎？

**梅**：是啊！那時候是百花齊放的契機，因為80年代的留學潮還沒有返國形成氣候。可惜現代畫學會沒有凝聚起來，如果再銜接後來的留學生返國潮，恐怕會更精彩！

**賴**：本來1970年代的鄉土寫實是反現代主義，反現代藝術的，1980年代初期鄉土寫實等於是草草結束了，而現代藝術接著又起來了。其實這和西方美術的發展是一樣的，就是抽象跟現實也一直是對立角逐，而鄉土寫實畫也是和抽象有對立的關係。

**梅**：紐約抽象表現主義的歷史發展，基本上屬於美國的國際文化政策。他們要主導出一個跟蘇聯不同的自由主義，所以抽象表現主義就產生了。臺灣是在冷戰條件下，拱出了「李仲生現象」，所以大家也跟著美國認為抽象藝術是最高的藝術境界。但為何後來普普藝術會取代它？難道是抽象藝術高處不勝寒？不過，臺灣當時卻沒有跟進普普，反而是中國後來的「波普」橫掃國際，可見文化運動本身就是一種政治陰謀。

在西方世界，抽象畫跟寫實畫並沒有像臺灣這樣對立的，因為寫實主義早在19世紀庫爾貝（Gustave Courbet, 1819-1877）巴黎公社那一段期間就結束了，尤其在印象派及第一次大戰後，當達達、超現實出現後，除了共產國家，早就沒有寫實主義了。所以西方並沒有所謂寫實跟抽象對立的問題，只有在臺灣被兩極化。李仲生的重要性，或許凸顯了他在戒嚴期被限制自由創作的無力感，但如果他定位在反對日治時期畫家的沙龍藝術，那也是一種政治目的。

賴：老師您曾說：「物質的文化符號始終是我的興趣所在……我從物質史學習認識自己」。您可否將1970年代迄今的創作，從物體、觀念藝術的角度，為自己的藝術作定義？最後想請問老師，您覺得大家封您為「臺灣達達之父」有何感想？

梅：記憶中，從小我就喜歡玩具勝過於畫畫，我喜歡玩積木、玩立體的東西勝過於平面的繪畫。我基本上對object的形式比較有感覺，像是勞作，因為可以觸摸，可以用手指去動它。我會畫畫只是因為有畫的技巧而已。後來看到杜象把現成物當藝術就覺得很有意思。這些脈絡，加上性格，最後就走上裝置藝術吧！

賴：老師的作品〈戒急用忍〉，有點像家庭手工，您太太也有幫忙做。

梅：有啊！我太太是本省人，她家族的人多，他們都願意來幫忙。我事先構思草圖，他們就可帶回家編織，也有一部分是請學生幫忙做。

賴：那些串珠都是買現成的？

梅：做那件作品的時候，串珠文化剛開始流行，現在材料行都倒閉了。當時我為了做大件的串珠，特別選了一種有角面的「地球珠」，像是地球般的水晶球珠子。總共將近4萬顆的珠子。我用粗的釣魚線來串連，作品非常重。顏色是依據當時鈔票上的色彩自己染色，記得半夜用大鍋子來煮染料，為了攪拌珠子而發出的聲音，還被鄰居檢舉是在打麻將。我做的是1000元的鈔票，那一年央行宣布印有蔣介石肖像的1000元鈔票要改版，所以我才做。剛好也是臺商開始赴中國投資的時機，是有影射李登輝（1923-2020）總統呼籲的「戒急用忍」政策。

賴：那您對「臺灣達達之父」的稱呼感想如何？

梅：因為我研究達達，朋友們就開玩笑這樣說的。達達是一個議題，它不是結果，也不是風格，它只是一種觀念。朋友應該是在鼓勵我，或反諷我的叛逆態度吧！黃華成（1935-1996）他在1960年代就做過類似達達的表現，他才是「達達之父」。可見當時臺灣人對達達、對黃華成都還不認識。

賴：前一陣子北美館才幫他辦回顧展。

梅：對啊！比辦我的回顧還晚。他是真的第一個達達，但他沒有用達達這兩個字。

賴：那麼您的創作從1970年代到現在，是不是可以用達達觀念藝術的概念來形容？

梅：與其用達達，我寧可用「觀念性」。觀念性不是觀念藝術，觀念藝術是1970年代的特殊派別，觀念性則是指用觀念來主導創作主題。我先思考用什麼方式來解決創作的問題，然後才用感性。當然每個人的創作都有感性，但我不標榜感性。我常和朋友開玩笑說，我要努力約束感性，因為如果感性失控，我可能就會跟畢卡索（Pablo Picasso, 1881-1973）一樣多產。我比較喜歡杜象，他一輩子作品只有600件，而畢卡索有1萬3000多件。

# 梅丁衍 大事紀

| 1954 | ・2月9日，出生於臺北。 |
|------|------|
| 1973 | ・入中國文化學院美術系。 |
| 1976 | ・以版畫〈最後的早餐〉入選瑞士國際版畫雙年展。 |
| 1977 | ・獲第二屆雄獅美術新人獎。　　・中國文化學院美術系畢業。 |
| 1978 | ・以絹印版畫〈靜物〉獲臺陽美展版畫類銀牌獎。 |
| 1980 | ・臺北龍門畫廊複合媒材首次個展。 |
| 1982 | ・11月，參與「中華民國現代畫學會」之創立，並被選為理事。　　・赴美。 |
| 1983 | ・年初，入紐約普拉特學院。 |
| 1985 | ・紐約普拉特學院畫廊個展。<br>・獲紐約普拉特學院藝術創作碩士。<br>・任華文報社《中報》美編。 |
| 1989 | ・臺北市立美術館個展。　　・臺灣省立美術館個展。 |
| 1990 | ・參加美國紐約「亞美藝術中心週年展」。 |
| 1991 | ・紐約美華藝術中心個展。（以臺灣藝術家的立場，針對中國問題創作的個展。）<br>・美國紐澤西州西東大學個展。<br>・參加美國紐約中國美術館「九〇年代中國現代藝術家聯展」。<br>・6月，發表〈由美國多元性文化反思「本土文化自覺」〉於《雄獅美術》244期。<br>・7月6日-9月29日，參加臺北市立美術館「台北——紐約：現代藝術的遇合」展。<br>・8月，發表〈談台灣美術鄉土寫實中現代意識之盲點〉於《雄獅美術》246期。<br>・11月，發表〈台灣現代藝術本土意識的探討〉於《雄獅美術》249期。 |
| 1992 | ・紐約第一畫廊個展。<br>・5月，發表〈「本土」誠可貴「真理」價更高〉於《雄獅美術》255期。<br>・8月，受聘於臺北藝術大學美術系兼任。<br>・11月，發表〈台灣現代藝術「主體」的迷思〉於《雄獅美術》261期。<br>・12月，返臺定居。<br>・臺中臻品藝術中心「梅丁衍編年展（一九七五～一九九二）」。<br>・臺北誠品畫廊「Dean-E Mei」個展。 |
| 1993 | ・參加臺北印象藝術中心「台灣美術的思辯與論證」展。<br>・參加臺北漢雅軒「台灣90'S新觀念族群」展。<br>・參加高雄積禪50藝術空間「邁向顛峰——台灣美術現代大展」。<br>・臺中臻品藝術中心「世說新語」個展。<br>・參加臺北阿普畫廊、臺南高高畫廊、高雄阿普畫廊「流亡與放逐」展。<br>・參加臺北市立美術館「台灣美術新風貌展」。 |
| 1994 | ・任教於彰化師範大學美術系。<br>・積極參與「伊通公園」展覽活動。<br>・5月7日-6月4日，策劃「後戒嚴・觀念動員」展，於臺北玄門藝術中心展出。<br>・8月，發表〈從侷限到宏觀——思索中國人的文化定位〉於《雄獅美術》282期。<br>・加入第一期「新樂園」之運作。 |
| 1996 | ・臺中臻品畫廊「繪畫考古學——後現代閱讀遊戲」個展。<br>・於《現代美術》（67、68、69期）連續發表〈黃榮燦疑雲——台灣美術運動的禁區〉長文。全國版畫教育研討會發表〈探討台灣六〇年代以前版畫與現代美術之發展關係〉論文。 |
| 1997 | ・日本福岡市當代現代藝術博物館「台灣現代藝術序幕系列1：梅丁衍」個展。 |
| 1998 | ・參加臺北市立美術館「凝視與形塑——後二二八世代的歷史觀察」展。<br>・參加國立臺灣美術館十周年慶「夜談圖」展。<br>・參加日本福岡ARTIUM MUSEUM「台灣現代藝術展」。<br>・國立新竹師範學院「勿偷邦」個展。<br>・6月13日-9月6日，參加臺北市立美術館「慾望場域——1998台北雙年展」。 |
| 1999 | ・5月，著作《臺灣美術評論全集——何鐵華》出版。<br>・參加華山藝文空間「蕩憲誌——美麗島二十周年紀念展」。<br>・於臺北市立美術館學術研討會發表〈從抗戰木刻到反共木刻——試廓美術與政治糾結的一頁版畫史〉。 |
| 2000 | ・伊通公園「給我抱抱」個展。<br>・參加法國里昂市「第五屆法國里昂雙年展——共享異國情調」。<br>・於《現代美術》88期發表〈戰後初期台灣「新現實主義美術」之孕育及流產——以李石樵畫風為例〉。 |

| 2001 | ・3月16日 - 4月27日，參加國立臺灣美術館主辦於美國紐文中心臺北藝廊之「形簡意繁——方與圓台灣當代藝術展」。<br>・參加臺北誠品畫廊及美國紐文中心臺北藝廊「從反聖像到新聖像：後解嚴時期的台灣當代藝術」展。<br>・11月11日 - 2002年2月24日，參加台北當代藝術館「歡樂迷宮／再現童年」展。<br>・11月，臺北誠品畫廊「我可不可以傲慢一下？」個展。 |
|------|------|
| 2002 | ・2月，與日人橫地剛合著《南天之虹——把二二八事件刻在版畫上的人》（人間出版社出版）。<br>・3月，於《典藏今藝術》114期發表〈美術家的正義之聲——「恐怖的檢查」〉。<br>・6月22日 - 7月14日，參加臺北觀想藝術中心「期許、批判與宣洩：台灣政治藝術聯展」。<br>・6月，於《典藏今藝術》117期發表〈陳庭詩早年生涯木刻補綴〉。<br>・參加伊通公園「磁性書寫II——光隙掠影／影相在凝視我們」展。 |
| 2003 | ・9月6日 - 11月30日，於台北當代藝術館舉行「梅氏解讀玩—梅丁衍個展」，獲第二屆台新藝術獎視覺藝術類首獎。<br>・臺北縣文化局藝文中心「哀敦砥悌」個展。<br>・參加嘉義鐵道倉庫「打開——當代6：裝置藝術正確政治」展。 |
| 2004 | ・4月3日 - 8月15日，參加美國康乃爾大學強生美術館與臺北市立美術館合辦，於強生美術館舉行之「正言世代：台灣當代視覺文化」展。<br>・臺北海洋大學藝文中心「梅式發澎：梅丁衍創作精選展」。 |
| 2005 | ・參加台北當代藝術館策劃「City_net Asia 2005」（亞洲城市交流展）於韓國首爾美術館。 |
| 2006 | ・2月，於《歷史月刊》217期發表〈由「光復初期」的美術現象環視二・二八風景〉。<br>・3月11日 - 11月19日，參加國立臺灣美術館「台灣當代藝術特展——巨視・微觀・多重鏡反」。 |
| 2007 | ・臺灣藝術大學中日交流展學術研討會發表〈光復初期木刻版畫在臺灣美術史的特殊涵（1945~1948）〉。 |
| 2008 | ・7月12日 - 8月2日，參加臺北市印象畫廊「帝國大反擊——首部曲／王者再現」展。<br>・11月，發表〈伊通二十歲生日思想起〉於《典藏今藝術》11月號。<br>・12月18日 - 2009年2月8日，參加國立臺灣美術館第一屆「臺灣雙年展——家」。<br>・參加國立臺灣美術館「十青版畫聯展」。<br>・伊通公園「台灣西打」個展。 |
| 2009 | ・10月31日 - 12月27日，藝星藝術中心「台灣可樂——梅丁衍個展」。<br>・參加臺北日升月鴻畫廊「當代價值：一個持續進行的歷史」展。<br>・高雄捷運公共藝術〈鹽庭尋常榜〉設置完成。 |
| 2010 | ・應高雄市立美術館之邀，參加由該館與法國世界文化館、駐法國代表處臺灣文化中心合辦之「第十四屆想像藝術節」，假法國巴黎Frédéric Moisan畫廊舉行「非族主裔——臺灣藝術家創作」展。此展，於3月10日 - 4月10日，在高雄市立美術館舉行國內展。<br>・6月13日，發表〈版畫媒材與其當代性——迎向數位複合版畫時代〉於國立臺灣美術館舉辦之「國際版畫學術論壇」。 |
| 2011 | ・4月23日 - 7月3日，以〈民國打狗誌〉參加非常廟藝文空間策展的「後民國—沒人共和國」展於高雄市立美術館。<br>・9月，於北京魯迅博物館凱綏・珂勒惠支版畫藝術研討會發表〈像奴隸的母親致敬——魯迅與凱綏・珂勒惠支〉。 |
| 2012 | ・11月11日，黃明川藝術記錄新系列-1《梅丁衍——辛辣國族》於台北當代藝術館首映。<br>・2月18日 - 6月10日，〈旋藏法〉參加臺北市立美術館「臺灣當代・玩古喻今」展。 |
| 2013 | ・6月22日 - 8月4日，臺北內湖藝術計劃（Art Issue Projects）「台灣之光：梅丁衍個展」。 |
| 2014 | ・5月17日 - 8月17日，臺北市立美術館「尋梅啟事：1976-2014回顧」展。 |
| 2016 | ・1月23日 - 2月27日，參加伊通公園「2015伊通公園限量版」展。<br>・8月12日 - 9月9日，參加駐紐約臺北經濟文化辦事處臺北文化中心慶祝成立二十五週年，於臺灣書院舉行之「版面——對話：臺美版畫交流展」。<br>・12月17日 - 2017年2月12日，參加北師美術館「類似過於喧囂的孤獨——新樂園20年紀念展」。 |
| 2017 | ・8月29日 - 12月17日，參加臺北市立美術館受文化部邀請和委託策劃，於康乃爾大學強生美術館舉行的「悚憶：解與紛——解嚴與臺灣當代藝術展」。<br>・10月7日 - 11月5日，參加尊彩藝術中心「2017大內藝術節——解／嚴」展。<br>・獲「第40屆吳三連獎」藝術獎。 |
| 2018 | ・10月12日 - 11月10日，臺北市藝星藝術中心「台灣表情 Taiwan Phiz——梅丁衍攝影個展」。 |
| 2020 | ・7月25日 - 10月25日，參加臺北市立美術館「秘密南方：典藏作品中的冷戰視角及全球南方」展。 |
| 2022 | ・1月19日 - 6月26日，臺台北市經國七海文化園區「七海游踪—梅丁衍個展」。<br>・9月29日 - 12月4日，參加國家攝影文化中心「覆寫真實——臺灣當代攝影中的檔案與認同」展。<br>・獲中華民國畫學會頒予版畫類金爵獎。 |
| 2023 | ・3月16日，接受「台灣藝術史研究學會」執行，文化部「臺灣藝術研究」經費補助之「點燈傳藝——戰後至解嚴期間（1945-1987）帶領風潮臺灣美術家之訪談調查研究及出版」團隊訪談。 |

# 楊茂林訪談錄

2023年4月6日，臺北關渡

**賴明珠（以下簡稱賴）**：請問老師，您從高職的時候就喜歡閱讀文學、政治評論文章及黨外雜誌，一般年輕人都喜歡玩，或是看一些休閒性質的書，請問您為什麼會喜歡這類型較為嚴肅的書籍？這些知識的吸收和您後來的創作有關聯嗎？

**楊茂林（以下簡稱楊）**：我高中讀的是美工科，美工科有分組，我讀的是美術組。也就是說，雖然我讀美工科，但我不會設計，也不會寫美術字，因為我學的是純創作的水彩、油畫、版畫及蠟筆畫。我的導師是白春華，她是我美術的啟蒙老師。白老師不是在技術上，而是在理論上對我有所啟發。她常常說，我的手感很好，對線條、明暗、色塊的敏銳度也很強。通常我會在規定的時間內，譬如說原本要10個小時，但我1、2個小時就能完成一件作品，而且效果很好。她常常跟我講，技術對一個創作者來講不重要，重要的是要有感情、有內涵，技術只是讓你的感情顯現出來而已。那怎麼樣才會有感情呢？除了你的成長，還有就是要多看書，這是白老師對我的教誨。「多看書」，那要看什麼書呢？我就選擇跟自己的個性較為相通的書來看。在我們那個時代，多數人會看《唐詩三百首》，或一些比較傳統的古文書籍，但我對這些並沒有興趣。高中時，我是一個充滿熱血的青年，喜歡涉獵一些有哲學內涵的書籍。那時候我看了一些存在主義的書，例如：卡夫卡（Franz Kafka, 1883-1924）、卡繆（Albert Camus, 1913-1960）的書。那個時代志文出版社出了一堆這類型的叢書，所以我看了很多這方面的書籍。

還有就是我的個性特質，我蠻喜歡看政治性的批評文章，譬如柏楊（1920-2008）、李敖（1935-2018）他們的文章，後來我也看一些新發行的黨外雜誌。可能因為我本身家族的關係，從小我就對政治很敏感。家族的父執輩、祖父輩，常常會聚集在客廳裡批評時事，耳濡目染下，我特別喜歡閱讀政治、歷史或哲學方面的書刊。

**賴**：請問老師，白春華老師她是藝術科系出身的嗎？

**楊**：她是師大美術系畢業的，是我們的導師，我高職一年級進去她就是我的導師，一直到三年級畢業都是，算是我的恩師。以前在學校規定很多，不能這個不能那個，可能因為她是美術系畢業，還有她的個性使然，她都會盡量讓我做自己喜歡的。那時候我很喜歡畫畫，但學校的美術課時間對我來講絕對不夠的，所以她會24小時開放美術教室，讓我可以自由地

進出練習。那時候我幾乎每天都窩在美術教室裡，隨便吃個泡麵就回去畫畫，這對我有很大的鼓勵作用。

賴：您在成功嶺服大專集訓役的時候，曾經在軍隊資料檔案室看到楊克煌（1908-1978）的資料，才知道他是你們家族的長輩。這件事，長輩都沒有跟您提嗎？

楊：有提啦！可是不知道會那麼嚴重。在那個時年代，談政治本身就是一個禁忌，尤其在我們的家族中更是忌諱。我是偶爾會聽到一些，但因為是小孩，大人講得時候通常會把你支開。我考上大學後，必須先上成功嶺，就是有6到8個禮拜，要上成功嶺服大專集訓役。進去沒多久要去匪情資料室，我是用一種悠哉的心情繞了一圈到處看，結果就看到我們家族成員的資料。我看到他的名字，而且還寫著「楊逆克煌」，當時蠻感震撼的，想說怎麼會出現在這裡？那時候的心情你說是害怕嗎？當然不是，就是有一種光榮的感覺。

賴：那麼這些因素對您後來的創作有影響嗎？

楊：跟我的創作有關係的應該不是這些因素，而是我的個性、我的本性特質。我現在已經是70歲了，常常會回想這一輩子的創作，我認為是個人的人格特質影響我最多。

賴：您1979到1988年的創作，包括：「存在的質疑」、「神話」、「圖像英雄」及「遊戲行為」等系列作品，在風格與內容上不斷地在轉變。可不可以請您先談談七〇、八〇年代之間，「存在的質疑」系列的創作環境與背景？另外，八〇年代中、晚期，包括：「神話」、「圖像英雄」及「遊戲行為」系列創作，它們和八〇年代初進到臺灣的「新繪畫」前衛思潮，以及臺灣解嚴前後社會的變化，有什麼樣的關聯性？

楊：讀大學的時候，我剛從農村社會跑到臺北來唸書，當時對都市的風景、都市的建築，都感到相當地震撼，因為落差太大了。在鄉村住的房子和城市的高樓大廈，在視覺上對比很大。在鄉下每天面對的就是雞、鴨、牛，到了都市看到的就是汽車、光鮮亮麗的玻璃帷幕，還有窗簾及漂亮的衛浴設備。小時候我們在鄉下是用古井水洗澡，用古井水煮飯來吃，這個落差很大，所以有種震撼感。我因為感情豐富，感情被震動就是我創作最好的材料。當時我讀了存在主義的書，自覺對自己的前途，對這個環境，有種莫名的失落感。因為落差太大，所以就創作了一些帶有存在主義思維的作品。大學時期，我已經不再採用高

中學習的技巧。高中時我仿效表現主義的風格，畫了一些帶有柯克西卡（Oskar Kokoschka, 1886-1980）及傑克梅第（Alberto Giacometti, 1901-1966）的畫風，還有莫迪里亞尼（Amedeo Modigliani,1884-1920）、蘇丁（Chaïm Soutine,1893-1943）描繪中、下階層的表現方式。高中時期是這樣，到了唸大學的時候我把這些給放棄了，開始描繪城市文明的風景。細緻、漂亮的窗簾，光滑、明亮的馬桶，這些對我來講就是城市文明，也是當時我所畫的存在主義風格，我盡量都以藍紫的冷色調作表現。

賴：到了八〇年代中、晚期，「神話」、「圖像英雄」及「遊戲行為」這些系列的創作，跟國外進來的新繪畫、超前衛藝術思潮，以及臺灣解嚴前後社會的變化有關聯嗎？

楊：有。基本上，我是一個社會性很強、政治性也很強的人。雖然我也做了存在主義的東西，但那畢竟跟我內在的熱情相差頗遠的。因為存在主義是要你壓抑熾熱的心，但是當時卻是一個動盪不已的社會。八〇年代中期以後，臺灣整個社會起了蠻大的變化，人民開始走上街頭，並用示威遊行的方法表達他們對威權政治的不滿。這對我來講是一個讓我找到創作養分的時空，所以我從1984、85年，就開始轉向神話的題材。那時候我創作了「神話」系列，專挑一些失敗的英雄人物來畫，以表達我對專橫體制的背叛與反抗。那為什麼是失敗英雄人物呢？因為他們都在挑戰權威，挑戰不成就被殺了，被放逐了。那時候做「神話」系列時，就是以共工、鯀、蚩尤這類型的歷史人物為主角。

再來臺灣進入更激烈的時代，1985、86年之後，整個社會出現更多示威遊行。所以我把歷史故事慢慢去掉，變成比較簡化的肌肉圖像、人民的圖象、英雄的圖像。那時候我同時接

楊茂林　1978　存在的質疑之4　130×162cm　油彩、畫布　藝術家自藏（圖片來源：楊茂林提供）

楊茂林　1986　圖像英雄I　250×250cm　油彩、畫布玫秀收藏室收藏（圖片來源：楊茂林提供）

觸了義大利超前衛的哲學和創作理念，因為受到影響而開始創作「圖像英雄」系列。「圖像英雄」大約在1987年前後，當時臺灣國會的動亂，譬如朱高正（1954-2021）跳到國會桌子上去，還把整張桌子翻倒，真的是很震撼的畫面。還有就是1986年的農民遊行，遊行集會從白天開始，然後就有警察、憲兵與鎮暴部隊，社會的動盪就從早上一直鬧到晚上。反對者如果被打了，就開始游竄到第二天早上，這些都是我親眼目睹的。那時候中華路還有鐵路，臺北車站附近鐵路還沒有地下化，遊行者就把鐵路整個霸佔起來，讓火車不能動。那時候我的心情整天都在沸騰，這對一個20來歲的年輕人來講，不可能不沸騰，所以我就不再畫「圖像英雄」，改畫「遊戲行為．爭鬥篇」。「爭鬥篇」大概是1986、87年開始，我用漫畫的手法畫了大紅大綠的顏色，人民跟警察、憲兵戰鬥的圖像。我並沒有褒貶任何一方，因為我覺得他們都是這個地方的人，而年輕人已經可以為自己

楊茂林　1985　蚩尤的命與運　194×130cm（×3）　油彩、畫布　私人收藏（圖片來源：楊茂林提供）

楊茂林　1986　鯀被殺的現場II　162×260cm　油彩、畫布　臺北市立美術館典藏（圖片來源：楊茂林提供）

楊茂林　1987　遊戲行為．爭鬥篇I　254×303cm　油彩、畫布　日本福岡亞洲美術館典藏（圖片來源：楊茂林提供）

爭取自由民主的權利，所以我是抱著興奮的心情在創作。

**賴**：那時候您創作的整個背景，確實是和臺灣社會的變動緊密扣合。

**楊**：對。

**賴**：1982年年底你們四位文大（中國文化學院於1980年改名為「中國文化大學」，簡稱「文大」）的學生，包括盧怡仲（1949-）、吳天章（1956-）、葉子奇（1957-），組成「101現代藝術群」。你們挪用「超前衛」的一些創作手法，那時候顧世勇（1960-）評論説：「台灣藝術家大致上仍是圖解説教式的外模仿，所挪用和再現的歷史事件和媒體圖象、符號等併置都流於敘述性，而缺乏深層的意涵」，這樣的批評對您當時的創作是不是有所警惕跟激勵？那您又是怎麼落實義大利「超前衛」藝術所鼓吹的「歷史再閱讀」，以及重現地方性「區域語言」的觀念？

**楊**：這個問題對我來講，剛好跟顧老師所提的完全不一樣。如果有看過我2016年在北美館的回顧展，就知道我的作品純粹就是自己的風格，他應該是看到義大利誰的影子。當一個藝術家應該自己就是自己，在學習的時候，比如高中、大學時多少會受到一些大師的啟發和影響，但是如果立志從事藝術創作的話，這不應該是藝術家做的事情。那個年代我確實受到陳傳興（1952-）發表於《雄獅美術》文章的啟發，但當時我們跟義大利超前衛的時間相差並不遠，他們可能早個三、四年左右而已。當年除了義大利超前衛之外，應該説德國新表現主義、法國新自由形象，都對我有一定的影響。德國新表現主義談的是歷史，法國新自由形象談的是比較輕鬆的漫畫，比較屬於大眾藝術。美國則有美國的後現代，他們也有他們的藝術表現。我想因為每個地區不同，在超前衛的理論架構下，每個地方的表現都不太一樣。

對我來講，因為在我們的時代之前，很少有藝術家會關心自己的歷史，關心自己的命運，並對社會提出控訴，或是説用「壞畫」（Bad Painting）的方法來創作。就是説，把漫畫、卡通帶進藝術創作裡，在我們那個時代之前是沒有的。而新表現主義則提供了這些元素，它告訴你可以這樣做，這些東西不是不好的，為了創作的需要你可以這樣做。所以當時的「新表現」、「超前衛」對我是有所啟發的，但是在形式、內容上，我和他們又不一樣。我初期開始就是畫「神話」系列，「神話」跟超前衛在形式上也沒有關係。我畫的是鯀、蚩尤等失敗英雄，表現的方法也不一樣。譬如説在「神話」之後是「圖像英雄」系列，雖然在理念上我受到「歷史再閱讀」觀念的影響，但是在形式上完全是我自己的。

**賴**：那關於「區域語言」的概念呢？

**楊**：因為我是臺灣的藝術家，所謂「區域」也就是指我能夠掌握、學習及表現的範疇。舉個例子來説，就是説我畫存在主義時，我就會畫城市的風格，光滑明亮的畫面，這些前輩

藝術家們就沒有前例可循，因此我必須思考用什樣樣的方法來畫。我用羊毛筆去把筆觸消除掉，因為我想要描寫光滑明亮的面，然後又帶有金屬感。我認為這是一個必須要的基礎，才能充分表現我的理念。

賴：也就是說，在借鑒西方視覺語彙的過程中，您可能會受到一些外來觀念的影響，但是怎麼表現、怎麼形塑自己的視覺語彙，還是得自己去掌握。

賴：請問老師，1989至2011年之間，您持續創作「MADE IN TAIWAN」，包括「政治篇」、「歷史篇」及「文化篇」系列，形成所謂三部曲。那時候這是一項企圖心很強，想用視覺藝術語彙貫串起臺灣史論述的大型計劃，請問您如何去執行這樣史詩級的創作計劃？過程中又有什麼樣的反思？

楊：1987年解嚴，解嚴之後我的熱情就慢慢地被稀釋了，因為皮球一定要被拍才會彈跳，不拍它就彈不起來了。因為解嚴，所以我把以前對街頭運動的控訴，以及對政治的批判也給解除了，熱情就慢慢冷卻下來。但是我是藝術家，而且我始終很關心這塊土地的任何狀況，所以我就給自己另一個新的課題──「臺灣製造」。那時候我剛好看到一部電影，叫做《致命的吸引力》，裡面談到一支壞掉的雨傘，劇中人物還問說：「是臺灣造製造的嗎？」那時候，「MADE IN TAIWAN（臺灣製造）」是一個爛的、不好的代名詞，我當時就有一個信念要來反駁，我開始用「MADE IN TAIWAN」做為創作計劃的主題。我給自己訂下三個大項目，就是「政治篇」、「歷史篇」及「文化篇」。我先從政治項目著手，這對我來講是駕輕就熟，因為之前我就已畫過很多和政治相關的符號。

「政治篇」我大概畫了一、兩年，之後就進入「歷史篇」。歷史是我還蠻關心的事情，從小我就把史地當成文學作品在閱讀，心情煩躁的時候也會瀏覽文史地理的書籍。我常常尋找一些自己想要解決的疑惑問題，譬如說：為什麼亞歷山大帝怎麼樣？秦始皇怎麼樣？到底大禹是真的，還是假的？我就會去搜集資料來看，因為這是我的興趣所在，所以我就做了「歷史篇」。在「歷史篇」裡，我又分出先民和原住民，我認為這塊土地最早的的住民不是原住民，而是史前的先民。再來就是被殖民時期，接著就是漢人的歷史，「歷史篇」我大概就分成這三個部分。先民部分再分成「圓山紀事」和「百合紀事」系列，談的就是史前的先民文化，我針對他們的生活背景、居住環境來溯源，而古地圖、百合及貝塚等，就是我探索的重要元素。例如「圓山紀事」系列，作品中出現大量的貝殼跟百合，貝塚它代表過去的東西，是先民使用過的垃圾場，我們挖出他們吃過的貝類的廢棄場就是貝塚；那百合呢？它還活著，因此就是臺灣古老生命體的見證。貝塚是過去的先民遺留下來的，它的出現讓觀者有一種在博物館觀賞的情境效果。我運用雙拼的形式，就彷彿我們在博物館看到先民們使用

的陶器或工具，或看到他們在狩獵的情況，我想呈現的就是一種博物館的視覺體驗。至於百合，它不是插在花瓶中，而是從土地裡長出來。所以我用一軟一硬，一剛一柔的對比，這是我慣用的一種表現手法。我用「圓山紀事」和「百合紀事」兩個系列來呈現先民的歷史，接著我又做了「熱蘭遮紀事」系列。因為臺灣曾經被荷蘭、西班牙、日本等外來民族殖民過，

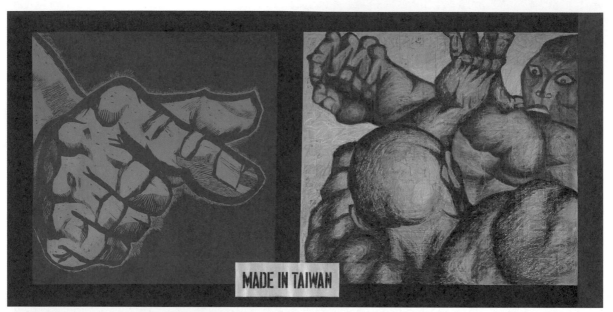

楊茂林　1990　MADE IN TAIWAN・肢體記號篇 IV　175×350cm　壓克力顏料、油彩、報紙、棉紙、畫布　臺北市立美術館典藏（圖片來源：楊茂林提供）

楊茂林　1993　熱蘭遮紀事 L9301　112×194cm　油彩、壓克力顏料、畫布　臺北市立美術館典藏（圖片來源：楊茂林提供）

楊茂林　1991　瞭解紅蘿蔔的 N 種方法 VIII　77×57cm　綜合媒材　臺北
市立美術館典藏（圖片來源：楊茂林提供）

楊茂林　1995　大員紀事‧毋忘在莒 L9501　194×260cm　油彩、壓克
力顏料、畫布　財團法人三立電視慈善基金會收藏（圖片來源：楊茂林提供）

【右上圖】　楊茂林　1991　圓山紀事 L9105　194×97cm　複合媒材
　　　　　　國立臺灣美術館典藏（圖片來源：楊茂林提供）
【右下圖】　楊茂林　1993　百合紀事 L9304　194×112cm
　　　　　　油彩、壓克力顏料、畫布　私人收藏（圖片來源：楊茂林提供）

但是如果用那麼多紀事很麻煩，所以我只用熱蘭遮城來涵蓋臺灣長期被殖民的歷史。再來就是漢人的歷史，其實也就是我自己的歷史，就是我成長過程中所看到的許多事蹟，我就運用一些日常生活的經驗，作為漢人歷史系列的創作素材。

賴：所以「MADE IN TAIWAN」三部曲，包括政治、歷史及文化，每一個項目都是您事先構想好，再逐步地完成作品？

楊：對。因為一件作品你在創作的時候，可能要花半個月到一個月的時間，那理念有了，剩下的就是執行的問題。執行的時候，因為大都是天馬行空地在思考，所以常常就會想到下一步要做什麼。譬如說我在做「歷史篇」的時候，就已經在想「文化篇」要怎麼做，它是沒有間斷的。

賴：1992年時，董思白，就是前故宮博物院院長石守謙（1951-）老師，他認為您的畫筆探索的是「神聖的台灣文化圖像」；還有謝東山（1946-）老師在1996年也主張說，您是以一種幽默又通俗的手法思考「台灣文化主體性」。請問1990年代的時候，您當時對臺灣文化和臺灣主體的認知是什麼？

楊：臺灣文化的處理，我想用「臺灣製造」三部曲來了解我所在的地方，這個地方是怎麼樣？我是誰？所以我從1989年開始到2011年，我大概花了22年來了解我生長地方的點點滴滴，並用創作表現出來。我只是這個地方的一個份子，一個小螺絲而已，我只是做好自己的工作。臺灣的歷史、臺灣的文化很龐大，不光是我一個人就能夠詮釋的了，因為我只是其中的一部分。

賴：1996年臺北市立美術館辦了一個以「臺灣藝術主體性」（The Quest for Identity）為主題的雙年展。解嚴後的時代氛圍，到了九〇年代時有這樣的一個訴求及覺醒，很多人也在思考怎樣尋找臺灣的主體性？文化的主體性？我想了解，您「MADE IN TAIWAN」系列是否也和時代的氛圍有關？

楊：對。那個年代生活在這塊土地的人，無論各行各業都有一些人在尋找「臺灣味」是什麼？臺灣的主體性是什麼？食衣住行育樂各界都有人在尋找臺灣主體性，而我是在1989年就開始做這件事。

前面提到過，那個年代在國際上提到「臺灣製造」基本上就是貶意辭，是次級品、品質不佳的意思，偽、仿、廉、次品的標籤跟著「MADE IN TAIWAN」滿長的時間，這個我們都很清楚。這是我從1989年開始用「MADE IN TAIWAN」作為我創作系列的簽名式標籤時，比較真實的時代氣氛。

但我從「歷史篇」開始，就很明確地決定我所做、所畫、所講的，就是臺灣發生的事

情。我要透過創作把它傳達出來，就像台灣的產業，經過無數的研發、精進、努力與時間累積，從廉、次品終於晉升到不可替代的精品之列。努力與蛻變的這個過程，應該就是最大的價值、最大的意義。

每個時代都有每個時代當時需要抵抗的問題、情境，以及當代人們共同創造的榮光，也就是時代的使命與特質並不相同。我所成長的七、八十年代，讓我當時必須做那些事。

賴：請問您1999年到2004年，創作「MADE IN TAIWAN──文化篇」，包括：「文化交配大圓誌──請眾仙I」、「寶貝 你好神奇──請眾仙II」這些系列。那時候「請眾仙」I和II，您用現成消費商品跟流行文化的圖像拼貼，顛覆過去，這和之前的系列作品比較強調歷史感有所不同。在「文化篇──請眾仙」I、II的作品中，您從臺灣史詩轉變到俗艷「壞品味」的一個模擬和戲仿，請問您想建構的是什麼樣的「在地觀看」？還有「全球跨國文化」的「後現代」視點？

楊：「臺灣製造」第一篇是「政治篇」，對我來講是駕輕就熟，因為那時候我正在進行相關的題材。「歷史篇」我則是懷著敬畏的態度去創作，所以不管是「圓山紀事」、「百合紀事」或是被殖民的歷史，這些都是對於先民的一個敬仰。還有「大員紀事」是漢人來臺的過程，那種敬重尊崇的心理，與進入大眾文化的創作心態和手法截然不同。我常常跟自己講，當你握住東西，就不要去拿其他的東西。所以當我換了一個題材，準備探討一個新的內容，我就必須將以前的東西完全放掉，才能夠掌握住現在。為了要進入比較通俗的文化，包括卡通和漫畫，我等於必須重新去了解流行的次文化，不管是從技法、構圖，或是在視覺語彙上。為什麼我要進入通俗文化呢？因為談到文化，我認為文化的根源是來自於小時候。年幼的時候每個人都會看童話故事書，雖然說每個時代的童話都不一樣，但是童話就是童話，卡通、漫畫就是我們從小會接觸的文化。我有一個孫女，我經常陪她看一些影片，這些東西從小就一直在她的腦袋裡轉，我自己也是這樣。從小我就看白雪公主、美人魚等童話，看到這些故事我都會很感動。我認為這就是我們的初衷，你要探討文化就要從最基本的開始，從小時候所受的影響開始。我認為臺灣文化就是從這裡開始，所以我用圖畫來描寫、記錄這些外來的影響。大約在1999年之前的五、六年期間，我已慢慢邁入創作的高原期，我覺得傳統的油畫媒材，已經無法引起我的興奮感。就是當你眼睛閉著就大概知道作品長什麼樣子，有的人喜歡這種境界，我是蠻討厭的。就是你眼睛閉著，都知道自己畫的是什麼，也都不會出錯，那你的創作就缺少冒險，缺少讓你去絞盡腦汁的過程。

1999年國立藝術學院（2001年改名「國立臺北藝術大學」）開始招收美術創作碩士班，而我當時剛好也思索著要改變創作方式，不只是題材的不同，包括行為、生活也都必須跟著變

楊茂林　1996　無敵鐵金剛的xx　208×292cm　油彩、壓克力顏料、畫布　財團法人三立電視慈善基金會收藏（圖片來源：楊茂林提供）

楊茂林　1996　超人與悟空　194×260cm　油彩、壓克力顏料、畫布　財團法人三立電視慈善基金會收藏（圖片來源：楊茂林提供）

化，這樣你的語言才會更強壯、更精準。所以我就去投考研究所，想說跟當下的年輕人一起創作、一起生活，或許可以了解他們在想什麼。因為你自己覺得創作的是年輕人的語言，其實不是，所以我就決定去讀研究所。讀研究所對我來講收穫非常多，因為我自覺油畫創作已邁入高原期，當時電腦剛好也進來了，所以我開始研究怎麼用電腦來創作。不管是電腦硬體的組裝，還是軟體的使用，我甚至學會如何運用軟體程式。我一頭栽進這個最新科技的環境裡，而資訊就像爆炸一樣，各種你要找的答案都出現在眼前，因此創作也跟著變化。對我來講，唸研究所那幾年是一個試驗期，大概從2000年開始，一直到2003年都是一個實驗性的轉換期。當時我兩個並進，一個是在電腦上的應用；另外一個就是油畫的創作，它已經來到一個高原期，所以我很想結束油畫。我想藉由創作卡漫人物，做一個跟以前完全不一樣的形式。這些卡漫人物是我小時候看過的，對我來講，它就是本土文化，雖然它也是外來文化。它們是我小時候及成長過程中就認識的東西，所以我想把這些當成神明送它們回家。

　　那時我想要做一個我們臺灣人的方式，就是傳統民俗裡的「請眾仙」，這些仙班我要請他們回去，眾仙請來就要送他們回去。當時我想做成雕塑，把卡漫人物雕刻成像寺廟裡看

【右頁上圖】　楊茂林　2002-2008　封神之前戲──請眾仙 III　依空間尺寸裝置（女金剛的誕生 112×36.5×19cm；側臥的女金剛 36×45×74cm；黑牛天 114×40.5×26cm；思維的無敵金剛 71×48×26cm；大魔明王 61.5×39.5×24cm；阿強天 60.5×40.5×30cm；丹丹綠如來 86.5×59.5×26cm；騎卡皮獸的飛俠小天王 78×42×42cm；摩訶極樂世界的鐵人菩薩 126×56×64cm；摩訶極樂世界的黑牛菩薩 126×68.5×43.5cm）　臺灣檜木、金箔、黃花梨、羊毛、銅　臺北市立美術館典藏（圖片來源：楊茂林提供）

【右頁下圖】　楊茂林　2006　摩訶婆娑世界的夢幻島　依空間尺寸裝置（騎大蜻蜓的思維飛俠小菩薩 191×121×129cm；騎大黃蜂的思維飛俠小菩薩 95×102×72cm；騎星天牛的思維飛俠小菩薩 95×115×112cm；騎鍬形蟲的思維飛俠小菩薩 98×82.5×112cm；騎大兜蟲的思維飛俠小菩薩 95×90×117cm；技藝天虎克船長 114×75×67cm；技藝天鱷魚天王 105×48×53cm）　銅、金箔　國立臺灣美術館典藏（圖片來源：楊茂林提供）

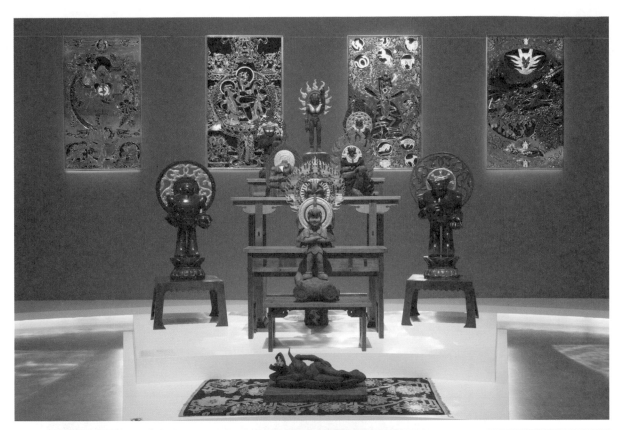

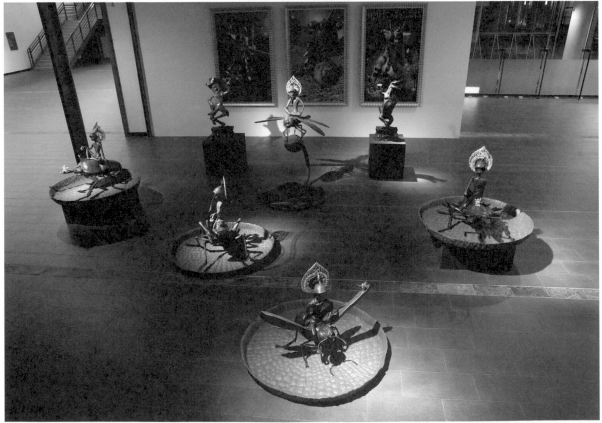

到的佛像。可是隔行如隔山，因為我是創作平面繪畫的人，如果要做成立體的雕塑，等於工具、技術都得轉換，心情也要變變，那是完全不一樣的。我原本沒有那個學習環境，但是進了國立藝術學院碩士班之後，學校有美術系讓我有機會看到製作雕塑的過程，不管是泥塑或木雕作品，我都能夠從中學習雕塑技法。我一直想要做雕塑，剛好在學校看到大學部在做，所以很快我就進入狀況。大概兩三年之內，我已經陸續完成很多件作品。從2002到2005年，我的創作產生很大的變化，因為我拋掉油畫和以前建構的美學基礎，我全都不要，重新開始。這些木刻、鑄銅的雕塑就慢慢取代電腦，電腦就變成只是我創作的輔助工具。

賴：運用電腦軟體的時候，您曾經以類似國外壞品味的方法，例如運用青少年流行的次文化，例如卡漫的語彙來創作「文化篇——請眾仙」I、II的作品，在這樣的創作過程中，您是不是有思考到「後現代」的概念？在國立藝術學院時有沒有接觸到「後現代」的理論，因而影響您的創作？

楊：當然我們學藝術的人都會去看「後現代」的理論，就是說，後現代、壞品味在那時候絕對是個顯學。我知道這些理論，也大概知道它的內容，但是那時候我已經快50歲了，對我來講這些都不重要，所以如果可以用我就用，不能用也沒有關係，我是以這種態度在創作。我發現「後現代」的理論跟我的品味很不搭嘎，所以並沒有深入研究，我當時走的路就是雕塑。

賴：請問老師，「請眾仙」I、II，您複製、拼貼龐雜紛亂的卡漫次文化圖像及標語，而「封神之前戲——請眾仙III」則強調形式美感，並融合統一各種元素。請問這兩種不同的技法與不同的品味風格，您所要呈現的後殖民文化理念有何差異？還有，後續您製作的「摩訶極樂世界」、「摩訶大聖羯摩曼荼羅」、「摩訶婆娑世界的夢幻島」、「有關愛情的故事」及「追殺愛麗絲」系列的卡通仙偶，讓低文化（low art）與高文化（high art）結合，請問您想傳遞的新主體文化觀念是什麼？

楊：這是一個我善用的手法，其實我在各個創作階段都會將強弱、陰陽，就是將溫柔跟堅硬混合在一起。我在創作卡漫的時候，在做佛像的時候，原始的出發點是，我想把畫過的這些超人、悟空、小金剛，把它們變成神佛送回去。但是在製作的過程中，我開始去研究神佛的圖像與造形，並思考怎麼讓卡漫人物變成位居神佛的階級裡，是佛、菩薩或羅漢的位階？因為這些都是我喜愛的卡漫人物，在我心目中他們都有特殊的地位，所以我就把他們作成有階級的差別。我創作出一個大眾的卡漫人物，然後將他們和莊嚴、神聖的佛像結合，因為二相結合後會產生撞擊，就能創造出藝術的火花。那樣應怎麼去融合神聖和通俗呢？對我來講，卡漫人物就是英雄，英雄本來就應該被榮耀，所以我就利用這些佛教的神佛菩薩，來

榮耀這些陪伴我成長的卡通人物。我的作品
中最常出現彼得潘，因為我喜歡彼得潘。人
生就應該像彼得潘一樣，每天快快樂樂、跑
來跑去地玩樂，永遠都不會老。所以在卡漫
系列裡，我常以彼得潘為主角。

賴：所以您是運用低文化的卡通仙偶與
高文化的神佛結合，創造一種新的文化主體
嗎？

楊：我不敢這樣講，因為其實我一直
忠於我的思路，並跟著我的感覺去走。但是
我也一直告訴自己，要在能量最多、最好的
時刻創作作品。我現在關心什麼，我就創作
它，讓它發光發熱。

賴：所以這一系列卡漫仙偶，讓童話
故事裡的主角和神佛結合的系列，就您的觀
察，觀眾的接受度如何？大朋友、小朋友都
喜歡嗎？

楊：我喜歡挑戰，比如說我創作了很多
曼荼羅，就是唐卡。因為小時候，我看到唐
卡就有一種莫名的恐懼。唐卡出現的時候，
多數是在辦喪事。辦喪事的時候，師公做法

楊茂林　2009　人魚愛金剛之本生傳　207×118×8cm　不銹
鋼、金箔　藝術家自藏（圖片來源：楊茂林提供）

事就會懸掛唐卡的圖畫，從小我就很敬畏唐卡。唐卡有很多畫風和造形，都會令年幼的我心
生敬畏以及疏離感，所以年輕的時候我都會避開不看唐卡。後來我創作卡漫人物，比如說我
用無敵鐵金剛、愛麗絲、桃樂絲等，我把他們變成唐卡，使得一般小朋友看到他們的時候不
會害怕，還想要擁抱他們，覺得他們是很浪漫的。所以我把唐卡卡漫化是一項心靈的挑戰，
也是一種顛覆的創作手法。我嘗試把威嚴、敬畏的變成親切、和藹的，同時又是充滿浪漫氣
息的作品，我喜歡玩這種諧擬（parody）的手法。

賴：這其實是蠻「後現代」的，就是把威權移除，把在上面位階的人物請下神壇來。

楊：這可能就是我的個性特質，從年輕的時候我就喜歡硬碰硬，直來直往，直接唾棄或
背叛威權。到了一個年紀的時候，臺灣環境也改變了，所以對於威權你會想用另外的角度去

楊茂林　2023　花落春未盡‧黑熊百合摩斯拉 M2301　Ø104×3cm　綜合媒材、牛樟　藝術家自藏（圖片來源：楊茂林提供）

跟他對話或協調。我想這和年紀也有關係，但是還是會想抗衡威權，只是手段不太一樣。

　　賴：請問老師，您從2012年到現在，創作了「尋找曼荼羅」三部曲，這三部曲包括：「黯黑的放浪者」、「花落春未盡」及「瀲灩之魂」。請問藉由這三部曲，您想要探索的生命本質或真理是什麼？可不可以先跟我們解釋「曼荼羅」的意涵？

　　楊：曼荼羅真正的意義是神佛居住的地方，它又可分成文字曼荼羅、平面繪畫曼荼羅及立體曼荼羅。簡單來講，神佛居住之地就是真理所在之處。我藉著「尋找曼荼羅」來發現我

自己。因為在「臺灣製造」之前，2012年之前，我
關心的是整個臺灣的社會、政治、歷史及文化。我
關心的議題，以及我的人，都在尋求外放的事物。
但是到了60歲之後，我開始關心起自己，譬如說：
眼睛不行了，腦筋不清楚了，體力不好了等。也就
是說，當你身體強壯時，你大概都不會關心自己，
因為你很強壯、很健康，你不會關心自己。可是當
你變得衰弱的時候，你才會知道自己的狀況變差
了，才會開始想理解自己。所以60歲以後我就開始

【上圖】 楊茂林　2020　北方無量光的尤達佛　92×54.8×39cm
　　　　香樟、檜木、金箔、綜合媒材　私人收藏（圖片來源：楊茂林提供）

【下圖】 楊茂林　2018、2019　黯黑的放浪者‧吉祥鮟鱇號 L1805（左）、
　　　　黯黑的放浪者‧腔棘魚 L1901（右）各為 218×145cm
　　　　油彩、壓克力顏料、畫布　藝術家自藏（圖片來源：楊茂林提供）

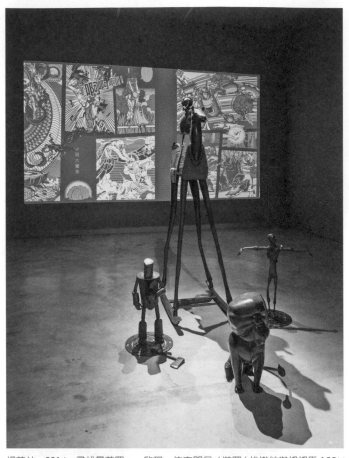

楊茂林　2014　尋找曼荼羅──啟程　依空間尺寸裝置（桃樂絲與搖搖馬155×42×76cm；獅子 43×28×27cm；錫人 51×28×28cm；稻草人 56×51×28cm）　銅、金箔　藝術家自藏（圖片來源：楊茂林提供）

分析自己，用我以前擅長的手法分析自己的個性。「黯黑的放浪者」系列就是在分析自己的個性黯黑的成份居多，例如：我不喜歡跟人交往，喜歡一個人自由自在做自己想做的事情，最好不要跟人家有瓜葛，我天生就有這方面的特質。可是人不可能是百分之百都一樣，人是各種個性的混合體。我的個性很倔強，所以我就用深海魚來代表我黯黑的層面。

「花落春未盡」這個標題目前最適合我。我今年70歲了，就像花朵即將凋零。我的身體狀況、腦筋等，都已經步入遲暮之年，但是我對臺灣的關懷並沒有消退，還是很強烈，所以我用「花落春未盡」來描述。雖然看盡了人間風華，但是我的熱情依然存在。再來就是「瀲灩之魂」，它表現的是我生命的耐力、熱情與張力。我認為當藝術家是一輩子的事，若創作的意念很強、很充沛的話，就會充滿奮戰的精神。我目前大概就是有這三個面向的思索，以後說不定還會再增加創作主題，來解決新滋生的思考方向。

賴：「黯黑的放浪者」您是用深海魚來做象徵，那「花落春未盡」及「瀲灩之魂」是不是也都用魚來代表？並各具意涵？

楊：「花落春未盡」是一個綜合的描述，對於自己年華已老去，但創作熾熱的心仍在，奮鬥、愛這塊土地的心並未稍減，用這個題目以象徵熱忱的心並沒消失。一開始的時候我想用金魚來做為「花落春未盡」的象徵，因為金魚像是文人雅士賞玩的東西，這系列原本想挪借水墨畫意來指涉善感的愁緒，金魚就成了擬人化的投射。因為這個初步的想法，讓我從文人畫的玩件如團扇、扇面等，啟動了圓形畫面構圖的發展。但覺得畫布也不太有挑戰性，加上我原本對於木料的感情，因緣際會地，就以收藏已久的老木桌面作為繪畫的底材。我總是想

得比畫得快得多，到了真正著手落筆的時候，想法已經又有很多變化了，於是我「花落春未盡」的系列，木頭上畫的不只有金魚，還有雲豹、百合、烏鴉、黑熊等。

這個系列是我以前創作的縮影，我重新採用自己30、40年前創作的圖像，只是它們已與當時創作的時空背景不同了，我將年輕時所詮釋過的意識形態及美感，在這幾年用新的角度再閱讀一次、再詮釋一次。因為時空背景不一樣，所以閱讀的方式也不一樣了。比如說，我在1989到1992年就開始畫雲豹、畫黑熊，可是經過30年再畫牠們，黑熊還是黑熊，但因為我的年紀、訴求不同，所以表現也完全不一樣了。我是重新再閱讀，並把牠們綜合起來。又比如說，以前與現在我都用卡漫雕刻了神佛，以前神佛完成了，作品就完成了。現在則是神佛已經雕成，但它卻尚未完成，還要與我再雕、繪的一些平面視覺相互結合。通常我利用背光的形式來做搭配，在背光裡我要談的是現在臺灣和國際的狀況，我用這個來認定祂的神明性，賦予祂保護這塊土地的神力。這是我個人創造的視覺語言，我用這些神佛雕像來安慰自己，說實在的，這些創作是我對目前臺灣及國際狀況無力感的表現。

鬥魚被設定為「瀲灩之魂」，只不過我只開始做了兩件鬥魚雕塑，其他都還沒有做，因此我也不確定真正開始創作這個系列時，它會發展成什麼模樣。

賴：您可不可以後面這一件尚未完成的作品做說明？

楊：這張正在畫，還沒完成。

賴：這件的構思和您「尋找曼荼羅」系列的關係是什麼？

楊：這件作品在畫熱蘭遮城，我畫「MADE IN TAIWAN──歷史篇」的時候，最早出現的就是熱蘭遮城，我用熱蘭遮城代表臺灣被殖民的象徵符號。經過了30多年，我再度畫它的時候，它變成一個綜合體。我把「圓山紀事」、「百合紀事」、「熱蘭遮紀事」及「大員紀事」全部綜合起來，變成一件單一的作品。所以它會出現黑熊、百合等，還出現很多鈦戰機。鈦戰機是電影《星際大戰》中西斯大帝的戰鬥機，我用它來象徵最近常常出現在我們領空的擾臺共機。但是我畫的鈦戰機，會像蝴蝶一樣在花的旁邊飛繞，這也是我的創作手法，因為剛硬的戰機和柔軟的花，在視覺上可以構成一種對比。我一向都很關心時事，譬如說，最近我常常看電視上報導的烏俄戰爭，這對我的衝擊真的很大。因為我擔心不久的將來，臺灣也可能發生同樣的狀況。真的，烏俄戰爭讓我們看到太多殘暴的事情，比如說，有一個小女孩的房間裡，有玩具和洋娃娃，一看就知道大概是讀國中的小女孩的房間，她的窗口就架了一具機關槍，這是多麼強烈的對比。我們看不到小女孩，只看到機關槍架在那裡，我認為這種場景不應該發生，可是不久的將來它可能也會發生在臺灣。我對這些感觸良深，但我無能為力。它們刺激了我，我只能繼續以創作來反映內心沉重的感觸。

# 楊茂林 大事紀

| | |
|---|---|
| **1953** | ·6 月 10 日，出生於彰化市。 |
| **1971** | ·入彰化高級商業職業學校廣告設計科就讀。 |
| **1975** | ·入中國文化學院（現中國文化大學）美術系就讀。 |
| **1979** | ·6 月，中國文化學院美術系畢業。<br>·7 月，於石牌開設畫室。 |
| **1982** | ·10 月，與吳彩女士結婚。<br>·11 月，參加「中華民國現代畫學會」的創立。<br>·12 月，與盧怡仲、吳天章、葉子奇成立「101 現代藝術群」。 |
| **1983** | ·結束畫室，專心於創作。<br>·5 月 31 日起，以「絕對距離」系列參加臺北美國文化中心「101 現代藝術群'83 聯展」。 |
| **1984** | ·6 月，參加臺北社教館「101 現代藝術群新圖式聯展」。<br>·9 月，參加「新繪畫‧藝術聯盟」的創立。<br>·12 月，參加臺北南畫廊「101 新圖式三人聯展」。 |
| **1985** | ·8 月，參加臺北市立美術館「1985 新繪畫大展」。<br>·夏天，參加「台北畫派」的成立，並被推舉為首屆會長。<br>·8 月，「台北畫派」於國產汽車公司藝術展示中心首展。 |
| **1986** | ·2 月，參加臺北市立美術館「中華民國現代繪畫新展望」展。<br>·12 月，參加臺北市立美術館「新具象繪畫展」。 |
| **1987** | ·6 月，參加 101 現代藝術群於臺中市立文化中心舉行「101 編年展」楊茂林個展。<br>·11 月，臺北市立美術館「遊戲行為」個展。 |
| **1988** | ·2 月 - 5 月，參加臺北市立美術館「中華民國現代美術新展望」展。 |
| **1989** | ·3 月 - 4 月，參加臺北市立美術館「台北畫派聯展」。 |
| **1990** | ·5 月 - 7 月，參加臺灣省立美術館「台灣美術三百年作品」展。<br>·11 月，臺北市立美術館「MADE IN TAIWAN I」個展。 |
| **1991** | ·3 月，臺北玫秀收藏室「瞭解紅蘿蔔的 N 種方法」個展。<br>·6 月，參加東京上野之森美術館「第 27 屆亞細亞現代美術展」。<br>·7 月，獲第一屆「雄獅美術創作獎」。 |
| **1992** | ·3 月，臺北雄獅畫廊「MADE IN TAIWAN II 紀事篇 I」個展。<br>·6 月，參加臺北市立美術館「台北畫派『台灣力量』大展」。<br>·9 月，臺中臻品藝術中心「MADE IN TAIWAN II 紀事篇 II」個展。<br>·12 月，臺北泥雅畫廊「MADE IN TAIWAN II 紀事篇 III」個展。 |
| **1993** | ·8 月 - 10 月，參加臺北市立美術館「台灣美術新風貌 1945-1993」展。<br>·9 月，高雄串門藝術空間「楊茂林'86-'93 取樣展」個展。<br>·10 月，臺中臻品藝術中心「熱蘭遮紀事」個展。<br>·10 月，臺北皇冠藝文中心「百合紀事」個展。 |
| **1994** | ·4 月，參加臺北皇冠藝文中心「台灣史詩大展雙個展」。 |
| **1995** | ·3 月，參加澳洲雪梨當代美術館「台灣當代藝術」展。<br>·9 月，臺中臻品藝術中心「大員紀事」個展。 |
| **1996** | ·6 月，臺北皇冠藝文中心「大員地誌」個展。<br>·7 月，參加臺北市立美術館「1996 台北雙年展：台灣藝術主體性——認同與記憶」。 |
| **1997** | ·2 月 - 6 月，參加臺北市立美術館「悲情昇華：二二八美展」。 |
| **1999** | ·3 月，臺北大未來畫廊「請眾仙——文化交配大圓誌」個展。<br>·4 月，日本福岡 MOMA 畫廊「台灣當代藝術系列 VI——楊茂林個展」。<br>·6 月，受邀參加第 48 屆威尼斯雙年展平行展「VOC：再現與回憶——楊茂林、黃永砅雙個展」。<br>·6 月，參加日本福岡亞洲美術館「第十四屆亞洲國際美展」。<br>·10 月 -2000 年 3 月，參加「複數元的視野：台灣當代美術 1988-1999」，於北京、臺北、新竹巡迴展出。<br>·12 月，獲第六屆「李仲生基金會現代繪畫獎」創作獎。<br>·入國立藝術學院藝術創作研究所就讀。 |
| **2000** | ·9 月，參加美國舊金山現代美術館「遊樂場的陰暗面：童年的影像」展。 |
| **2001** | ·3 月，臺北大未來畫廊「寶貝 你好神奇——請眾仙 II」個展。<br>·3 月 3 日 - 5 月 10 日，參加國立藝術學院關渡美術館「千濤拍岸——台灣美術一百年」開館首展。 |

| 2002 | ·國立臺北藝術大學南北畫廊「寶貝 你好神奇 II」個展。　·獲國立臺北藝術大學碩士學位。<br>·10 月，澳洲墨爾本畫廊博覽會「楊茂林個展」。 |
|---|---|
| 2003 | ·11 月 8 日 - 30 日，臺北大未來畫廊「封神之前戲——請眾仙 III」個展。 |
| 2004 | ·4 月 - 8 月，參加美國紐約康乃爾大學強生美術館「正言世代：台灣當代視覺文化」展。<br>·6 月 - 9 月，參加臺北市立美術館「開新——八〇年代台灣美術發展」聯展。<br>·9 月 - 11 月，參加臺北市立美術館「立異：九〇年代台灣當代藝術發展」展。 |
| 2005 | ·12 月 - 2006 年 3 月，參加臺北市立美術館「台灣具象繪畫」展。 |
| 2006 | ·3 月 - 11 月，參加國立臺灣美術館「巨視·微觀·多重鏡反——台灣當代藝術特展」。<br>·5 月 13 日 - 30 日，臺北大未來畫廊「封神演義——摩訶極樂世界」個展。<br>·9 月 - 10 月，參加臺北市立美術館策劃，於北京中國美術館舉行「台灣美術發展 1950 ～ 2000」展。 |
| 2007 | ·3 月 - 6 月，參加國立臺灣美術館「後解嚴與後八九——兩岸當代美術對照」展。<br>·6 月 - 7 月，參加關渡美術館「MOU·I·KAI 魔·藝·尬——悍圖 2007」展。<br>·12 月 - 2008 年 2 月，參加北京月亮河當代藝術館「動漫美學超鍵結」特展。 |
| 2008 | ·7 月 - 12 月，以雕塑新作「有關愛情的故事」系列為主，參加臺北大未來畫廊與紐約皇后美術館合辦的「執古御今（Reason's Clue）」展。 |
| 2009 | ·1 月 - 4 月，參加臺北市立美術館「叛離異象——後台北畫派」展。<br>·3 月 - 5 月，臺北市立美術館「當代藝術神話史學——張宏圖、楊茂林、涂維政三人展」。<br>·6 月 7 日 - 8 月 23 日，受德國策展人 Dott. Felix Schoeber（李樂）之邀參加第 53 屆威尼斯雙年展平行展，於聖紀凡尼和保羅教堂的聖托馬索廳舉行「婆娑之廟——台灣製造」個展。<br>·10 月 - 2010 年 2 月，參加國立臺灣美術館「觀點與『觀』點：2009 亞洲藝術雙年展」。<br>·11 月 - 2010 年 1 月，臺北當代藝術館「婆娑之廟——苦海嘛 A 噗蓮花」個展。<br>·12 月 - 2010 年 1 月，參加臺北當代藝術館「動漫美學雙年展：視覺突擊·動漫特攻隊」展。<br>·12 月 26 日 - 2010 年 1 月 24 日，臺北大未來林舍畫廊「我的夢幻島」個展。 |
| 2010 | ·9 月，參加上海展覽中心第四屆「上海藝術博覽會國際當代藝術展」，舉行「發現：價值重構——快逃！！！愛麗絲」個展。<br>·12 月 17 日 - 2011 年，受邀參加匈牙利布達佩斯藝術館「台灣響起：超隱自由（Taiwan calling: the phantom of liberty）」展。 |
| 2011 | ·4 月 - 7 月，參加高雄市立美術館「後民國——沒人共和國」展。<br>·6 月起，參加第 54 屆威尼斯雙年展平行展「未來通行證——從亞洲到全球」於威尼斯、荷蘭鹿特丹、臺中國立臺灣美術館、北京今日美術館巡迴展出。<br>·7 月，臺北耿畫廊「追殺愛麗絲：最終的戰役」個展。 |
| 2012 | ·2 月 - 6 月，參加臺北市立美術館「臺灣當代·玩古喻今」展。 |
| 2013 | ·7 月 - 11 月，參加由文化部贊助，國立臺北藝術大學關渡美術館與密西西比州傑克遜州立大學合辦之「視域之方——臺灣當代藝術展」。 |
| 2014 | ·1 月 - 3 月，參加國立臺灣美術館「台灣美術家『刺客列傳』1951-1960——四年級生」展。<br>·8 月 - 12 月，參加美國康乃爾大學強生美術館「界：台灣當代藝術展 1995–2013」。 |
| 2015 | ·4 月 11 日 - 5 月 24 日，臺北耿畫廊「尋找曼荼羅·初回——黯黑的放浪者」個展。 |
| 2016 | ·1 月 30 日 - 4 月 24 日，臺北市立美術館「MADE IN TAIWAN——楊茂林回顧展」。<br>·12 月，參加日本京都造型大學美術館「越境／後·樂園——悍圖社與台灣美術的現在」。 |
| 2017 | ·2 月 - 6 月，參加國立臺灣美術館「硬蕊／悍圖」展。 |
| 2018 | ·4 月 - 6 月，彰化縣立美術館「混種變態——楊茂林的神話學」個展。<br>·10 月 - 12 月／2019 年 1 月 - 5 月／2019 年 6 月 - 9 月，參加日本東京國立近代美術館／韓國國立現代美術館／新加坡國家美術館「Awakenings: Art in Society in Asia 1960s–1990s」巡迴展。 |
| 2019 | ·2 月 -4 月，臺北耿畫廊「黯黑的放浪者 II——幽遊之域」個展。<br>·2 月 -5 月，參加國立臺灣美術館「藝時代崛起——李仲生與臺灣現代藝術發展」聯展。<br>·3 月 -5 月，參加韓國昌原慶南道立美術館「Asia in Asia——Close by Far Away Drums」展。<br>·8 月 -2020 年 2 月，高雄衛武營國家藝術文化中心樹冠大廳「黯黑的放浪者裝置計畫」個展。 |
| 2021 | ·3 月 - 4 月，臺南加力畫廊「金烏 雲豹 百合花——2021 楊茂林個展」。<br>·8 月 - 10 月，參加屏東美術館「悍圖社 2021 劃天光」聯展。 |
| 2022 | ·12 月 - 2023 年 2 月，參加臺北市立美術館「狂八〇：跨領域靈光出現的時代」展。<br>·5 月 28 日 - 7 月 16 日，臺北耿畫廊「蒐懷志：二〇二二楊茂林個展」。 |
| 2023 | ·4 月 6 日，接受「台灣藝術史研究學會」執行，文化部「臺灣藝術研究」經費補助之「點燈傳藝——戰後至解嚴期間（1945-1987）帶領風潮臺灣美術家之訪談調查研究及出版」團隊訪談。 |

# 吳天章訪談錄

2023年4月22日，臺北市

賴明珠（以下簡稱賴）：老師請問1976到1980年，您在中國文化學院（1980年改制為中國文化大學）就讀時，那時候接觸過一些雜誌，比如《台灣政論》、《夏潮》、《美麗島》等，您那時候畫過超級寫實、硬邊風格，同時又受到「鄉土文學」的啟發，是不是可以請您描述一下？這些早期所吸收的養分、您的成長及當時的時空環境，對您的創作有什麼影響？

吳天章（以下簡稱吳）：在我求學的時候，大概1980年代之前，那時候我受到一些鄉土文學的影響，它其實決定了我未來創作的全部走向。也就是說，藝術可以分成二個類型，一個是藝術「為人生而藝術」，藝術也可以是「為藝術而藝術」。「為藝術而藝術」的類型，是比較偏向於哲學的、美學的，就像抽象畫、極簡藝術，它不會賦予作品社會人生的意義。

當年我在文化大學求學的時候，確實受到那一波「鄉土文學論戰」的影響。鄉土文學論戰本來就是因為我們退出聯合國，一大堆的外交挫折、臺灣的地位危險，因而激發出一個關懷本土的文學運動。基本上它就是反映當時，也就是比較社會寫實的精神。我們當時覺得說，藝術好像應該要有一些功能，藝術應該要能改變社會，甚至可以改變國家，我稱這個叫做「銘刻印象」。也就是說，動物在出生的時候，你把雞蛋拿去鴨蛋裡頭孵化，那麼小雞孵出來的時候，牠在鴨蛋裡會以為自己是鴨子。因而在某種程度，「銘刻印象」決定了我的藝術走向。我的藝術從來不可能去做那些「為藝術而藝術」的藝術。藝術對我來講絕對是帶有使命，帶有人生、社會的功能，它幾乎老早就確定了。也就是說，「銘刻印象」是我早期的生命經驗就已認同的目標。

當兵的男生會講說，金門高粱酒是最好的，長壽煙是全世界最好的。學生時代我們不見得會抽菸、喝酒，但進入軍中服役時，就可能是人生第一次在外島喝酒、抽菸。在軍中與同袍在一起，可能會是他的第一次經驗，就會把那個認同投射在金門高粱酒上。譬如說，我是基隆人，我就覺得臺灣的美食必然是在基隆廟口。你問臺南人，臺南人一定會說，他的故鄉的美食才是臺灣最好的美食，這就是「銘刻印象」，「銘刻」決定我這一生的創作。我覺得藝術如果沒有功能的話，它就像哲學、美學，這當然也成立，但我不走那個流派，我會覺得藝術是無能的。譬如對於最近的烏克蘭戰爭，我就有很多想要表達的想法，就是說你對文明或對社會的感受，我考慮的就是人本主義，它不會只是純藝術的。

**賴**：當年您參與黨外雜誌的編輯工作，幫雜誌社畫過一些封面和插畫。就是說您跟黨外人士有接觸，這些對您的創作有沒有影響？

**吳**：1980年我從學校畢業，當兵退役回來以後，我並也沒有選擇正式的工作。因為我還是有本科美工設計的能力，所以有一段時間就去接插畫的案子。解嚴之前，臺灣的政治氣氛較為寬鬆，當時出現很多黨外刊物，呈現思想、言論百花齊放的狀態。那時候民進黨還沒有成立，在蔣經國（1910-1988）主政末期的時候，黨外冒出來很多政論雜誌，專門挑戰國民黨的威權。當時我常在書店瀏覽那些雜誌，就覺得封面畫得實在太差。在威權時代，國會殿堂比較少讓攝影記者進去，所以報刊雜誌通常都是把舊照片拿出來翻印成封面，解析度都很爛。當時我就毛遂自薦，說我可以用插畫方式幫他做封面，那時候我接了很多替黨外雜誌畫封面的設計案。看這些雜誌的人雖然很多，但是他們偶爾也會賠錢。因為警備總部還是會查禁，沒有一個準則，可能它就把你的刊物全部沒收銷毀。黨外雜誌和當時主流報紙報導的角度不一樣，雖然雜誌社繼續運作，但有些人也是看不到。我記得那時候的報紙有《自立晚報》，還有《聯合報》及《中國時報》，後面兩家都是黨報。那時候的《自立晚報》和黨外雜誌，才是你可能獲得正確資訊或正確觀點的刊物，其他的就是威權黨國的宣傳品。當時有這樣的機緣，我參與了黨外雜誌的美編設計工作，但是我和黨外政治人物並沒有直接接觸。雜誌社的社長很多都是立法委員，我就是一個年輕人嘛！單純就是去接封面設計的案子，並沒有什麼特別的關係。到現在我跟民進黨也沒有交情，純粹就是意識形態接近，大家彼此認同而已。

**賴**：1982年您學校畢業之後，和盧怡仲（1949-）、楊茂林（1953-）、葉子奇（1957-）組織了「101現代藝術群」，1984年你們在《藝術家》雜誌發表一篇文章，叫做〈本土新藝術的出發〉。你們在文章裡闡述，運用「新圖像學」來探討中國宇宙觀、輪迴觀等創作理念。請問當時所謂的「新圖像學」的意涵是什麼？它和當時的「超前衛」藝術有沒有關係？

**吳**：當時我們幾個歷屆的學長、學弟，一起成立「101現代藝術群」。因為當時的物質條件、經濟能力都比較差，我們用聯展的方式展出，可以節省許多開銷。1980年代我們多少都有受到鄉土文學的影響，因而關注本土，但是我們對國外的藝術訊息也很注意。當時有很多

學校都在教現代藝術，例如極簡藝術，其實它就是抽象畫。「五月」、「東方」畫會，是六〇年代抽象畫時代的代表團體。七〇、八〇年代臺灣有一波的經濟還不錯，臺北的阿波羅大樓就是在那時候成立的，並進入所謂的「畫廊時代」。我們的運氣很好，剛好1983年臺北市立美術館成立，我們的創作因此能跟國際同步。當時我們覺得應該要順應國際潮流，七〇年代傳入的極簡藝術，就是非常理性，非常壓抑、冷調的藝術風格。到了八〇年代時，則有一種狂飆的精神，一種新表現主義的風潮進來。那時候我們都很年輕，就覺得應該跟世界、國際接軌，所以我們在臺灣就創造了一個運動，它差不多在同一個時代發展到世界各地去。在義大利叫做「超前衛」，在法國叫做「新自由形象」，當時它確實是世界的潮流，而臺灣則稱它為創造性的「新圖像」。基本上它就是狂飆的，就是我所講的為社會、為人生的藝術。當時我們都在探討，所謂臺灣的，不管是在文化、經濟或是政治各面向的反應。相對於極簡藝術、七〇年代冷調的「為藝術而藝術」，它們就是純美學；而我們「101現代藝術群」就加上對社會的看法，去反映人生，反映當時臺灣人的生活、臺灣人的挑戰。

賴：像您1984年在「101現代藝術群新圖式聯展」的時候，展出〈我進入了冥界〉一作，思考的是輪迴觀的東西。當然您後來很多作品也談論了輪迴的思想，那麼「101」初期時，盧怡仲會思索中國宇宙觀的思想，您會討論中國的輪迴觀，請問這樣的概念和德國的新表現有沒有關聯？

吳：確實是有關聯的。德國、義大利的藝術家們，當時在全世界推行這些繪畫運動，他們都在強調一個叫「歷史的再閱讀」，就是回到自己歷史的脈絡，去尋找一些創作的養分或能量。嚴格講起來，在威權時代我們被教育的國家認同與文化認同，現在看起來是兩件事情；可是當時我想絕大多數的人，都以為自己是中國人，因此就會回到中國歷史的脈絡裡去尋找文化的養分。當時在國家認同上，基本上是認同中國的，文化上也是。但是隨著時代的改變，在國家和文化認同上也會不同。我記得，當時就認為東方、東亞、亞洲，尤其是中國人的生命信仰就是輪迴。後來我接觸了量子物理學，再度重新思考輪迴的問題。輪迴並非不可能，英國著名物理學家羅傑‧彭羅斯（Roger Penrose, 1931- ）就曾提出他的看法，他認為人死亡時，構成靈魂的量子物質會離開神經系統而進入宇宙，這時便會出現瀕死經驗。量子物理學認為，人死掉以後靈魂是不滅的，它會變成量子的形態，而這個宇宙到處充滿這些訊息，所以死者可能就是回到宇宙遙遠的地方。

賴：您1986年獲得北美館「現代繪畫新展望」獎的「傷害世界症候群」系列作品？那時候您想要表達的是什麼概念？這個系列和家國的歷史傷痕、傷痛有沒有關聯？

吳：可能跟我個人生命的經驗有關，年輕的時候我很落魄。當藝術家比較貧困，經常三

餐不繼，飲食也不正常，後來就變成胃潰瘍，又變成胃穿孔。我曾經開過刀，肚子上還有一個傷口。老實講，那個年代裡的社會或政治新聞，很容易讓年輕人變得比較憤世嫉俗，「傷害世界症候群」講的就是這個症狀。因為它沒有一個正確的醫學名稱，所以我把它統稱為「症候群」。其實「症候群」就是一種病癥，但是沒有正式學名。我那個時候得過「精神官能症」（neurotic disorder），現在已經進步到有學名了，就是說憂鬱症、躁鬱症，其實都是同類型的，精神上的一種不健康的症狀。當時醫生診斷我得的是精神官能症的疾病，所以我就創作「傷害世界症候群」系列，以表現內在的心境。

賴：您剛剛提的是比較偏重個人精神的傷害與受傷，那麼國家的傷害呢？比如說，臺灣被殖民的歷史傷害，這個系列的作品也有涉及到嗎？

吳：其實一直到現在，我的作品都還是在談臺灣歷史裡的傷害。像我作品中不是有做皮膜嗎？其實這個皮膜，我除了在說戴面具，它也是一個身份的表徵，就是身份的隱匿。我頗為臺灣、中華民國抱不平，我們是一個沒有正常化的國家。包括我們的憲法，我們的國號——中華民國臺灣，有一派也不接受。有時候我們被稱為「臺灣」，但是參加奧運比賽的時候，中國來打壓，我們又被叫做「中華臺北」，你到底有幾個身份？作品裡的人帶著皮膜，就是有這樣的含攝。其實我用皮膜，它也是一種傷害修復的隱喻。人會禿頭，會油油亮亮的，像顆電燈泡，就是因為不斷地受傷。你的皮膚如果受傷，它會結疤，結疤後若再重複地受傷，反覆地結疤、受傷，最後毛細孔就沒有了。真的，就沒有毛細孔，所以我用油油亮亮的材質來表現。我的錄像裡頭有一些材質，其實那是代表人受傷後的一種修復功能。我的創作命題也都是為了臺灣，因為我們的國家歷來都沒有正常化。我很多作品反映我們被殖民的歷史，我不斷思索要如何當家作主。譬如現在臺海再度陷入危機，這個也是我長期關懷的創作內涵。

賴：所以說，從早期的「傷害世界症候群」系列到現在，您要探討的家國傷痕始終存在？

吳：我作品裡頭有描寫「二二八事件」及「六四天安門事件」等，這些大概就是我的「銘刻印象」。

賴：解嚴之後，從1989到1991年，您創作了「史學圖像／四個時代」系列，是以兩岸四位威權的政治領袖不同階段的頭像及胸像，作為創作的題材。請問您藉由這種帝王肖像畫想要傳達什麼樣的意念？當時您把蔣介石（1887-1975）、毛澤東（1893-1976）、蔣經國、鄧小平（1904-1997）這四位兩岸政治人物放在一起，您想涉入的是什麼樣的一種身份認同議題？

吳：其實這就是個歷史辯證，也就是說，在威權的時代我們覺得所謂強權或強人，他們

在統治領域能夠下達命令，兩岸的強人只要打個噴嚏，社會就會感冒，國家就會感冒。現在我們看到習近平（1953-）在中國就是這樣。但是臺灣經過李登輝（1923-2020）的改革，已經沒有強人統治了。

我對威權是反對的，所以我用一種編年史和斷代史的方式，描繪所謂「相由心生」的統治者性格。西方有占星術，我們有面相學，算命是用面相，是相由心生的。我把強人的政治分成好幾個階段，我記得蔣經國領政的最後時期，我用鈔票的石刻紋路來描繪，但是他早期在蘇維埃的時候，我用木刻版畫的線條，用繪畫語言表達他的政治性格。他當行政院長的時

吳天章　1984　我進入了冥界　160×130cm
油彩、畫布（圖片來源：吳天章提供）

吳天章　1986　傷害世界症候群I　219.6×390cm、86×195cm　油彩、畫布　臺北市立美術館典藏（圖片來源：吳天章提供）

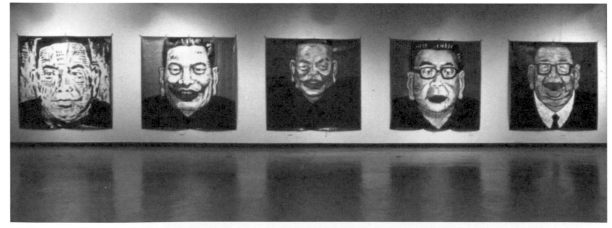

吳天章　1989　蔣經國的五個時期　339×346（×5）cm　油彩、合成皮革　臺北市立美術館典藏（圖片來源：吳天章提供）

吳天章　1990　關於蔣介石的統治　305.2×315cm　國立臺灣美術館典藏（圖片來源：吳天章提供）

吳天章　1991　關於蔣經國的統治　310×360cm　油彩、畫布（圖片來源：吳天章提供）

候，另有一種親民的作風，所以我就把他的臉畫得比較圓潤，這就是相由心生。

　　我也用到帝王相，帝王身上的龍袍變成一種戰爭的符號。譬如説，蔣介石在臺灣發動的是二二八；而中國大陸的毛澤東我就畫文革，他們是歷史同時期的對照辯證。蔣介石的上海時期對照毛澤東的長沙時期，鄧小平跟蔣經國同時代，你在對照的時候，就可以看到中國和臺灣兩邊的歷史辯證。基本上我是反對強人，所謂「一將功成萬骨枯」，所以我就是把歷史做

吳天章　1992　向無名英雄致敬　170×340cm　油彩、畫布（圖片來源：吳天章提供）

一個辯證，你可以看到同時代強人的統治性格，或者說國家的命運和走向是不同的。

賴：當時這個部分，您有沒有要想要帶入一些身份認同的議題？

吳：我覺得當時大家可能處在一個中間值，當時的臺灣人可能因為黨國教育，覺得自己是中國人，也是臺灣人。但是現在可能已經完全不是，臺灣人就是臺灣人，中國人就是中國人，這是現在的國家認同，但是那時候就會重疊。解嚴以後，史明（1918-2019）的《台灣人四百年史》，還有大部分的史料都被公開。我記得當時臺商到中國大陸去，早期交流時曾發生「千島湖事件」，臺灣的觀光客在船上全部被謀財害命。這個事件促使臺灣人的認同比例提高，後來臺灣人就慢慢與中國人有所區隔。

賴：請問老師，您1993年到1998年，包括：「春秋閣」、「傷害告別式」、「春宵夢」、「甜蜜家庭」、「戀戀紅塵」等系列作品，您畫了情慾飽滿的男女性身體，又加上俗豔的、民俗的裝飾物，例如：眼罩、人造皮、塑膠花、亮珠、亮鑽、燈泡等，請問您想表達的是什麼樣的青春告別及魂魄理念？

吳：解嚴以後，1996年臺北市立美術館舉辦「1996雙年展」，主題訂為「台灣藝術主體性」。解嚴啟蒙了臺灣人對主體的認同，並開始整理二二八史料，也辦了很多次二二八主題的展覽。當時國家認同就慢慢在區分開來，也就是臺灣應該要有主體性，臺灣文學不等於中國文學，臺灣美術也不等於中國美術。在文化上我們可以吸收中國文化，但是臺灣應該要有自己的主體文化。在這樣的時代轉折的歷史時刻，我開始去尋找自己的根。有一次我騎摩托車去九份，跑到《悲情城市》拍攝的那個電影院裡面，我也去茶藝館，並認真地思考臺灣。當時我就在想，臺灣的feel（感覺）要怎麼被表達出來？那時候，我的工作室在陽明山，我去九份就是要尋找那種懷舊的氣氛。當時我看到觀光地區有很多假涼亭，就是水泥做的，模仿天然的樹幹，結果欄杆都是水泥管做的，甚至還漆上竹節的圖案。這讓我覺得，臺灣給人一種感覺，一種文化上「假假的」感覺，不是那麼精緻，我把它叫做「替代文化」。也就是說，臺灣人長期沒有國家認同，像以前蔣家來臺灣，就是把臺灣當成反攻的跳板，他其實並不打算建設臺灣，它是一種移民過渡的時期。臺灣祖先渡過黑水溝，移民到臺灣的時候，也都是過客心態。過客的話，就不會產生精緻文化。

八〇年代臺灣的經濟迅速起飛，那時候營造界有很多樣品屋，房屋的銷售也不錯，還盛行馬殺雞、報名牌、大家樂等等。「亞洲四小龍」時期，臺灣創造了輝煌的經濟榮景，那時候的樣品屋、理容院，雖然是三夾板做的，但是它的建築跟招牌都很誇張，還仿照歐洲羅馬柱的形式，感覺就是「假假的」。早期臺灣人在移民的過程中，因為他終究要回唐山，所以就製造出「假假的」東西。如果你是個外籍勞工，你租房子住，房子不是你的，但你生活

的空間還是得裝潢，你就會用假的材質來替代。所以仿大理石、仿木頭，什麼都是仿的、假的。建築的三夾板，除了表面的紋理，其他全部都是假的。我做〈再會吧！春秋閣〉，就是用假花、假鑽、假皮，都是造假的，連那張照片也是仿一張五〇年代的沙龍照片。在攝影棚裏頭，彩色也是假的，是用黑白的染成彩色的。結果〈再會吧！春秋閣〉得到「台北現代美術雙年展」大獎。頒獎典禮上，大家都覺得這件作品非常臺灣，其實那就是「假假的」感覺，是臺灣人集體的潛意識。我們常常說「俗擱有力」，什麼東西很「俗」，那個「俗」就是「替代」，它不是一勞永逸的精緻文化。如果你把臺灣文化和日本文化做對比，就很容易發現兩者的不同。臺灣人的三合院如果漏水了，直接就在上面蓋鐵皮屋，完全不管好不好看或使用的功能。日本即使在鄉下也會用琉璃瓦，用真的瓦片去修復，而臺灣人卻是直接蓋鐵皮。這就是國家長期缺乏認同，所以社會就有假食安、假油的問題層出不窮。國人因為沒有國家認同，才會製造出那麼多視覺上假假的東西，並認為它們「俗擱有力」。臺灣因為成為「四小龍」之一，國人開始有能力去國外旅遊消費。在「四小龍」時代，臺灣人甚至把藍白拖鞋當成臺灣的代表符號，認為它很接地氣，說穿了那是缺乏認同的臺灣文化。

慢慢地我也度過那個階段，我的東西也越做越精緻。1994年我得到美術館的大獎，當時俚俗的口號有「LKK」、「俗擱有力」等，就是說臺灣人開始有自信，再怎麼「俗」，那也是自己原來的文化，過渡文化也是自己的文化。現在臺灣已是高科技之島，我們的國家有台積電，那麼我的創作也應該要開始講國家認同。以前濫墾山坡林地改種檳榔樹，結果導致土石流，這就是國民黨的心態，就是過客，沒有想保護自己的家園，就是掠奪。以前有一段時間報紙經常報導土石流，就是因為山上亂開墾，大量種植高冷蔬菜、檳榔樹，根都很淺，那就是掠奪土地。慢慢地當我們有了國家認同，自然就會發展精緻文化。沒有國家認同的人就像外籍勞工，來臺打工就只有替代的功能。臺語俗諺說「竹篙鬥菜刀」，講的就是早期移民的漢人在竹竿上拼裝菜刀權充武器，因此發展出一種自嘲的表象文化。所以我用假的塑膠花來創作，竟然能得到大獎，既然大家認同，表示它是一種集體潛意識，是過渡的，是我透過藝術把它反映出來。

**賴**：那麼您作品的題目，帶有告別式、春宵夢和戀戀紅塵這些詞語，除了和臺灣「假假的」和政治文化之發展有關係，這些系列作品和青春、告別及魂魄也有關，請問您想表達什麼樣的意涵？

**吳**：應該說我喜歡用告別的儀式。後來我從繪畫創作轉到攝影時，我體會到攝影的美學，就是當你按下快門的一刹那，時間就死掉了。時間雖然過去了，但是畫面卻彷彿是「音容宛在」。我覺得畫畫是一個未來式，攝影是一個過去式，所以我處理照片，我的影像觀念就

吳天章　1993　再會吧！春秋閣　190×168cm　相紙、人造皮、人造花、亮珠　臺北市立美術館典藏（圖片來源：吳天章提供）

吳天章　1995　春宵夢Ⅱ　210×160cm　油彩、畫布、眼鏡框、人造皮、人造花、亮珠　國立臺灣美術館典藏（圖片來源：吳天章提供）

吳天章　1993-1994　傷害告別式Ⅰ-Ⅳ　194×130（×4）cm　油彩、絨布、人造亮珠、相紙　臺北市立美術館典藏（圖片來源：吳天章提供）

吳天章　1996　甜蜜家庭
170×230cm
油彩、塑膠花、亮鑽
（圖片來源：吳天章提供）

吳天章　1998
戀戀紅塵Ⅱ——向李石樵致敬
依尺寸布置　裝置作品
臺北市立美術館典藏
（圖片來源：吳天章提供）

是「留戀（liû-luân）」。我一直認為慾望是人作為一個高級生命體的象徵，特別現在是一個AI要來臨的時代。有一天你要懷疑生命和慾望是有關聯的，我認為如果你有慾望，你就沒有永生，造物主給你慾望，你享受慾望，你就不能永生。但是永生的機器人不會有慾望，AI沒有意識，它是邏輯運算的，它就是一部電腦，只要插電它就能永生。而人是一個高級動物，因此生命在演化的時候有魂魄，魂就是思想的記憶。你看電影的殭屍片，張國榮會跟女鬼談戀愛，女鬼有前世的記憶，可是殭屍沒有。殭屍是魄，魄是物質的，魂則是思想記憶、有權勢的。魄就是西方的吸血鬼，只會吸人家的血，來滿足自己的慾望。魄其實比較髒，魂則比較乾淨，所以我們有祭祀祖先牌位的習俗，還有「蔭屍」的傳說。我們有魄的信仰，魄是比較恐怖的，可能要燒成骨灰放在靈骨塔，再變成祖先牌位來供奉，它就可以親近。臺灣的葬禮文化喜喪不分，非常特殊，有時候葬禮儀式裡還會跳鋼管舞，或者唱〈媽媽請你也保重〉，我覺得那就是對魄的恐懼。基督教或任何一個宗教的葬禮，其實都是很嚴肅的。但是在世界文化中臺灣的葬禮很特殊的，它為了要降低恐懼感，因而喜喪不分，有學者研究認為這種喜喪不分是來自於對魄的恐懼。以前有很多傳說，包括殭屍的傳說都是因為恐懼。所以魂就被塑造成美女，塑造成和書生談戀愛的魂，魂是可親近的，而魄是恐怖的。我把它變成我作品裡的一種「臨界點」。我很喜歡把藝術訂一個標準，就叫做「準確度」。「準確度」就是所有的東西都有光譜的，不是極左就是極右，但中間有個「臨界點」。任何事物都有中間的臨界值，我就是在創造那種臨界值。例如，我拍的照片就是遺照，有時候我拍的照片看起來很歡樂；但其實它帶有某種腐朽的、悲哀的、假裝開心的，那就是我在找的臨界值，就是陰間跟陽間的中間。我稱我的美學叫「中間美學」或「太平間美學」，就是人死了還有七七四十九天，他不知道自己死掉喔！那個叫「中陰身」，中陰身的美學、中間的美學，橫跨在陽間跟陰間的中間。所以我的作品有很多曖昧，有些違和，有點怪怪的，但是你又難以用文字去表達那種怪怪的精神性，那就是我喜歡的，也是我要表達的一種「準確度」。

賴：之後您2001到2009年一系列的作品，包括〈永協同心〉、〈日行一善〉、〈同舟共濟〉、〈黃粱夢〉、〈夢魂術〉、〈移山倒海〉、〈夙夜匪懈〉及〈瞎子摸巷〉。這些作品您是用「安排式」，或稱「編導式」攝影跟3D軟體的手法，同時還搭配一些您創造的故事文本，來表現一種比較怪誕、滑稽、魔幻般的詭譎風格。請問這些創作您想要建構什麼樣的敘述性內容？另外，這些作品可以看到您以一些殘缺、畸形的人物來表現，是不是有特別的象徵意義？這和慾望、死亡還有輪迴有什麼樣的關聯？

吳：我剛才談到我的生命觀，應該說是漢民族或華人的生命觀，就是說我們把魂魄、生命分成二個層次，電腦也是。我在921大地震以後，我看到報紙嚇到了。我記得那次大地

震，新竹科學園區的記憶體全部都被震壞了，都沒辦法再操作。當時臺灣是科技之島，921
一震，全世界的記憶體都缺貨，現在我們有台積電，供應全球大半數的半導體。以前我們是
記憶體的大廠，那時候我決心要轉到電腦藝術、數位藝術的創作領域。當時我運用視覺美術
軟體，就是photoshop修片軟體，那當然是一個新的時代。在電腦裡我可以跟輪迴一樣，你
玩那個game，你被打死了，再重新reset重來。可是人生可能undo（取消），但你在電腦操作
時，遇到錯誤可以再undo，等於又回到前面的時刻。電腦甚至還可以備份，作業系統壞掉了
你可以備份回去，但是真實的人生會氧化。我們應該把世界分成二個系統，一個是數位的，
一個是類比的，類比的世界跟數位的世界是不一樣的。類比就像我們的身體、細胞，都會氧
化，因此人的生老病死是必然的。可是電腦除非它硬碟故障或作業系統故障，它是永生的。
你會覺得電腦的作業系統，就是軟體，你今天是Windows 98、99時，再重新更新的話，可以到
Win11。可是整個電腦主機板、電腦的設備是硬體。軟體屬於魂，硬體屬於魄，魂可以再生，
在電腦上的東西都可以恢復成原來初始狀態，但人生可能沒有。人生是類比的，今天你拿了
一個資料去copy，假設一個DVD或者一個藍光，copy出來每個都是母帶，品質都一樣。如果
你拿去影印機列印，列印一張再去列印一次，那列印一次就是類比的，品質會越來越差。類
比的世界跟數位的世界是不一樣的，當時我就接受新的視覺科技時代的來臨，我接受電腦的
藝術，但是我故意去仿造沒有電腦的視覺。以前布列松（Henri Cartier-Bresson, 1908-2004）
說「千分之一秒」，可是在我攝影裡，所謂的千分之一秒完全被電腦delay（延遲）了，我可
以不斷的修片，我就仿了一個古典的攝影棚的古典攝影。但是你發覺所有作品，像騎腳踏車
的運動或什麼東西，都完全到位。老實講按下快門那一刹那，時間就死了，所有東西就被確
定下來了，它沒有後悔的機會，但電腦可以讓你後悔，你可以重組。

　　所以作品在我進入數位藝術的時候，那時候我是用影像、用攝影的方式去做，那個攝影
看起來是仿古的，但是它確實有時代性，那是這個時代才會產生的。觀眾看了以後會質疑，
這麼模糊的照片，怎麼可能按下一個快門就可以完成，九個人、六個人的群像在運動，每一
個條件都是到位的。如果號碼鎖是2個號碼鎖，你1234亂對都有機會，但5、6個號碼鎖解開
的標準值，解開的機會就很困難。所以那個時期的作品，我其實是用仿古的方法去創造，但
是創造出來後，你會去思考它背後的時代性，那是以前做不到的。以前拍群像、拍一堆人，
不會每一個都到位，千分之一秒不會每個都到位，以前你拍千分之一秒是用1000張底片，假
設亂拍中有一張被你取得，就是一種激勵，所以是困難的嘛！所以布列松才會是大師。以前
沒有自動對焦的功能，光圈、速度都是在瞬間的時候、最好的時候拍下來。但是有了電腦以
後，時間就delay了，永遠delay了。所以你做出來的完美照片是以前做不出來的，即便是仿

吳天章　2001　永協同心
135.5×189cm
雷射相紙輸出於相紙、亮片布邊、
不銹鋼框
國立臺灣美術館典藏
（圖片來源：吳天章提供）

吳天章　2005　移山倒海（版數 6／1）
153×240cm　數位影像輸出
國立臺灣美術館典藏
（圖片來源：吳天章提供）

吳天章　2008　夙夜匪懈
120×200.8cm
數位影像輸出
（圖片來源：吳天章提供）

吳天章　2002　同舟共濟　240×410.9cm　雷射相紙輸出　國立臺灣美術館典藏（圖片來源：吳天章提供）

古，它絕對具有當下的時代性。

　　賴：那作品裡那些殘缺、畸形的人，有什麼象徵意義？

　　吳：剛才講過，就是說所有東西都有一個絕對值，有一個對立面，而我就是在找一個中

吳天章　2009　瞎子摸巷　240×480cm　雷射輸出、C　Print、鋁板無酸裱褙　臺北市立美術館典藏（圖片來源：吳天章提供）

間值。就是說，如果歡樂它可能就帶著悲傷，如果色彩很鮮豔它可能就帶著腐朽。或者說，他死亡，但他可能是歡樂的，在「臨界點」的時候，你是分不出來的。我作品會給人家違和感，就是有那個微妙的臨界點，那個違和感是我要的。色彩很鮮豔，可是還是怪怪的，還是好像死亡。看起來很歡樂，但是覺得也是那裡怪怪的，我喜歡這種感覺。

**賴**：所以您是在運用人物的缺陷？

**吳**：沒有，我發揮他殘缺的缺點，化為優點，我是故意去假設。例如，〈永協同心〉是兩人一起騎協力車，沒有腳的人去操控前面的方向盤，沒有手的人去踩後面的腳踏車。那如果碰到火災的時候，就一個瞎子背一個瘸子，就是各取所長，瞎子背著瘸子，瘸子指著方向。就是一個不會跑，一個眼睛看不見，我把優點跟缺點結合化為一個中間值，就是一個很微妙的臨界點，這就是我喜歡的一種精準度。

**賴**：所以你不取健全，而是透過殘缺的互補表現某種完美？

**吳**：以殘缺來表達完美，我把兩個對立的東西結合，我認為這樣才會有張力。我喜歡這世界上的張力，看起來它是完美的，可是有怪怪的力量在裡面。我們有時候跟人家敬酒的時候，把酒倒滿至水杯的上緣，它就會有一種表面張力，要溢出來又溢不出來，那個中間值、臨界點是我所追求的。

**賴**：這些跟死亡、慾望，還有輪迴有關係嗎？

**吳**：我剛才不是講說，電腦灌個作業系統又可以重新再來。現在有一種講法，就是量子物理學微觀的世界跟宏觀世界的物理現象不一樣，由於量子物理學的成功，才有你現在的手機幾奈米的科技，幾奈米以下的晶片。你今天所享用的手機，其實就是量子物理學的貢獻。以前一個真空管子，好大一隻的音響，然後變成電晶體，電晶體再變成IC，再變成晶片，那個就是量子物理學，它跟宏觀物理學不一樣，這些都對我的生命觀有所啟發。

**賴**：比如說〈同舟共濟〉上面有一些溺死者的人像？

**吳**：那是告別的，是我對離別、死亡這些事的告別，我的攝影作品之精神就是對世間的留戀。我常常用「再見吧」、「再會吧」這些名稱，以前交通不發達的時候，你要去日本只能坐船，航程很漫長。我們在說「再見」，可能明天就會再見面，這個「再會」可能就是長時間，甚至是訣別，你根本沒有機會見。所以我用「再會」，就是指你可能不會回來了。我會用很鮮豔的色彩，去創造對陽間留戀的情境，它就是你最好的照片，也可能就是你最後的遺照。我甚至就是在拍一個完美的遺照，在創造世界的哀榮，像黑道大哥的告別式就非常的哀榮。我的視覺影像就在做這個，把人最美好、最完美的照片呈現出來，但它可能是他一生最造假的，就是假的經驗，我的視覺藝術就是這樣。

　　我舉我自己的親身例子，我有一個叔叔本來是木工，做裝潢的，事業發展的不錯。他原本參加義消，做了一些社會服務的工作。後來他參加獅子會，必須繳很多會費，費用太貴了，因此他只參加幾年而已。最後叔叔心血管疾病過世，告別式的時候，親戚們請我幫叔叔做一張最好的告別式照片。雖然他是義消，不是真的獅子會會長，可是我就把獅子會的徽章畫在他的肖像上。其實死者可能是黑道的人，但告別式中我們會說「天忌英才」、「惠我良多」，因為在葬禮裡我們是被允許作假，告別式允許說謊，這就是「哀榮」。以前警察都不會刁難喪家佔用馬路，做為告別式的場地，現在比較不行了，但是早期是被允許的。也就是說，哀榮就是司儀在表彰他生前對社會的貢獻，但事實上他是壞人。這個是被默許的，我們常講「死者為大」，我作品就是「哀榮」。

　　**賴**：您2010年開始做錄像作品，比如說〈變〉（2010）、〈難忘的愛人〉（2013）、〈心所愛的人〉（2013-2015），請問這些作品裡您用魔術、用特技表演，創造了一些詭異的美學風格，想「顛覆真假」，「創作無法被歸位的東西」，您可以再深入一點來談所指的內涵是什麼？

　　**吳**：這就是一種美學上的虛實。我最直接的經驗，譬如我去餐廳吃飯，我看到一個多肉植物，它看起來很像塑膠、很假，有時候我就去摸它，卻發現它是真的。現在有的人造花做得很像真的，你去摸，它是假的。真假之間有時候會帶來一種美感，就是說你心裡面的一種層次「破界」。其實我作品有虛實之分，就是真的跟假的，我們對一個真的情境到一個假的情境裡頭，有所謂的「穿幫」。穿幫就是你體會到，原來誤解了，這個誤解也是一種美感，就是進入那個情境的美感。所以有時候這就很弔詭，魔術就是活生生，你無法否定你眼睛看到的，尤其你看到魔術表演的時候，會覺得怎麼可能？因為它違反物理現象。它視覺看起來是真的，但本質是假的。可是那個特技軟骨功，把身體這樣折來折去，它視覺是假的，但本質是真的。

　　所以我就在錄像裡把弄虛實和弔詭，我故意去挑戰數位。因為以前講的「千分之一秒」，那是大部分經過修片。修到後來，我質疑電腦，因為我嚮往類比的世界，我們曾經相信你的視覺，你看過的都是真的。但是現在電腦動畫太多了，李安（1954-）電影《少年Pi的奇幻漂流》裡有隻老虎跟一個小男孩，那隻老虎被虐待到皮包骨。動物保護協協會的人就去告李安，李安說你看到的那隻瘦的老虎是電腦動畫，真正電影裡表演的老虎他們保護的很好。電腦動畫跟真的一樣，讓你分辨不出來，我們開始懷念以前眼睛看到都是真實的。所以我用類比的方法再重新去做錄像，一鏡到底，你看到物理現象，你看到你懷念的真實。現在有什麼「深偽技術（Deepfake）」，就是可以換人的臉，把你搞得這個世界都是假訊息。那麼反正我是逆向操作，我故意用虛實去質疑。其實我對AI跟數位，某種程度我希望我跟它們是

吳天章　2010　變（局部）　16分54秒　單頻道錄像　高雄市立美術館典藏（圖片來源：吳天章提供）

對抗的，有一天我不在的時候，我就是用作品把我的靈魂留著。我會懷疑AI那些美術，AI做出來的視覺，那個是沒有靈魂的。人是有意識、有慾望，人是有靈魂的。醫生有可能被AI取代，可是作家、文學家、藝術創作者是無法取代的，那絕對不是只有邏輯運算，那有靈魂、有精神性，這部份AI取代不了。

　　賴：您最近兩三年的作品，〈潮汐1884〉（2020）及〈港口情歌〉（2020），都與您成長的城市雨都基隆有緊密關係，可否談談基隆與您創作的關係？還有《港口情歌》您有談到，想藉此作品來探討「國族認同」，那您如何定義「國族認同」？

　　吳：我覺得我的一生跟故鄉基隆有很大的關聯。基隆在臺灣史上是很特殊的位置，所有外來殖民政權都從東北角上岸，離開也從東北角回去。現在你在我工作室看到的新作，就是在講國民黨來了，美軍來了，還有日本人撤退了。最後一幕我是講臺灣人去南洋作戰，去當日本的軍伕，或者臺灣義勇軍就是原住民。目前我們正面臨臺海危機，也看到烏俄戰爭，所以我的作品就是要表達臺灣現在的種種困境，臺灣人要面對強烈的國家認同問題。

　　我的「抗中保臺」系列作品有三部曲，第一部是〈港口情歌〉，它的第一幕就是美軍。第

二部是〈再會拉巴爾〉，拉巴爾（Rabaul）是我們被日本人徵調到南太平洋作戰的小島。第三部是國藝會通過的電影計劃〈尋找聖保羅砲艇〉，也就是尋找我的童年。

我曾經在2015年以國手身份代表臺灣去參加威尼斯雙年展，我用個展的形式量身打造了〈再見，春秋閣〉。我想用國手的身份，告訴全世界臺灣的困境。這真得蠻嚴肅的，我對臺灣的前途蠻憂心的。整天都是美國在幫我們緊張，臺灣卻很淡定，我是標榜「抗中保臺」的。現在又發生宏都拉斯跟我們斷交，走不出去，我們帶面具啊！美國在2018年的時候通過《臺灣旅行法》（Taiwan Travel ACT），我們的官員可以進入五角大廈。以前是要約在咖啡廳外面，我們的部長、我們的軍方跟他們接觸是約在外面喝咖啡，不能進去五角大廈。現在美國眾議院議長裴洛西（Nancy Patricia Pelosi, 1940-）來了，中國就恐嚇我們。

吳天章　2013　難忘的愛人　5分8秒　單頻道錄像、影像輸出、機械互動裝置　高雄市立美術館典藏（圖片來源：吳天章提供）

吳天章　2020　港口情歌　4k　錄像（圖片來源：吳天章提供）

吳天章　2013　心所愛的人（局部）　4分50秒　單頻道錄像裝置　臺北市立美術館典藏（圖片來源：吳天章提供）

賴：您的〈港口情歌〉也是向國藝會申請補助，申請案中有提到〈港口情歌〉要討論「國族認同」議題，所以我把它放進訪談提綱。

吳：〈港口情歌〉大概是臺灣美術史裏第一次出現美軍的身影。美軍保護臺灣好幾年了，當然也有地緣關係，我們處於第一島鏈，還有我們的晶片是全世界供應鏈裡頭最強的。中華民國有前世今生，1912到1949年的時候，它叫做「中華民國在大陸」，這是它的前世。1949到1952年的時候，是它的「中陰身」，就是中華民國要死不死的，就是因為有「舊金山和約」跟對日的合約，確定了臺灣地位未定論。臺灣交給誰？臺灣當然交給我們自己2400萬的臺灣人來決定自己的未來。臺灣在舊金山和約以後，1952年以後到現在整整70年，中華民國臺灣從李登輝時代叫「中華民國在臺灣」，陳水扁（1950-）說「中華民國就是臺灣」，蔡英文（1956-）講「中華民國臺灣」，臺灣有三個不同的名詞，到最後臺灣就是中華民國臺灣。可是我們無法用臺灣真正的身份，包括我們的憲法，其實我們就不是一個正常的國家。當然很多是因為中國大陸的因素，還有我們自己的認同問題。「中華民國在臺灣」就是我們的今生70年，蔡英文講的「中華民國臺灣」70年。「中華民國在大陸」簡單地說，這次馬英九（1950-）去上海祭祖，他就是在找中華民國的前世，他找的是1912到1949年的前世。其實中華民國那時候就死掉了，一直到舊金山和約1952年到現在70年，這才是今生。

　　我的作品〈港口情歌〉裡，第一個用美軍在基隆港，第二個就換成一個水手在太平島「國之南疆」，國家最南方的地方，然後經過金門是一個蛙人，最後是馬祖的海軍陸戰隊，保護的就是中華民國最北的地方「國之北疆」。馬祖有一個石碑，我讓「同島一命」的標語出

現在石碑上，最後我們字幕說「自己國家自己救」。

賴：這是呼應「太陽花學運」嗎？

吳：其實早期在「八二三砲戰」的時候，「同島一命」是一位馬祖防衛部長講的口號，就是要跟馬祖共存亡的意思，那個故事後來被拍進《國際橋牌社》影集裡。「同島一命」這個標語其實是有歷史背景的，早年國軍抗中的戰役中，在與中共對峙的緊張時刻，強調要「同島一命」。如今臺灣與中國劍拔弩張的氛圍升高，我援用「同島一命」似乎更貼切。我的作品其實就是回到初心，就是藝術為人生而藝術，也就是「銘刻印象」。我就是那顆雞蛋，孵出來放在鴨子裡的雞蛋，我還是會關心。我這一輩子不可能做純抽象的藝術，那對我來講太無能了，大概就是這樣。

# 吳天章 大事紀

| 1956 | ・9 月 28 日，出生於彰化。 |
|---|---|
| 1973 | ・入建國中學夜間部就讀。 |
| 1975 | ・進戴壁吟臺北「北回歸線畫室」學習素描和水彩。 |
| 1976 | ・入中國文化學院美術系就讀。 |
| 1980 | ・6 月，中國文化學院（同年改制為中國文化大學）美術系畢業。 |
| 1982 | ・12 月，與楊茂林、盧怡仲、葉子奇成立「101 現代藝術群」。 |
| 1983 | ・參加臺北美國文化中心「101 現代藝術群 '83 聯展」。 |
| 1984 | ・6 月，參加臺北社教館「101 現代藝術群新圖式聯展」。<br>・9 月，參與「新繪畫・藝術聯盟」之成立。<br>・12 月，參加臺北南畫廊「101 新圖式三人聯展」。<br>・參加臺北市立美術館「第一屆中華民國現代繪畫新展望」展。 |
| 1985 | ・夏天，參加「台北畫派」之成立。<br>・8 月 17 日，「台北畫派」首展於國產汽車公司藝術展示中心。 |
| 1986 | ・獲臺北市立美術館「現代繪畫新展望獎」，並於 2 月 27 日 - 4 月 2 日參加該展。<br>・參加臺北市立美術館「台北畫派——1986 風格 22 展」。 |
| 1987 | ・6 月，參加臺中市立文化中心 101 現代藝術群「101 編年展」。<br>・臺北市立美術館「傷害症候群」個展。<br>・參加國立歷史博物館「中華民國現代繪畫新貌展」。 |
| 1989 | ・10 月 22 日 - 12 月 17 日，參加日本原美術館「台北訊息展」。<br>・參加臺北市立美術館「台北畫派大展」。 |
| 1990 | ・臺北市立美術館「史學圖像／四個時代」個展。 |
| 1992 | ・參加德國卡塞爾「K18——與他者相遇展（K18：Encountering the Other）」。 |

| 1993 | ・參加高雄積禪 50 藝術空間「風雲際會——邁向巔峰」展。 |
|------|------|
| 1994 | ・以〈再會吧！春秋閣〉參加臺北市立美術館「台北現代美術雙年展」。 |
| 1995 | ・參加德國路德維美術館「台灣：今日藝術」展。<br>・參加日本東京都寫真館「亞太當代攝影展」。<br>・參加英國愛丁堡藝術節「中國當代藝術大展」。 |
| 1996 | ・參加澳洲昆士蘭「第二屆亞太三年當代藝術展」。<br>・參加臺北市立美術館「1996 雙年展：台灣藝術主體性」。 |
| 1997 | ・2 月 28 日 - 6 月 8 日，參加臺北市立美術館「悲情昇華：二二八美展」。<br>・參加第 47 屆威尼斯雙年展於普里奇歐尼宮臺灣館舉行「台灣・台灣：面目全非」展。<br>・日本福岡 MOMA 畫廊「台灣現代藝術序幕系列 2：吳天章」個展。<br>・臺北印象畫廊「吳天章個展」。 |
| 1998 | ・6 月 3 日 - 9 月 6 日，參加臺北市立美術館「1998 台北雙年展：欲望場域」。<br>・7 月 14 日，與楊茂林、陸先銘、郭維國等人成立「悍圖社」。<br>・9 月，參加臺北皇冠藝文中心悍圖社「悍圖錄」首展。<br>・獲李仲生現代藝術創作獎。<br>・參加由亞洲協會香港分會主辦之「蛻變突破：華人新藝術」於美國、墨西哥、澳大利亞及香港之巡迴展。 |
| 1999 | ・10 月 12 日 - 2000 年 3 月 31 日，參加「複數元的視野：台灣當代美術 1988-1999」於北京、高雄、臺北、新竹巡迴展。<br>・參加日本福岡亞洲美術館之「開館展」及「第一屆亞太雙年展」。<br>・參加高雄積禪 50 藝術空間「捍・悍・鬥陣」悍圖社展。 |
| 2000 | ・參加加拿大維多利亞市大維多利亞美術館、溫哥華查理斯・史考特畫廊「近距觀照——台灣當代藝術展」巡迴展出。 |
| 2001 | ・參加臺北大趨勢畫廊「藝術遊牧與社會情愫」悍圖社聯展。 |
| 2002 | ・11 月 16 日 - 12 月 14 日，參加臺北大趨勢畫廊「幻影・天堂——台灣攝影新潮流」展。<br>・參加臺北鳳甲美術館「台灣當代藝術全集——關鍵報告」展。 |
| 2003 | ・參加捷克布拉格魯道夫美術館「幻影・天堂——中華當代攝影」展。<br>・參加日本廣島市立現代美術館「亞太多媒體藝術未來形大展」。<br>・參加臺中市 20 號倉庫「金剛芭比十三摸展」。<br>・參加臺北市鳳甲美術館「悍圖社——金剛摸芭比展」。<br>・參加高雄駁二特區「悍圖社——大家一起來金剛芭比摸」展。 |
| 2004 | ・參加臺北當代藝術館「出神入畫」展。<br>・參加香港中央圖書館展覽館「平凡子民——九十年代至今華人觀念攝影展」。<br>・參加中國山西平遙古城「平遙攝影國際藝術節」。<br>・11 月 19 日 - 2005 年 1 月 23 日，參加臺北大趨勢畫廊「CO4 台灣前衛文件展——媒體痙攣」。 |
| 2005 | ・參加臺北關渡美術館「關渡英雄誌——台灣現代美術大展」。<br>・參加國立臺灣美術館「MS8+5 悍圖曼波」悍圖社聯展。<br>・參加台北當代藝術館「仙度那變奏曲」展。<br>・11 月 12 日 - 2006 年 5 月 21 日，參加臺北鳳甲美術館、國立臺灣美術館及高雄市立美術館「科光幻影音戲遊藝」巡迴展。 |
| 2006 | ・10 月 21 日 - 2007 年 4 月 15 日，參加高雄市立美術館「寶島漫波——台灣美術與社會脈動 2」展。 |
| 2007 | ・3 月 31 日 - 6 月 17 日，參加國立臺灣美術館「後解嚴與後八九——兩岸當代美術對照」展。<br>・4 月 27 日 - 6 月 30 日，參加法國安亙湖市立藝術中心「X 世代——國立台灣美術館數位藝術典藏展」。<br>・6 月 11 日 - 7 月 15 日，參加臺北關渡美術館「MOU・I・KAI 魔・藝・尬——悍圖 2007」展。<br>・8 月 4 日 - 31 日，參加臺北大未來畫廊「男男自娛：悍圖 2007」悍圖社聯展。<br>・10 月 18 日 - 11 月 18 日，參加北京宋莊美術館「兩岸當代・對照閱讀」展。 |
| 2008 | ・3 月 19 日 - 4 月 17 日，參加駐美國台北經濟文化辦事處「Snake Alley（華西街）」聯展。<br>・11 月 1 日 - 2009 年 2 月 8 日，參加國立臺灣美術館「家——2008 台灣美術雙年展」。<br>・11 月 15 日 - 12 月 13 日，臺北大趨勢畫廊「懾——相：吳天章個展」。 |

| 2009 | ·1月21日-4月5日，參加臺北市立美術館「叛離異象——後台北畫派」展。<br>·以「懾——相」系列獲第七屆台新藝術獎特別獎。<br>·4月25日-5月24日，參加台北當代藝術館「第七屆台新藝術獎入圍特展」。<br>·4月26日-30日，藝術北京當代藝術博覽會2009「普天同慶」莊普、吳天章雙個展。<br>·參加北京中國美術及國立臺灣美術館「講·述——2009海峽兩岸當代藝術展」巡迴。 |
|---|---|
| 2010 | ·10月，紐約蘇荷攝影藝廊（soho photo gallery）「shock shot」個展。<br>·參加臺北誠品畫廊「雙盲臨床實驗展」。 |
| 2011 | ·臺北關渡美術館「One Piece Room——變」個展。<br>·參加秘魯利馬天主教大學文化中心「魔幻亞洲攝影展」。 |
| 2012 | ·6月9日-7月15日，北京耿畫廊「喚·魅」個展。<br>·參加臺北市立美術館「台灣當代——玩古喻今」展。 |
| 2013 | ·1月26日-5月19日，參加臺北市立美術館「真真：當代超常經驗」展。<br>·4月9日-6月16日，參加韓國首爾市立美術館「轉動藝台灣」展。<br>·6月29日-8月4日，臺北耿畫廊「偽青春顯相館」個展。<br>·9月6日-10月27日，參加塞爾維亞佛伊弗迪納當代美術館「凝視自由：台灣當代藝術展」。<br>·12月27日-2014年2月23日，參加臺北關渡美術館「天人五衰」展。 |
| 2014 | ·3月29日-5月4日，臺北當代藝術館「喚·魅」個展。<br>·9月13日-12月7日，參加國立臺灣美術館「台灣報到——2014台灣美術雙年展」。<br>·參加英國倫敦沙奇藝廊「後普普——東西方的邂逅」展。 |
| 2015 | ·5月9日-12月22日，受邀參加第56屆威尼斯雙年展，於普里奇歐尼宮臺灣館舉行「別說再見 Never Say Goodbye」個展。 |
| 2016 | ·6月18日-7月31日，臺北耿畫廊「陌路歸真1980-2011」及「別說再見2001-2015」個展。 |
| 2017 | ·2月25日-6月5日，參加國立臺灣美術館「硬蕊／悍圖」展。<br>·受邀參加第八屆西班牙馬德里現代數位科技影音藝術節，於康德杜克（Conde Duque）藝文中心舉行「液視／異視」個展。<br>·參加韓國國立現當代美術館「歷史重演：集體行為及日常姿態」展。 |
| 2018 | ·9月25日-11月4日，參加基隆文化中心「基隆港口藝術雙年展——問津」。 |
| 2019 | ·9月18日-11月18日，參加俄羅斯克拉斯諾亞爾斯克美術館（Museum Centre "Ploschad Mira"）「透視假面：甜楚現代性」展。 |
| 2020 | ·9月25日-10月25日，基隆要塞司令部校官眷舍《潮汐1884》個展。 |
| 2021 | ·3月26日-10月11日，參加高雄駁二藝術特區駁二大勇區C5倉庫「不安的堡壘——疫情後的我們」展。<br>·8月10日-10月14日，參加屏東美術館「悍圖社2021劃天光」展。 |
| 2022 | ·4月9日-7月3日，國立臺灣美術館「覆寫真實：臺灣當代攝影中的檔案與認同」展。<br>·12月3日-2023年2月26日，參加臺北市立美術館「狂八〇：跨領域靈光出現的時代」展。 |
| 2023 | ·4月22日，接受「台灣藝術史研究學會」執行，文化部「臺灣藝術研究」經費補助之「點燈傳藝——戰後至解嚴期間（1945-1987）帶領風潮臺灣美術家之訪談調查研究及出版」團隊訪談。 |

# 吳瑪悧訪談錄

2023年3月20日，新北市八里

**賴明珠（以下簡稱賴）**：老師請您先就早期唸德文系，後來轉唸雕塑的原因說明一下嗎？再來，請您就1979-1982年去奧地利維也納唸雕塑系，以及1982-1985年轉到德國唸書的概況回溯一下？

**吳瑪悧（以下簡稱吳）**：我大學是唸德文，但我其實對文學更感興趣。那時候考大學，其實是各種外文系都填，像英文、德文、法文、西班牙文等，反正所有外文系我都填了。這和當時整個時空有關，那時候戒嚴時期要出國很不容易，要獲得國外資訊也很困難。所以我們非常仰賴學校裡出國唸書的老師，藉由他們知道一點外國的樣子。當時我對外國，尤其是美國，可以説是充滿崇拜的心情。可是我考上了德文系，就往德國這個面向發展。

我大學唸淡江，淡江相對於其他大學比較自由開放。我當時修了一門「現代文學」的課，由三位老師一起開。其中一位是李元貞（1946-），她本身是中文系老師，課堂上也會介紹中國傳統戲曲和文化。另外一位是王津平（1946-2019），他是留美的老師，具有濃厚的社會主義思想，他一邊介紹美國文化，一邊對帝國主義的評判也很強烈。第三位是德文系的梁景峰（1944-），梁老師從德國回來，受德國浪漫主義的影響，具有浪漫、自由的思想。這三位老師分別帶給我不同的視野。而且因為他們和臺灣文壇接觸廣泛，所以大學時我們和文學界知名的文人也有接觸，他們常來學校演講，我們也會去參與他們的一些活動。

我大一就有寫散文、小說，大約大三時則開始寫劇本，想朝戲劇方面發展。然而寫劇本時，我發現劇本比較複雜，因為必須構思演員在舞臺上的位置、燈光、聲音及服裝道具等如何搭配，這是促成我想出國學戲劇的重要原因。大四時我在學校做演出，我的戲劇非常自由，當時受超現實主義，像貝克特（Samuel Beckett, 1906-1989）《等待果陀》的影響。我很喜歡現代戲劇，它不講究文本，只傳達一個意象，傳達一個概念，這在當時非常新潮。那時候臺灣最有名的劇作家就是張曉風（1941-），在她之前的戲劇都是反共八股劇。現代主義的戲劇對我來説，既新鮮又刺激。我其實是帶著未來要走劇場的想法出國去唸書。大學畢業前，我就已申請好幾個國外的戲劇系。在歐洲德語系國家，包括德國、奧地利及瑞士，他們都屬於同一種學制，唸書不用學費，是傾向社會主義的國家。

後來第一個給我入學許可的是維也納大學戲劇系。到了維也納之後，才知道歐洲學制跟

我想像的不一樣。其實我想要做的是劇場創作，到了之後才了解，戲劇系只做理論，要創作就得去表演藝術學院。但是表演藝術學院要學導演、演員或製作，這跟我的想像也不一樣。剛好我在造形藝術學院發現有舞臺設計，它似乎比較吻合我的需求。大約了解狀況後，我知道大學教的是純粹理論，雖然戲劇系學生也會演出，可是比較傳統。我第一學期在戲劇系註冊了，但了解制度的差異後，我就考慮轉到舞臺設計系。可是我沒有視覺訓練的背景，一位臺灣留學生建議我改唸雕塑系。我先去雕塑系旁聽一學期，第二年我才通過雕塑系入學考試。

我發覺一個有趣的狀態，入學考我畫的是抽象畫，就是畫一些色塊和幾何造形。結果我竟以抽象畫作考上雕塑系，真得感覺到國內外藝術科系在概念上的差別。進入雕塑系以後，因為我還是比較喜歡劇場，所以就到一個頗有名氣的塞拉皮翁（Serapions）小劇場打工。它有自己的劇場空間，每天晚上都能容納大概七、八十位觀眾。那個劇場是一對夫婦所創立，他們兩人的背景都是視覺藝術，而不是戲劇。他們的戲劇表現宛若默劇的圖像，像是在創造意象的表演。即便是演童話故事，也是沒有語言，沒有對話，完全是用圖像在呈現。他們的劇場非常受歡迎，每天晚上幾乎都客滿。因為跟他們接觸，我開始覺得要做戲劇不一定要唸戲劇系，所以我就決定繼續唸雕塑。

待在雕塑系之後，我也閱讀一些行為藝術、偶發藝術的書，那時候剛好正在流行。我在維也納看了很多這一類型的表演，它們都跟身體有關係。這些也刺激我去思考，如果要做劇場，根本不需要唸戲劇系，戲劇系太傳統了，反而視覺藝術比較開放。我是1980年代開始唸雕塑，當時我接觸很多新的東西。另外，那時出現「新音樂」，也是藝術轉變的重要契機。以前是古典的音樂，到了八〇年代則添加了噪音及日常生活的聲音，還有電子音樂也發展出來了。這種新的、實驗性的表演愈來愈多，而我比較想走的即是這一條新路。

唸到第三學期時，我看到一些困境，維也納造形藝術學院的學制一板一眼，它有必修課程的規範。另外，我的雕塑老師雖然是奧地利的現代雕塑家，但他依然是正統雕塑訓練出來的。他認為當雕塑家，第一、要處理材料問題，第二、要表現量感。他很強調我們要不斷地去練習，然而我不太想做雕塑，比較想結合行為、表演來創作。那時剛好我有一位德國同學從德國回來，他也是唸一陣子之後覺得不適合，所以他回去德國唸書，畢業後回來看我們。

我跟他聊了我的困境，他建議我去杜塞道夫，因為他也在那邊完成學業。他說杜塞道夫的雕塑系老師會結合表演，生產的物件結合行為過程，也融合表演。我接納他的意見，就去找一位克勞斯‧林克（Klaus Rinke, 1939-）老師，他看了我大學做的表演作品，就接受我了。因此，1982年4月我就轉到杜塞道夫國立藝術學院去唸書。

杜塞道夫當時是全世界相當前衛的學校，他們主張藝術家不須要學分。學分是給打算參加國家考試，或將來要進入教育界的人用的。它有一種學程，叫做「自由藝術」，你得進入某位老師的工作室。每個學期這位老師一定會看你的成果，再決定要不要繼續收你。我剛去還不太適應，因為在維也納或臺灣，課程都事先排好，你只要選修喜歡的課程就好。可是杜塞道夫什麼都沒有，沒有同學，也沒有教室。老師有一個大工作室，同學都會在那邊創作，他會不定期來跟我們討論，就這樣子而已。

我純粹是一名學生，經常都是白天去工作室。工作室通常都是我一個人，因為其他同學白天都去打工了。我也選修一些理論課程和石雕。在杜塞道夫最大的衝擊是，我體會到完全自由與開放，你得自己摸索，沒有人會限制你，老師只和你討論作品。我是1985年畢業，第五年時老師會給評斷，而我拿到的是Meisterschüler文憑，就是「大師生」的意思。在德國，學藝術的人拿到的都叫大師生文憑，它是創作者最高的文憑。

**賴**：所以您在德國杜塞道夫還是進雕塑系唸書？

**吳**：對，但是他們的雕塑概念更寬廣。我的老師都是做雕塑，但也做繪畫或表演。在杜塞道夫，科系不是最重要的，而是你跟什麼老師學，因為每個老師的風格都不一樣。我們學校另外一個很重要的資產，就是波伊斯（Joseph Beuys, 1921-1986）。我唸杜塞道夫的時候，波伊斯是不能教學，因為他曾經帶學生佔領學校。他還是具有教授頭銜，也擁有一間學校的工作室。但是他沒有薪水，也不能正式收學生。

**賴**：1980年代前半葉，您在歐洲時主要的藝術潮流是什麼？還有您剛剛提到波伊斯，他算是德國行為藝術的代表人物，他對您後來的創作有何影響？剛剛您也提到，在維也納時盛行偶發藝術及行為藝術，那到了德國這個潮流還流行嗎？

**吳**：應該說，整個八〇年代都是打破疆界的時期。就像剛才說的，做音樂的人把噪音、日常聲音都放進音樂裡，就連電子音樂也加進來了。不一定要用傳統樂器演奏，並和行為藝術結合了。甚至表演過程中，有些藝術家也會畫畫。這種跨界的現象，在八〇年代的歐洲很普遍。我相信七〇年代中後期就已經開始，而我是八〇年代在學院裡接觸到這些。

維也納的精神氛圍和杜塞道夫完全不一樣。維也納是一個很壓抑的地方，它以前是奧匈帝國，擁有封建貴族的傳統，社會階級及封建制度還是很清楚。維也納社會分為精英份子

和一般人，天主教的力量很大，到處可見天主教教會。當時維也納的行為藝術，都在批判宗教。宗教的教條很多，對藝術家來說，尤其是做身體行為表演的藝術家約束最大。身體本身就是一個體制，身體被宗教所規範了，因此想打破禁忌，就得對抗宗教。他們的行為表演最後會變成和天主教會抗衡，這和我們的文化背景差異極大，我個人不是很喜歡，覺得很壓抑。例如，他們最有名的就是赫爾曼‧尼戚（Hermann Nitsch, 1938-2022）。我聽過他的演講，也看過他在Prinzendorf自己的莊園表演。他買了一個莊園專門做表演，整個表演很像宗教儀式，會殺牛、殺羊，再把動物的內臟潑灑在身體，呈現血淋淋的狀態。他的做法本身和宗教儀式背後的暗黑力量產生對話，這些我比較陌生，因為不是我們的文化傳統，看起來都很恐怖而血腥。他的過程很儀式性，跟宗教儀式很像，這些離我們的精神文化和我想做的事都太遠了。他們都在處理心靈、心理的問題，包括劇場也是，這就是我想離開維也納的原因，因為太苦悶了。

我在維也納大學註冊過一學期。維也納最著名的就是弗洛伊德（Sigmund Freud, 1856-1939）和榮格（Carl Gustav Jung, 1875-1961），整個精神分析的重鎮就在維也納大學。我理解精神分析為什麼會出現在那裡，而弗洛伊德的精神治療診所也在大學附近，我覺得那個社會真的很需要精神分析。杜塞道夫是一個很現代化的工商業城市，那裡的社會氛圍和臺灣比較接近，對我來說比較沒有阻礙。維也納比較冷，杜塞道夫位於丘陵地帶，氣候跟臺灣較為相近，所以我轉學過去後覺得好很多。

我覺得八〇年代歐洲的藝術家，整個現代藝術的發展很有趣。它就是長江後浪推前浪，透過批判前面的形成一個新的東西。我跟隨的老師，一開始是克勞斯‧林克，後來是君特‧於克（Günther Uecker, 1930-）。他們的作品即便沒有直接在批判，但是他們的行為或藝術作品，則都帶有批判的隱喻。至於什麼是雕塑？什麼是雕塑的表現形式？基本上他們也都完全走出傳統，並具有批評性的力量在裡面。我覺得八〇年代，歐洲社會的批評是蠻普遍的，只是藝術家不一定用直接的社會批判方式。

波伊斯比較不一樣，他就是非常直接，可是他的直接比較是在言語上，他的行為作法和所用的材料，甚至呈現的東西，某種程度還是蠻抽象的。說實在，學生時代我其實看不太懂他的東西。那時候，還有另外一個很重要的潮流，就是Fluxus（激浪派），這個我反而比較喜歡。Fluxus強調流動，他們也是結合行為表演跟物件，也就是說所有的創作是來自一個想法，不管你是要用表演的方式、行為的模式、繪畫或雕塑去呈現。他們會把日常生活的行為，視為創作的過程，我還蠻喜歡這個東西。它某種程度跟禪宗的思維有關聯，而且不需要很強的技術。它比較重視觀念和表達，這些在學習過程中影響我比較大。

在德國時，做為一個學生，而且是在國外，我並不會太關心周遭的社會。當時他們的政治環境變化很厲害，強調環保的綠黨也已成立，年輕人大都支持這類型理想主義的政治團體。波伊斯一開始也加入過綠黨，他想透過綠黨從政。但他後來沒有選上，所以就透過作品傳達政治和社會理念。我是1985年返臺，剛好面對臺灣解嚴前後的街頭運動及社會批判風潮。我開始思考藝術跟社會的關係，藝術要如何回應日常生活。這時候我才慢慢理解波伊斯的一些作法。他是一個理論者，做的東西很抽象，他也是一個具有領袖魅力的人。我跟他很不像，然而他作品裡所表達對社會政治的關注與介入，對我則很有啟發。

賴：八〇年代德國興起一個新流派，叫做「新繪畫」、「新表現主義」，您當時有接觸嗎？

吳：有啊！新表現主義主要集中在柏林。我覺得一種藝術的表現形式，還是和政治社會相關。杜塞道夫屬於西德，基本上是一個富裕、生活穩定的地方。新表現主義的藝術家，主要聚集在柏林。那時候東、西德尚處於對抗狀態，西柏林事實上是孤立在東德裡的一個區域。然而柏林畢竟是一個世界級的大都會，城市的建築很氣派，所以年輕人喜歡去柏林。它跟東歐比較接近，因此人口的流動較大。柏林當時是由美軍管轄，既有美國文化，也有東歐文化，往往給人一種多元、國際大都會的感覺。可是它本身也很封閉，它的爆發力就得透過新表現主義繪畫來呈現。雕塑創作需要社會條件的配合，一方面須要好的經濟，一方面需要物質材料。雕塑在柏林不太可能，只有畫畫最簡單，一張紙、一塊布、一些顏料，你就可以畫。他們的畫，一開始都是塗鴉。

八〇年代柏林有很多佔屋運動，年輕人會去佔領邊界的房子，他們租不起房子，沒地方住，就會去佔領邊界的廢墟作為創作基地。在廢墟裡，你不可能做漂亮的雕塑，在廢墟裡東西都是赤裸裸、直接的。以前柏林圍牆有很多塗鴉，我覺得都跟他們的社會脈絡有關聯。

賴：您1985年回臺後，面對臺灣解嚴前後的政治、社會和體制的變化，當時的感想是什麼？回國初期您的系列作品，包括「時間空間」（1985）、「咬文絞字」（1993）、「書寫」（1995）等系列，大量用到報紙、書籍這些現成物，做成拼貼或解構的形式，請問您想表達的意念是什麼？

吳：我85年做的「時間空間」展，基本上是德國留學時的延續。我在杜塞道夫時開始用報紙創作，起初是因為修了一門「基礎造形課程」，老師叫我們找一張報紙練習，試著發展自己的作品。其他人做的是平面，他們大都拿報紙做成拼貼。我是雕塑系，所以我就想做成立體的。我先把報紙揉成立體，再把它剪成碎屑黏貼在紙上。做這個練習的時候，我覺得我發現新的雕塑語言，就是怎麼讓雕塑扁平化，可是每一個碎屑又都是立體。我作品得到老師大

力的讚賞，他也覺得我找到一種新的可能性。那一陣子我一直用報紙在創作，報紙對窮學生而言，到處都可以撿得到，不用花錢。我做了很多，包括畢業製作我也是用報紙創作。

回來臺灣的時候，作品剛好發展到那個階段，我覺得把一個平面發展成立體的各種可能性，都已做得差不多了，就開始思考接下來要怎樣發展？「時間空間」系列就是在這個時候出現。杜塞道夫的工作室，畢竟是大家共用的，我不可能佔用整個空間。回來在自己家裡，我就把它變成一個空間性的創作，所以「時間空間」，就是把報紙弄皺黏在四周。它又形成一個新的語言，第一、那時候還沒有「裝置藝術」這個名詞，我的作品某種程度就是後來的裝置藝術，它已經發展到空間。第二、就是空間性也包含環境性，它並非只是一個立體造形，而是存在於整個空間。觀眾可以走進空間，用身體體驗。透過「時間空間」系列，我覺得我的雕塑語言似乎進入了四度空間。

發表這個作品時，正好臺北市立美術館（簡稱「北美館」）舉辦德國現代藝術展，我的老師君特‧於克受邀來臺，他也來看我的個展。北美館的展覽是由德國歌德學院（Goethe-Institut）策劃的，它的主任後來也邀請我到德國展覽，因為他也看了我的個展。

**賴**：您是指「時間空間」系列受邀到德國展？

**吳**：對！但展的是不一樣的作品。

**賴**：您這一系列作品，和您回國之後所看到臺灣社會、政治環境的改變，是不是有某種程度的契合？還是它們是您德國創作時概念的延續？

**吳**：其實我在創作的時候，我是從雕塑語言去思考，然後一脈地發展下來。我在神羽畫廊個展的時候，發現臺灣根本不會有這類型的作品。那個年代，現代藝術展大概都在美新處或北美館，可是一般藝術家不太可能有機會在美術館展。美術館的作品都很傳統，雕塑也都很精緻，材料無非就是鋼鐵、石頭或木頭等。所以「時間空間」展的時候，大家就說，怎麼這個也是作品？看起來很像垃圾堆，但是它又佔據整個空間。我的朋友夏宇（1956-），當時在中視節目「60分鐘」打工，因此對時事很敏感。她覺得我的作品蠻有媒體批判的味道，這才提醒我，藝術是可以回應社會的。

我本來就很關心臺灣的政治社會狀態，也會讀黨外的批判文章，可是還不知道怎麼將想法和藝術聯結。當時的媒體普遍不被信任，大家覺得那是黨國媒體，而我的作品被閱讀為在批判媒體。事實上我並沒有這個概念，是否是潛意識的想法，我也不知道，當時我就是純粹用報紙來創作。後來我覺得媒體批判，好像可以和藝術連接，所以後來我的作品就慢慢走向社會批判。

**賴**：「咬文絞字」也是嗎？

吳：對！1994年的「咬文絞字」系列，以及1995年威尼斯雙年展的〈圖書館〉都是。九〇年代臺灣的學術氛圍，幾乎都跟解嚴有關，大家開始重新解構過去的黨國體制。以前被灌輸的經典或教條，我把它們重新解構，並引用許多後現代理論。後現代理論是在解構現代主義，同時也解構過去的威權思想。我的〈咬文絞字〉一作，呈現對過去大一必修的軍訓課，每個人必讀《國父思想》、《憲法》、《三民主義》等教科書的解構。1993年在伊通公園展的「咬文絞字」就是這些。那時候我把報紙絞碎，再重新黏在報紙上。它一樣是報紙，可是已變成無法閱讀。我也絞《聖經》之類的書，我覺得，所有的經典都必須重新詮釋和重新閱讀。1995年威尼斯雙年展〈圖書館〉作品，就是延續這個脈絡，把各種經典書籍、藝術史、《諾貝爾文學全集》及《聖經》等，大概將近300多本書，絞碎後盒裝放在書架上。

吳瑪悧　1988　時間空間 II　依場地尺寸布置　報紙藝術家自藏（圖片來源：吳瑪悧提供）

吳瑪悧　1991　歷史與記憶　55×165×10.5cm　壓克力、報紙　臺北市立美術館典藏（圖片來源：臺北市立美術館提供）

吳瑪悧　1989　這是我所閱讀的報紙　依場地尺寸布置　報紙　藝術家自藏（圖片來源：吳瑪悧提供）

吳瑪悧　1993　咬文絞字　直徑27cm、高33cm　玻璃、碎紙　臺北市立美術館典藏（圖片來源：臺北市立美術館提供）

吳瑪悧　1992　看　38×33×5cm　紅布、海棉墊、金框　國立臺灣美術館典藏（圖片來源：吳瑪悧提供）

吳瑪悧　1989　亞洲（迷宮）　1100×1300×200cm　木板、漆　藝術家自藏（圖片來源：吳瑪悧提供）

**賴**：您對女性主義藝術，何時開始有所認知？主要是那些女性主義理論影響您的藝術實踐？當時臺灣女性主義藝術氛圍是什麼概況？2000年您參與了「台灣女性藝術協會」的創立，請問當時成立的宗旨是什麼？

**吳**：我想臺灣會開始談論女性藝術，應歸功於陸蓉之（1951-）。她是在八〇年代末期從洛杉磯返臺，當時主要幫《藝術家》雜誌寫文章，介紹美國西岸女性藝術的發展。這些對臺灣女性創作者有很重要的啟蒙作用，我們才理解到，原來性別和藝術的成就有密切的關聯。當時陸蓉之的文章，引起嚴明惠（1956-2018）、侯宜人（1958-）及傅嘉琿的迴響。她們三人都有婚姻和家庭，本身也在創作，所以頗能體會女性藝術家所面臨的困境。她們的先生也都是藝術家，所以她們深刻體驗到女性扮演的往往是成就男性的角色。因此已婚的女性幾乎沒有機會發表作品，甚至沒有時間創作，這些都跟她們進入婚姻有很大的關係。

1990年時，陸蓉之和嚴明惠打算策劃一個女性藝術展，她們找婦女新知基金會（以下簡稱「婦女新知」）合作。我的老師李元貞是婦女新知的董事，所以她們也來找我。我的作品跟她們不一樣，因為她們的確實反映出一個女性，尤其是在婚姻裡的狀況，可是我的作品並沒有處理這些。那時候鄭至慧（1950-2009）是婦女新知的重要成員，她從旁協助展覽。因為鄭至慧的關係，所以我也參加在誠品藝文空間的展出。我一開始並沒有很投入，但是她們非常積極，覺得應該要為女性創作者爭取發言權。

之後，黃玉珊（1954-）在臺北有一個「黑白屋電影工作室」，她覺得女性導演的電影不受重視，因此想要策劃女性影展。這個應該是受到美國 "Women Make Movies"（按WMM

是紐約市一個非營利女權主義媒體藝術的組織）風潮的影響。以前的錄影、攝影機器都很笨重，女生出外拍片不方便。那時候開始出現手持錄影機，當機器越來越輕巧，拍片的女性也就越來越多。九〇年代初，黃玉珊籌劃要辦「女性影像藝術展」時，來找婦女新知及女性藝術家合作，當時整個女性藝術的議題因此就被炒熱起來。我在這個過程中學習到很多，例如會看到很多女性的遭遇，這些確實是很普遍的現象，所以我也開始反思藝術和性別的關係。

1994年我申請傅爾布萊特獎學金（Fulbright Grants）去紐約，特別想研究女性藝術的議題。紐約當時正好出版了一本*The Power of Feminist Art*（《女性主義藝術的力量》）的書，回顧七〇年代美國的女性藝術發展。閱讀此書，對美國女性藝術發展的歷史有清楚的爬梳，因此理解到七〇年代美國對性別和藝術的反思，她們如何投入女性藝術教育工作，以及如何參與女性藝術運動。

九〇年代，臺灣還沒有人專門談女性主義或女性的藝術。有的話，都是外文系，他／她們也是受到美國女性主義思潮的影響。我在美國時，正好他們的大學開始有Women's studies（婦女研究）的科系，那時候臺灣還沒有。現在我們有性別研究所，臺大也成立婦女研究工作室。Women's studies對我很有啟發，以前我們會把性別當作傳統的範疇來看，可是西方整個婦女研究非常精彩。例如，他／她們會研究醫療跟性別的關係。過去很多疾病，像憂鬱症、歇斯底里症，都被認為是典型的女性疾病。閱讀過婦女研究之後，我發現臺灣有許多我們視而不見、習以為常的問題。例如，我的父母親那一輩有很多童養媳，可是我們沒有人真正去研究童養媳文化。又譬如，過去女人在家裡沒有地位，可是為什麼她變成婆婆後，就會想要掌控兒子，掌控家庭權力。就是說，性別如何影響整個文化的發展，並產生特殊的文化現象，我們都把它視為理所當然，也不會多加思考。國外婦女研究的成果讓我進入一個嶄新的知識體系，才發現，原來過去我們沒有處理的事物，背後有一個深層的權力關係在支持。後來我也就開始從性別角度，去思考不管是歷史或經濟的問題，從而發展出一些新的作品。

2000年成立的「台灣女性藝術協會」，是和藝術村的政策有關。大概在九〇年代末，行政院預計執行一個中央集權式的、超大型的藝術村計劃，當時已經準備對外公佈，而且也委託建築師阮慶岳（1958-）進行藝術村的建築設計。當時侯淑姿（1962-）剛好在林濁水（1947-）立法院辦公室工作，她找我們去討論，我們才知道有這個政策，也才知道怎麼會這麼荒謬，藝術村竟然設立在偏僻的南投草屯。還有，它的規劃設計採觀光取向，藝術村設有藝術家工作室，你一邊創作，一邊讓人家參觀，也可以買賣。藝術村裡也規劃了旅館、國際會議廳等場館，儼然就是一個超大型的休閒活動場域。我們當然非常反對，因為多數藝術家居住在臺北，藝術村為什麼不設在臺北市，而是在南投九九峰。而且它的規劃設計和我們的創作習慣

無關，整個政策都很荒謬。由於要跟政府對話，必須凝聚團體的力量，所以當時我們就籌劃一個視覺藝術團體，叫做「台灣視覺藝術協會」，或稱「視覺藝術聯盟」（簡稱「視盟」），並推蕭麗虹（1946-2021）為第一屆理事長。那時候女性藝術開始受到重視，我們覺得也應該籌劃一個女性藝術聯盟。因此1999年「視盟」成立後，接著就籌備「台灣女性藝術協會」（簡稱「女藝會」）。女藝會是2000年成立，當時又爆發華山用地事件。華山原本是公賣局閒置的釀酒廠，也是新建立法院的預定地。由於侯淑姿在林濁水辦公室，所以我們知悉立法院覺得華山不適合興建新院。我們覺得華山酒廠的空間，很適合發展為藝術展演場域。湯皇珍（1958-）及王榮裕（1960-）就開始號召大家去佔領華山的空間。我也到華山停車場做作品，黃海鳴（1950-）和蕭麗虹則在那邊成立「華山藝術特區促進會」（簡稱「促進會」）。所有這些現代藝術組織及跨領域團體都在那時候成立，目的就是要和政府對話，主張我們需要華山的空間。當時成立的促進會和視盟，就都扮演和政府對話的重要角色。但是女藝會不太一樣，女藝會第一任理事長是賴純純（1953-），她認為協會應該鼓勵創作，並發展為推動展覽的組織，讓會員有更多曝光機會。所以女藝會主要在作展覽，這和視盟不太一樣。視盟起初都和政府對話，關注的是政策。後來政府將民間意見納為政策，視盟後來和「臺北畫派」結合，設置了視盟的空間作展覽。

**賴**：是「福利社」嗎？

**吳**：對，福利社變成提供年輕藝術家的展演空間，政策的介入雖然也有，但是變少了。我們成立這些協會，目的都是為了改變文化政策。然而一旦政策落實了，這些社團的公共性角色就越來越淡，最後就變成以服務會員為主。

**賴**：1996至1998年，您創作一系列作品：〈比美賓館〉、〈墓誌銘〉、〈新莊女人的故事〉及〈寶島賓館〉，都在探討臺灣女性在歷史、社會裡的角色位置。請問您在這些作品觀察到的和批判的是什麼？

**吳**：我剛剛提到，我深受Women's studies婦女研究的啟發，發現原來我過去看事情的觀點，都是從所謂正統的角度在看。而正統基本上都是男性的觀點，因為寫歷史的往往是男性。或許不是故意，但他們所設定的標準經常會成為歷史的標準。婦女研究對這方面探討的非常多，對整個藝術史的解構與重新詮釋也蠻多的。我受惠於這些觀點，剛好又受到不同的邀請，例如〈墓誌銘〉，是因為臺北市長陳水扁（1950-）上臺，北美館想要做一個「二二八」五十週年紀念藝術展。當時籌備委員有陳芳明（1947-）、黃海鳴等人，他們建議增加女性觀點來看二二八，因此我被邀請了。在閱讀二二八資料時，我看到阮美姝（1928-2016）女士所寫悼念父親的書。她更大的成就是，訪談了很多位和她們家有同樣遭遇的人，

書裡面你看到女人的觀點。以前談二二八，都在談男性菁英被殺的悲慘歷史，但是真正受苦的其實是女性。因為如果你先生被視為叛亂份子，所有的親戚、朋友都不敢跟你接觸，因此這些女性後來的遭遇都非常悽慘。家裡突然失去經濟支柱，她到底要怎麼謀生？大家都害怕你這個家庭，她和家人必須搬離原來住的地方。阮美姝的書，就是記錄這些二二八受難家屬的故事，對我有很多啟發。因為過去我們看二二八或白色恐怖，都不是從遺屬的角度去看。我創作〈墓誌銘〉時，主要就是參考阮美姝整理的訪談內容，從中萃取靈感，並從女性的角度來看女人的遭遇。

同一年（1997），張元茜剛好去新莊策劃展覽。新莊當時正面臨城市轉型，很多工廠外移到中國大陸去，它以前是以紡織業為主，後來才逐漸轉變成電子業。紡織業最依賴的是女工，所以張元茜就到新莊、樹林一帶的紡織廠去接觸女工，並發現紡織廠出走後，工廠就轉為成衣業。九〇年代臺灣的成衣業頗為發達，大都是西方設計，再交給臺灣代工。1994年我從美國做女性藝術研究回來時，帶回相當多女性藝術相關書籍，並替遠流策劃一系列翻譯出版。1997年我們剛好翻譯完茱蒂・芝加哥（Judy Chicago, 1939-）的《穿越花朵：一個女性藝術家的奮鬥》，那一年除了參加新莊文化藝術中心的展覽之外，張元茜也和漢雅軒合作，展出茱蒂・芝加哥的作品。

1998年〈寶島賓館〉，是因為陳水扁要清娼而做的。娼妓每隔幾年就要換證照和做身體檢查，因為大家認為娼妓不文明，市政府打算不再發放證照，所以引起一些抗爭和討論。〈寶島賓館〉我思考的是經濟問題。七〇、八〇年代，臺灣在經濟發展過程中，女性從事的都是高勞力密集的工作，即所謂地下經濟的活動。無論是攤販，或是最興盛的觀光旅遊，都是靠女性支撐起來的。七〇年代主要是服務美軍，北美館周圍有很多club，是因為以前那邊是美軍顧問團駐紮所在。美軍顧問團撤走後，改為日本觀光客進來，就有很多卡拉OK，包括情色的或女性伴遊，這些都屬於地下經濟活動，並沒有計算在國家的產值裡。〈寶島賓館〉其實談的就是，女性對於家庭或國家的經濟貢獻。

做了很多和性別議題相關的作品之後，我開始反思，我是不是有性別兩極化的思考？我覺得這會有瓶頸，所以又開始思索，我的藝術創作還可以有如何不同的開展？1999年的〈秘密花園〉，對我來說是一個新的啟發。我把南投九九峰某座農舍挖了地道，變成花園，這件作品不管男生或女生都很喜歡，相當受歡迎。1998年我在北美館做〈寶島賓館〉時，女生很喜歡，但是很多男生不喜歡，因為他們覺得我是在批判他們，所以就產生兩極化的觀點。〈秘密花園〉男、女都喜歡，這促使我開始思考性別差異的問題。

**賴**：陳香君（1969-2011）認為您從〈秘密花園〉開始，即嘗試在陽性社會中帶入陰

吳瑪悧　1993　聖經　直徑 25×34cm（中間作品）；1995　圖書館　書架各 90×220×28cm　帝門藝術中心收藏（圖片來源：吳瑪悧提供）

吳瑪悧　1999　秘密花園　300×1500×200cm　石頭、草花、生物燈　藝術家自藏（圖片來源：吳瑪悧提供）

吳瑪悧　1997（1989）　文學的零點（於威尼斯展出）　200×200cm　絞碎的書報、錄音帶　藝術家自藏（圖片來源：吳瑪悧提供）

吳瑪悧　1997　墓誌銘　400×350cm　噴砂玻璃、錄影帶　臺北市立美術館典藏（圖片來源：吳瑪悧提供）

吳瑪悧　1997　新莊女人的故事　500×550×300cm　織有文字和花紋的布、錄影帶　國立臺灣美術館典藏（圖片來源：吳瑪悧提供）

吳瑪悧　2001　心靈被單——從妳的皮膚甦醒過來　200×200cm　布、泡棉、錄影帶　藝術家自藏（圖片來源：吳瑪悧提供）

性的思維，展現巨大的不確定性和開放性。您可不可以具體描述，在後續〈從你的皮膚甦醒〉、〈告訴我，你的夢想是什麼〉等作品中，您如何實踐所謂「包容的」、「互為主體的」、「相互尊重」、「和平相處的夥伴關係」之「陰性思維」？

吳：很簡單的，這些概念都是對於藝術既有價值觀念作批判。我們的藝術史，一直以來創作者幾乎都是男性。藝術家的作品是要透過畫廊進行買賣，而畫廊系統就是商品系統，也是資本主義的系統。資本主義的操作其實很簡單，第一是商品邏輯，它一定是求新求變，把藝術家塑造成明星才能賣作品；第二，要符合市場品味，或創造品味市場。它是非常商業邏輯的操作，這些都是女性主義者看到的東西。整個藝術的運作就是商業性操作，我們不能說它對不對，因為商業有商業的邏輯。可是如果回到藝術教育場域的話，就不一樣。過去我們的藝術教育，比較像在培養藝術家，但是藝術教育不應該只狹隘地栽培藝術家。因為百分之九十九的人，都不會成為藝術家。我所謂藝術家，是說靠藝術維生的人。但是我們還是需要藝術教育，需要美學涵養；需要開展各種不同的感官，幫助我們更敏銳地察覺世界，認識世界。我覺得這些都是藝術教育裡很重要的項目，但是臺灣的教育比較像是教我們怎樣欣賞藝術家，怎樣看藝術家的豐功偉業。這一套運作系統，我覺得都在為既有主流價值觀服務，而不是把藝術視為開展人的媒介，讓每個人看到自己更多的可能性。

所以，剛剛說的〈新莊女人的故事〉，那時候我就在思考一個問題。這件作品，我當時訪談很多位曾經在紡織廠工作的女工，一開始只是聊天，後來發現，怎麼很多女工的故事幾乎都一樣。她們都從中南部來，家裡務農，小學畢業就北上在工廠工作，還有賺的錢都要寄回去，供哥哥、弟弟繼續升學。她們到工廠是為了賺錢，所以只要能上大夜班，幾乎都會上大夜班。所以她們幾乎整天都在工廠，到了適婚年齡，沒有什麼交往的對象，就嫁給工廠裡認識的男性勞工。到了八〇年代開始，臺灣產業外移到中國大陸，最先失業的是男性勞工，家庭重擔便落在女性身上。這些比較低階、靠勞力賺錢的男性勞動者，就會酗酒、賭博，因此帶來很多家庭問題。當時我訪問很多位女工，她們的故事幾乎都一樣，我非常驚訝，這是刺激我去做〈新莊女人的故事〉的原因。我把她們的故事寫下來，再去織布工廠織成布。所以布裡面有文字，也有花紋，有的文字寫的就是這些女工的故事。作品完成後，得到很多好評，我也邀請她們來看，她們好像也蠻喜歡的。可是作品對她們一點幫助也沒有，因為她們還是得回去過原來的生活。這促使我開始思考藝術和觀眾的關係，那是1997年的時候。

1999年的〈秘密花園〉，觀眾可以進入我營造的花園去體驗，我思索的正是如何讓觀者共同參與。2000年，臺北市永樂婦女服務中心由「台北市婦女新知協會」承辦，協會開始思考，婦女運動者大都來自知識菁英界，與一般草根性婦女距離很遠，到底該如何和她們對

話，並幫助她們？當時協會
剛好和社會局合作，在迪化
街成立「女人104專線」，提
供給任何需要協助的婦女諮
商和解決問題的管道。剛開
始知道的人不多，所以她們
就想透過活動讓更多社區的
婦女知道。後來她們辦了一
個「布藝嘉年華」，活動很
成功，參與的婦女大都是家
庭主婦。這些家庭主婦也蠻

吳瑪悧　2000　伊通小甜心　多種尺寸　合成影像　藝術家自藏（圖片來源：吳瑪悧提供）

喜歡有地方可以去，可以交朋友，又可以學一些東西。

　　剛開始協會也覺得蠻好，可是後來她們覺得自己是婦女運動團體，可是卻在教傳統的女
紅。因此她們找我去上課，希望婦女除了學到車縫技術，同時也學習一些女性藝術的概念。
透過她們成立的「玩布工作坊」，我帶的第一個作品就是〈心靈被單〉。一開始純粹是帶她們
玩。我覺得她們都擁有技術，會簡單的縫補衣物，甚至有人的技術很厲害。上課一段時間之
後，彼此漸漸認識，並產生同伴情誼，也形成共學的夥伴關係，我一直覺得這個狀態很好。

　　2001年時，剛好台北當代藝術館成立，第一任副館長賴瑛瑛，她邀請我參加開館展。我
就和玩布工作坊一起做一個藝術計劃，就是〈心靈被單〉。我讓她們每個人做一條被單，並
在被單裡發展自己的故事。我發現她們做女紅時，都會模仿雜誌裡的圖樣來做。她們的技術
都很厲害，但我要求她們不要模仿雜誌的東西，而是利用縫補技法講述自己的故事。命名
為〈心靈被單〉，意思就是說要探索自己，傳達自己想講的話。這個對她們來講很困難，也
很不習慣。所以我另外請心理諮商老師來上課，讓她們放輕鬆來做，慢慢地作品就醞釀出來
了。

　　在這過程中我一再反思，藝術運作機制本身的問題。這對我又是一項新的學習，因為作
為藝術家，我通常只管把作品做出來。但是和她們一起做作品，我也得到一種滿足。在〈新
莊女人的故事〉，我比較像在剝削，把受訪者的故事變成我的作品。在〈心靈被單〉裡，我比
較像是帶領她們發展她們的作品，最後做出來的是她們各自的作品。可是過程裡，我也做了
一件自己的作品，這個就是我所謂的「互為主體」的關係。也就是說，在一個藝術計劃裡，
沒有誰是剝削者；在互動過程中，她們都在為自己創造東西。那是整個團體的動力，大家彼

此分享、彼此啟發，最後發展出各自的作品。

　　每一個婦女在「玩布工作坊」的創作過程中，都可以講自己的故事，表達自己的想法，這對婦女運動者而言，也有莫大的啟發和令她們驚艷的地方。〈心靈被單〉算是第一個比較完整的作品，她們也驚訝於，為什麼藝術反而比較能夠讓這些婦女得到獨立的思考和反思的能量？後來我們又做了很多這樣的事情，這就是我對藝術教育和藝術創作的反思。

　　賴：那麼陳香君所說的「陰性思維」，您自己也意識到，作品是由陰性的思維所貫穿嗎？

　　吳：確實，西方的女性主義藝術都在談「陰性思維」。像茱蒂‧芝加哥的書裡，就提到她們女性藝術教育、社群藝術時，發現女性因為長期缺乏獨立性，所以非常需要鼓勵，需要被引領和尋找自己的語言。就像沒有辦法說話的人，如果你慢慢地讓她說出話，而且那個話是她內在真正的感受，這是需要一股動力，一股來自團體的動力。所以她的女性藝術課程，是集體做一個〈女人之屋〉（Womanhouse）的展覽。她們自己租一棟房子，有人選客廳，有人選臥室，有人選廚房，就是利用那個空間，去表達她們對家的感覺。〈女人之屋〉是很成功的一個藝術計劃，在女性藝術史裡也很重要。因此我把這種脫離主流，強調合作、連結的想法

吳瑪悧　2000　世紀小甜心　多種尺寸　合成影像　藝術家自藏（圖片來源：吳瑪悧提供）

吳瑪悧　2022　旗津的帝國滋味　尺寸依空間而訂　複合媒材
藝術家自藏（圖片來源：吳瑪悧提供）

吳瑪悧　2008　台北明天還是一個湖　尺寸依空間而訂　複合媒材
藝術家自藏（圖片來源：吳瑪悧提供）

吳瑪悧　2020　旗津本事（於旗津灶咖演出）　尺寸依空間而訂
複合媒材　藝術家自藏（圖片來源：吳瑪悧提供）

吳瑪悧　2010　樹梅坑溪環境藝術行動　尺寸依空間而訂　複合媒
材　藝術家自藏（圖片來源：吳瑪悧提供）

【右下圖】
吳瑪悧　2010　樹梅坑溪的早餐會　尺寸依空間而訂　複合媒材
藝術家自藏（圖片來源：吳瑪悧提供）

與實踐，稱之為「陰性思維」，陰性就是相對於陽性的價值思考系統。

　　**賴**：請問在臺灣推動社群藝術的實踐過程裡，您碰到過阻力嗎？那麼您是怎麼去克服？又是如何在社群藝術裡「創造互為主體的關係」？

　　**吳**：像玩布工作坊就是社群藝術，當時我就在思考觀眾與藝術的關係。因為會去美術館參觀的觀眾，他本身可能就是喜歡美術。現在有很多中、小學，甚至大學的老師，會把學生帶去美術館教學。可是其他的人，其實是不會去美術館。所以某種程度，美術館作為一般民眾或公民藝術教育的場域，並沒有真正發揮功能。那時候我就想，臺灣需要有人去推動這一區塊。但是這一區塊有一個比較大的危險，因為臺灣也在做社區營造，但社區營造喜愛辦熱

鬧的活動。2000年我開始和玩布工作坊做〈心靈被單〉，後來也由簡偉斯（1962-）拍攝〈玩布的姐妹〉影片，都是在講我們玩布的過程。〈玩布的姐妹〉我曾放給許多社區營造團體看，他們都很驚訝。社區營造談論的是團體的公共事務，例如，巷弄前面的水溝很髒，或前面有阻礙物，大家應該怎麼處理？社區營造基本上都在處理公共空間的事物。可是每個人內心在想什麼，似乎就沒有人去碰觸，所以他們覺得〈玩布的姐妹〉帶給他們不一樣的啟發。

我們一直在講社區，可是社群也很重要，而藝術就是一個非常好的社群媒介。就像〈心靈被單〉，一開始只是要大家探索自己，可是慢慢地就會去談到，你跟家裡的關係，你跟父親、母親或孩子的關係。這種經驗以前沒有人講出來，可能我們以為只有自己有。一旦大家講出來後，你發現大家都有類似的經驗，只是大同小異而已。最後就形成有趣的對話，而對話的過程也會演變成彼此相互支持。玩布工作坊因此就變成一個共學的社群，會讓彼此有所成長。我覺得藝術具有心靈療癒的功能，可以讓大家在一種比較軟性的對話中，一方面發現自己，一方面又可以和他人對話。

我覺得這是社群藝術應該開展的面向，所以我後續又做了很多這樣的事情。例如，這兩三年來，我因緣際會協助臺南生活美學館執行社區營造的工作，因此就提議透過藝術來轉動社區。傳統社區營造通常有一些固定的模式，比如說「大家來說故事」，或「大家來彩繪」這一類的，可是我們的方法不一樣，第一年我們先做研究。由於臺南生活美學館負責南部七縣市的社區營造，所以第一年我們先研究有那些地方已做了不錯的案例，並且出版了一本書。第二年我們開始找幾個點，包括澎湖、金門和旗津，開放讓藝術家來申請，如果他想要來社區發展些什麼，就可以來進駐。

我舉一個例子，我們邀請林羿綺（1986-）進駐金門。林羿綺的祖母是金門人，可是她們家族很早就離開，所以她並沒有真正在金門待過。她的作品〈越洋信使〉是用影像作記錄。她對祖母東南亞親戚寄來的信感到好奇，後來她特地到東南亞，拜訪那些很早就從金門外移到印尼和新加坡的親戚。可是第一代的人已經不在了，而第二代、第三代的人，很多都不會講中文。所以她必須用英文和他們溝通。〈越洋信使〉就是在探索她金門家族的歷史。我覺得這件事對金門很有意義，所以就找她來金門駐村。早年金門幾乎有大半的家庭，都有親戚外移到南洋。金門有很多洋樓，都是在南洋賺錢的人，寄錢回來蓋的。可是他門並沒有回來住，洋樓就空在那裡，這是金門很特殊的狀況。後來金門成為戰地，他們也就更不會回去住。

我覺得這個歷史頗有探究的價值，因此現在林羿綺要帶領金門的年輕人，去拍攝和講述自己家族的故事。這個故事並不是你一個人的，而是整個金門人的。金門的故事有很多雷

同之處，這個很有趣，可以變成集體文化現象，這些現象迄今都還在，只是沒有被好好地闡述，金門的故事實在太多了。包含國共對抗時，金門人和馬祖人一樣，作為戰地，很壓抑。這些被壓抑的故事都沒有被講述，也沒有藝術家處理這些東西。我覺得藝術家具有敏銳觀察力，必定能去發掘更多沒有被述說的事，這是藝術家可以扮演的角色。而社群藝術的開展和公眾事物有關，不是把漂亮的作品掛在美術館就好，這是我一直在推動的事情。

**賴**：所以從〈新莊女人的故事〉到「樹梅坑溪環境藝術行動」等，都是您根植於社群藝術概念的作品。那麼想再請問您以社群藝術的方法，實踐改造社會的創作理念，這種創作型態您不只在臺灣，在國外駐村的時候進行社群藝術，可不可以跟我們談談跨文化社群藝術的實際作法？

**吳**：社群藝術跟一般創作不太一樣。一般創作就是藝術家把一個想法做出來，就算完成了。可是社群藝術通常是沒有完成的作品，因為它會一直變化。例如說，〈樹梅坑溪〉是我跟竹圍工作室共同發起的計劃，我們邀請很多人投入。透過這項藝術活動，我們想讓大家瞭解樹梅坑溪的問題。我們大概做了兩、三年後，慢慢地社區開始有人加入，現在也成立「樹梅坑溪守護聯盟」。雖然這個聯盟是因為「樹梅坑溪環境藝術行動」而促成，但我不會說守護聯盟是我們的藝術計劃，因為它是社區的人自發性地形成。樹梅坑溪本來沒有人知道，可是當我們的藝術行動開始，社區居民注意到它，大家就覺得應該守護它，所以就組織了守護聯盟。現在守護聯盟一個月固定聚會一次，目的就是看顧溪流。我如果時間可以，也會去參與活動。所以你說完成？什麼時候完成？基本上我們並沒有完成這件事，它是會不斷地滾動的。

有些東西是需要時間，它能夠帶來什麼變化很難講。例如玩布的姐妹們，經過工作坊的參與之後，也都發生很多變化，她們也重新地觀看自己的生命，重新找到自主的力量。從創作過程裡她們找到一種自主性，以及為自己說話的能力。但是溪流的話，要改善很困難，因為你必須和公部門對話，而且溪流的周圍是私人的地。就是說，如果你的土地在溪流旁，你會希望它被水泥化，被鞏固起來，這樣你的土地相對比較安全。可是我們就會覺得說，溪流應該維持自然樣貌，為什麼要水泥化？所以這時候就必須透過公共政策來解決。但是公共力量有時也很難介入，所以後來也只能成立守護聯盟，至少不要讓溪流惡化，讓它的自然狀態能夠維持下去。

社群藝術計劃最困難的是，你要認識在地，要整合在地資源。你想帶來一些改變，就一定要讓所有重要的力量都進來，才有可能改變。從藝術計劃的角度來說，我不會把調子拉得太高，因為藝術家大概也只能點出問題，至於解決問題，並非藝術家一個人的力量能夠掌控。

我很佩服國外很多藝術團體，他們長期在做這種事，可是他們就只做一件事。美國有一個「洛杉磯扶貧局」〔Los Angeles Poverty Department（LAPD）〕的團體，他們主要陪伴街頭遊民，協助他們解決生活問題。這個團體以表演遊民故事為主，並訓練遊民成為演員，講自己的故事。有劇團就得考量如何經營，如何找地方表演，這已經變成結合議題經營劇團，而這個團體主要就做這件事。

我所策劃翻譯的《量繪形貌：新類型公共藝術》這本書，前面幾篇文章談到關於社群藝術的理念與想法；後面幾篇則是案例，每個案例的差異性都很大。有的就像剛剛講的劇團，很類似「貧窮劇場」（Poor Theatre），藝術家就只做一件事。可是我不是那樣子，我是因地制宜。例如我剛好住八里，我就發展「樹梅坑溪」計劃，住在其他的地方，就發展不同的計劃。

**賴**：您曾和香港的藝術團體合作社群藝術，請問這種跨文化的社群藝術，它所面臨的問題是否會比較困難？

**吳**：其實我並沒有真正在國外做，因為在國外即便是駐村，也都是短期的。我只是去開啟一個藝術計劃，這個計劃當然會跟不同的社群有關聯。1996年我到到香港時，做的是〈告訴我，你的夢想是什麼？〉這個比較簡單，因為我不是要去改變什麼，而是探索這些人的夢想。1996年去的時候，碰到九七香港要回歸中國大陸，我看到香港人在大排長龍申請赴英特殊簽證，看到綿延幾公里的人在排隊，心裡頗有感觸。我想每一個站在街頭的人對未來必定有所想像，所以就開始創作〈告訴我，你的夢想是什麼？〉這個系列的作品很簡單，就是讓大家摺紙船，寫一些夢想，然後就把它們懸掛在展覽空間裡。這也算是社群藝術的一種，2001年這件作品又在高美館展過，所有的人都可以參與。

2006年我受邀去英國蘭開夏郡（Lancashire）Blackburn進駐。那裡以前也是紡織業重鎮，因為他們看了我的〈新莊女人的故事〉，特別邀請我去Blackburn駐村。到了之後才理解，原來那裡有很多印度、巴基斯坦的南亞人，他們都在紡織廠工作。我就去拜訪這些人，去了解他們遷徙的過程。我純粹是做訪談和收集照片，可是這對當地的美術館卻很重要。因為蘭開夏的美術館經營者、館長、策展人都是白人，南亞人並不喜歡他們。南亞人覺得美術館和他們無關，也不願意和美術館合作。我因為是外來者，沒有利害關係，他們反而很樂意和我分享家庭照片的故事，告訴我祖先遷徙的過程。我就把訪談過程拍下來，最後用展覽呈現他們的故事。當地美術館非常高興，說我幫忙做了他們永遠做不到的事。後來我聽駐英辦事處的人說，蘭開夏美術館非常感謝我幫他們做的事。

**賴**：所以跨文化社群藝術的推動，您都會站在一個體諒社群，並和他們融在一起後，再

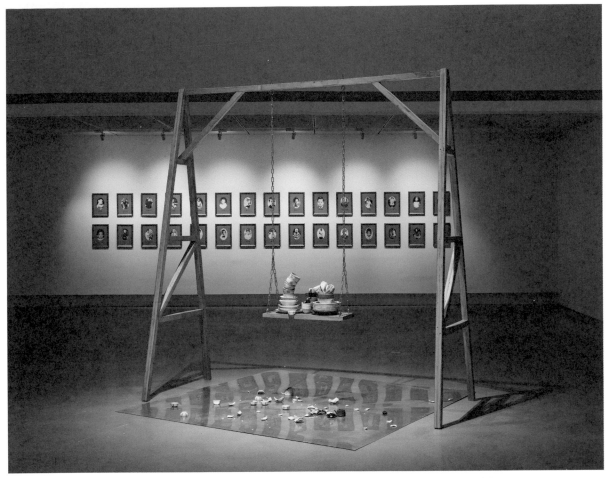

吳瑪悧　2023　盪（於高雄市立美術館個展）　尺寸依空間而訂　複合媒材　藝術家自藏（圖片來源：吳瑪悧提供）

進行藝術計劃？

　　吳：這一次我在高雄的個展，包含「旗津本事」，就是我近幾年在旗津和學生一起做的跨文化社群藝術。旗津是一個移民城市，明末時期漢人就進來捕魚。十九世紀中期，旗津因為天津條約被迫開港，英國人也進來了，所以西子灣有英國領事館。後來歷經日本統治，日本人在旗津築港，築港需要很多工人，所以澎湖人也進到旗津。後來旗津港口的業務越來越大，中南部的人也遷移到旗津。現在的旗津因為發展造船業和漁業，更引進許多印尼、菲律賓的國際移工。這個城鎮是各地移民的聚合點，由於他們都來自不同的地方，我就透過食物去談這個城市。我帶著學生去做訪問，學生有的表演，有的運用影像記錄，最後都會談到食物和旗津的關係。所以跨文化正是一個城市之所以豐富、多元的原因；可是它也可能變成相互歧視、相互隔離、無法交流的因素。我覺得食物是一個最好的媒介，讓人可以打通所有的關卡，通過食物我們可以認識那裡的文化，這就是我這次在高雄所做的跨文化社群藝術。

# 吳瑪悧 大事紀

| 1957 | · 6 月 14 日，出生於臺北。 |
|---|---|
| 1979 | · 淡江大學德文系畢業。<br>· 赴奧地利，入維也納大學戲劇系就讀。 |
| 1982 | · 奧地利維也納造形藝術學院雕塑系肄業。<br>· 4 月，轉至杜塞道夫國立藝術學院就讀，並跟隨克勞斯‧林克（Klaus Rinke, 1939-）、君特‧於克（Günther Uecker, 1930-）等老師學習。 |
| 1985 | · 獲德國杜塞道夫國立藝術學院雕塑系大師生（Meisterschüler）文憑。<br>· 返臺。<br>· 臺北神羽畫廊「時間空間」個展。 |
| 1986 | · 臺北春之藝廊「遊戲還沒有結束」個展。 |
| 1987 | · 臺北嘉仁畫室「消失點」個展。 |
| 1988 | · 臺北和平東路工作室「弔詭的數目」個展。<br>· 10 月 8 日 - 12 月 25 日，以〈時間空間〉參加臺灣省立美術館「媒體‧環境‧裝置」展。 |
| 1989 | · 以〈亞洲（迷宮）〉參加瀨戶內海「日本牛窗國際藝術祭——亞洲年輕藝術家展」。<br>· 參加新北投火車站「520」展。<br>· 以〈這是我所閱讀的報紙〉參加國立歷史博物館「台灣當代美術展」。 |
| 1990 | · 5 月 12 日起，以〈愛到最高點〉參加「台灣檔案室」於臺北籤仔店「恭賀第八任蔣總統就職」聯展。<br>· 參加誠品藝文空間「女性藝術展」。 |
| 1991 | · 臺中當代畫廊「花邊新聞」個展。<br>· 參加臺北帝門藝術中心「女性與當代藝術的對話」聯展。<br>· 參加「台灣檔案室」於摩耶藝術中心「怪力亂神」聯展。<br>· 參加雄獅畫廊「社會觀察」聯展。 |
| 1992 | · 臺中當代畫廊「鷹式美學」個展。<br>· 參加臺北美國文化中心「藝術家的書」聯展。 |
| 1993 | · 臺中黃河藝術中心「當小發財遇上超級瑪莉」個展。<br>· 伊通公園「咬文絞字」個展。<br>· 參加臺北市立美術館「台灣美術新風貌 1945-1993」聯展。 |
| 1994 | · 5 月 7 日 - 6 月 4 日，參加臺北玄門藝術中心「後戒嚴‧觀念動員」聯展。<br>· 10 月 15 日 - 12 月 11 日，參加臺北帝門藝術教育基金會「普普在台灣」聯展。<br>· 臺北市立美術館「偽裝」個展。<br>· 以〈偽裝（挖土機）〉參加日本東京資生堂畫廊「亞細亞散步」聯展。<br>· 獲傅爾布萊特獎學金（Fulbright Grants），赴紐約研究女性藝術。 |
| 1995 | · 義大利杜林培沙諾畫廊「書寫」個展。<br>· 參加德國斯圖加克「國際雕塑三年展」。<br>· 參加德國埃森（Essen）、雷姆沙伊德（Remscheid）、不萊梅（Bremen）市立畫廊「異者」巡迴展。<br>· 以〈圖書館〉參加第 46 屆「威尼斯雙年展」臺灣館於普里奇歐尼宮之「臺灣藝術」主題展。 |
| 1996 | · 7 月 13 日 - 10 月 13 日，於臺北街頭進行「佔領北美館觀念行動」之「比美賓館（Taipei Fine Arts Motel）」個展。<br>· 參加法國尼斯當代美術館「多元的想像——當代雕塑展」。<br>· 參加法國埃希羅勒市平面設計月（Mois du Graphisme d'Echirolles）「藝術家的印象——書的變化」聯展。 |
| 1997 | · 以〈墓誌銘〉參加臺北市立美術館「悲情昇華——二二八美展」。<br>· 以〈文學的零點〉等作品，受邀參加第 47 屆威尼斯雙年展於聖約翰教堂舉行的「裂合與聚生：三位台灣藝術家」平行展。<br>· 以〈新莊女人的故事〉參加臺北縣新莊文化藝術中心「盆邊主人——自在自為」聯展。 |
| 1998 | · 參加香港藝術中心及臺北中正藝廊「兩岸新聲——台港滬當代畫語」巡迴展。<br>· 參加臺北市立美術館「意象及美學——台灣女性藝術展」。<br>· 參加德國波昂女性美術館「半邊天——華人女性藝術展」。<br>· 以〈寶島賓館〉參加臺北市立美術館第一屆「台北雙年展：慾望場域」展。<br>· 以〈墓誌銘〉參加紐約亞洲協會主辦，於舊金山當代美術館舉行「蛻變突破：華人新藝術」展。<br>· 10 月 20 日起，伊通公園「寶島物語」個展。 |
| 1999 | · 臺北市立美術館「平地起風波」個展。<br>· 以〈秘密花園〉參加南投九九峰國家藝術村預定地「當代傳奇／藝術逗陣」展。<br>· 參加臺灣省立美術館「文字的力量」展。<br>· 以〈發發汽車〉參加澳洲昆士蘭美術館「亞太三年展」。<br>· 1999-2000 年，參加陸蓉之策劃「複數元的視野：台灣當代美術 1988-1999」，於北京中國美術館、臺北國立歷史博物館、新竹清華大學藝術中心及高雄山美術館之巡迴展。 |

| | |
|---|---|
| 2000 | ·誠品藝文空間「世紀小甜心」個展。<br>·參加比利時列日現代與當代藝術館「大陸版塊遷移」展。<br>·參加新加坡 Lasalle- Sia 藝術學院畫廊「文本與次文本」展。<br>·參加高雄市立美術館「心靈再現——台灣當代女性藝術展」。<br>·1 月 23 日，與賴純純、蕭麗虹、林珮淳等人創立「台灣女性藝術協會」。<br>·與台北市婦女新知協會和「玩布工作坊」合作，進行「從你的皮膚甦醒」計劃，完成「心靈被單」（2001）、「裙子底下的劇場」（2002）、「皇后的新衣」（2004）三個主題創作。 |
| 2001 | ·高雄市立美術館「告訴我，你的夢想是什麼？」個展。<br>·3 月 3 日 - 5 月 10 日，參加關渡美術館「千濤拍岸——台灣美術一百年」開館首展。<br>·5 月，參加台北當代藝術館「輕且重的震撼」開館展。 |
| 2002 | ·參加韓國漢城第二屆女性藝術節「東亞女性及她的故事」展。<br>·8 月 29 日 - 10 月 6 日，參加於義大利威尼斯麗都島舉行，以「女性想像」為主題的「開放（OPEN）2002——第五屆國際雕塑暨裝置展」。 |
| 2003 | ·5 月 8 日 - 7 月 27 日，參加高雄市立美術館舉行第一屆台灣國際女性藝術節「網指之間——生活在科技年代」展。<br>·參加臺中鐵道 20 號倉庫「女性與布媒材的空間對話」展。 |
| 2004 | ·5 月 3 日 - 8 月 15 日，參加美國康乃爾大學「正言世代：台灣當代視覺文化展」。<br>·3 月 26 日 - 6 月 6 日，參加紐約皇后美術館於可樂那公園美術館舉行「連結——台灣在皇后區」（NEXUS: Taiwan in Queens）展。<br>·與林明宏受邀至舊金山亞洲美術館，舉行「Spaces Within」雙個展。 |
| 2005 | ·9 月 17 日 - 11 月 27 日，受邀參加第 3 屆「福岡亞洲美術三年展」，主題為「多重現實：亞洲藝術當下」（Parallel Realities: Asian Art Now）。<br>·獲國藝會獎助，參加法國「第厄普市雙年展——白浪滔滔」（Dieppe Biennale: the tide is high）。 |
| 2006 | ·5 月，伊通公園「人在江湖——淡水河溯河計劃」社群藝術計劃展。<br>·英國 BBC Radio Lancashire Blackburn 駐村「線索」個展。 |
| 2007 | ·3 月 31 日 - 6 月 17 日，參加國立臺灣美術館主辦「後解嚴與後八九——兩岸當代美術對照」展，之後又至北京宋莊美術館展出。<br>·11 月 29 日 - 2008 年 2 月 2 日，參加紐約州賓厄姆頓大學「女權運動的藝術（eFEMera: The Art of Feminist Activism）」展。 |
| 2008 | ·9 月 13 日 - 2009 年 1 月 4 日，以〈台北明天還是一個湖〉參加臺北市立美術館第六屆「台北雙年展」。 |
| 2010 | ·竹圍工作室「尋找樹梅坑溪」個展。<br>·與竹圍工作室合作「樹梅坑溪環境藝術行動」，完成「樹梅坑溪早餐會」、「村落的形狀——流動博物館計畫」、「未來教室」日常生活行動（2010- 2012）。 |
| 2011 | ·新北市瑞芳三貂嶺「平溪線上的綠光寶盒」舉行「人：詩意的居住——吳瑪悧新型態藝術 2006- 2011」個展。<br>·9 月 9 日 - 10 月 15 日，於竹圍工作室展出「樹梅坑溪環境藝術行動階段展」。 |
| 2012 | ·9 月，於新北市瑞芳三貂嶺發表「還我河山——基隆河上基隆河下」展。 |
| 2013 | ·「樹梅坑溪環境藝術行動」獲第 11 屆「台新藝術獎」。 |
| 2014 | ·10 月 17 日 - 23 日 & 12 月 6 日 - 2015 年 1 月 4 日，以〈樹梅坑溪環境藝術行動〉參與所策劃的「與社會交往的藝術——香港台灣交流展」，分別於香港浸會大學視覺藝術院顧明均展覽廳及高雄駁二藝術特區 B7 倉庫展出。 |
| 2016 | ·獲第 19 屆「國家文藝獎」。 |
| 2018 | ·擔任第 11 屆「台北雙年展」共同策展人，主題為「後自然：美術館作為一個生態系統」。 |
| 2020 | ·導演「旗津本事」於高雄「旗津灶咖」。 |
| 2021 | ·8 月 14 日 - 10 月 17 日，以〈時間空間〉參與國美館「所在一境與物的前衛藝術 1980-2021」展。 |
| 2022 | ·以〈旗津本事：旗津的帝國滋味〉視頻裝置，參加 2022 年度「新加坡雙年展 "Natasha"」。 |
| 2023 | ·3 月 11 日 - 7 月 2 日，高雄市立美術館「盪——吳瑪悧個展」。<br>·3 月 20 日，接受「台灣藝術史研究學會」執行，文化部「臺灣藝術研究」經費補助之「點燈傳藝——戰後至解嚴期間（1945-1987）帶領風潮臺灣美術家之訪談調查研究及出版」團隊訪談。 |

國家圖書館出版品預行編目（CIP）資料

點燈傳藝：戰後至解嚴期間（1945-1987）帶領風潮臺灣美術家
／賴明珠主編. -- 初版. -- 臺北市：藝術家出版社, 2023.08
222面；19×26公分

ISBN 978-986-282-325-5（下冊：平裝）

1.CST：畫家　2.CST：訪談　3.CST：臺灣

940.9933　　　　　　　　　　　　　　112012463

# 點燈傳藝 · 下冊 ·

## 戰後至解嚴期間（1945-1987）
## 帶領風潮臺灣美術家

發 行 人｜台灣藝術史研究學會
主　　編｜賴明珠
編輯顧問｜黃智陽、白適銘
專文審查｜廖新田、盛鎧、陳曼華
編輯團隊｜游秀能、高甄孝、鄧瑜筑、趙芝樺、陳俊佳
發 行 者｜台灣藝術史研究學會
地　　址｜新北市板橋區文化路二段242號6樓（橋藝術空間）
聯絡信箱｜twahaservice@gmail.com

出 版 者｜藝術家出版社
地　　址｜台北市金山南路（藝術家路）二段165號6樓
電　　話｜(02) 2388-6716 · FAX：(02) 2396-5708
郵政劃撥｜50035145　戶名：藝術家出版社

製版印刷｜鴻展彩色印刷股份有限公司
裝　　訂｜聿成裝訂股份有限公司
初　　版｜一刷 · 2023年8月
定　　價｜新臺幣 680 元

總 經 銷｜時報文化出版企業股份有限公司
地　　址｜桃園市龜山區萬壽路二段351號
電　　話｜(02) 2306-6842

| 銘謝 |
吳天章、吳瑪悧、袁金塔、
陳水財、莊普、梅丁衍、
臺北市立美術館、楊茂林、楊識宏、
藝術家出版社（按照姓氏筆劃排列）

ISBN　978-986-282-325-5（下冊 · 平裝）

本書獲文化部110-112年度臺灣藝術研究補助

版權屬於作者和台灣藝術史研究學會共同所有

 台灣藝術史研究學會 TWAHA Taiwan Art History Association　 藝術家